New Wun Ching Developmental Publishing Co., Ltd.

New Age · New Choice · The Best Selected Educational Publications — NEW WCDP

第 **5** 版
5th Edition

觀光學

實務與理論

THE PRACTICE AND THEORY OF

TOURISM

吳偉德 盧志宏 /編著

國家圖書館出版品預行編目資料

觀光學實務與理論/吳偉德, 盧志宏編著. -- 五版. –
新北市：新文京開發出版股份有限公司, 2023.01
面；　公分

ISBN　978-986-430-904-7（平裝）

1. CST：旅遊　　2. CST：旅遊業管理

992　　　　　　　　　　　　　　　　111022230

觀光學實務與理論（第五版）　　（書號：HT21e5）

編 著 者	吳偉德　盧志宏
出 版 者	新文京開發出版股份有限公司
地　　址	新北市中和區中山路二段 362 號 9 樓
電　　話	(02) 2244-8188（代表號）
Ｆ Ａ Ｘ	(02) 2244-8189
郵　　撥	1958730-2
初　　版	西元 2012 年 08 月 25 日
二　　版	西元 2014 年 02 月 01 日
三　　版	西元 2015 年 09 月 10 日
四　　版	西元 2016 年 08 月 10 日
五　　版	西元 2023 年 01 月 20 日

2008年兩岸大三通政策效應，直接打通觀光旅遊業的任督二脈，俾使得產業再次進入繁華榮景。2020年一場疫情，迫使國境封鎖，產業進入休眠。而今，黑夜沉寂已過，黎明曙光再現，觀光旅遊還是最夯的產業。因此，鼓勵莘莘學子從事觀光事業，其將豐富閱歷見聞，成就完美人生。

偉德是我認識最特別的一位業界專家與領隊導遊，一下進化為偉德博士教授，記得大約30年前時這位專家僅是旅遊同業的業務員，轉眼間成為觀光旅遊業的中堅分子。在業界，是位積極進取與認真負責的專業人士。在學界，是位有紮實的實務經驗與學術研究理論的教授。是觀光產業不可或缺的人才。

志宏在旅遊業這個大家庭已30年，觀光的領域上，整合行銷與業務績效的成果相當傑出。此外，對於旅展的展演，管理國際領隊，開發旅遊商品與實務帶團出國均有建樹，是個表現優良的領隊。近來，創建旅遊業在電子行銷Facebook、YouTube、直播籌劃等電子商務基礎，是位與時俱進全方位的旅遊經理人。新冠疫情這3年，規劃與執行交通部及勞動部補助的課程重任，並擔任相關觀光協會祕書長要職。不斷迎接新的任務與挑戰無不全力以赴，是位對觀光產業重要貢獻的專才。

至此，很欣慰兩位觀光旅遊業的專家，在走過了產業的風風雨雨，見證產業的輝煌歲月，也歷練了坎坷時期，依然對觀光旅遊業不離不棄，並合作將這段黃金年代的傳奇歷史演繹，歸納實務與理論產出《觀光學實務與理論》一書嘉惠讀者。與此，本人極力推薦此本書，並鼓勵兩位繼續創作造福後進。

行家旅行社董事長、名家旅行社董事長　海英倫　謹識

2020年一場疫情使得觀光旅遊業陷入困境,因為觀光旅客的移動與訪問目的地,造成病毒迅速傳染,尤其以國際觀光損失最為嚴重,影響了觀光旅遊的利益關係人甚鉅。直至,2022年10月疫情漸緩,各個國家地區紛紛開放國境,國際觀光逐漸回復,期盼將觀光產業再次推向高峰。2015年以來臺觀光人口已破1,000萬人,已是觀光旅遊業一個里程碑。2011年,行政院院會通過「黃金十年 國家願景」計畫,其主軸之一「結構調整」,主張調整經濟及產業結構,促進區域平衡發展、推動「產業有家、家有產業」計畫,引導投資六大新興產業、四大智慧型產業、十大重點服務業,促進區域平衡發展奠定了基礎。

「觀光產業」與「六大」、「四大」、「十大」產業中,不包含間接發展的部分,就直接發展而言,有「觀光旅遊」、「醫療照護」、「精緻農業」、「會展產業」、「美食國際化」、「都市更新」、「智慧綠建築」等,著實讓身在此產業中的一分子,前景一片看好,希望再創臺灣觀光業新榮景。

首先,感謝各位讀者的支持與指教,本書第五版已修正及更新觀光產業最新的資訊,再增加產業中現行的觀光政策、廉價航空、國道電子計程收費等相關的訊息,使讀者更能夠瞭解觀光資源對於國家整體發展的重要性。

此著作既然是觀光學專書,其必定是觀光產業入門者首本書籍,身分是學生或初入行業者,那論述產業概說之深淺度就必須適中,使初學者易懂及能闡述產業之情境是其重點,此書包含了觀光核心餐旅業(餐廳、旅館)、基礎運輸業(陸、海、空交通工具)、觀光行銷(政府如何在國人生活習慣中將國內外觀光行銷活動概念植入人心)、觀光媒介者旅行業(旅遊從業人員、專業人員及導遊領隊人員面面觀)、觀光經濟體(臺灣觀光衛星帳將說明一切)等等,都是初、中階讀者應當瞭解,當做為進階此行業之跳板書。

過去在《領隊導遊實務與理論》、《旅行業經營管理實務與理論》兩本書的撰寫後,現推出《觀光學實務與理論》一書,相信讀者也發現每本著作後都冠上「實務與理論」的詞彙。事實上,這是現今相關產業最器重且期望能並行的兩個專業素養。其一產業者非常注重實務,即所謂的「在商言商」;二來學界關心的產業影響社會現象,索性「研究再研究」,若兩者能在不同的階段領域裡,分別習之,豈不美哉。

業界及學者強調知識的理念是將「隱性的知識」轉換成「顯性的知識」來傳承,所以筆者也將陸續推出一系列觀光產業之「實務與理論」專業書籍,不負讀者期待,必當學其所用進而回饋社會。

<div align="right">

吳偉德 謹識

</div>

觀光是個百年大計的產業，特別是旅遊事業。若是說帶人出國去玩，自己卻都沒玩，那是唬你的，還有什麼比這樣的工作更有趣！因此，30年前某天，帶著一份對觀光事業的憧憬，踏進入了臺北一家知名的旅行社。就此，展開了無怨無悔的終身志業，至今，依然充滿熱情的對待每一個團員及每一件觀光事。

轉眼之間半個甲子過去，這段時間充滿了旅遊人生的驚奇。歷經薑售業務、直售業務、入境業務、整合行銷主管、長程線領隊、領隊部主管、旅展主辦人、中型旅遊企業主特別助理、旅遊協會秘書長、大學觀各大科系講座講師、旅遊雜誌總編輯與勞動部專案講師等，不同的性質的職務，都充滿信心去挑戰。再者，讓筆者有機會接觸全面觀光產業的各個面向，也深深體會「實務」與「傳承」的重要性。

眾所周知，目前是華人滿天下，處處是華語，華人人口比例為全球的1/4。因此，臺灣的能量在國際社會的空間能有相當大的能見度，發展觀光業是得以擴大國際交流、增強國際能見度；執行觀光業將我們美麗寶島展現於國際社會的重要媒介與關鍵。每一位旅人都可以是成功的外交官，就從我們重視觀光、珍惜每一位來此的觀光客，並帶著濃濃友善的人情味，就從國際旅遊做起。

本書編排、章節、文字、照片或圖片得選用，盡量著重觀光產業的實務，讓讀者能有系統性地且快速地與產業實務工作連結，戮力於提升本書的實用性與易讀性。再一次強調「還有什麼比這樣的工作更有趣」，願本書的出版，能有拋磚引玉的貢獻，吸引莘莘學子加入觀光產業的興趣與憧憬，為永續性的觀光旅遊產業持續注入新血。

盧志宏 謹識

編著者簡介 • About the Authors

吳 偉 德

學歷 中央大學 企業管理學系 博士、銘傳大學觀光研究所 EMBA

經歷 行家綜合旅行社業務部副總經理、洋洋旅行社業務部經理、東晟旅行社專業領隊、上順旅行社專業領隊、翔富旅行社、太古行旅行社、福華飯店、弟第斯DDS法式餐廳高級專員及調酒師、導覽世界七大洲五大洋，造訪百國千城，及各大專院校助理教授

證照 華語英語導遊證照、英語華語領隊證照、旅行社專業經理人證照，採購人員證照、ABACUS、AMADEUS、GALILEO航空訂位證照、相關觀光餐旅證照

專長 33年領隊兼導遊資歷、領隊導遊訓練講師、餐旅管理、國際導遊、國際領隊、旅遊行銷管理、旅遊資源開發與規劃、旅遊財務管理、旅行社經營管理、國際旅遊市場、旅遊業人力資源、旅遊業策略管理、旅遊管理學、旅遊業電子商務、觀光學概論、觀光心理學、旅遊管理與設計、輔導旅遊考照、知識管理、導覽解說旅遊自然與人文、國際會議展覽

現任 領隊導遊訓練講師、各大專學院兼任講師、勞工職訓局講師、大專院校命題委員、相關考試及證照命題委員、勞委會訓練講師、領隊導遊人員證照輔導講師、各大旅行社專業領隊與導遊

盧 志 宏

學歷　銘傳大學觀光研究所、國立中央大學法文系學士

經歷　雄獅旅行社總合行銷部經理、安順旅行社董事長特助、專業領
　　　　隊、勞動部專案講師、中華兩岸旅遊產學發展協會秘書長、大學
　　　　觀光餐旅科系講師

證照　英語領隊證照、華語導遊證照

專長　旅行業電子商務管理、旅行業領隊管理、旅行業展銷管理、歐非
　　　　領隊帶團實務、旅遊雜誌經營管理、旅行業教育訓練經營管理、
　　　　旅行業整合行銷管理

現任　行家旅行社電商部協理兼董事長特助、【旅遊行家】雜誌總編
　　　　輯、中華民國旅行業品質保障協會－數位資源委員會及數位交流
　　　　委員會委員

目錄。Contents

PART 02　理論篇

Part 01 實務篇

P R A C T I C E

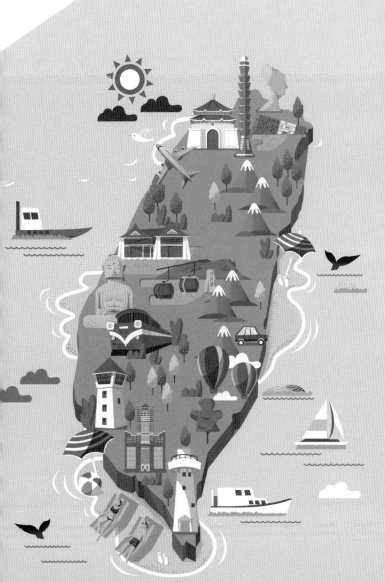

MEMO

CHAPTER 01

觀光服務業漫談

第一節　觀光產業論述

一、觀光產業

　　觀光旅遊產業肩負環境保護與經濟成長，此「無煙囪工業」可避免了過去各個國家地區工業發展所帶來的環境汙染與災害，保護天然資源與文化資產而產出經濟效應，為增進國民身心與健康，是以觀光旅遊產業之推動已然成為經濟發展的要素並為各已開發國家所重視。其次，觀光產業在經濟影響中，是屬於具有多方向的多形式產業，因此，不僅可獲得增加外匯增加、提高人民所得、造就就業機會等等效益。再者，開發國民外交，敦睦國際情誼，提升國家形象等亦是實質面的效益。

　　「觀光產業」之範疇極為廣泛，凡是遊憩活動設計宣導推動、觀光地區之規劃建設與維護、環境資源之開發整修與改善、相關產業之經營整合與管理等，均屬「觀光產業」之發展重點，其中，即含括了「觀光旅遊事業」之單一事業重點建設及「觀光經濟」之多元產業綜合發展，亦可謂為「觀光產業」。廣義的解釋觀光旅遊業被視為全世界最大的產業，也是成長最迅速的產業之一，亦是未來產業的潮流與趨勢，其產值達全球服務業貿易總值的三分之一，由於觀光旅遊業高度勞力密集，成為就業機會的主要提供者，尤其是在偏遠和鄉村地區 (WTO, 1998)。舉凡各個國家地區，國內或國際的旅遊需求與平均所得水準直接相關性遽增，是故依循全世界更為富庶，觀光旅遊需求也隨之增加。

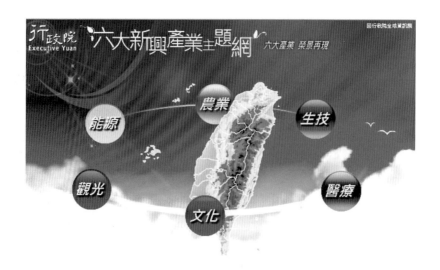

●　圖 1-1　六大新興產

＊資料來源：投資家日報

　　過去 2009 年行政院依循政府策略推動六大新興產業與十大重點服務業等經濟發展政策，其中與觀光休閒相關六大新興產業中提出之觀光領航拔尖計畫、十大重點服務業提出美食國際化、會展產業等是發展重點。2011 年觀光局統計來臺旅客人次屢創新高，主要得力於「大陸」、「日本」及「東南亞」等三大主力市場的來訪，自 2008 年有效的開放大陸旅客來臺後，2012 年來臺旅客達 600 萬餘，2013 年來臺觀光人數即將突破 800 萬人次，2014 年已超過 900 萬人次，2015~2019 年每年衝破 1 千萬人次，2019 全年來臺旅客超過 1,186 萬人次，創下歷史新高，而歷久不衰，且各國之來臺觀光旅遊客源市場都成長。直至，2020 年一場疫情使得觀光旅遊業倒退 20 年光景。但是。國際各界與臺灣觀光之利益關係人對未來觀光旅遊帶來的經濟效益，都抱以樂觀及正面的態度來看待。2022 年 10 月全球各地紛紛開放國境，國際旅遊勢必再起，觀光旅遊儼然已成為現今國民不可或缺的生存條件之一。

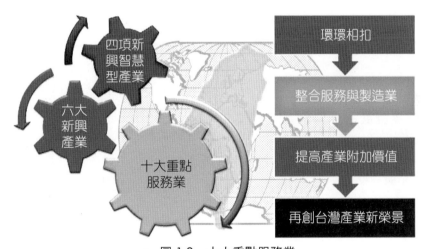

● 圖 1-2　十大重點服務業

＊資料來源：行政院

（一）觀光的要素（世界貿易組織，1998）

1. 觀光服務的供應主要的特色是顧客跨國境的移動。

2. 顧客到供應者的地方去，而非如許多其他服務業之相反情形。

3. 觀光業實際上是由許多服務部門所組成，所以觀光業的經濟影響力通常無法在國家統計上明確定義。

4. 觀光是高度「易消耗」的商品，未售出的機位和旅館房間等，均無剩餘價值。

5. 觀光業相當倚賴公共設施，並依靠不同的運輸服務來運送顧客。

6. 觀光業面臨的重要挑戰包括環境和公共設施問題，以及迅速的科技變化。

● 圖 1-3　桃園國際機場出境

（二）根據《發展觀光條例》，第 2 條定義

觀光產業：指有關觀光資源之開發、建設與維護，觀光設施之興建、改善，為觀光旅客旅遊、食宿提供服務與便利及提供舉辦各類型國際會議、展覽相關之旅遊服務產業。

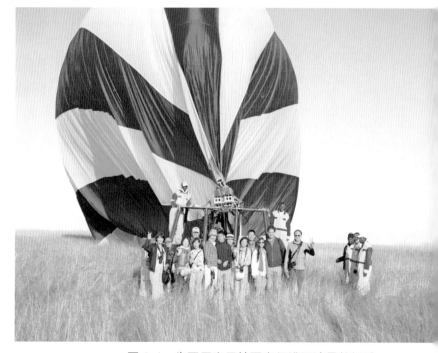

● 圖 1-4　肯亞馬賽馬拉國家保護區清晨熱氣球

（三）觀光事業的定義

在觀光旅遊過程中，以促進觀光客與觀光資源間的結合，其間必須要有相關的媒介存在，使觀光客得以達到其觀光的目的，我們即稱為觀光事業（楊明賢、劉翠華，2008）。

二、觀光的定義

（一）學者釋意

1. 瑞士教授漢契克和克拉夫普 1942 年，對觀光的定義如下：觀光是非定居者的旅行和暫時居留而引起的現象的關係之總合，這些人不會導致長期居留，並且不從事營利的活動。
2. 觀光活動的組成是由環境 (Environment)、管理經營者 (Management)、設施 (Facilities) 與遊客 (Tourists) 所組成。
3. 觀光的元素組成：空間 (Space)、時間 (Time) 與人 (People)。

三、觀光相關的專有名詞

（一）觀光、休閒、遊憩之定義

種類	學者	定義釋義
觀光 (Tourism)	WTO	人從事旅遊活動前往或停留某地不超過一年，而該地非其日常生活環境，在此環境下進行休閒或其他目的的一種組合。
	吳偉德 2018	1. 甲地至乙地的移動，帶動運輸產業之就業率，如遊覽車司機。 2. 至少停留 24 小時以上，帶動旅館住宿、餐廳飲調業就業率。 3. 需有教育與娛樂等活動，產生觀光資源、旅行業、領隊導遊與服務人員之就業率。
休閒 (Leisure)	Cordes 1999	1. 休閒就是空閒的時間，人的生活可以用生計 (Existence)、生存 (Subsistence)、空閒 (Vacate) 三大時間所支配。 2. 休閒是自願而非強迫性的活動。
遊憩 (Recreation)	楊健夫 2007	1. 遊憩是一種活動、體驗，目的在滿足自己實質、社會、心理需求。 2. 在休閒的時間裡，任何可以滿足個人的行為活動。

● 圖 1-5　埃及路克索神殿

（二）旅遊型態目的不同之定義

種類	定義釋義
觀光客 (Tourist)	離開居住地，基於旅遊、探親、會議、商務、運動、宗教等各種目的，而遊訪他處至少停留 24 小時，而返回原居住地之人。
旅客 (Traveler)	定義為觀光旅遊的人，基於任何兩地間移動行為者均屬之；對於旅遊目的無特定區分，涵蓋範圍相當廣泛。
訪客 (Visitor)	無特別區分是否是遊客，指造訪某地區國家至少停留 24 小時之旅客，目的可包含假日、研習、運動乃至商務、探親、會議等目的。
國際觀光客 (International Tourist)	依旅客出入境情形可再區分為「來訪」與「出國」觀光客，以我國為觀點，所謂「來訪觀光客」，係指由其他國家或地區至我國從事觀光活動之「來臺觀光客」；而就他國立場，則指由我國至其他國家或地區從事觀光活動之「出國觀光客」。
國內觀光客 (Domestic Tourist)	本項觀光客主要從觀光地主國加以界定，舉凡在國內從事觀光旅遊活動者皆屬之，其將包括國外「來訪（臺）觀光客」與本國之「國民旅客」。

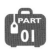

（三）觀光系統主要角色

1. 觀光客 (Tourist)：尋求各種心理 (Psychic)、生理 (Physical) 經驗與滿足者，其本質將決定選擇的目的地、享樂的活動。

2. 業　者 (Industry、Business)：由提供觀光客所需要的財貨、勞務而獲取報酬之業者。

3. 政府 (Government)：扮演管理制定政策、出入境、簽證措施、主管業者等業務，經濟面可獲得外匯、稅收，並可促進社會文化、外交等發展。

4. 地主社區 (Host Community)：當地人們通常是觀光文化、觀光相關產業發展的重要因素，當地人們與外國觀光客間互動效果，對當地人可能是有利，如經濟繁榮，亦可能有害，如物價上漲、破壞原生態環境。

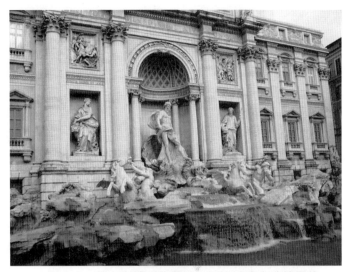

● 圖 1-6　義大利羅馬許願池－巴洛可式之建築風格

（四）觀光客與旅行者差異

Cohen(1974) 亦曾列出七項更能區別觀光客與其他旅行者不同之處。

區分種類	內容釋義
暫時性的 (Temporary)	以區別長期徒步旅行者 (The Tramp) 和游牧民族 (The Nomad)。
自願性的 (Voluntary)	以區別被迫流亡或放逐者 (The Exile) 及難民 (The Refugee)。
周遊返回性的旅程 (Round Trip)	以區別遷居移民 (The Migrant) 的單程旅行。
相對較長的居留時間 (Relatively Long)	以區別從事短程遊覽者 (The Excursionist) 或遊玩者 (The Tripper)。
非定期反覆的 (Non Recurrent)	以區別渡假別墅所有者定期前往的旅程。

區分種類	內容釋義
非為了利益報酬 (Non Instrumental)	以區別將旅行當作達成另一目的者,如商務旅行者、業務代表之旅行或朝聖者。
出於新奇感及換環境 (for Novelty and Change)	以區別為了別的目的而旅行者,如求學者。

由以上觀光客之特徵,觀光業者可將觀光客由其他旅行者區隔出來,藉此分析觀光客之行為特徵與旅遊之觀感,進而擬定各樣行銷策略與其所需之服務,塑造一個良好、舒適的觀光環境。

＊ 參考資料:劉祥修,2003

 第二節　觀光服務業概述

一、服務業定義

經建會:依我國目前的經濟發展階段,服務業可以分為三類。

■ 表 1-1　經建會針對服務業的分類

類別	內容	行業別
第一類	隨著平均所得增加而發展的行業。	醫療保健照顧業、觀光運動休閒業、物業管理服務、環保業等。
第二類	可以支持生產活動而使其他產業順利經營和發展的服務業。	金融、研發、設計、資訊、通訊、流通業等。
第三類	在國際市場上具有競爭力或可吸引外國人來購買的服務業。	人才培訓、文化創意、工程顧問業等。

＊ 資料來源:行政院主計處

依據國民所得編製報告可知,我國國民所得統計之編算,係參照聯合國所訂定之國民經濟會計制度之規定,且依照我國實際需要辦理編製業務。大抵幾乎與聯合國國民經濟會計制度相同。綜觀臺灣經濟結構主要以「農業」、「工業」及「服務業」三者共同構築而成。

■ 表 1-2　統計國內生產毛額－依行業分

類別	行業別	項目	國內生產毛額 （2021 年百萬元）	占百分比
1	農業	農、林、漁、牧業。	323,555	1.45%
2	工業	礦業及土石採取業、製造業、營造業、水電燃氣業。	8,210,254	36.13
3	服務業	批發及零售業、住宿及餐飲業、運輸、倉儲及通信業、金融及保險業、不動產及租賃業、專業、科學及技術服務業、教育服務業、醫療保健及社會福利服務業、文化、運動及休閒服務業、政府服務生產者、其他生產者。	13,118,034	62.42
		總計	21,651,843	100%

＊ 資料來源：2022 年，行政院主計處

二、12 項服務業產業

　　21 世紀初，臺灣政府鑒於服務業涵蓋的範圍相當廣泛，為妥適規劃各項服務業的發展，行政院經建會邀集產官學研召開服務業發展研討會，以及後續跨部會協商會議，共同選定以下 12 項服務業作為階段性之發展重點。

● 圖 1-7　西澳四輪驅動滑沙車

■ 表 1-3　12 項服務業產業

項目	行業別	釋義
1	金融業	金融及保險服務業係指凡從事銀行及經營，證券及期貨業務、保險業務、保險輔助業務之行業均屬之。銀行業、保險業等。
2	流通業	連結商品與服務自生產者移轉至最終使用者的商流與物流活動，而與資訊流與金流活動有相關之產業則為流通相關產業。批發業、零售業（除客運外之運輸倉儲業）。

■ 表 1-3　12 項服務業產業（續）

項目	行業別	釋義
3	通訊媒體	利用各種網路，傳送或接收文字、影像、聲音、數據及其他訊號所提供之服務。電信服務、與廣電服務等。
4	醫療保健及照顧業	健診、健身休閒國際化特色醫療：中醫、中藥及民俗療法行銷國際化。無障礙空間、照顧服務、老人住宅、臨終醫療服務等。
5	人才培訓、人力派遣	人才培訓：職業訓練，在職專班、推廣教育學分班、各級學校之附設職訓等。 人力派遣：主要是一種工作型態，除從事人力供應業之事業單位外，其他如保全業、清潔業、企管顧問業電腦軟體業等。
6	觀光業及運動休閒業	提供觀光旅客旅遊、食宿服務與便利及提供舉辦各類型國際會議、展覽相關之旅遊服務。運動用品批發零售業、體育表演業、運動比賽業、競技及休閒體育場館業、運動訓練業、登山嚮導業、高爾夫球場業、運動傳播媒體業、運動管理顧問業等。
7	文化創意業	透過智慧財產的形成與運用，具有創造財富與就業機會潛力，並促進整體生活環境提升的行業。音樂與表演藝術產業、文化展演設施產業、電影產業、廣播電視產業、廣告產業、設計產業等。
8	產品設計	工業產品、模具、IC、電腦輔助、包裝、流行時尚、工藝產品、CIS 企業識別系統、品牌視覺、平面視覺、廣告、網頁多媒體、遊戲軟體等設計。
9	資訊業	提供產業專業知識及資訊技術，使企業能夠創造、管理、存取作業流程中所牽涉之營運資訊，並予以最佳化之服務是為資訊服務。 電腦軟體服務、資訊服務等。
10	研發業	研發服務業係指以自然、工程、社會及人文科學等專門性知識或技能，提供研究發展服務之產業。市場分析研究、技術預測、領域別技術及軟硬體技術服務、研發成果投資評估、創新創業育成、研發成果組合與行銷、研發成果獲利模式規劃等。
11	環保業	空氣汙染防治類、水汙染防治類、廢棄物防治類、土壤及地下水汙染整治類、噪音及振動防治類及病媒防治類等。
12	工程顧問業	建築之測量、鑽探、勘測、規劃、設計、監造、驗收及相關問題之諮詢與顧問等技術服務為專業者之行業，目前分為建築師、專業技師、顧問機構三種不同業別。

＊資料來源：作者整理

三、10 大重點服務業

　　2021 年，臺灣整體服務業名目 GDP 達 13.1 兆元，占 GDP 總值 21.6 兆元的比重達 62%（主計處，2022），服務業就業人口 475 萬人，總就業人口 815 萬占總就業人數 58%（主計處，2022）是臺灣經濟成長與就業創造的主要來源。

　　總統府財經諮詢小組考量具出口競爭力、就業機會多、具發展潛力等因素，建議以國際醫療、國際物流、音樂及數位內容、會展、美食國際化、都市更新、WiMAX、華文電子商務、教育、金融服務等 10 項重點服務業，做為未來發展項目。為積極推動服務業之發展，政府刻正推動強化服務業國際競爭力、加強研發創新、提高生產力、健全服務業統計等發展策略，以完備服務業基礎建設，並提高產業附加價值。

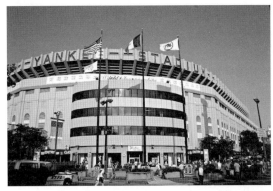

● 圖 1-8　美國布朗克斯洋基球場

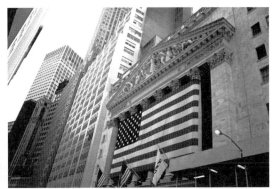

● 圖 1-9　美國紐約股票交易中心

■ 表 1-4　十大重點服務業及主辦機關

項次	產業別	願景
1	美食國際化	世界美食匯集臺灣、全球讚嘆的臺灣美食。以在地國際化、國際當地化，雙管齊下推動臺灣美食國際化。
2	國際醫療	達成顧客走進來，醫療走出去，提升高品質醫療的服務形象。整體行銷我國醫療服務品牌，促進國家整體形象發揚，使「臺灣服務」(Served by Taiwan) 成為臺灣經濟的新標誌，提升能見度。
3	音樂及數位內容	提升臺灣流行音樂的創、製、銷能量，帶動產業創新及升級。發展臺灣成為全球數位內容產業發展成功之典範，並成為娛樂及多媒體創新應用的先進國家。
4	華文電子商務	臺灣成為安心、細緻、熱絡的全球華文電子商務營運中心。未來 5 年的 Internet 成長將來自於亞洲國家，臺灣是亞洲區域商業及流量表現最亮麗的國家；臺灣具有：創意創新的能力、創新的營運模式、具有特色商品、具備資通訊科技能力、具備中華文化底蘊的臺灣生活形態等優勢具潛力之華人應用華文的優先地區：大陸、香港、新加坡、澳門。

■ 表1-4　十大重點服務業及主辦機關（續）

項次	產業別	願景
5	國際物流	打造臺灣為物流加值及供應鏈資源整合之重要據點，以連結、合作、發展之核心精神，發展全球運籌中心。
6	會展	建設臺灣成為亞洲會展重鎮，會展產業具備多元整合之特性，可帶動該國相關產業及觀光業成長，有助提升國家形象，促進國際交流。
7	都市更新	由「基地再開發」為主的更新模式，推進到「地區再發展」以及「都市再生」，由「投資型」都市更新推進到「社區自助型」都市更新，由「重建型」都市更新推進到「整建維護型」都市更新。 都市個別老舊合法建築物生活機能改善。
8	WiMAX	臺灣WiMAX產業價值鏈完整，從核心技術到服務都已在臺灣生根，目前全球有90%以上WiMAX終端產品由臺灣供應。
9	高等教育輸出	強化我國高等教育品牌，吸引質量並重之外國學生。臺灣高等教育之優勢：學術研究素質高、政府獎學金政策、生活環境友善、高科技產業、正體中文及華語教學等。
10	高科技及創新產業籌資平臺	利用臺灣科技與籌資優勢，吸引海內外高科技及創新事業來臺上市（櫃），建構具產業特色之區域籌資平臺。

＊資料來源：作者整理

四、六大新興產業

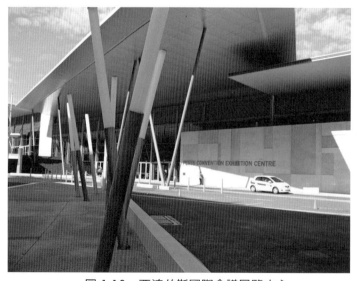

● 圖1-10　西澳伯斯國際會議展覽中心

臺灣自1980年代後，在政府策略性導引下投入大量資源發展資訊、半導體、通訊及面板等產業，在全世界科技產業取得關鍵性地位，但是因為臺灣科技產業為外銷導向，易受國際景氣波動影響，以2008年美國金融海嘯爆發並擴大蔓延、歐美主要國家經濟衰退為例，即造成我國科技產業出口嚴重萎

縮，企業裁員、實施無薪假造成大量失業等問題，顯示臺灣產業過度集中的風險，產業結構亟需進行調整。

在臺灣既有兩兆雙星及資通訊產業的基礎上，並因應未來節能減碳、人口老化、創意經濟興起等世界趨勢，政府選定生物科技、綠色能源、精緻農業、觀光旅遊、醫療照護及文化創意等六大產業，從多元化、品牌化、關鍵技術取得等面向，由政府帶頭投入更多資源，並輔導及吸引民間投資，以擴大產業規模、提升產值及提高附加價值，在維持我國經濟持續成長的同時，亦能兼顧國民的生活品質。

六大新興產業發展策略、細部計畫已陸續完成規劃，初步估計自 2009~2014 年間政府投入經費超過 2,000 億元，未來將定期檢討執行進度，以達成預期效益，期能為臺灣帶來改變，厚植國家整體競爭力。

■ 表 1-5　六大新興產業發展策略

項目	產業別	發展策略
1	生物科技	強化產業化研發能量，承接上游累積的成果，成立生技整合育成中心及生技創投基金，帶動民間資金投入，並成立食品藥物管理局以建構與國際銜接的醫藥法規環境。
2	綠色能源	以技術突圍、關鍵投資、環境塑造、內需擴大及出口拓銷等策略，協助太陽光電、LED 照明、風力發電、氫能及燃料電池、生質燃料、能源資通訊及電動輛等產業發展。
3	精緻農業	開發基因選種、高效能高生物安全生物工廠等新技術；推動小地主大佃農、結合觀光文創深化休閒農業等新經營模式；拓展銀髮族飲食休閒養生、節慶與旅遊伴手等新市場，以發展健康、卓越、樂活精緻農業。
4	觀光旅遊	以拔尖（發揮優勢）打造國際觀光魅力據點，推動無縫隙旅遊資訊及接駁服務；以築底（培養競爭力）改善觀光產業經營體質，培養契合產業需求之國際觀光人才；以提升（附加價值）深耕客源市場及開拓新興市場，成立行政法人加強市場開拓，推動旅行業交易安全及品質查核等評鑑。
5	醫療照護	藉由提升核心技術，擴充現階段醫療服務體系至健康促進、長期照護、智慧醫療服務、國際醫療及生技醫藥產業，打造臺灣醫療服務品牌，帶動相關產業發展。
6	文化創意	以華文市場為目標，加強創意產業集聚效應、擴展國內外消費市場、法規鬆綁、資金挹注、產業研發及重點人才培育等環境整備策略，推動電視、電影、流行音樂、數位內容、設計及工藝等六大旗艦產業。

資料來源：作者整理

五、服務產業之特性

主要商品為其所提供旅遊勞務，專業人員提供其本身之專業知識，適時適地為顧客服務，基本上有服務業之特性。一般而言，服務品質難以衡量，主要因為服務業有下列特質上限制 (Swarbrook & Horner, 1999)：

1. **無形性** (Intangibility)

任何商品都具有有形與無形的特性，差別在於兩者之間相對程度的大小 (Rushton and Carson, 1989)，所以服務和有形產品之間的最大差異，就是消費者在購買前很難直接判斷服務的品質與內容。由於消費者在購買前很難確認服務的好壞，因而產生不確定感與知覺風險，亦會造成行銷上的困難度 (Zeithemal, 1988)。

2. **不可分割性** (Inseparability)

實體產品必須經由生產，再提供給消費者使用，服務往往是生產與消費同時發生且無法分割的，如服務人員必須在現場才能提供旅客服務，這之間的溝通與互動過程，將影響整個服務品質、產出品質 (Output Quality) 與過程品質 (Process Quality) 影響的程度也會有所不同 (Parasuraman, Zeithmal and Berry, 1985)。如觀光旅遊產品經常是生產與消費同時進行，兩者缺一不可，這使得顧客與顧客之間，顧客與服務人員之間，由於互動的頻繁，而對旅遊產品的品質造成重要影響。

3. **變異性** (Variability)

同一種服務會隨著消費者、服務人員以及服務提供時間與地點的不同而有差異 (Booms and Bitner, 1981)。此特性使得服務品質的標準化很難達成，因此在服務業的品質管理大都採用對現場人員實施教育訓練的方式來取代一般品質管制的方法 (Sasser,Oslsen and Wyckoff, 1978)。

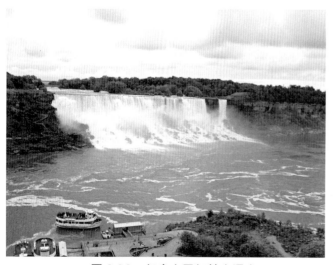

- 圖 1-11 加拿大尼加拉大瀑布

4. **易逝性** (Perishability)

　　服務是無法儲存，不像一般商品能夠做最後的品質管理，也無法事先等候消費者的購買，雖然服務可以在消費者對服務需求產生前，事先提供各項配套服務（如服務人員、設施），服務一旦產生就具有時效與易逝的特性。旅遊服務具有無法儲存性，若不使用則會隨之消逝，如飛機、火車及旅館等。

　　觀光旅遊商品如同一般服務性產品一樣無法儲藏，旅遊業者受理安排旅程都有截止期限，包含簽證、開票、訂位、訂房等，超過此時間就無法使用或安排產品。此種特性，使旅遊業從產品規劃、團體銷售到團體操控，都有其困難性，行銷策略之擬定及執行，就更受到時間的壓迫而更形困難。此外，因為不可儲藏，故無法像製造業一樣，將銷售市場的季節性變動以庫存生產來化解，使其人力與設備達到平穩且充分運用。於是旅遊業在旺季時人力嚴重不足，淡季則有多餘的現象，便成為旅遊業之一大難題 (Lovelock, 1991)。所以，在做行銷決策時就必須瞭解，應該要預備多少產能來應付需求的上升，才不致於虧損。同樣地，在需求量低落的時候，應該注意預備的產能是否會閒置而浪費，以及是否採取短期策略，例如：特別促銷行動、差別取價等，以平衡需求的起伏震盪 (Sasser, 1976)。

　　服務的特性反映在觀光業上，旅遊商品服務特性，則包含下列數項：

類別	說明
需求彈性大	旅遊花費大於一般消費（如餐飲、3C產品），一般人都是先滿足其本身需求，如：食、衣、住、行，才會考慮旅遊方面的需求。
供給彈性小	因為服務的不可分割性與易逝性，需適人、適時、適地提供服務，其供給彈性甚小，且旺季不能增產，淡季無法減產，只能以價制量。
產品形象及信用	因為觀光旅遊業的商品是無形的，沒有樣品無法事先看貨、嘗試，所以如何塑造產品的良好形象，以及如何提高服務品質，乃是旅遊業行銷上不容忽視的課題。此外，旅遊業和其他觀光事業相互依賴，人際關係的運用、信譽的建立，乃為旅遊業爭取客源的主要條件之一。
競爭激烈	旅遊商品的特質，必須在規定期限內使用、無法儲存、無須大量的營運資本，無法寡占或獨占市場。因此，競爭激烈隨之而起。
人員的重要性	觀光旅遊業為一種服務業，而服務來自人，服務品質的好壞則繫於提供者的素質及熱忱。因此，員工的良莠與訓練，乃成為服務業成敗關鍵之所在。
客製化	由於為販售服務，針對不同的顧客給予不同的服務，以顧客的需求為導向，使消費者均感受到服務品質的提升及獲得更大價值的回饋。

＊ 資料來源：作者整理

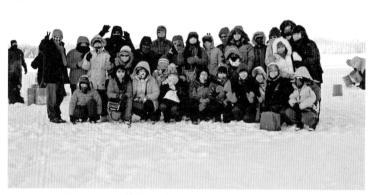

● 圖 1-12　阿拉斯加湖上冰釣團體照（零下 35℃）

　　觀光旅遊業獨有的特質，除服務業的特性外，得先瞭解旅遊業在整個觀光事業結構中的定位，同時亦受到行業本身行銷通路和相互競爭的牽制；再則為外在因素，如經濟發展與政治狀況，社會變遷和文化發展，均塑造出特質的旅遊業重要因素（楊正寬，2003），茲分述如：

類別	說明
專業性	觀光旅遊涉及廣泛，每一項的安排，完成均需透過專業人員之手，過程繁瑣，不能有差錯，現在以電腦化作業，能協助旅遊業人員化繁為簡，但專業知識才是保障旅遊消費者安全及服務品質的要素之一 (Lungberg, 1979)。
整體性	這是一個群策群力的行為，是人的行業，旅遊地域環境各異，從業人員除了要有專業知識外，更必須要有各種不同行業的相互合作；如：住宿業、餐飲業、交通業、遊憩業等。
需求季節性	季節性對旅遊事業來說有其特殊的影響力，通常可分為自然季節和人文季節兩方面，前者是因氣候變化對旅遊所產生的的淡旺季，如國人夏季前往泰國峇里島，至秋季時前往日本賞楓，秋季去歐洲，冬季韓國賞雪；人文季節則指當地傳統風俗和習慣，以上是可以透過創造需求而達到的。
需求彈性	本身所得增減和旅遊產品價格起伏，對旅遊需求也產生彈性變化，如上班族群所得提高時，有意願購買品質較高之旅遊行程產品，學生族購買較經濟旅遊之產品，對產品有彈性的選擇。因此，在旅遊業有許多因應之道，如旅遊產品中自費之增加和選擇住宿地點較遠、定價較便宜的旅館，均能使旅費降低，視當時的購買能力而選擇適合的消費方式，極富彈性。
需求不穩定性	活動供需容易受到某些事件影響，而增加或減少需求的產生。如全球經濟影響，國人旅遊意願驟減，而當地社會安全也是重要的考慮因素，如美國 911、全球 SARS 等，都增加了需求的不穩定性。

＊ 資料來源：作者整理

第三節　臺灣觀光產業大事紀

年代	大事紀
1936	臺北松山機場創建於日治時期、當時稱為「臺北飛行場」。
1937	日本「東亞交通公社臺灣支社」成立，至抗戰勝利後改組為臺灣旅行社。
1943	源出於上海商銀的中國旅行社在臺灣成立，代理上海、香港與臺灣之間輪船客貨運業務為主。
1945	美軍轟炸臺灣，運輸設備損失頗巨，公路毀損嚴重。臺北飛行場更名為「臺北航空站」後兩度改名為「松山機場」及「臺北松山國際機場」。
1946	臺灣光復後，臺灣省公路局成立，開始修築全省道路，並經營客運業務。
1949	政府改革幣制，經濟漸漸穩定，各地客運公司陸續成立。
1954	許多客運公司成立遊覽部，開始經營遊覽業務。
1957	相關單位擬定觀光旅館標準，觀光旅館分為國際觀光旅館與觀光旅館兩種。
1959	公路局為了配合臺灣發展觀光事業，推出了第一輛高級客車－金馬號，有了坐臥兩用座椅，還有電風扇、收音機、冰箱等設備，還提供茶水、書報等刊物，車上並派有隨車服務員，當時為旅客所傳頌的－金馬號小姐，可以說是臺灣導遊小姐的開端，早期工作只需要報告行程，送茶、送報紙及毯子，但後期還要加賣便當。日本航空公司開闢臺日線，開啟臺日觀光交流。
1960	交通部設置觀光事業小組，為當時唯一公營旅行社（臺灣旅行社）。公布國際觀光旅館獎勵投資條例。
1963	松山機場成立旅客服務中心，服務國際旅客與旅館業機場代表。
1964	日本開放國民海外旅遊，新的旅行社紛紛成立。頒訂臺灣省觀光旅館輔導辦法，將觀光旅館分為國際觀光旅館及一般觀光旅館兩種。
1970	旅行業已成長為 126 家，來華旅客人數也達 47 萬人。
1971	觀光局正式成立，臺灣地區的觀光旅遊事業也正式步入蓬勃發展的新時代，當時臺灣旅行業家數擴張至 160 家。
1974	臺灣國內旅遊市場由遊覽車業者所把持，車上服務的是能言善道的遊覽車小姐。
1975	成立臺北市觀光旅館商業同業公會。
1976	中興號開始全面進入冷氣車的時代，遊覽車也隨之改善為全冷氣車的服務。
1977	發布《觀光旅館業管理規則》。
1979	臺灣開放國人出國觀光，中美斷交。深度旅遊觀念開始萌芽，國民旅遊專業領團人員逐漸取代遊覽車小姐，擔任國內帶團的人員。政府開放國人出國觀光，出國觀光蔚為風氣，國人出國人次大幅成長。臺灣桃園國際機場接待中心正式作業開啟我國國際旅遊市場成為雙向觀光。
1980	政府公布《發展觀光條例》。

年代	大事紀
1984	臺灣第一座國家公園成立,墾丁國家公園。東北角海岸國家風景區成立。
1985	玉山國家公園成立、陽明山國家公園成立。
1986	太魯閣國家公園成立。
1987	政府開放國人前往大陸探親及天空政策。臺灣解嚴前,主要是以延續傳統中國文化為本,民間向來很少有機會參與本土文化的工作。解嚴後,民眾開始注意到自己生長的地方,臺北市古風史蹟協會成立及各地的地方文史工作者,開始進行鄉土教材的蒐集與研究,影響旅遊內容的改變,鄉土風情旅遊、傳統建築藝術欣賞,都成為旅遊中重要的一環,旅遊再也不是走馬看花,到此一遊而已。
1988	東部海岸國家風景區成立。重新開放旅行業執照之申請,並將旅行社區分綜合、甲種、乙種三類。
1990	政府宣布廢除出境證,放寬國人出國管制措施。
1991	第二家國際航空公司—長榮航空正式啟航。
1992	由於時代的進步、電腦科技的普及化,旅行業的經營與管理也進入了嶄新的變革時期:法令規章的修訂、電腦訂位系統 CRS(Computer Reservation System) 取代了人工訂票作業、銀行清帳計畫 BSP(Bank Settlement Plan) 簡化了機票帳款的結報與清算作業、旅行社營業稅制的改革、消費者意識的抬頭等等,均帶給旅行業者前所未有的挑戰。雪霸國家公園成立。
1992	臺灣發布實施《臺灣地區與大陸地區人民關係條例》。
1993	財稅第 821481937 號函規定,旅行業必須開立代收轉付收據。
1994	對美、日、英、法、荷、比、盧等國實施 120 小時免簽證。山地同胞正式正名為「原住民」,喚起了原住民的覺醒與自尊,原住民開始自信的談論他們的文化,他們的藝術,他們的祖先和所傳下來的口述歷史與傳說,國內旅遊增加了原民部落的探訪與藝術及文化的饗宴,經傳述原住民文化瞭解與應要尊重的重要性。
1995	金門國家公園成立。澎湖國家風景區成立。
1997	花東縱谷國家風景區、大鵬灣國家風景區成立。
1998	政府開始實施隔周休二日,公務員及部分勞工每隔一週,可享一次週六、週日連續假日。企業主開始重視員工休閒旅遊。
1999	馬祖國家風景區成立。發生 921 大地震又稱集集大地震。
2000	執行民法債篇旅遊專章條文及旅遊定型化契約。實施新版國內、外旅遊契約,政府開始重視保障旅行業與旅客之間權利與義務及預防糾紛之契約產生。日月潭國家風景區成立。
2001	周休二日全面實施、通過「開放大陸地區人民來臺觀光推動方案」,研訂一系列大陸人士來臺觀光相關法令規定,開放大陸第二類人士來臺,美國 911 事件衝擊觀光產業。鳳凰旅行社上櫃,為臺灣第一家上櫃旅行社。阿里山國家風景區、茂林國家風景區、北海岸及觀音山國家風景特定區、參山國家風景區成立。
2002	正式試辦開放第三類大陸地區人民來臺觀光,擴大對象至第二類大陸地區人民,並放寬第三類大陸人士之配偶及直系血親亦得一併來臺觀光。觀光客倍增計畫及觀光局定位為臺灣旅遊生態年,帶動了民眾對生態旅遊的認識與重視。發布《旅館業管理規則》。

年代	大事紀
2003	「SARS 嚴重急性呼吸道症候群」疫情在全球爆發，服務業進入重整期。雲嘉南濱海國家風景區成立。實施「國民旅遊卡」。
2004	導遊及領隊人員考試改由考試院考選部主辦，正式成為國家考試。臺北市興建三星級觀光旅館案 BOT 條約。
2005	西拉雅國家風景區成立。
2006	於春節、清明、端午、中秋及大陸五一、十一黃金周等節日，搭乘包機直接來臺觀光，免由第三地轉機來臺。首座飯店 BOT 案美麗信花園酒店成立。
2007	交通部觀光局核定「2008~2009 旅行臺灣年」工作計畫，帶動來臺觀光旅遊人次，增加我國觀光外匯收入，政府更重視推展國內觀光發展。東沙環礁國家公園成立。
2008	美國次級貸款風暴惡化，全面開放大三通完成開放大陸觀光客來臺旅遊。「2008~2009 旅行臺灣年」正式啟動。大陸第 1 支踩線團於 6 月 16 日抵達考察，7 月 4 日首發團搭首航抵臺旅遊。兩岸大三通啟動。
2009	「H₁N₁」新型流感傳染病、兩岸定期航班將再增加到每週 270 班。交通部觀光局推行 2009-2012 年觀光拔尖領航方案，發展臺灣成為「東亞觀光交流轉運中心」及「國際觀光重要旅遊目的地」，「區域觀光旗艦計畫」創造 10 處具國際魅力的獨特景點首波獲選據點。台江國家公園成立。
2011	國人可以免簽證、落地簽證方式前往之國家或地區共 116 個。311 日本大地震。 開放大陸自由行、兩岸定期航班再增加到每週 680 班。鳳凰旅行社上市、為臺灣第一家上市旅行社。
2012	政府決定擴大開放自由行大陸城市，將原來的 3 個城市擴大到 11 個城市。 政府大幅修改旅行社管理規則多達 20 餘條。放寬條件，使大財團進入此行業，此後可以在統一、全家等超商購得火車票及國內機票。以燦坤 3C 為首，附屬之燦星國際旅行社，正式掛牌上市上櫃，成為臺灣最大型旅行社，共有 117 家實體旅行社門市。
2013	鳳凰旅遊上櫃轉上市掛牌，燦星國際旅行社掛牌上櫃，雄獅旅行社 2013 年正式上市上櫃。2013 年 10 月 1 日大陸旅遊法實施，對大陸所有國內、外旅遊國家地區，禁止旅行社以安排團體旅遊以不合理低價組團出團，不可安排特定購物站及自費行程等項目，補團費行為，獲取佣金及不合理小費等不當利益。來臺旅客突破 800 萬人。
2014	兩岸航班已達每週 828 班，大陸來臺個人行擴大到 36 個城市。因國人可以免簽證、落地簽證方式前往，引起非本國人的覬覦，相關報導指出，臺灣在國外遺失護照數量超過 26 萬本，連美國 FBI 聯邦調查局也開始關注此事，黑市最高可賣到 30 萬元。 以臺灣高雄與基隆為母港出發搭乘遊輪，可到達海南島、越南、日本、香港與日本等地，這是顛覆一貫以搭飛機出國的傳統，晉升為國際觀光大國可以以海上遊輪為交通工具的主流。
2015	2014 年臺北出現「瘋旅」直銷講座，吸引年輕人族群加入美國「WorldVentures」旅遊直銷公司，標榜可用超低價購買國外旅遊行程，拉人入會，最高月獎金可達 50 萬元，公平會認定已違反《多層次傳銷管理法》，最重可處 500 萬元罰鍰，2015 年成立蘿維亞甲種旅行社，負責人為美商蘿維亞有限公司法人代表麥克基利普喬納森史塔，旅行業正式走入直銷市場。2015 年中東呼吸症候群 (MERS)，在 2012 年首發病毒被認為和造成非典型肺炎 (SARS) 的冠狀病毒相類似。2015 年 5 月病毒傳至韓國至 6 月 25 日已有 180 人確診病例、30 人死亡，重創韓國觀光事業。

年代	大事紀
2016	2016 年廉價航空搶攻臺灣市場，一向兵家必爭之地就是日韓線票價，連假計畫公布，3 日以上共有 7 個，總放假日數共 116 日，2016 捷星 JetStar 日本機票特價機票，從東京、大阪、名古屋飛臺北共 1,000 席機位，單程未稅 990 日元起（約新臺幣 270 元），宿霧航空，臺北宿霧來回 2,600 元含稅。
2017	大陸地區人民訪臺旅客明顯減少，政府規劃新南向政策，以馬來西亞、新加坡、泰國、越南與菲律賓為五大觀光客源，並實施「觀宏專案」針對東南亞國家團體旅客來臺觀光，給予簽證便捷措施，越南、菲律賓、印尼、印度、緬甸及寮國，也受惠於觀宏專案，成長幅度皆達 50% 以上，顯示簽證便捷性對帶動觀光的重要性。
2018	政府新南向政策，急需外語導遊與領隊人員，2018 年起考試院將導遊、領隊的專業科目筆試從 80 題降為 50 題，且已領取導遊、領隊執照者考取其他外語證照，免考共同科目，只需加考外語即可，唯外語部分還是維持在 80 題考題，大大提高考取率。
2019	中華航空機師罷工事件，2 月 8 日罷工共 7 天。長榮航空空服員罷工事件，發生於 6 月 20 日旅遊旺季，罷工共 17 日，史上最長的罷工事件，損失數十億新臺幣。
2020	臺灣第三大航空公司，星宇航空正式開航。3 月 11 日 UNWHO 宣布 COVID-19 疫情大流行。 全球各國家地區紛紛關閉國境，停止出入境，重創旅遊產業。
2021	COVID-19 疫情大流行至今未歇，國際旅行及商務客非必要全面禁止，部分國家已研發出疫苗，但還未普及化，全面普篩還未進入規範中。
2022	疫情持續國境尚未開放。唯，疫苗已經產生功效，使染疫者不致重症及死亡。行政院宣布 9 月 29 日開始入境臺灣恢復免簽證。10 月 13 日將可望放寬到 0+7，等於入境不用在居家隔離。國境終於在 2 年後重新開放，意味著國際旅行又將重啟。
2023	全世界國境幾乎無限制，亦將新冠病毒定調為一種新型感冒。觀光局規定每位領隊導遊應完成「出入境指引訓練」課程後，才能執業並宣導：「旅行業領隊導遊並非醫療院所之醫護人員，不應對遊客有任何的醫療處理行為。」換言之，流感有的現象之藥物為出遊預備品，7~14 日的數量，確保必要時之運用，免除在國外無法立即取得醫療與藥物的治療困境。

＊ 資料來源：作者整理

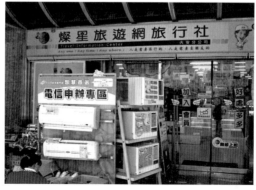

- 圖 1-13　過去曾經是臺灣店面最多的燦星旅遊網旅行社，已改制為燦星國際旅行社，新冠疫情期間大幅調整店面。

第四節　觀光業風險管理

　　毫無疑問，2019 年底新冠肺炎流行已經影響了旅遊業的生存。COVID-19 大流行中浮現旅遊業利益相關者之間的相附依及生存問題，促使旅遊業發生變化，對於旅遊利益相關者，如旅行業、餐飲業、旅客、政府、運輸業、旅遊提供商、目的地組織、政府、當地社區、從業者等與住宿業等衝擊極大。

　　過去不可抗拒的風險似乎成為觀光旅遊業的代名詞。這是一個不穩定的行業，但是也是很有趣的產業。天災人禍造成的危機、氣候變化和流行病皆會影響到各大產業。旅遊業則是受到最大影響的行業。世界各地每天都在上演危及旅遊業生存的破壞性行為和事件，包括：由旅遊引起的各種自然和人為災害。(1)2020 年 1 月 23 日武漢封鎖，1 月 30 日世衛組織宣布疫情為全球衛生緊急情況，11 月世衛組織宣布疫情為 COVID-19 大流行，2020 年 4 月 20~100% 全球目的地已經引入了旅遊限制 (UNWTO, 2020)。(2)UNWTO 祕書長 Zurab Pololikashvili 表示：「世界正面臨前所未有的健康和經濟危機。旅遊業受到重創，數百萬個工作崗位在勞動密集型經濟部門之一面臨風險」。(3)2020 年國際遊客人數 -70~-75% 負增長，國際旅遊收入損失 1.1 萬億美元，估計全球 GDP 損失超過 2 萬億美元，100~1.2 億個直接旅遊就業機會面臨風險，國際遊客損失到達 10 億人次，國際旅遊業可能會跌至 1990 年代的水平 (UNWTO, 2020)。(4)COVID-19 疫情期間，全球陷入恐慌，旅遊相關行業受到前所未有的重大衝擊。(5) 國際遊客失蹤。(6) 旅遊市場瞬間停止，許多旅遊業停止運營。COVID-19 大流行對世界所有行業造成了重大危機，對旅遊業產生了重大影響。(7) 學者們認為，全球旅遊和人口流動導致傳染病的出現或重新出現是不可避免的結果之一。(8)COVID-19 的全球大流行嚴重打擊了旅遊業、酒店業、航空業和其他經濟產業，政府已強制關閉酒店、餐館、景點和旅遊相關企業。旅行和旅遊業一直是全球化進程中的重要因素，受到 COVID-19 的重創，為航班、遊輪和住宿帶來了毀滅性的影響。

　　COVID-19 大流行已成為一種在人與人之間傳播的綜合性世界疾病。時至 2021 年初，尚未有疫苗可以抵消這種爆發，世界上也沒有可以阻止這種病毒的衛生系統。在亞洲的中國、日本和韓國、中東的伊朗、歐洲的義大利、西班牙、德國、英國、美國等世界各國間傳染。由於全球化因素，旅遊業已成為過去二十年來世界上最大

的工業領域之一，一直提供給很多人工作，尤其是中產階級。COVID-19 大流行影響全球人類健康和經濟，嚴重打擊了全球旅遊觀光市場，讓全球各個國家的政府單位不得不做改變、調整新政策。

自 2021 年中陸續研發多款疫苗經宣導及注射後，2022 年各國家地區已經漸漸恢復正常的生活及旅行。臺灣於 2022 年 10 月 13 日正式啟動開放國境鬆綁政策，有效的控管邊境及入出境遊客，以期待國際旅遊回復過去榮景。

CHAPTER 02

觀光行政組織要點

第一節　觀光行政體系

一、觀光局行政管理體系

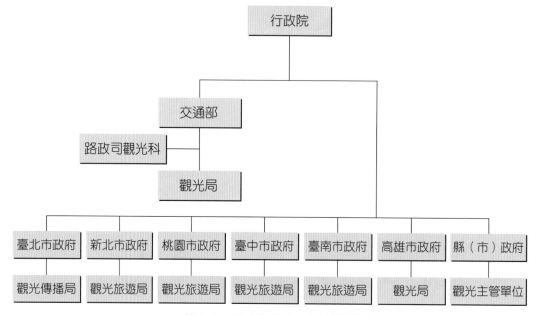

● 圖 2-1　觀光事業管理行政體系圖

＊圖片來源：交通部觀光局

二、觀光行政體系

　　觀光事業管理之行政體系，在中央係於交通部下設路政司觀光科及觀光局。

六都直轄市分別為	各縣（市）政府相繼提升觀光單位之層級為
1. 臺北市觀光傳播局	1. 嘉義縣成立觀光旅遊局
2. 新北市觀光旅遊局	2. 苗栗縣成立國際文化觀光局
3. 桃園市觀光旅遊局	3. 金門縣成立交通旅遊局
4. 臺中市觀光旅遊局	4. 澎湖縣成立旅遊局
5. 臺南市觀光旅遊局	5. 連江縣成立觀光局
6. 高雄市觀光局	

　　2007 年 7 月地方制度法修正施行後，縣府機關編修，組織調整，故宜蘭縣成立工商旅遊處，基隆市成立交通旅遊處，桃園縣成立觀光行銷局，新竹縣、花蓮縣、臺東縣成立觀光旅遊處，新竹市、南投縣成立觀光處，嘉義市成立交通處，屏東縣成立建設處，專責觀光建設暨行銷推廣業務。

三、交通部觀光局

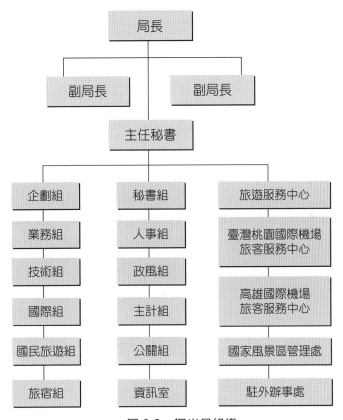

● 圖 2-2　觀光局組織

　　我國觀光事業於民國 1956 年，開始萌芽。1960 年，奉行政院核准於交通部設置觀光事業小組。1966 年改組為觀光事業委員會。1971 年，政策決定將原交通部觀光事業委員會與臺灣省觀光事業管理局裁併，改組為交通部觀光事業局，為現今本局之前身。1972 年，「交通部觀光局組織條例」奉總統公布後，依該條例規定於 1973 年更名為「交通部觀光局」，綜理規劃、執行並管理全國觀光事業。

　　交通部觀光局 (Tourism Bureau, M.O.T.C. Republic of China)，主管全國觀光事務機關，負責對地方及全國性觀光事業之整體發展，執行規劃輔導管理事宜，其法定職掌如下：

1. 觀光事業之規劃、輔導及推動事項。

2. 國民及外國旅客在國內旅遊活動之輔導事項。

3. 民間投資觀光事業之輔導及獎勵事項。

4. 觀光旅館、旅行業及導遊人員證照之核發與管理事項。

5. 觀光從業人員之培育、訓練、督導及考核事項。

6. 天然及文化觀光資源之調查與規劃事項。

7. 觀光地區名勝、古蹟之維護,及風景特定區之開發、管理事項。

8. 觀光旅館設備標準之審核事項。

9. 地方觀光事業及觀光社團之輔導,與觀光環境之督促改進事項。

10. 國際觀光組織及國際觀光合作計畫之聯繫與推動事項。

11. 觀光市場之調查及研究事項。

12. 國內外觀光宣傳事項。

13. 其他有關觀光事項。

四、觀光局組室職掌

(一) 企劃組

1. 各項觀光計畫之研擬、執行之管考事項及研究發展與管制考核工作之推動。

2. 年度施政計畫之釐訂、整理、編纂、檢討改進及報告事項。

3. 觀光事業法規之審訂、整理、編纂事項。

4. 觀光市場之調查分析及研究事項。

5. 觀光旅客資料之蒐集、統計、分析、編纂及資料出版事項。

6. 觀光書刊及資訊之蒐集、訂購、編譯、出版、交換、典藏事項。

7. 其他有關觀光產業之企劃事項。

(二) 業務組

1. 旅行業、導遊人員及領隊人員之管理輔導事項。

2. 旅行業、導遊人員及領隊人員證照之核發事項。

3. 觀光從業人員培育、甄選、訓練事項。

4. 觀光從業人員訓練叢書之編印事項。

5. 旅行業聘僱外國專門性、技術性工作人員之審核事項。

6. 旅行業資料之調查蒐集及分析事項。

7. 觀光法人團體之輔導及推動事項。

8. 其他有關事項。

（三）技術組

1. 觀光資源之調查及規劃事項。

2. 觀光地區名勝古蹟協調維護事項。

3. 風景特定區設立之評鑑、審核及觀光地區之指定事項。

4. 風景特定區之規劃、建設經營、管理之督導事項。

5. 觀光地區規劃、建設、經營、管理之輔導及公共設施興建之配合事項。

6. 地方風景區公共設施興建之配合事項。

7. 國家級風景特定區獎勵民間投資之協調推動事項。

8. 自然人文生態景觀區之劃定與專業導覽人員之資格及管理辦法擬訂事項。

9. 稀有野生物資源調查及保育之協調事項。

10. 其他有關觀光產業技術事項。

（四）國際組

1. 國際觀光組織、會議及展覽之參加與聯繫事項。

2. 國際會議及展覽之推廣及協調事項。

3. 國際觀光機構人士、旅遊記者作家及旅遊業者之邀訪接待事項。

4. 本局駐外機構及業務之聯繫協調事項。

5. 國際觀光宣傳推廣之策劃執行事項。

6. 民間團體或營利事業辦理國際觀光宣傳及推廣事務之輔導聯繫事項。

7. 國際觀光宣傳推廣資料之設計及印製與分發事項。

8. 其他國際觀光相關事項。

（五）國民旅遊組

1. 觀光遊樂設施興辦事業計畫之審核及證照核發事項。

2. 海水浴場申請設立之審核事項。

3. 觀光遊樂業經營管理及輔導事項。

4. 海水浴場經營管理及輔導事項。

5. 觀光地區交通服務改善協調事項。

6. 國民旅遊活動企劃、協調、行銷及獎勵事項。

7. 地方辦理觀光民俗節慶活動輔導事項。

8. 國民旅遊資訊服務及宣傳推廣相關事項。

9. 其他有關國民旅遊業務事項。

（六）人事室

1. 組織編制及加強職位功能事項。

2. 人事規章之研擬事項。

3. 職員任免、遷調及銓審事項。

4. 職員勤惰管理及考核統計事項。

5. 職員考績、獎懲、保險、退休、資遣及撫恤事項。

6. 員工待遇福利事項。

7. 職員訓練進修事項。

8. 人事資料登記管理事項。

9. 員工品德及對國家忠誠之查核事項。

10. 其他有關人事管理事項。

（七）主計室

1. 歲入歲出概算、資料之蒐集、編製事項。

2. 預算之分配及執行事項。

3. 決算之編製事項。

4. 經費之審核、收支憑證之編製及保管事項。

5. 現金票據及財物檢查事項。

6. 採購案之監辦事項。

7. 工作計畫之執行與經費配合考核事項。

8. 公務統計編報事項。

9. 會計人員管理事項。

10. 其他有關歲計、會計、統計事項。

（八）旅宿組

1. 國際觀光旅館、一般觀光旅館之建築與設備標準之審核、營業執照之核發及換發。

2. 觀光旅館之管理輔導、定期與不定期檢查及年度督導考核地方政府辦理旅宿業管理與輔導績效事項。

3. 觀光旅館業定型化契約及消費者申訴案之處理及旅館業、民宿定型化契約之訂修事項。

4. 觀光旅館業、旅館業、民宿專案研究、資料蒐集、調查分析及法規之訂修及釋義。

5. 觀光旅館用地變更與依促進民間參與公共建設法投資案興辦事業計畫之審查。

6. 觀光旅館業、旅館業及民宿行銷推廣之協助，提昇觀光旅館業、旅館業品質之輔導及獎補助事項。

7. 觀光旅館業、旅館業、民宿相關社團之輔導與其優良從業人員或經營者之選拔及表揚。

8. 觀光旅館業從業人員之教育訓練及協助、輔導地方政府辦理旅館業從業人員及民宿經營者之教育訓練。

9. 旅館星級評鑑及輔導、好客民宿遴選活動。

10. 其他有關觀光旅館業、旅館業及民宿業務事項。

 第二節　官方觀光行政組織

一、內政部營建署

　　1981 年，自內政部營建司改制成立，1999 年配合臺灣省政府組織員額調整，省屬機關與內政部營建署整併，是我國國土資源規劃、利用與管理之中央主管機關。秉持「創新負責、持續改造」之理念，提升營建行政管理與工程建設專業技術，發揮團隊精神，打造全球最具競爭力的創意政府，為全民建立更美好生活環境。

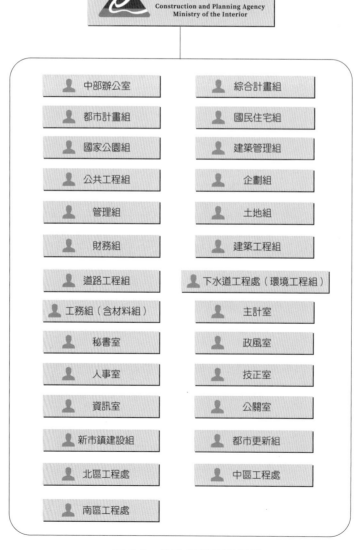

● 圖 2-3　內政部營建署組織

（一）營建署

營建署負責我們國家的土地資源規劃，管理該怎麼利用這些土地，才能提升各項工程建設的技術。營建署秉持不斷創新、持續改造的理念，提升為全民建立美好生活環境的概念。營建署共有 9 個機關單位，分別有墾丁、玉山、陽明山、太魯閣、雪霸、金門、海洋及台江等 8 個國家公園管理處及城鄉發展分署，以及承辦內政部其他行政業務的相關單位。

★ 標誌創意說明

創意源自於國人對於國土空間的描述（「山」、「川」、「大地」），原綠色呈現的山脈綠地、土黃色表示土地、反白色的河川水文，作為營建署的職責範圍，表現出濃濃的本土情；而以西方最先進的科技（象徵營建署的英文字 CONSTRUCTION & PLANNING 之首字母「C」、「P」兩者合而為一）來規劃經營國土，作為營建署邁向國際化領域的註解。充分發揮「中學為體，西學為用」的象徵意義。淵遠流長的大河形狀綿延流向外海，呼應「國土的永續經營」，創造持續不斷的經營建設。

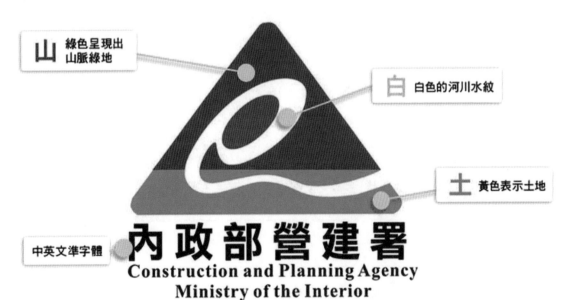

● 圖 2-4　內政部營建署標誌創意

（二）國家公園組

掌理國家公園（含國家自然公園）之規劃建設、經營管理，都會公園之規劃建設與管理及自然環境之規劃、保育與協調等事項。推動國家公園（含國家自然公園）資源保護、落實生物多樣性保育；加強國家公園（含國家自然公園）環境教育，推動生態旅遊；創造優質自然設施環境，落實資源永續發展。

★願景目標

1. 保育與永續：保育完整生態系統，維護國家珍貴資源。

2. 體驗與環教：強化環境教育與生態美學體驗。

3. 夥伴與共榮：促進住民參與管理，強化夥伴關係。

4. 效能與創新：健全管理機制，加強國際合作交流，提升國家保育形象。

★願景內涵

1. 持續推動國家公園生物多樣性，加強海洋資源保育及資源調查研究。

2. 發展國家公園環境教育，提供解說教育服務為全民環境教育的最佳場所。

3. 結合園區或社區相關資源，推動生態旅遊，資源保育及社區永續發展契機。

4. 推動東沙及綠島國家公園規劃籌設。

5. 規劃設置都會公園，創造高品質生活環境。

二、行政院農業委員會林務局

1945 年，臺灣省行政長官公署於農林處下設林務局，接收臺灣總督府林政營林等業務，將全臺劃為十個林政區域，設置臺北、羅東、新竹、臺中、埔里、嘉義、臺南、 高雄、臺東、花蓮等山林管理所，下設分所，另設 4 個模範林場，並成立林業試驗所 3 所分掌業務。

森林企劃組	辦理林業政策之計畫、森林資源之調查、保育、利用及開發、森林經營計畫之研擬、林業資訊之處理及辦公室自動化等業務。
林政管理組	辦理森林管理、森林保護、林業行政、林業推廣及保安林之經營管理等業務。
集水區治理組	辦理治山防災工程之調查、規劃與勘查、林道與林業工程之規劃、督導及維護管理等業務。

造林生產組	辦理造林作業之調查、規劃、育苗與撫育、國有林、公私有林及原住民保留地有關林產業務之輔導管理、林產物之處分及民營林業及林產工商業之輔導等業務。
森林育樂組	辦理森林遊樂區之規劃、開發、管理與經營、國家步道系統之規劃建置及國家森林志工等業務。
保育組	辦理各類自然保護區域設置規劃、審核、公告及經營管理、野生物與保育類動物之採集、獵捕、輸出入及利用審核、保育國際事務連絡及合作、自然保育科技學術研究及專案執行計畫、生物多樣性保育之推動、自然保育社區參與之推動等業務。
秘書室	辦理文書處理、財產物品、宿舍、土地房屋、車輛與出納管理、行政革新、施政計畫列管考核及辦公室天然災害之處理等業務。
主計室	辦理歲計、會計及統計等業務。
人事室	辦理組織法規、職務歸系、任免遷調、銓敘審查、考績獎懲、差假勤惰、待遇福利、退休撫卹及公保健保等業務。
政風室	辦理公務機密、政風法令擬定與宣導及預防貪瀆與及處理檢舉事項等業務。

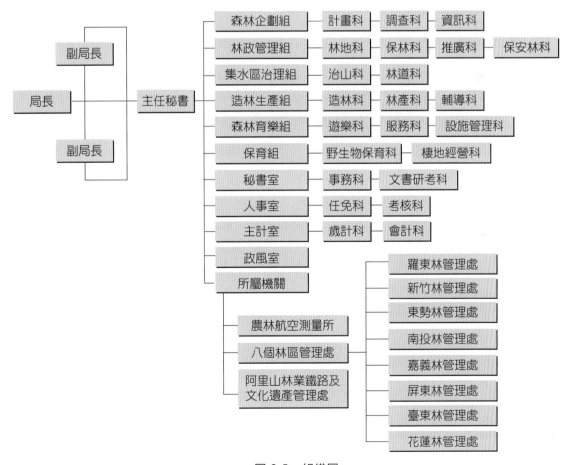

● 圖 2-5　組織圖

（一）森林育樂組

1. 規劃建置森林遊樂區

1965 年，即著手進行國家森林遊樂區之規劃建設工作，目前已開放供國人休憩旅遊者計有，北部地區：太平山、東眼山、內洞、滿月圓、觀霧等；中部地區：大雪山、八仙山、合歡山、武陵、奧萬大；南部地區：阿里山、藤枝、雙流、墾丁等四處；東部地區：知本、向陽池南、富源等 18 處森林遊樂區，每年提供約上百萬人次之遊憩機會。

為提供民眾多樣化的戶外遊憩需求，結合森林遊樂區鄰近之社區、產業，規劃並推動 16 處國家森林遊樂區生態旅遊遊程；並依據各森林遊樂區之自然、人文資源特色規劃發展主題旅遊活動，吸引更多的遊客從事生態旅遊。另透過平面、電子、廣播等媒體、主題性的行銷活動及參強化森林遊樂區環境教育功能等策略，廣為宣導生態旅遊觀念，引導民眾悠然體驗森林生態旅遊。

2. 建置發展全國步道系統

2001 年規劃整合建置全國登山健行之步道系統。2006 年起配合行政院呼應民間發起「開闢千里步道，回歸內在價值」社會運動，擴大為全國步道系統之建置發展，期透過完善的軟硬體及豐富的遊程規劃，賦予步道系統新生命及定位。

2007 年止，完成 14 處國家步道系統、55 處區域步道系統藍圖規劃、研訂步道設計規劃及解說牌誌系統設計規範，編印出版解說專書手冊、地圖摺頁等文宣，建置全國步道導覽網站創造多元遊憩體驗，永續發展全國步道系統，更藉此提升森林效益及多樣性功能。

3. 經營管理阿里山森林鐵路及烏來臺車

(1) 阿里山森林鐵路

阿里山森林鐵路風光特異，遠近馳名，不僅造就了臺灣國際觀光遊憩之地位，於臺灣發展史上亦是重要的一項歷史文化資產。

(2) 烏來臺車

烏來臺車初期僅為輸運木材，因烏來瀑布觀光發展遊客需求，於 1963 年正式開辦客運，以人力推送遊客，1964 年原單軌改為雙軌，且為因應日漸成長之遊客量，乃於 1974 年實施機動化，再於 1987 年排除萬難在瀑布站開鑿隧道取代原來的轉盤迴轉，沿用迄今。

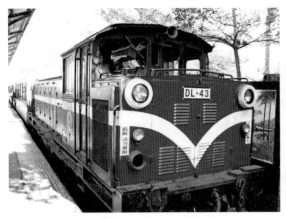

● 圖 2-6　阿里山森林鐵路

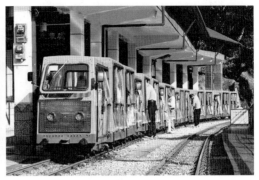

● 圖 2-7　烏來臺車

三、行政院體育委員會

　　體育行政主管機關首度以「體育委員會」名稱出現，始於 1932 年。1995 年，大專體育總會召開「邁向二十一世紀我國體育發展策略研討會」，再度提出設立「國家體育委員會」之建議。1996 年行政院召集有關機關開會審查「行政院體育委員會組織條例及暫行組織織規程草案」，經行政院第會議審議通過，於 1997 年行政院體育委員會正式成立，開始運作。依「行政院體育委員會組織條例」規定，行政院體育委員會為統籌國家體育事務之全國體育行政主管機關。2013 年，行政院體育委員會配合組織改造，併入教育部更名為「教育部體育署」。單位業務運動產業及企劃、學校體育、全民運動、競技運動、國際及兩岸、運動設施與數位多媒體專區，其中全民運動、運動設施處與觀光資源較有關聯性。

（一）全民運動組

　　分三科辦事，掌理事項如下：

1. 全民運動政策、制度之規劃、執行與考核及相關法規之研修。

2. 國民體能、體格鍛鍊標準之調查、統計、分析及考核。

3. 幼兒、青少年、中高齡運動休閒活動之規劃、推廣及促進。

4. 輔導協調機關（含地方政府）、團體、社區與企業機構辦理運動休閒活動之規劃及推廣。

5. 固有體育活動與特殊體育活動之規劃、推廣及協調。

6. 運動休閒團體業務之輔導、考核及獎助。

7. 運動觀念、運動方法與運動資訊之宣導及提供。

8. 運動休閒專業人員與志工制度之進修及檢定制度規劃。

9. 非亞奧運單項運動協會選手培訓、參賽、運動競賽之規劃、執行及輔導。

10. 其他有關全民運動事項。

（二）運動設施組

分三科辦事，掌理事項如下：

1. 運動設施發展政策、制度之規劃、執行與考核，及相關法規之研修。

2. 公民營運動設施之營運輔導管理。

3. 公營運動設施工程興（整）建施工品質查核、管理之推動及輔導。

4. 運動場館營運之消費保護及爭議處理。

5. 國家運動園區規劃、推動及輔導。

6. 運動場館、運動公園、簡易休閒運動設施與競技運動訓練場地興（整）之規劃、推動及輔導。

7. 運動場地、設備之規範、管理及輔導。

8. 促進民間參與大型運動設施投資興建營運之規劃、推動及輔導。

9. 高爾夫球場之管理及輔導。

10. 其他有關運動設施事項。

四、觀光遊憩區管理體系

觀光遊憩區	主管單位	法源規定
國家公園 都會公園	內政部營建署	1.國家公園法 2.都市公園管理辦法
國家風景區 民營遊樂區	交通部觀光局	1.發展觀光條例 2.風景特定區管理則
休閒農漁業 國家森林遊樂區 森林遊樂區	行政院農業委員會	1.休閒農業輔導辦法 2.森林法 3.森林遊樂區管理辦法

觀光遊憩區	主管單位	法源規定
國家農（林）場 觀光農場	行政院退除役官兵輔導委員會	行政院退除役官兵輔導條例
水庫河川地 河濱公園 水庫、溫泉	經濟部水利署、資源局等	1. 水利法 2. 河川管理辦法
大學實驗林 博物館、紀念館	教育部 臺灣大學（溪頭森林遊樂區） 中興大學（惠蓀林場）	1. 大學法 2. 森林法 3. 社會教育法
高爾夫球場	行政院體育委員會	高爾夫球管理規則
海水浴場	縣市政府	臺灣省海水浴場管理規則
古蹟	內政部	文化資產保存法
觀光旅館 旅館業 民宿	交通部	1. 發展觀光條例 2. 觀光旅館管理辦法 3. 旅館業管理辦法 4. 民宿管理辦法

五、國際重要觀光組織

縮寫	觀光業相關協會組織	英文名稱
AAA	美國汽車旅行協會	American Automobile Association
ASTA	美國旅行社協會	American Society of Travel Agents
ATA	美國空中運輸協會	Air Transport Association (USA)
AACVB	亞洲會議暨旅遊局協會	Asia Association of Convention and Visitor Bureau
CTOA	美國旅行推展業者協會	Creative Tour Operators of America
EATA	東亞觀光協會	East Asia Travel Association
ETC	歐洲旅行業委員會	European Travel Commission
EMF	歐洲汽車旅館聯合會	European Motel Federation
IATA	國際航空運輸協會	International Air Transport Association
ICAO	國際民航組織	International Civil Aviation Organizations
IHA	國際旅館協會	International Hotel Assocaiation
IUOTO	國際官方觀光組織聯合會	International Union of Official Travel Organization

縮寫	觀光業相關協會組織	英文名稱
JNTO	日本國際觀光振興會	Japan National Tourist Organization
NATO	美國旅行業組織協會	National Association of Travel Organization
OAA	東方地區航空公司協會	Orient Airlines Association
OECD	經濟合作開發組織	Organization For Economic Cooperation and Development
PATA	亞太旅行協會	Pacific Area Travel Association
TIAA	美國旅遊協會	Travel Industry Association of America
UNESCO	聯合國教科文組織	United Nations Education Scientific and Cultural Organization
UFTAA	世界旅行業組織聯合會	Universal Federation of Travel Agents Association
USTOA	美國旅遊業協會	United States Tour Operators Association
WATA	世界旅行業協會	World Association of Travel Agencies
WCTAC	世界華商觀光友好會議	World Chinese Tourism Amity Conference
UNWTO	世界觀光組織	World Tourism Organization

阿里山森林鐵路

開發初期純以運材為主，亦是早期山地居民上、下山及運輸生活物資的主要工具。近年來森林遊樂及觀光事業急速發展，為因應日增的登山遊客需要，1962 年起，以柴油車取代蒸汽動力機車，營運目標已由運材為主轉變為客運為主，並逐漸發展為高山觀光鐵路列車。1984 年起增添「阿里山號」快車，行車時間僅 3 小時 15 分，提供遊客更舒適便捷的服務。鐵路長 71.4 公里，分平地及山地兩線段。自嘉義至竹崎長度 14.2 公里，地勢平坦為平地線，曲徑及坡度均極為正常。竹崎至阿里山長度 57.2 公里，因山巒重疊，地勢急陡，為山地線，最大坡度 6.25%。因山形急峻，路線無法提升，因此為遷就地形，在獨立山一段長約 5 公里，須環繞三週如螺線形盤旋至山頂。當迴旋上山時，在車上可三度看到忽左忽右的樟腦寮車站仍在山下，然後再以「8」字型離開獨立山，此時可第四次看見樟腦寮車站。而自屏遮那站第一分道後，鐵路以「Z」字形曲折前進，經過三個分道時，火車時而前拖，時而在後推而至阿里山，俗有「阿里山火車碰壁」之稱。

阿里山森林鐵路由海拔 30 公尺的嘉義市升高到 2,216 公尺的阿里山，沿途可觀賞到熱、溫、暖三個森林帶植物種類變化及山脈、溪谷的美麗景觀。

祝山觀光鐵路

祝山日出奇景享譽國內外，上阿里山者必定前往祝山觀賞，原先僅有羊腸步道，遊客於凌晨提燈徒步行走，極為不便，林務局有鑑於此，於 1970 年間開闢祝山專用林道，成立祝山客運，改以中型汽車接送遊客。但自阿里山公路通車後，上山遊客激增，為因應激增遊客及顧慮遊客安全，林務局乃毅然克服困難，於 1984 年興工開築祝山鐵路，全長 6.25 公里。以阿里山新站為起點，經十字分道轉對高岳至祝山，蜿蜒於海拔 2,216~2,451 公尺的高山上，沿途時有雲海瀰漫，氣象萬千，這是國人自建的第一條登山鐵路，專供遊客前往祝山觀賞日出奇景。

眠月石猴線鐵路

眠月線鐵路原為運材專用路線，最初建於 1915 年，全長 9.2 公里，蜿蜒於海拔 2,000 公尺以上的崇山峻嶺間，沿途盡是原始景觀，形勢崢嶸，壯麗異常，彷彿走進了水墨畫中，久為遊人嚮往。為擴大阿里山旅遊範圍，乃積極規劃闢建眠月石猴遊憩區。重建後的觀光鐵路於民 1983 年正式通車。1999 年 921 地震導致鐵路地基與隧道等嚴重崩毀，眠月線遂暫時封閉。

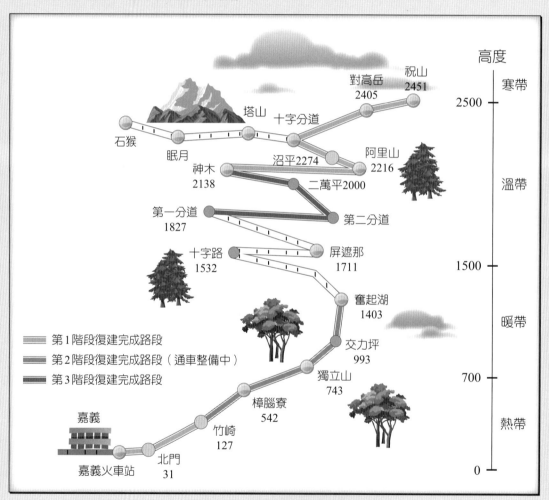

● 圖 2-8　眠月石猴線鐵路路線圖

 第三節　非官方觀光推廣組織

一、財團法人臺灣觀光協會

財團法人臺灣觀光協會 (Taiwan Visitors Association) 成立於 1956 年，其簡要性為：

1. 在觀光事業方面為政府與民間溝通橋梁。

2. 從事促進觀光事業發展之各項國際宣傳推廣工作。

3. 研議發展觀光事業有關方案建議政府參採。

二、中華民國觀光導遊協會

中華民國觀光導遊協會 (Tourist Guide Association, Taiwan) 成立於 1970 年，其主要任務為：

● 圖 2-9　導遊協會 LOGO

1. 研究觀光學術，推展導遊業務。

2. 遵行政府法令，維護國家榮譽。

3. 蒐集、編譯，並刊行有關觀光事業之圖書、刊物。

4. 改善導遊風氣，提升職業地位。

5. 促進會員就業，調配人力供需。

6. 合於本會宗旨或其他法律規定事項。

三、中華民國觀光領隊協會

中華民國觀光領隊協會 (Association of Tour Managers, Taiwan) 成立於 1986 年，其主要任務為：

● 圖 2-10　領隊協會 LOGO

1. 關於促進會員帶領旅客出國觀光期間，維護國家榮譽及旅客安全事項。

2. 關於聯繫國際旅遊業者與觀光資料之蒐集事項。

3. 關於增進觀光領隊人才以及專業知識辦理講習事項。

4. 關於出版發行觀光領隊旅遊動態及專業知識之圖書刊物事項。

5. 關於增進會員福利事項。

6. 關於獎勵及表揚事項。

7. 其他有關發展觀光產業事項。

四、中華民國旅行業品質保障協會

中華民國旅行業品質保障協會 (Travel Quality Assurance Association, R.O.C.) 成立於 1989 年，主要任務為：

1. 促進旅行業提高旅遊品質。

2. 協助及保障旅遊消費者之權益。

3. 協助會員增進所屬旅遊工作人員之專業知能。

4. 協助推廣旅遊活動。

5. 提供有關旅遊之資訊服務。

6. 管理及運用會員提繳之旅遊品質保障金。

7. 對於旅遊消費者因會員經營旅行業管理規則所訂旅行業務範圍內，產生之旅遊糾紛，經本會調處認有違反旅遊契約或雙方約定所致損害，就保障金依章程及辦事細則規定予以代償。

8. 對於研究發展觀光事業者之獎助。

9. 受託辦理有關提高旅遊品質之服務。

五、中華民國旅行業經理人協會

中華民國旅行業經理人協會 (Certified Travel Councilor Association, R.O.C.) 成立於 1992 年，主要任務為：

1. 協助旅行業提升旅遊品質。

2. 協助保障旅遊消費者權益。

3. 協助會員增進法律及專業知識。

4. 協助會員創立旅遊事業。

5. 協助研究發展及推廣旅遊事業。

6. 協助旅行業經理人資格之維護及調節供求。

7. 搜集及提供會員各項特殊旅遊資訊。

8. 辦理會員間交流活動。

9. 辦理會員及旅行業同業之聯誼活動。

10. 其他符合本會宗旨之事項。

六、中華民國國民旅遊領團解說員協會

中華民國國民旅遊領團解說員協會 (Association of National Tour Escort, R.O.C.) 成立於 2000 年，主要宗旨為：

1. 為砥礪同業品德、促進同業合作、提高同業服務素養、增進同業知識技術。

2. 謀求同業福利、配合國家政策、發展觀光產業、提升全國國民旅遊品質。

七、中華民國旅行商業同業公會全國聯合會

中華民國旅行商業同業公會全國聯合會 (Travel Agent Association of R.O.C., Taiwan) 成立於 2000 年，簡稱全聯會

● 圖 2-11　旅行同業公會 LOGO

T.A.A.T，2005 年 9 月，獲主管機關指定為協助政府與大陸進行該項業務協商及承辦上述工作的窗口，協辦大陸來臺觀光業務，含旅客申辦的收、送、領件，自律公約的制定與執行等事宜，冀加速兩岸觀光交流的合法化，與推動全面開放大陸人士來臺觀光，主要宗旨為：

1. 凝聚整合旅行業團結力量的全國性組織。

2. 作為溝通政府政策及民間基層業者橋梁，使觀光政策推動能符合業界需求。

3. 創造更蓬勃發展的旅遊市場；協助業者提升旅遊競爭力。

4. 維護旅遊商業秩序，謹防惡性競爭，保障合法業者權益。

八、中華民國觀光旅館商業同業公會

中華民國觀光旅館商業同業公會 (Taiwan Tourist Hotel Association) 成立於 2007 年，臺灣隨著開放大陸地區人民來臺觀光，有協助政府處理地區觀光客意外事件及客訴案件等時空條件的需求。觀光旅館公會參考美國 American Hotel & Lodging Association（簡稱 AH & LA）的機制提供多元性的服務，建置網站並蒐集國際間旅館經營管理及訓練等資訊，利用網路提供業者參考，強化公會服務會員之機能。」建立「永續經營」的經營理念，創造「商品附加價值」，健全個別經營條件做起，以「價值」替代「價格」競爭為目標，重塑觀光旅館業共同為觀光事業貢獻一份心力。以發展觀光事業，促進國家經濟發展，增進共同利益，協助政府推行政令為宗旨。主要任務為：

1. 關於國內外觀光旅客業務之調查、統計及研究、改進發展事項。

2. 關於各國觀光旅館收費標準及其政府獎勵措施之調查研究事項。

3. 關於政府觀光政策與商業法令之協助推行與研究、建議事項。

4. 關於同業關係之協調事項。

5. 關於同業員工技能訓練及業務講習之舉辦事項。

6. 關於會員業務之廣告宣傳事項。

7. 關於會員委託證照之申請、變更、換領及其他服務事項。

8. 關於會員公益事業之舉辦事項。

9. 關於會員合法權益之維護事項。

10. 關於接受機關團體之委託服務事項。

11. 關於社會運動之參加事項。

12. 依其他法令規定應辦事項。

● 圖 2-12 國際觀光旅館 LOGO

● 圖 2-13 一般觀光旅館 LOGO

● 圖 2-14 旅館業 LOGO

九、中華民國旅館商業同業公會全國聯合會

中華民國旅館商業同業公會全國聯合會 (The Hotel Association of R.O.C.) 成立 1998 年，以推廣國內外旅遊觀光，促進經濟發展，協調同業關係，增進共同利益，協助政府推行政令為宗旨。主要任務：

1. 國內外旅館商業之調查統計及研究、發展事項。

2. 國際觀光交流之聯繫、觀摩、介紹、推廣事項。

3. 政府經濟政策與商業法令之協助推行與研究建議改進事項。

4. 同業糾紛之調處事項。

5. 同業員工技能訓練及業務講習之舉辦事項。

6. 會員業務之宣傳廣告展覽事項。

7. 會員委託證照之申請變更換領及其他服務事項。

8. 會員公益事業及康樂活動之舉辦事項。

9. 會員合法權益之維護事項。

10. 接受機關、團體之委託服務事項。

11. 社會運動之參加事項。

12. 依其他法令規定應辦理之事項。

十、中華民國民宿協會全國聯合會

　　中華民國民宿協會全國聯合會 (The National Union of Homestay Associatioa, R.O.C.) 成立於 2008 年，非以營利為目的之社會團體，以促進民宿健全發展，提高民宿服務品質，加強各縣市民宿協會聯誼，發展觀光事業為宗旨。產業輔導：

1. 輔導各縣市民宿協會會務運作健全工作。

2. 舉辦各縣市民宿協會會務工作人員、理監事教育研習營。

3. 民宿從業人員專業技能訓練：舉辦北中南東四場教育訓練，安排各項民宿經營管理概念課程。

4. 配合觀光局的民宿主人認證推廣活動，輔導及行銷通過認證之民宿業者。

● 圖 2-15　民宿協會 LOGO

● 圖 2-16　民宿 LOGO

- 圖 2-17　好客民宿 LOGO

交通部觀光局繼星級旅館評鑑後，再度推出「好客民宿」，民宿必須通過考驗，堅持「親切、友善、乾淨、衛生、安心」的好客民宿五大精神，觀光局要求通過考驗的民宿，必須到場進行「好客民宿宣言」，向外界表達維護好客精神之決心，未到場宣誓者暫時無法取得好客民宿標章，以凸顯「好客民宿」品牌的精神與珍貴。

十一、中華民國溫泉觀光協會

中華民國溫泉觀光協會 (The Hot Spring Tourism Association Taiwan) 成立於 2003 年，涵括各溫泉業者，由 21 個溫泉區的業者所組成、促進保育及永續利用溫泉、推廣溫泉復健養生、以促進國民建康、發展觀光事業、提高溫泉觀光產業之專業技術水準、發揚服務精神為協會宗旨。主要任務為：

- 圖 2-18　中華民國溫泉觀光協會 LOGO

1. 溫泉學術及相關技術之研究、開發、引進、改良，並出版相關刊物。

2. 國內外溫泉相關產業之調查、統計、研究。

3. 對於政府經濟政策及商業法令進行研究並給予相關建議。

4. 舉辦溫泉及觀光相關產業之專業訓練及業務講習。

5. 舉辦及參與溫泉觀光之相關展覽及活動。

6. 會員權利之保障及福利之爭取。

十二、臺北市航空運輸商業同業公會

臺北市航空運輸商業同業公會 (Taipei Airlines Association) 成立於 1990 年，推廣國內外航空運輸事業、協調同業關係、增進同業利益及協助政府推行政令為設立宗旨。主要任務為做政府與業界及業者相互間的溝通橋梁，並接受政府機關、團體之委託服務。現有會員計八家：中華航空、長榮航空、復興航空、華信航空、立榮航空、遠東航空、台灣虎航及威航航空。以推廣國內外航空運輸，協調同業關係，增進共同利益，及協助政府推行政令為本會宗旨，主要任務為：

1. 國內外航務商業之調查、統計及研究發展事項。
2. 國際航務之聯繫介紹、推廣事項。
3. 政府經濟政策與商業法令之協助推行及研究建議事項。
4. 同業糾紛之調處事項。

● 圖 2-19　臺北市航空運輸商業同業公會 LOGO

5. 同業員工職業訓練及業務講習之舉辦事項。
6. 會員商品之廣告展覽及證明事項。
7. 會員與會員代表基本資料之建立及動態之調查、登記事項。
8. 會員委託證照之申請、變更、換領及其他服務事項。
9. 會員或社會公益事業之舉辦事項。
10. 會員合法權益之維護與爭取事項。
11. 接受政府機關、團體之委託服務
12. 社會運動之參加事項。
13. 依其他法令規定應辦理之事項。

十三、中華國際會議展覽協會

中華國際會議展覽協會 (Taiwan Convention & Exhibition Association，簡稱 TCEA) 成立於 1991 年，經濟及社會環境在蓬勃的高科技產業及知識經濟帶動下，

國際化程度越益提升，逐漸成為國際會議和展覽重鎮；各式與會展產業相關的專業服務如會議顧問、展覽公司、會展設計及裝潢、航空旅運及交通、飯店、翻譯及口譯等，亦逐漸成熟，且需求日增，中華國際會議展覽協會乃於應運而生。近年來，國際會展產業更結合獎勵觀光旅遊而形成迅速發展中的 MICE (Meeting, Incentive, Convention, Exhibition) 產業，因此本協會也將協助政府推展 MICE 產業，做為努力的重點。主要任務為：

1. 協調國內相關行業，相互溝通，觀摩學習。

2. 舉辦國際會議展覽專業知識技術訓練與研習。

3. 邀請各國籌組會議展覽專業人士來華，增進國際瞭解。

4. 推廣國際性會議及展覽。

5. 爭取主辦國際組織年會及相關會議，吸收專業知識與其訓練課程。

6. 致力提升我國內各城市由觀光、商務進為會議城市。

7. 其他有關本會會務推行及發展事項。

十四、中華民國展覽暨會議商業同業公會

中華民國展覽暨會議商業同業公會 (Taiwan Exhibition & Convention Association) 成立於 2008 年，全國性組織，集合了全國關於展覽籌組、裝潢、設計、旅行、運輸、廣告、飯店、公關、整合行銷及會議服務業者共同組成，以推廣國內、外展覽及會議產業，促進經濟發展、協調同業關係、增進共同利益，及協助政府推行政令為宗旨。主要任務為：

1. 關於政府經濟政策與商業法令之協助推行及研究、建議事項。

2. 辦理會員參加投標比價之會員資格之證明與其他服務事項。

3. 商業規劃建議及商業道德之維護事項。

4. 關於展覽與相關會議業務之聯繫介紹、推廣事項。

5. 會員發展指導、研究、調查、統計、編纂及徵詢。

6. 關於接受政府機關、團體之委託服務事項及向政府建議事項。

7. 會員營運上合法權益之維護及同業間爭執調處事項。

8. 關於公益性社會運動之參加事項。

9. 依其他法令規定應辦理事項。

十五、中華民國餐飲業工會聯合會

• 圖 2-20　中華民國餐飲業工會聯合會 LOGO

中華民國餐飲業工會聯合會(The Restaurant and Beverage Vocational Association Republic of China) 成立於 2001 年，本會以保障全國餐飲業勞工權益，增進本業勞工技藝及知能，增進會員情感交流，改善本業勞工生活而發揚中華美食文化為宗旨。主要任務為：

1. 調查、輔導、協助會員工會各項會務、業務之推展事項。

2. 推動與本業勞工有關之經濟、文化、教育、職訓、證照、福利等相關業務之促進。

3. 勞動條件、勞工安全衛生及會員福利事項之促進。

 有關本業勞工政策、立法、勞（健）保、就業安全及本業證照制度之推動、宣導、修改、廢止等建議事項及答覆詢問等事項。

4. 工會或會員糾紛事件之調處。

5. 勞工政策與法令之制（訂）定及修正之推動。

6. 會員就業之協助。

7. 會員康樂事項之舉辦。

8. 勞工教育之舉辦。

9. 依法令從事事業之舉辦。

10. 勞工家庭生計之調查之勞工統計之編製。

11. 合於本會章程第三條所揭事項及其他有關法令規定事項。

十六、中華民國餐飲藝術推廣協會

中華民國餐飲藝術推廣協會 (Taiwan Food & Beverage Art Association) 成立於 1999 年，為努力研究餐飲藝術、培訓餐飲人才職業技能，並提升餐飲衛生及經營管理、服務品質而設立之團體。主要使命為：

1. 配合國家政策推廣「餐飲藝術研究發展」。
2. 推廣餐飲藝術事業之成長。
3. 促進同業交流，達成國際水準，並激勵會員教育學習。
4. 奠定失業國民及中輟生之專業技能。
5. 推廣建教合作及餐飲藝術之文化。

十七、財團法人臺灣海峽兩岸觀光旅遊協會

財團法人臺灣海峽兩岸觀光旅遊協會 (Taiwan Strait Tourism Association) 成立於 2006 年，推動開放大陸地區人民來臺觀光為政府政策，為利與大陸方面進行溝通聯繫及協助安排協商等工作。交通部觀光局考量該協會之功能性，參酌大陸前成立之「海峽兩岸旅遊交流協會」組織及涵蓋成員，邀集中華民國旅行商業同業公會全國聯合會、財團法人臺灣觀光協會、中華民國旅行業品質保障協會、臺北市觀光旅館商業同業公會及臺北市航空運輸商業同業公會、臺灣省風景遊樂區協會等共同設立此協會。主要宗旨，以促進兩岸觀光交流、協助政府處理兩岸觀光事務及兩岸觀光聯繫溝通，非以營利為目的。本會為達成前條宗旨，辦理或接受政府委託辦理業務：

● 圖 2-21　台灣海峽兩岸觀光旅遊協會 LOGO

1. 有關兩岸觀光旅遊業務技術性及事務性問題之連繫溝通。
2. 兩岸觀光旅遊之推廣交流與合作事宜。
3. 有關兩岸觀光旅遊業務諮詢服務。
4. 其他與本會設立宗旨相關事宜。

十八、中華國際觀光休閒商業協會

2013 年來臺觀光人數已突破 800 萬人次，2014 年已突破 900 萬人次，創下臺灣歷史記錄，遵行國家政策及全球化產業的使然性，國內各大院校亦培育觀光產業人才不遺餘力，鑑於實務與理論接軌至今未臻成熟，尚需要相關產官學界人士努力合作，於是興起成立相關觀光協會動機。協會之任務如下：

1. 辦理觀光產業實務與學校學術競賽研習。

2. 推動與承攬國家觀光政策獎勵培訓實施。

3. 辦理國際展覽會議商務及觀光旅遊相關專業邀請交流。

4. 規劃國際展覽會議觀光休閒旅遊商務之證照。

5. 研發國際會展會議實務技術證照及培訓。

6. 研發國際觀光休閒旅遊實務技術證照及培訓。

7. 接受委任領隊導遊人員證照輔導之課程。

8. 推廣國際旅遊領隊兼導遊專業技術研習。

● 圖 2-22　旅行購物保障 LOGO

● 圖 2-23　中華國際觀光休閒商業協會 LOGO

CHAPTER 03

觀光媒介者旅行業

第一節　旅遊急先鋒旅行業

一、旅行業之定義

（一）《民法》債篇第八節之「旅遊」條文，第 514 條之一定義：

稱旅遊營業人者，謂以提供旅客旅遊服務為營業而收取旅遊費用之人。前項旅遊服務，係指安排旅程及提供交通、膳宿、導遊或其他有關之服務。

（二）依據《發展觀光條例》第 2 條第 10 款之定義：

旅行業指經中央主管機關核准，為旅客設計安排旅程、食宿、領隊人員、導遊人員、代購代售交通客票、代辦出國簽證手續等，有關服務而收取報酬之營利事業。

（三）依據《發展觀光條例》第 27 條規定，旅行業業務範圍如下：

1. 接受委託代售海、陸、空運輸事業之客票或代旅客購買客票。
2. 接受旅客委託代辦出、入國境及簽證手續。
3. 招攬或接待觀光旅客，並安排旅遊、食宿及交通。
4. 設計旅程、安排導遊人員或領隊人員。
5. 提供旅遊諮詢服務。
6. 其他經中央主管機關核定與國內外觀光旅客旅遊有關之事項。

前項業務範圍，中央主管機關得按其性質，區分為綜合、甲種、乙種旅行業核定之。

非旅行業者不得經營旅行業業務，但代售日常生活所需國內海、陸、空運輸事業之客票不在此限。

（四）《發展觀光條例》第 26 條規定：

經營旅行業者應先向中央主管機關申請核准，並依法辦妥公司登記後，領取旅行業執照，始得營業。

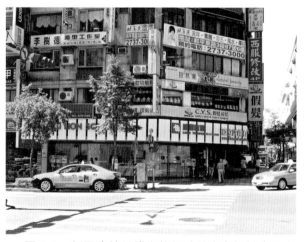

● 圖 3-1　新冠疫情前雄獅旅行社於忠孝旗艦店門市

（五）依據《旅行業管理規則》第 3、4 條規定：

　　旅行業區分為綜合旅行業、甲種旅行業及乙種旅行業三種。

　　旅行業應專業經營，以公司組織為限；並應於公司名稱上標明旅行社字樣。

（六）旅行業規範：

　　1. 是特許行業。（許可業務，依《公司法》第 17 條第 1 項或《商業登記法》第 5 條第 1 項規定）

　　2. 需要向經濟部申請執照。

　　3. 需要向地方政府申請營利事業登記證。

　　4. 需要向交通部觀光局申請核發的旅行社執照。

（七）美洲旅行業協會 (ASTA) 對旅行業所下之定義：

　　旅行業乃是個人或公司行號，接受一個或一個以上「法人」之委託而從事旅遊銷售業務，以及提供有關服務，並收佣金之專業服務行業。（所謂法人乃指旅遊上游供應商，如航空公司、旅館業等相關行業）

（八）中華人民共和國中央人民政府 (2020) 所頒布《旅行社條例》對旅行社之定義：

　　本條例適用於中華人民共和國境內旅行社的設立及經營活動。本條例所稱旅行社，是指從事招徠、組織、接待旅遊者等活動，為旅遊者提供相關旅遊服務，開展國內旅遊業務、入境旅遊業務或者出境旅遊業務的企業法人。

（九）學者容繼業 (2012) 認為旅行業之定義：

　　介於旅行者與交通業、住宿業及旅行相關事業中間，安排或介紹提供旅行相關服務而收取報酬的事業。

（十）吳偉德 (2022) 定義旅行公司：

　　旅遊公司需要依附於實體產業，旅遊公司是遊客和旅遊實體之間的中介，尤其是在國際旅行中。旅遊公司是旅遊實體與遊客之間的協調者或代理機構，為遊客策劃旅遊產品，配合政府政策，負責遊客整體旅行的中介商。

　　旅行業者固然是介於旅行者與交通業、住宿業及旅遊相關事業中間，媒合或組裝旅行相關服務而收取報酬的事業，雖然旅行業者可以銷售飯店房間、航空公司機位、餐廳餐食與各大景區門票，甚至包裝組合旅遊套裝行程，但旅行業者幾乎不擁有上述所述之觀光資源產業，故應合理的收取報酬利潤，所以旅遊業者無法開立發票，而是開立代收轉付收據。

- 圖 3-2　新冠疫情前，營業時間 24 小時（相關人士表示房租每月高達百萬元）
- 圖 3-3　新冠疫情前，位於內湖雄獅集團大樓，總員工達三千人

二、旅行業種類

　　《旅行業管理規則》(2022) 觀光局將旅行社分為三種類別：綜合旅行社、甲種旅行社及乙種旅行社等。

類別		辦理業務
綜合旅行業	國外、國內、直售、躉售	1. 接受委託代售國內外海、陸、空運輸事業之客票或代旅客購買國內外客票。 2. 接受旅客委託代辦出、入國境及簽證手續。 3. 招攬或接待國內外觀光旅客並安排旅遊、食宿及交通。 4. 以包辦旅遊方式或自行組團，安排旅客國內外觀光旅遊、食宿、交通及相關服務。 5. 委託甲種旅行業代為招攬國外業務。 6. 委託乙種旅行業代為招攬國內團體旅遊業務。 7. 代理外國旅行業辦理聯絡、推廣、報價等業務。 8. 設計國內外旅程、安排導遊人員或領隊人員。 9. 提供國內外旅遊諮詢服務。 10. 其他經中央主管機關核定與國內外旅遊有關之事項。 （可以承攬同業業務、招收同業散客出團）

類別		辦理業務
甲種旅行業	國外、國內、直售	1. 接受委託代售國內外海、陸、空運輸事業之客票或代旅客購買國內外客票。 2. 接受旅客委託代辦出、入國境及簽證手續。 3. 招攬或接待國內外觀光旅客並安排旅遊、食宿及交通。 4. 自行組團安排旅客出國觀光旅遊、食宿、交通及提供有關服務。 5. 代理綜合旅行業招攬前項第五款之業務。 6. 代理外國旅行業辦理聯絡、推廣、報價等業務。 7. 設計國內外旅程、安排導遊人員或領隊人員。 8. 提供國內外旅遊諮詢服務。 9. 其他經中央主管機關核定與國內外旅遊有關之事項。
乙種旅行業	國內、直售	1. 接受委託代售國內海、陸、空運輸事業之客票或代旅客購買國內客票、託運行李。 2. 招攬或接待本國觀光旅客國內旅遊、食宿、交通及提供有關服務。 3. 代理綜合旅行業招攬國內團體旅遊業務。 4. 設計國內旅程。 5. 提供國內旅遊諮詢服務。 6. 其他經中央主管機關核定與國內旅遊有關之事項。

前三項業務,非經依法領取旅行業執照者,不得經營。但代售日常生活所需國內**陸**、**海**、**空**運輸事業之客票,不在此限。

＊資料來源：交通部觀光局（2022 年）

● 圖 3-4　鳳凰旅行社
上市上櫃公司,2006 年,成立「雍利企業」為全球航空、航遊周邊事業及貨運的專業代理,旗下有義航、埃航、全祿航空、匈牙利航空、寮國航空、孟加拉航空。「玉山票務」是臺灣第一家網路旅行社,提供豐富、完整的國際機票產品服務。2008 年加入兩家優秀生力軍,臺灣中國運通旅行社代理美國航空、以色列航空以及美國連鎖飯店集團 Marriott Hotel。

（一）2016~2022 年臺灣旅行業家數統計表

種類／年度	2016	2017	2018	2019	2020	2021	2022
綜合旅行社	603	596	606	620	599	532	522
甲種旅行社	2,927	2,956	3,018	3,086	3,116	3,088	3037
乙種旅行社	235	246	261	268	274	310	343
總計	3,765	3,798	3,885	3,974	3,989	3,930	3902

＊資料來源：交通部觀光局（2022 年 8 月）

（二）2022 年臺灣地區各大縣市旅行社類別與數量

各縣市／種類	綜合旅行社	甲種旅行社	乙種旅行社	合計
臺北市	210	1,214	22	1,446
新北市	26	154	38	218
桃園市	26	183	25	234
臺中市	68	393	23	484
臺南市	35	181	13	229
高雄市	82	381	28	491
其他縣市	75	531	194	800
總計	522	3,037	343	3,902

＊資料來源：交通部觀光局（2022 年 8 月）

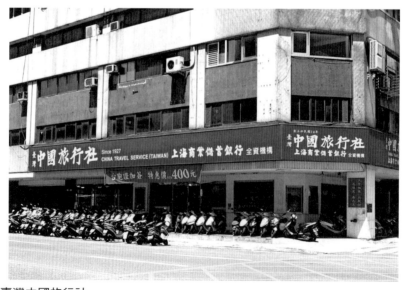

• 圖 3-5　臺灣中國旅行社
是中華民國第一家旅行社，交觀甲字第 051 號（甲種旅行社觀光局登記編號 51 號）。

三、旅行業營業型態

（一）海外旅遊業務 (Out Bound Travel Business)

占有 90% 以上，是臺灣旅行業主要業務，業界再細分為：

細分業務性質	營業型態
躉售業務 (Wholesale)	1. 綜合旅行業主要業務，以甲、乙種同業合作出團為主。 2. 進行市場研究調查規劃，製作而生產的套裝旅遊產品。 3. 自產自銷，透過其相關行銷管道，提供給消費者，專業度高。 4. 理論上，不直接對消費者服務，為最大型旅行社。 5. 以出售各種旅遊為主之遊程躉售，出團量大。
直售業務 (Retail Agent)	1. 一般直接對消費者銷售，旅遊業務，型態可大可小。 2. 產品多為訂製遊程，並直接以該公司名義出團。 3. 替旅客代辦出國手續，安排海外旅程，由專人服務。 4. 一貫的獨立出國作業，接受委託、購買機票和簽證業務。 5. 亦銷售躉售旅行同業之產品，收取佣金。 6. 依消費者需求量身訂做，是其主要特色，小而巧，小而好。
簽證業務中心 (Visa Center)	1. 甲種旅行社型態經營，公司規模不大。 2. 專人處理各國之個人及團體相關簽證，代收代送，收取代送費。 3. 需要相當之專業知識，費人力和時間，並瞭解相關法令。 4. 亦銷售躉售旅行業之產品，收取佣金。
票務中心 (Ticket Center)	1. 甲種旅行社型態經營，公司規模可大可小。 2. 承銷航空公司機票為主，有躉售亦也有直售。 3. 專人處理各國之個人及團體相關機票，佣金來自機票差價。 4. 需要相當之專業知識，費人力和時間，並瞭解相關法令。 5. 亦銷售躉售旅行業之產品，收取佣金。
訂房業務中心 (Hotel Reservation Center)	1. 甲種旅行社型態經營，公司規模不大。 2. 代訂國內外之團體、個人及全球各地旅館之服務，收取佣金。 3. 接受同業訂房業務，有躉售亦也有直售。 4. 亦銷售躉售旅行業之產品，收取佣金。
國外駐臺代理業務 (Land Opeartor)	1. 外國旅行社，為尋求商機和拓展業務，成立辦事處。 2. 委託甲種旅行社為其代表人，作行銷服務之推廣工作。
靠行 (Broke)	1. 甲種旅行社型態經營，公司規模有大有小。 2. 由個人或一組人，依附於各類型之旅行社中，承租辦公桌或分租辦公室，為合法經營之旅行社。 3. 財物和業務上，自由經營，惟刷卡金必須經過公司。 4. 大部分銷售躉售旅行業之產品，收取佣金。

細分業務性質	營業型態
網路旅行社 (Internet Travel Agency)	1. 為一般甲種旅行業亦有綜合旅行業業務，型態可大可小。 2. 大企業及電子科技相關產業跨足經營。 3. 僅以電子商務做行銷，內部人員旅遊專業度普遍不足。 4. 大部分都是廉價的機票及簡單的制式國內外行程。 5. 銷售量快速、以量制價、經營成本以年度評估。 6. 因專業度問題，不易銷售躉售旅行業之產品。
企業旅行社 (Enterprise Travel Agency)	1. 甲種旅行社型態經營，公司規模小。 2. 大型企業成立的旅行社，基本上不對外營業。 3. 主要是以辦理企業內商務拜會、開發業務，考察業務。 4. 處理企業內的補助員工旅遊、獎勵酬佣旅遊。 5. 亦銷售躉售旅行業之產品，收取佣金。

- 圖 3-6　行家旅行社
 經營型態直售及躉售、產品以精緻東歐北歐、大陸高品質團為主，交觀綜字第 2028 號（綜合旅行社觀光局登記編號 2028 號）。

- 圖 3-7　世邦旅行社
 全方位經營長短線通吃，同業之間交流廣泛的旅行業者。

＊資料來源：官方網站

（二）國內旅遊業務 (Domestic Tour Business)

細分業務性質	營業型態
接待來華旅客業務 (Inbound Tour Business)	1. 綜合、甲種旅行社型態經營，公司規模有大有小。 2. 接受國外旅行業委託，負責接待工作。 3. 包括食宿、交通、觀光、導覽等各項業務。 4. 亦銷售躉售旅行業之產品，收取佣金。

細分業務性質	營業型態
國民旅遊業務 (Local Excursion Business)	1. 乙種旅行社型態經營，公司規模小。 2. 辦理旅客在國內旅遊，食宿、交通、觀光導覽安排。 3. 乙種旅行業地區性強，人脈專業度高，生存空間大。 4. 亦銷售薑售旅行業之產品，收取佣金。
總代理業務 (General Sale Agent (GSA))	1. 為一般甲種旅行業經營之業務，公司規模有大有小。 2. 主要業務為總代理商，如航空公司、飯店度假村等業務。 3. 包含業務之行銷、定位、管理、市場評估等。 4. 亦銷售薑售旅行業之產品，收取佣金。

（三）旅行社各項資金註冊費保證金一覽表

旅行社類別	資本總額	註冊費	保證金	每一分公司
綜合旅行社	3,000 萬	資本額千分之一	1,000 萬	30 萬
甲種旅行社	600 萬	資本額千分之一	150 萬	30 萬
乙種旅行社	300 萬	資本額千分之一	60 萬	15 萬

＊資料來源：《旅行業管理規則》(2022)

（四）旅行社應投保履約保證保險，其投保最低金額如下：

旅行社別	金額	分公司
綜合旅行社	6,000 萬	400 萬
甲種旅行社	2,000 萬	400 萬
乙種旅行社	800 萬	200 萬

＊資料來源：《旅行業管理規則》(2022)

（五）旅行業已取得經中央主管機關認可足以保障旅客權益之觀光公益法人（品保協會）會員資格者，其履約保證保險應投保最低金額。

旅行社別	金額	分公司
綜合旅行社	4,000 萬	100 萬
甲種旅行社	500 萬	100 萬
乙種旅行社	200 萬	50 萬

＊資料來源：《旅行業管理規則》(2022)

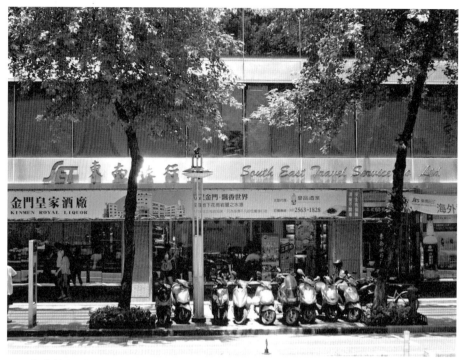

● 圖 3-8　東南旅行社
　大型綜合旅行業者，早期以做日本團出入境生意為主，公司經營走日系路線，日本企業風格非常強烈。亦與金門皇家酒廠連營門市作展示及銷售，是異業結合之實例。

四、旅行業經理人

依《發展觀光條例》第 33 條訂定經理人的定義

　　旅行業經理人應經中央主管機關或其委託之有關機關團體訓練合格，領取結業證書後，始得充任；專業經理人人數規定表：

旅行社別	公司別	專業經理人數	功能
綜合旅行社	總公司	1人	駐店服務
	每一分公司	1人	駐店服務
甲種旅行社	總公司	1人	駐店服務
	每一分公司	1人	駐店服務
乙種旅行社	總公司	1人	駐店服務
	每一分公司	1人	駐店服務

 ## 第二節　旅行業前世今生

一、旅行業的故事

臺灣地區旅遊業的沿革，自 1949 年至今，已有 60 多年了，旅行業家數從零散的幾家增加到現在，持續保持在 3,000 家業者左右。旅行業的分類也由早期的甲種、乙種增加為綜合、甲種、乙種；旅行業者的發展過程變化極大，彷彿一部跨越半世紀之精典傳奇故事。

（一）旅行業創始（1947~1956 年）

1947 年，臺灣光復，臺灣省交通處正式將日據時代的「東亞交通公社臺灣支部」接管，更名為「臺灣旅行社」，成立正式的旅行業，經營相關旅行業務。接著又成立了歐亞旅運社。在這時期中，臺灣地區的旅行社首推臺灣旅行社、中國旅行社（1943 年在臺成立，係上海商業儲蓄銀行的附屬機構）、歐亞旅運社（係現在中國運通及金龍貨運的前身）此三家為最早期且具代表性的旅行社。

（二）旅行業整合期（1957~1969 年）

1957 年，政府大力倡導觀光事業。旅行社是觀光事業中的重要角色之一，受觀光熱潮影響，呈現蓬勃氣象，自 1957 年到 1969 年增加為 50 餘家，當時其組織、規模、經營方式形形色色，各自為政，同業之間惡性競爭，旅行社的權益受了很大衝擊。於 1968 年，臺灣省觀光局為調整所有旅行社步調，邀請中國、東南、歐亞、台新、亞士達、台友、裕台、遠東等 8 家旅行社，進行協

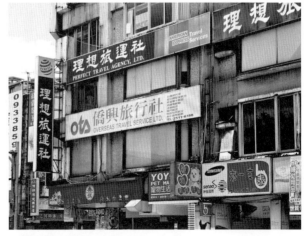

● 圖 3-9　理想旅行社

經營綜合旅行社，業務以直售為主，高品質團在業界很有名氣，據稱客源回流率達八成，是非常重視服務品質的公司。

調,獲得一致意見,再由臺北市政府社會局徵詢整合,同意籌組臺北市旅行商業同業公會,於 1969 年在臺北市中山堂堡壘廳正式成立,當時會員旅行社有 55 家。

(三)旅行業成長期(1970~1979 年)

在這時期內,旅行業的家數平穩地成長,從 1969 年的 97 家(甲種 48 家、乙種 49 家)到 1979 年的 349 家(甲種 311 家、乙種 38 家)。隨著旅行業家數的大幅度增加,同業間開始步入競爭階段,旅行業的營業利潤亮起了紅燈,對旅客的服務品質也開始偏離軌道,觀光局有鑑於此,斷然在 1978 年宣布停止旅行業設立申請。

(四)旅行業調整期(1980~1987 年)

政府於 1978 年,正式宣布停止旅行業設立申請,對臺灣地區的旅行業實質上具有正面的影響,同時對旅遊消費者也是一大福音。不過政府這項突破性的措施,對旅行業的家數而言,反而略為減少,探討其原因有二。第一:政府頒布停止新的旅行社申請籌設登記。第二:從 1979~1987 年為止,在 8 年不算短的時期中,籠罩在不能申請新旅行社的規定之下,旅行社進入重新洗牌的調整時期。旅行社有些主動停止營業、有些被撤銷執照,有的轉讓、出售等等。根據當時狀況分析,旅行社**「靠行」**一詞之經營形態可能就是當時環境下的產物至今。基於這些因素,整個臺灣地區的旅行業市場的調整,可謂屬於利多的現象、突顯出一整個旅行業的新面貌。

(五)旅行業加速成長、劇烈競爭期(1988~1994 年)

1987 年,政府重新解除自 1978 年停止旅行業申請執照達 10 年的禁令,同時頒布「開放大陸探親」。旅行業在這兩種開放政策的鼓舞之下,燃起了申請旅行社執照之火焰。接著 1988 年,為迎合新穎到來的旅遊市場,觀光局用心良苦修正了「旅行業管理規則」,又增設了前所未有的「綜合旅行社」,使旅行業之業務內容趨向明朗化。外交部在 1989 年修改護照條例,頒布一人一照及將護照有效期間延長為 10 年。同時在預期未來旅行社家數增加及旅遊人次增加的情況下,為維護旅行社的品質及旅客之滿意度在一平衡點的原則下,1989 年,正式成立旅行品質保障協會。1990 年,內政部出入境管理局為簡化出入境繁雜手續,取消了「出入境證」而以「白色條碼」取代之,直接印製於護照之第 4 頁。直到 1994 年,外交部實施護照換新照之政策後,「白色條碼」才被取消。

● 圖 3-10　洋洋旅行社舊址

● 圖 3-11　洋洋旅行社尾牙

洋洋旅行社成立 30 多年，主打高品質行程，並以嚴格要求帶團品質聞名，於 2009 年歇業，令人扼腕與不勝唏噓。培育出業界最優良的導遊領隊群，現散布於各大旅行業執業。

（六）旅行業全面電腦資訊化、制度化期（1995~2008 年）

　　政府在各方面為規範業者及便民而陸續開放政策，不但激起旅行社家數急遽增加，也掀起了旅行業同業間的競爭趨於白熱化，在價格盡量壓低、品質盡量提高的難為界限中，旅行社無不卯足全力，尋覓出一生存之道。1995 年前臺灣的資訊業產業在全球是屬於落後的階段，在這近 15 年的時間裡，全球掀起了一陣資訊潮，在各國的競爭下，臺灣的科技產業在業者積極用心下終於取得全球一席之地，而領先群雄。

　　旅遊業界從 15 年前一台電腦都沒有的狀況下，發展至今電腦硬體全面普及化，電腦軟體取代人員大部分的工作，包含航空訂位系統、全球酒店訂房系統、旅行社內部作業系統、旅行社電子商務、旅行社行銷網路、部落格的設置、數位影像拉近旅客感官等被制度化。2008 年外交部引進全世界都認證的「晶片護照」，成為繼德國、日本、美國、西班牙、丹麥等國家後，第 60 個使用晶片護照的國家。因此，大部分的國家開始給予臺灣國民短期觀光免簽證之待遇，使臺灣正式走進全球化。

（七）兩岸復合白熱化，親中國化期（2009~2012 年）

　　隨者政府的德政，兩岸在 2008 年終於核可大陸地區旅客可全面進入臺灣觀光，充分展現政府推動兩岸政策「機會最大化、風險最小化」的指導原則，大陸旅客來臺觀光人數持續呈現穩定成長；為了促進兩岸關係的良性互動，臺灣觀光關聯產業的加速發展，期望大陸旅客來臺觀光人數達到兩岸旅遊協議平均每日 3,000 人的標準。

● 圖 3-12　上順旅行社
近年以推廣世界遺產旅遊地為主，令人印象深刻，以注重顧客滿意度為名的業者。

2011 年 7 月開放陸客自由行，未來我方相關機關將持續透過協議議定的機制，或經由海基、海協兩會副董事長層級的對話，持續就大陸觀光客來臺人數的問題，與大陸方面溝通，以充分落實政府開放大陸觀光客來臺的政策目標。在雙方主管機關透過兩岸協議的既定聯繫機制，不斷相互溝通協調，積極採取相關的簡化與放寬措施，再加上雙方組團與接待旅行社密切合作與磨合，大陸旅客來臺觀光的人數逐漸成長。使得臺灣旅遊業者一窩蜂的分食做大陸人士來臺觀光這塊大餅，如果旅行社沒有這樣的產品，將會被業界人形容是退流行，不積極等印象。

（八）旅行業財團化期（2013~2016 年）

旅行業管理規則近 10 年以來共修正 10 次，期間除 92 年、94 年，二次修正幅度較大外，其餘 8 次均係針對特定條文修正，最近一次係於 99 年修正施行。

2011 年底，政府悄悄的公告了旅行社管理規則等 20 餘項，將修正「放寬經理人人數限制」、「非經依法領取旅行業執照者，不得經營旅行社業務。但代售日常生活所需國內**海、陸、空**運輸事業之客票，不在此限」等，條款於 2012 年 3 月 5 日法規命令正式頒布。超商業者在 2011 年 8 月全家超商新服務 499 元辦臺胞證加簽，嚴重違法，經旅行社公會抗議，觀光局指超商此服務有違法之虞，展開調查，若違法將要求業者改正，否則將依「旅行業管理規則」處 9 萬元罰鍰，事件落幕。由此次修正「旅行業管理規則」，日後只要超商籌組旅行社設立一個經理人，便可大大方方，在全臺幾千個據點代收代送件即無違法之虞，旅行社之營運將大受影響。仔細分析，依觀光局資料顯示，2010 年中華民國國民出國目的地人數統計報表，臺灣出訪香港人數當年達 2,308,633 人次，出訪大陸達 2,424,242 人次，香港為彈丸之地僅約 1,100 平方公里為臺灣之 33 分之 1，差不多 4 個臺北的大小，觀光人口數豈能達 200 多萬人次，想必大多數是臺灣經由香港前往大陸之旅客；換句話說國人 2010

年前往大陸之旅客達 470 萬人次，若以臺胞證每人代收代送之利潤 200 元來算，1 年約有 10 億臺幣利潤之譜，此法頒布後大型財團將紛紛成立旅行社來瓜分旅行業者業務，嚴重影響旅行社從業人員生存空間。

以 3C 產品起家之燦坤 3C 集團，在所設置銷售店面旁成立燦星國際旅行社，2012 年正式掛牌上市上櫃，成為臺灣最大旅行社，共有 117 家實體旅行社門市，這也是財團進入旅行社之實例。

2014 年臺北出現「瘋旅」直銷講座，吸引年輕人族群加入美國「WorldVentures」旅遊直銷公司，標榜可用超低價購買國外旅遊行程，拉人入會，最高月獎金可達 50 萬元，刷卡繳入會費 200 美元（約 6,000 元臺幣），每個月繳 50 美元（約 1,500 元臺幣），即可取得會員資格，若要取得經營會員資格，得繳交 361 美元（約 10,888 元臺幣），「但只要拉 4 個有效會員入會，就可免繳月費，4 周內推薦 6 人加入會員，可領銷售獎金 250 美元（約 7,500 百元臺幣）的收入。」組織中每增 3 名會員，可領 200 美元（約 6,000 元臺幣）獎金，等你下面有 6,000 人存月費時（臺幣 900 萬），WV 會發給你每個月 90 萬元臺幣的分紅，公平會認定已違反《多層次傳銷管理法》，最重可處 500 萬元罰鍰，2015 年成立蘿維亞甲種旅行社，負責人為美商蘿維亞有限公司法人代表麥克‧基利普‧喬納森‧史塔克，旅行業正式走入直銷市場。

（九）旅行業產品遊輪化（2016~2019 年）

此階段遊輪產品盡出，郵輪基本要素，指海洋、湖泊、河流與人文旅遊結合之能能性。郵輪必要元素，包括供航行設備裝置、餐飲變化、住宿種類、教育性質與遊樂設施等元素，並滿足旅客多元娛樂和休閒度假的目的。郵輪價值，於目的地之易達性、吸引力與整合力等，遊輪旅遊產品，是種有特殊意義之時尚旅行趨勢產業。自從二十世紀末期以來，其都能有每年平均近 8% 的成長率，現今為世界旅遊定位之歸依，亦是觀光旅遊業不可或缺的競爭優勢產品。

（十）旅行業衰退期（2019~2023 年）

2019 年底適逢 COVID-19 新冠病毒肆虐，導致 2020 年全世界 2/3 國家地區關閉國境，觀光旅遊業衰退到 1990 年光景，國際旅行就此歇息。2021 年已有疫苗產出。2022 年疫情持續國境尚未勘放。唯，疫苗已經產生功效，使染疫者不致重症及死亡。

行政院宣布 2022 年 9 月 29 日開始入境臺灣恢復免簽證。10 月 13 日將可望放寬到 0+7，等於入境不用在居家隔離。國境終於在 2 年後重新開放，意味著國際旅行又將重啟。2023 年面對疫情之後，各國家地區無不積極的整備好觀光資源，一旦國門大開，相信觀光榮景勢必再現。經過 2 年的疫情肆虐下，全球觀光業進入休眠狀態，汰舊換新與革新之勢比比皆是，亦同時在各個產業中出現，期許旅遊產業能夠全面升級，以全新之面貌迎接新未來，再次創造觀光旅遊業永續經營新景象。

　　旅行業的內部組織管理雖然沒有一定的制度分類或部門設定，甲種及乙種旅行業部門分類較精簡，各個主管有兼任及監督的功能；一個部門得兼營數種不同性質的業務，或一個主管以其經歷背景身兼數個部門的工作也常常可以看到，為何有這種現象呢？探其究竟，經過這些年的經驗，約括結論有下列幾點：

1. 旅遊業旅行社工作本身所有內容就是環環相扣，不可切割。

2. 旅遊行程及產品，從出發到結束是集結所有部門分工合作而成。

3. 旅行社人員工作內容雜項太多，很難界定及區分所有工作職掌。

4. 中小型的旅行社因公司業務有限，人員精簡，所以一人必須身兼數職。

5. 旅遊市場，常因淡旺季明顯，經營內容有限，形成市場區隔，走專精路線，必然是時勢所趨。

6. 進入旅行社門檻不高，產品利潤微薄，且資金有限，無法雇用太多人員。

● 圖 3-13　易遊網旅行社
科技產物下的網路旅行社，2012 年推出「頂級環遊世界 80 天」。據報導，一推出即被秒殺。

＊圖片來源：官方網站

　　由此可知，旅行社在大環境的使然，形成了異於其他行業別之完整性，而形成獨樹一格之公司制度。筆者在此敘述以完整的大型綜合旅行社部門及人員編制而言，甲種及乙種旅行社的人員編制，是綜合旅行社其一或其二之部門，但「小而巧、小而好」，只要其具備專業知識，滿足消費者之要求，那其他都不過只是次要的問題罷了。

二、旅遊產業發展通路

　　旅遊產業可視為一個價值創造與生產的系統，系統的參與者區分為四大類：生產者、配銷商、促進者及消費者（顏正豐，2007；Poon, 1993）。四者共同合作、組織進行生產與提供服務給消費者。

（一）產業供給者

1. **生產者** (Producers)：直接提供旅遊相關服務的企業，包括航空公司、旅館、運輸業、娛樂場所等。這些企業並非只為了服務旅客而存在，他們也要直接面對旅客及提供服務、活動以及由旅客直接購買與消費的產品。

● **圖 3-14　康福旅行社（可樂旅遊）**
以中低價位經營之綜合旅行社蔓售業，公司經營面極廣，是同業間往來友好之旅行業者。

＊圖片來源：http://pci.pimg.tw

2. **配銷商** (Distributors)：包括旅程經營商 (Tour Operators)、旅行社 (Travel Agents)。旅程經營商向生產者大量的購買，再以包辦的行程銷售給旅行社，或是直接銷售給最終的消費者，賺取其中價差。旅行社則擔任生產者及旅程經營商的銷售通路，從中賺取佣金。

3. **促進者** (Facilitators)：為輔助與推展的機構，如保險業者、電腦訂位系統、政府機關、全球通路系統、信用卡公司、會議規劃公司 (Meeting Planners)。

4. **消費者** (Consumers)：享受旅遊服務的旅客，包括：個人的休閒旅客、團體的休閒旅客、企業獎勵員工的獎勵旅遊及商務旅客等。

（二）產業的通路

　　學者 Cook(1999) 將旅遊產業的通路分為三種型態：一階層、二階層、三階層的通路，以下就各通路結構加以說明：

1. 一階層通路

　　指消費者直接與生產者如航空公司、旅館、租車公司、餐廳、主題樂園，直接購買產品與服務，消費者與生產者之間，雙方直接接觸不再透過中間商的協助。合併商

(Consolidator) 與旅遊俱樂部 (Travel club) 是旅遊產業中特殊的中間商形態，合併商購買額外的存貨，譬如還沒賣出的機票，之後將這些存貨以折扣的價格販賣給下游。旅遊俱樂部讓會員在飛機快起飛時日，以便宜的價格來購買尚未賣出的機位。

合併商和旅遊俱樂部擔任撮合的角色，為買賣商創造雙贏，讓生產者可以銷售出易逝性的產品，同時又可以在過程中，提供消費者真正的特價服務，它們就像是航空公司的直營點。

2. 二階層通路

指旅遊上游供應商透過中間商，間接銷售給獨立、半自助式或套裝旅遊消費者系統，雖然這種通路結構比買賣雙方直接接觸複雜，但是這種通路結構可以簡化消費者的旅遊流程，對生產者而言，也比較有效率及效益。旅行社提供各式各樣的服務，但是並不擁有任一種提供的服務。旅行社就像是生產者的銷售營業處，並以佣金做為報酬。佣金的比例是由航空公司協會與旅行業協會所共同訂定。有些生產者認為佣金是費用的一部分，如果直接與消費者接觸，佣金的支出就可以減少。但是在配銷的通路中，旅行社仍擔任促進流程的重要角色，它提供銷售與資訊的連結的功能，簡化旅遊的安排，將旅遊相關的資訊詳細的傳遞給消費者瞭解，並擔任專家的角色，回答旅遊相關的問題。

3. 三階層通路

在三階層通路中，許多活動和特性是與一階層與二階層通路相同。但是在其中多增加一層中間商：包括旅程經營商、會議與消費者的事務處 (Convention and Visitors Bureaus)。在這種通路結構中，中間商的功能可能會重複，許多旅行社也如同旅程經營商一樣，包裝及銷售旅遊產品。

旅程經營商向各個生產者分別購買與預訂大數量的服務，之後再組合起來，將規劃組裝好的行程，再轉售給旅行社或是給消費者。旅程經營商並不是以收取佣金的方式獲取利潤，而是以價差作為利潤的來源。因為大筆的購買及預定服務，且承銷一定數量的交易，因此可以比較優惠的價格取得資源，之後再以較高的價位出售，如上圖 3-15 所示。

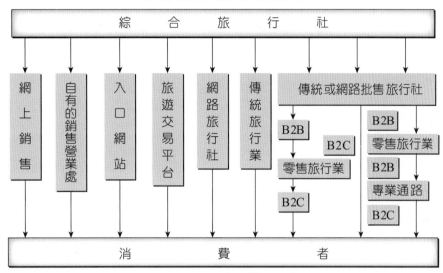

● 圖 3-15　顧客群銷售通路圖

＊資料來源：作者整理

Go Federal
飛達旅遊

● 圖 3-16　飛達旅行社
以代理銷售歐洲鐵路卷聞名於業界。

＊圖片來源：官方網站

三、旅遊產業特殊性

（一）消費經驗短暫

　　消費者對於大部分的觀光服務經驗通常較為短暫。如，搭乘飛機旅行以及造訪旅遊行程中的景點等，其消費時間大部分在幾小時或幾天以內。一旦產品或服務品質未達消費者的需求，無法退貨、亦無法要求重新體驗。因此，對觀光業者而言，如何增加消費者對觀光產品的認知，使其充分感受觀光服務的體驗，是非常重要的。

（二）強調有形的證據

一般消費者在購買服務時通常非常仰賴一些有形的線索或證據。如，網路上之評論。因為，根據這些有形的資訊，可以評估該公司產品品質的依據。行銷人員可以透過這些依據做出管理，理性的建議消費者做出正確的選擇。

（三）強調名聲與形象

由於觀光產業提供的產品大部分是無形的服務與體驗。再者，消費者的購買行為通常是有非理性與情緒化的反應。因此，企業的名聲與形象，就成為觀光業者強化消費者心裡形象與需求的重要因素。

（四）銷售通路多樣性

觀光產品與服務的銷售通路相當廣泛，由於業者大都已規劃銷售管道系統，而非由一個獨特的旅遊仲介機構進行銷售。如，旅行社及遊程包辦公司（綜合旅行社薹售業）。此外，「網際網路」是現代流行的科技產物，在潮流的影響下，提供業者另類的行銷通路，可以徹底的達到全球化行銷之功能。

（五）購買體驗與回憶

對消費者而言，**所購買的產品最終是一種體驗與一個回憶**。而事業中的各相關體系，乃是為達成這美好體驗與回憶之間，互相牽引及交互作用的觀光服務業。

（六）產品被複製性

對大多數的觀光服務業而言，其所提供的產品與服務非常容易被複製。因為觀光業者無法將競爭對手排除於「觀光製造商」之外。所以，觀光業者所設計的產品與提供的服務，均無法申請專利，同時也被同業或競爭者抄襲、引用，而進行銷售。

（七）重視淡、旺季之平衡

由於觀光產業獨特的特質，其淡、旺季節尤其明顯。因此，觀光業的促銷活動特別需要實現策略規劃。業者對於淡季的促銷特別重視，因為適當的促銷活動可以引爆觀光的賣點。但是，也必須重視旺季與淡季間商品之差價，以平衡兩者之間的差異，符合消費者之感觀，達到市場均衡發展之目的。

● 圖 3-17 彩繪旅行社

以太平洋熱帶島嶼行成產品銷售為主，儼然成為島嶼度假專賣店，人員專業又熱情，特殊節日業務員還會專門打扮，穿著特殊節慶之服飾，去同業處銷售其產品，使同業為之驚豔。

四、旅遊產業發展行銷

（一）旅行業行銷面

1. 雲端科技重要性

透過網際網路普遍性使資訊快速流通，帶動雲端科技，任何地點、區域，無時無刻只要它是開放的，都可以找到需要的訊息而產生交易。雲端的理念帶來無限制的訊息互換及交易空間，這是觀光服務旅行業必須跟上時代的潮流與腳步。

2. 廣大的平臺與通路（行業結盟）

旅遊的資源、資訊需要共享，通路亦需多樣性的發展。旅行業本身的行銷通路除了傳統的方式之外，需透過同業及異業的合作，以期達到行銷多元化、產業全面化的功能及特質。

3. 同質性組織

現代的社會活動層面是國際化，全球具有同質性的社群組織屬性團體遽增，必須從事各項旅遊活動推廣。如，扶輪社、獅子會等；此種社團組織因背景、理念、訴求相近，所以組織性非常強。當它組成了一個旅遊團隊時，我們稱它為 Affinity Group，其活動力及人數都有超強的爆發力。又以獎勵旅遊 Incentive Tour 的需求走俏。如，會展團體、保險機構及直銷企業，因講求業績的突破，並給予特別的回饋，也造就以品質為訴求旅遊活動機制。

（二）消費者涉入面

1. 消費者自主性使然

　　傳統團體旅遊的模式已不再是票房保證，旅行業全面化多樣性產品的選擇，提供消費者：團體行程組裝、自主性的散客自由行 (FIT Package)、半自由行之套裝行程，已受到消費者的青睞。因此，多方面提供行程之單位旅遊（Unit Package 旅遊的零組裝）選項，是現在的旅遊趨勢。如，機位艙等、飯店選擇、餐食安排、觀光景點選項等。

2. 互動性提高

　　消費者現已「反客為主」的提出各項需求條件，再由旅行業因應滿足其需求而安排，消費者的自主性高，不只要有所選擇，更期盼能依其意願去取得必要的資源。因此，旅行業者必須在其專業及資訊取得的情況下，提供更直接且有用的訊息給消費者，使其達到需求。

3. 旅客涉入購買產品的程度

種類	說明
高度涉入 (High Involvement)	對產品有高度興趣，投入較多時間與精力去解決購買問題，產品價格較昂貴，消費者需要較長的時間考慮，並蒐集很多資訊比較，較重視品牌選擇。
低度涉入 (Low Involvement)	不願意投入較多時間與精力去解決購買問題；購買過程單純，購買決策簡單，較重視低價位品質。
持久涉入 (Enduring Involvement)	對某類產品長久以來都有很高的興趣；品牌忠誠度高，不隨意更換及嘗試新的品牌。
情勢涉入 (Situation Involvement)	購買產品屬於暫時性或變動性，常在一個情境狀況下產生購買行為，不會花時間去瞭解產品，不注重品牌，隨時改變購買決策與品牌，價格在市場上都是屬於比較低價的產品。

五、旅行業傳統行銷

模式	內容
旅行社自行設立分公司	全國各地設立直屬或財務獨立的分公司，由於現在資訊科技的發達，各地分公司存在的方式各有不同，較傾向為財務獨立的分公司（利潤中心制），以銷售總公司產品為主要標的，提高利潤。

模式	內容
旅行社聯合行銷 PAK	當個別的旅行社，所能創造的銷售量不足以達到經濟量產規模，則會向同業尋求合作的機會，以確保出團率提高及節省開銷。
媒體行銷	運用媒體的廣告通路樹立品牌形象，並增加出團量。如廣播電視，網際網路、車廂廣告、報章雜誌等。
口碑行銷	資格較老，信譽保證，口碑不錯的旅行社，在一定的消費層內保持其商譽於不墜，持續出團，保有利潤。
靠行制度	類似旅遊經紀人的靠行人員，憑著善解人意的口碑及地緣關係存在之優勢，惟其銷售通路正迅速減少中，除非提升其服務素質並轉化為真正的旅遊經紀人角色，否則不容易生存。
旅行社結盟	綜合旅行社結盟或加盟至其旗下或成為其分公司並與其網站連線。
異業之結盟	找有興趣及相對條件的大企業、大飯店、銀行及信用卡公司、顧問公司、出版公司、展覽會議公司等合作，來做全面性之推廣、商機無限。

六、旅行業現代行銷

行銷模式	行銷內容
網路旅行社	網站之營運為主要通路，大部分為大企業底下的一環，不需要負太多盈虧的責任，降低了許多傳統旅行社的人力成本。
票務中心旅行社	以行銷機票及航空公司套裝產品為主。電子商務最大的特色就是網路會幫您找到解決問題的方法，即在顧客需要的條件範圍內，會提供多樣的選擇，並協助決定那一組最合適。票務中心及網路旅行社都具有此功能。
旅遊資訊交換中心	從業人員有資源共享的理念，彼此不計較出團名義，提供整個旅遊市場資訊給旅客運用。同時，提供給悠閒或退休人員，隨時可以後補，購買到較低的旅遊產品，造成三贏的局面。
旅遊經紀人	旅行社人事成本太高，業務人員也在自我提升其服務素質。因此，不領基本底薪的旅遊經紀人應運而生（目前大部分以靠行的形態出現），在旅行社強化資訊功能下，旅遊經紀人只要手持一部手提電腦即可，全方位的隨時隨地提供旅遊訊息，並正確而快速的展示產品的完整性。
資料庫行銷	一般的旅行社經過數年的經營後，都累積不少的客戶群。所以，定期的重拾舊客戶名單，就其生日、結婚紀念日、問卷回函卡等，給其一些驚喜並使其感到窩心，這些事也都可以由電腦來處理。

第三節　旅遊產品組裝解析

　　成立於 1945 年，總部於法國巴黎。聯合國教科文組織（教育、科學、文化）國際遺產近 200 個會員國，其制訂保護文化、自然與綜合遺產為世界遺產，近來以保護人權、彌平全球數位落差的國際合作協定等為世界性組織。全世界超過 200 個以上國家地區生活水準日益進步，旅遊業者在規劃安排旅遊產品的區域相形下空間就非常的大。旅遊產品的規劃要具備一定的特色及可看性才可以吸引旅客，現代的消費者除了食、衣、住、行樣樣要求有品味，更希望要有邊際效益，達到開闊視野，學習其他國家之優點而達到休閒娛樂之效果，業者就必須絞盡腦汁，滿足其要求。旅遊產品是一種無形的商品，旅客在選擇時，無法預知及體驗，更看不到實體，不像買 3C 產品具有一定的規格及品管，也不如購買汽車也有實體可以先試開。正因如此，在設計銷售上格外的艱辛。

　　近年來旅遊產品越來越透明化，旅客可以藉媒體、廣告、影片、影像等、對於旅遊產品達到一種更貼近的感覺，不至於產生認知及現實的差距過大的狀況。嚴格說來，任何一種旅遊產品都應由消費者導向做市場調查、產品設計、行銷推廣等，規範從業人員一定之標準作業程序，使得旅遊產品盡量規格化，如科技產業生產線般有形體化的量產；但服務業是屬於「人」的行業，這樣的使然性在旅遊業更形彰顯，先不論旅遊產品的質量優劣，旅客瞭解到產品，消費到產品的前後，接觸最多的還是「人」，如銷售的業務人員、內部操作的作業人員、帶團的領隊、導遊人員等，「人」的規範就困難的多，所以旅遊產品是否使旅客青睞，與旅遊從業人員息息相關；換言之，一個優質旅遊產品，是需要一個優質的團隊來執行，才能達到令人滿意的旅程。

　　旅遊產品類型，係隨著市場及消費者需求而創造，在供應商的強力主導下，上游供應商包括航空公司、飯店、大型旅行社、網路旅行社、資訊公司、觀光設施、遊樂場所、主題樂園等，提供了消費者大量的選擇條件。

　　旅遊產品的類型，基本上分為兩種：散客套裝旅遊行程 (FIT Package Tour) 和團體套裝行程 (Group Package Tour)。

一、散客套裝旅遊行程 (FIT Package Tour)

（一）旅行社組裝 (Travel Agent Made)

由旅行社組裝散客自由行產品、航空公司規劃組裝的自由行產品。所謂 GV2、GV4、GV6 等因應市場自由行或半自由行需求而出現的人數組成模式，票價介於 FIT Ticket Rate 與 Group Ticket Rate 的中間，GV10 原是為 10 人以上團體而設的最低團體人數模式的機票優待方式，航空公司為加強競爭力而降低所需組成的基本人數，以下為航空公司及旅行社設計出套裝行程比較表。

規劃設計者	旅行社包裝			航空公司包裝	
類別	機票	自由行	半自由行	自由行	半自由行
交通	機票	機票	機票接送	機票	機票接送
領隊	無	無	無	無	無
導遊	無	無	有接送時	無	無
人數	不限	不限	不限	不限	不限
餐食	無	無	早餐	無	早餐
旅客涉入	高	高	中	高	中
飯店選擇	自訂	可選擇	可選擇	可選擇	可選擇
其他行程	自由選擇	自由選擇	自由選擇	自由選擇	自由選擇
難易程度	高	高	中	中	中
價位	高	高	中	高	高

（二）自助旅行 (Backpack Travel)

一般只訂機票，住在當地寄宿家庭 (Home Stay) 或青年旅館 (Youth Hotel)，只租床位是大通鋪，屬於經濟旅遊 (Budget Tour)，配合當地交通或是訂新幹線、歐鐵卷等，旅遊時間較長，可以深入當地文化。

二、團體套裝行程 (Group Package Tour)

（一）現成的行程 (Ready-Made Tour)

是旅行社的年度產品 (Series Tour)，由旅行社企劃行銷籌組的「招攬」年度系列團，一般都屬年度計劃或是季節性計劃，一年至少有 8 個定期出發日，必須派遣領隊隨團服務。

（二）量身訂製的行程 (Tailor-Made Tour)

由使用者（旅客）依各自目的，擬定日期，而請旅行社進行規劃的單一行程，一般稱特別團行程，雖然該訂製行程的量可能高達數千名，或長達半年出發日，但仍稱為訂製行程。以企業界的獎勵旅遊 (Incentive Tour)、公家機關或學術團體的參訪活動最多。

（三）特殊性質的行程 (Special Interest Tour)

如參加婚禮團、高爾夫球團。

（四）參加成員雷同而組成的團體 (Affinity Group)

有共同利益或目的地，親和團體，如登山團、遊學團、朝聖團、蜜月團。

（五）主題、深度旅遊行程 (Theme Tour)

如島嶼渡假團、參訪團、童話故事主題。

（六）MICE 產業 (Meeting、Incentive、Conventions、Exhibitions)

類別	說明
會議 (Meeting)	小型會議型，如學術研討會。
獎勵旅遊 (Incentive)	企業員工的獎勵旅遊，如直銷公司。
會議 (Conventions)	大型會議，如亞太經濟合作 (APEC) 國際會議。
展覽 (Exhibitions)	展覽通常有主要的主題，如電子展、五金展。

（七）熟悉旅遊（Familiarization Tour，又稱 FAM Tour）

亦稱同業旅遊 (Agent Tour)。上游供應商、如航空公司、飯店、景點門票提供名額，讓旅遊同業實際走一趟的熟悉行程，而之後回來推廣當地觀光特色，一般不需付費，或是付極低的費用。

（八）包機團 (Charter Flight)

因應市場承載需求而定的定期飛行班次，如每年農曆過年會包機飛關島等地。

三、旅遊設計產品企劃 (Tour Group Design & Planning)

（一）航空公司 (Airline)

設計行程時航空公司的選擇，是需要思考的問題。

1. 前往地區其航空公司飛行家數，是否可以滿足團體需要，並瞭解機型的優越性。
2. 每日、每周飛行的往返班次，轉機是否會造成不便。
3. 國人對該家航空公司的接受度，航空公司的安全性。
4. 航空公司提供票價的競爭力，行程中的內陸段，是否提供延伸點。

（二）旅遊天數 (Date)

旅行天數安排，應考慮大部分客人實際的需要。

1. 行程安排有沒有卡周休二日。
2. 因選擇合適天數，造成費用增加，是否能接受。
3. 時差及飛行所耗費時間，影響天數。
4. 行程連貫性，如北歐五國、東西歐、中南美洲等。

（三）成本取得 (Cost)

旅遊行程規劃涉及成本估價、原物料取得、以量制價等重要的原因，其中主要成本分兩部分；機票票價與當地消費。

1. 行程估價原物料取得，包含航空公司票價 (Ticket Fare)、當地旅行社的 Land Fee。
2. 是否可用議價方式，同樣的航程可與航空公司提供之票價來議價。

3. 略過當地旅行社，直接與當地巴士公司、飯店業者、餐廳等協商，聯繫取得支援，降低成本。

4. 利用市場上，供需失衡的機票及飯店，進行包裝取得優惠。

5. 設定出團人數的檔數是否可與市場競爭；尤其長程線特別重要。

6. 與航空公司協商包機，壟斷市場，降低成本，取得優勢。

（四）市場競爭力 (Competition)

1. 公司經營團隊人員之經驗值及專業度。

2. 公司領隊導遊人員之經驗值及專業度。

3. 公司市場知名度、能否洞悉競爭對手策略。

4. 公司網路、通路及平臺之深廣度。

（五）地點優先性 (Priority)

行程地點優先順序與地形上之隔絕因素。

1. 所使用之航空公司航線票價及內陸段延伸點之因素。

2. 簽證取得問題及免簽證帶來的效益。

3. 特定地點需求及邊際效益的因素。

4. 城市知名度及時尚區域之因素。

（六）淡、旺季 (High & Low season)

旅遊地常因地區性、季節性、節慶性、特殊性、連續假日等因素，形成淡、旺季。

1. 地區性，北半球美、加、歐洲等地、南半球非洲、紐、澳等地。

2. 季節性，春、夏、秋、冬四季，日出日落時間，直接影響旅遊時間。

3. 節慶性，如德國啤酒節、泰國潑水節、美國感恩節等。

4. 特殊性，美國阿拉斯加極光、日本賞楓、巴西嘉年華會，非洲動物大遷徙等。

5. 連續假日，臺灣的農曆過年、大陸的十月一日黃金周、歐美復活節、耶誕節等。

四、旅遊交通工具 (Tour Group Transportation)

（一）空中交通 (Airway Transportation)

1. 航空客機機型選擇 (Airline)，波音機型（美國）、空中巴士（法國）等。

2. 小型飛機 (Airplane)，美國大峽谷國家公園、尼泊爾加德滿都聖母峰之旅。

3. 水上飛機 (Hydroplane)，巴西的亞馬遜河流域探險、阿拉斯加北極圈之旅。

4. 直升機 (Helicopter)，美國紐約市區觀光、紐西蘭冰河之旅。

（二）海上交通 (Seaway Transportation)

1. 豪華遊輪 (Cruise)，分為海輪及河輪兩種：
 (1) 海輪：美國阿拉斯加遊輪、義大利地中海遊輪。
 (2) 河輪：埃及尼羅河遊輪、中國大陸長江三峽遊輪。

2. 渡輪遊艇 (Ferry)，美國舊金山灣遊輪、澳洲雪梨灣遊輪。

3. 水翼船 (Hydrofoil boat)，香港與澳門之間的交通船。

4. 氣墊船 (Hovercraft)、英國多佛與法國卡萊之間的交通船。

5. 快艇 (Jetboat) 馬爾地夫首都馬列往返各個不同島嶼型式飯店之交通工具。

（三）陸上交通 (Land Transportation)

1. 巴士 (Coach)，臺灣亦稱遊覽車 Bus，一般行程最常見之普通巴士。

2. 長程巴士 (Long Distant Coach LDC)，歐洲、美洲、澳洲、紐西蘭等地，地幅廣大，用來銜接各國或各個城市之間的交通工具，必須注重其性能、舒適度、安全性及司機專業度。

3. 火車 (Train)，法國 TGV、英法 Euro Star、臺灣高鐵、日本新幹線。

4. 四輪驅動車 (4WD)，西澳伯斯滑沙、南非的克魯格國家公園、非洲的肯亞等。

5. 騎馬、象、駱駝等動物，印度節普爾齋浦爾騎大象上琥珀堡、尼泊爾騎大象遊奇旺國家公園、埃及騎駱駝遊金字塔。

6. 纜車 (Cable car)，瑞士的鐵力士山、中國大陸的黃山。

五、旅遊飯店住宿 (Tour Group Accommodation)

（一）住宿 (Accommodation)

1. 機場旅館 (Airport Hotel)，又稱過境旅館，多位於機場附近，主要提供過境旅客或航空公司員工休息之服務。若為航空公司所經營，則稱為 Airtel。

2. 鄉村旅館 (Country Hotel)，指位於山邊、海邊或高爾夫球場附近的旅館。

3. 港口旅館 (Marina Hotel)，在港口以船客為服務對象的旅館。

4. 商務旅館 (Commercial / Business Hotel)，針對商務旅客為服務對象的旅館，故平常生意興隆，週末、假日住房率偏低。多集中於都市，旅館中常附設傳真機、電腦網路、商務中心、三溫暖等設備。

5. 會議中心旅館 (Conference Center Hotel)，指以會議場所為主體的旅館，提供一系列的會議專業設施，以參加會議及商展的人士為服務對象。

6. 渡假旅館 (Resort Hotel)，提供多功能性的旅館。部分位於風景區及海灘附近，依所在地方特色提供不同的設備，主要以健康休閒為目的，有明顯的淡季與旺季。

7. 經濟式旅館 (Economy Hotel)，主要提供設定預算之消費者，如家庭渡假、旅遊團體等。旅館設施、服務內容簡單，以乾淨的房間設備為主。

8. 全套房式旅館 (All Suite Hotel、Family Hotel)，多位於都市中心，以主管級商務旅客為服務對象，除了客房外，另提供客廳與廚房的服務。

9. 賭場旅館 (Casino Hotel)，位於賭場中心或附近的旅館，其設備豪華，並邀請藝人作秀，提供包機接送服務。

10. 渡假村 (Villa)，多位於度假勝地，每個房間屬獨立別墅專屬泳地、空間、僕人、隱密性極高，提供旅客專屬休憩服務。

（二）飯店餐食計價 (Hotel and Meals Rate)

1. 歐式 (European Plan, EP)：住宿客人可選擇自由用餐，不必在旅館內。

2. 美式 (American Plan；Full Pension, AP)：住宿、包三餐通常是套餐菜單固定。

3. 修正美式 (Modified American Plan, MAP)：住宿、早晚餐，讓客人可以整天在外遊覽或繼續其他活動。

4. 歐陸式 (Continental Plan, CP)：住宿、早餐（歐陸式早餐）。

5. 百慕達式 (Bermuda Plan, BP)：住宿、早餐（美式早餐），目前臺灣業者所使用的方式。

6. 半寄宿 (Semi-Pension；Half Pension)：住宿、早午餐（午餐可改晚餐），與修正美式類似。

 第四節　導遊領隊人員解析

導遊及領隊人員的工作內容與執掌，是還未進入旅行行業者人人關心的議題，以下將詳細的解釋說明。在此先開場說明有關業外人士對於旅遊業導遊、領隊之定義解析不清之處。首先，對於國內外之導遊、領隊、領團人員、導覽人員等，作解釋及定位，使讀者有一個初步的概念，也可瞭解工作特性、使命及未來發展方向。本章就目前臺灣旅遊領隊、導遊、領團人員及導覽人員，規範一覽表如下：

項目類別	導遊	領隊	領團人員	導覽人員
英語 華語 第三語	業界泛稱 Tour Guide (T/G)	業界泛稱 Tour Leader(T/L)	領團人員 Professional Tour Guide	專業導覽人員 Professional Guide
屬性	專任、約聘	專任、約聘	專任、約聘	專任、約聘
語言	觀光局規範之語言	觀光局規範之語言	國語、閩南、客語	國語、閩南、外國語
主管機關	交通部觀光局	交通部觀光局	相關協會及旅行社	各目的事業主管機關
證照	觀光局規範之證照 外語、華語導遊	觀光局規範之證照 外語、華語領隊	各訓練單位自行辦理考試發給領團證	政府單位規範工作證 觀光局、內政部等
接待對象	引導接待來臺旅客，英語為 Inbound	帶領臺灣旅客出國，英語為 Outbound	帶領國人臺灣旅遊，泛指國民旅遊	本國人、外國人
解說範圍	國內外史地 觀光資源概要	國外史地 觀光資源概要	臺灣史地 觀光資源概要	各目的特有自然生態及人文景觀資源

項目類別	導遊	領隊	領團人員	導覽人員
相關協會名稱	中華民國導遊協會	中華民國領隊協會	臺灣觀光領團人員發展協會	事業主管機關博物館、美術館
法規規範	導遊人員管理規則	領隊人員管理規則	相關協會及旅行社	公務或私人主管機關

* 資料來源：作者整理

專任導遊：指長期受僱於旅行業執行導遊業務之人員。

特約導遊：指臨時受僱於旅行業或受政府機關、團體之臨時招請而執行導遊業務之人員（領隊亦同）。

* 觀光局於 2012 年 3 月廢除專任及特約條文，但業界仍然還是依此區分。

一、導遊人員種類及工作內容

臺灣旅遊實務上，領隊、導遊、領團人員等，就其種類及工作範圍分析一覽表如下：

導遊種類	導遊工作範圍
導遊人員 (Tour Guides)	指執行接待或引導來本國觀光旅客旅遊業務而收取報酬之服務人員。
專業導覽人員 (Professional Guides)	指為保存、維護及解說國內特有自然生態及人文景觀資源，由各目的事業主管機關在自然人文生態景觀區所設置之專業人員。
領隊人員 (Tour Leader)	係指執行引導出國觀光旅客，執行團體旅遊業務，而收取報酬之服務人員。
領隊兼導遊 (Through out Guides)	臺灣經營旅遊地歐洲、美洲、非洲、及其他地區之市場旅行業者，因該地某些因素或觀光從業人員不充足的現象下，臺灣業者大都由領隊兼任導遊的方式，指引出國觀光旅遊團體。抵達國外開始即扮演領隊兼導遊的雙重角色，國外若有需要則僱用單點專業導覽導遊。其他不再另行僱用當地導遊，沿途除執行領隊的任務外，並擔任導遊解說各地名勝古蹟及自然景觀。是旅遊業最高境界領隊人員之表現。
司機兼導遊 (Driver Guides) （司導）	指執行接待或引導來本國觀光旅客旅遊業務而收取報酬之服務人員，本身是合格的司機，亦是合格的導遊；臺灣旅遊市場已開放大部分國家來臺自由行，自由行因團體人數的不同而僱用適合的巴士類型，司機兼導遊可省下部分的成本，對旅客服務的內容不變，甚至更貼近旅客。國外已行之有年；尤其已開放大陸人士旅遊自由行，在成本與服務的考量下，其更具便利性及挑戰性。很多的車輛司機亦轉業至此行列。

導遊種類	導遊工作範圍
領團人員 (Professional Tour Guide)	依據旅行業管理規則第二十九條規範，旅行業辦理國內旅遊，應派遣專人隨團服務。而所謂的隨團服務人員即是領團人員，係指帶領國人在國內各地旅遊，並且沿途照顧旅客及提供導覽解說等服務的專業人員。此乃剛進入此行業之新手最能上手的工作。

二、國外導遊人員之範疇

以下為國外相關之導遊導覽人員，種類及工作範圍一覽表：

國外導遊種類	導遊工作範圍
定點導遊 (On Site Guide)	在一定的觀光景點，專司此一定點之導覽解說人員，屬於該點之導覽人員。大部分以國家重要資產為主，如臺北二二八紀念公園內的臺灣博物館、美國紐約大都會博物館、歐洲巴黎凡爾賽宮等地區，其相關人員受當地事業所之規範，均相當專業。
市區導遊 (City Tour Guide)	只擔任此一市區之導遊人員，負責引導帶領解說來此地遊覽之旅客，通常還備有保護旅客安全任務，屬於該城市旅行社約聘人員，如印度首都新德里，埃及路克索，義大利西西里島等地區，其相關人員並非全然為旅遊專業人事，其專業程度可想而知，並非國內業者可以掌控，而常引起爭議。
專業導遊 (Professional Guides)	通常需有專業知識背景，負責導覽重要地區及維護該地安全及機密，屬於該區域聘僱人員，如加拿大渥太華國會大廈，美國西雅圖 Nike 總部，荷蘭阿姆斯特丹鮮花拍賣中心，其相關人員大多為當地事業所帶職之職員充當之，專業程度佳，在其工作執掌內問題亦能全盤回答，服務態度也常令旅客滿意。
當地導遊 (Local Guide)	指擔任全程或地區性專職導遊，負責引導帶領解說來此地遊覽之旅客，屬於旅行社聘僱或約聘人員，如臺灣的導遊人員，中國大陸的地陪或全陪，美國夏威夷導遊等，其相關人員因有涉及區域性問題或有人頭稅的問題，常會有引起一些爭議，這與當地的法令有著相當大的關聯性。
以上為國外常見之導遊導覽人員。其他還尚有形形色色種類之導遊導覽人員，導遊必須兼任翻譯工作等等，此類多屬於非英語系國家，如巴布亞新幾內亞、非洲肯亞、中南美洲等，本文在此不一一贅述。	

＊資料來源：作者整理

三、臺灣導遊領隊人員發展解析

種類別	分析
導遊人員 (Tour Guides)	分為專任及特約導遊兩種，每位導遊人員都想成為旅行社專任導遊，但必須在技術及經驗上多加磨練；有些成熟、經驗好的導遊人員並不想專任，因當有重要或利潤好的團體時，受客人或業者指定帶團，即可以團論酬或選擇有挑戰性的團；有了做導遊的實力，則可以晉升為帶國外團體之領隊兼導遊工作，周遊列國，惟外語程度必須加強，始可勝任。
專業導覽人員 (Professional Guides)	需具有當地事業所必須的專業知識，是各目的事業主管機關在自然人文生態景觀區所設置之專業人員，條件由各目的事業主管機關聘僱，擔任導覽工作之餘，亦從事其事業所相關工作。工作有一定的保障，如上下班固定時間、工作穩定等，惟不能如國外領隊兼導遊周遊列國，但也能樂在其中，自娛娛人。大部分為政府及國家重要觀光景點所設置導覽人員，需要經過國家考試及格才可擔任，門檻高。
領隊人員 (Tour Leader)	領隊人員執行引導國人出國旅遊觀光，在目前很多國家地區不僅需要領隊帶團的工作內容，並需要領隊具有導遊的解說能力、應變的本事。否則，就只能侷限在某些有當地導遊的區域內執行帶團的任務，收入有限。如東南亞國家地區，一但具有導遊解說能力，即可做多區域性及國家的發展，如紐西蘭、美國、歐洲或周遊列國更是指日可待，豐富人生，提高國際觀，是人人羨慕的工作。
領隊兼導遊 (Through out Guides)	臺灣旅遊長程線市場的旅行業經營者，大都以領隊兼任導遊派遣領隊任務，可以說是領隊、導遊界裡之最高境界，各方面條件必須到達一定程度，如外國語文（不單僅侷限於英文需要多國語言）、人際關係、緊急事故、歷史地理、民俗風情等。歸此類別從業人員收入較佳，可周遊夢想國度，最重要是受人尊重、有成就感、回饋自我性強，其導遊範圍遍及全世界，區域無限，令人欽羨。惟出發前無法得知帶團人員專業度，有時在其專業及經驗不足下常引人詬病。
司機兼導遊 (Driver Guides) （司導）	合格的司機，亦是合格的導遊。臺灣旅遊市場已開放大部分國家人士來臺自由行。自由行因其人數多寡而僱用適合的巴士類型搭乘，司機兼導遊可省下部分成本；有時工作機會不固定，大陸地區已開放自由行來臺提高工作機會；司機兼導遊比較辛苦，開車又講解，有固定的族群在此領域中，如有機會晉級專任導遊較穩定且提高安全性。開車又講解，不能專心，空餘時也無法休息，令人隱憂的是其安全性。
領團人員 (Professional Tour Guides)	國內旅遊，應派遣專人隨團服務，係指帶領國人的國民旅遊。此將成為導遊人員或領隊兼導遊的最好訓練機會，一般考上領隊或導遊證人員，旅行社不會立即派團，因為沒有專業知識，亦無從業經驗，需要經過帶團的實務練習。其實領隊導遊工作內容完完全全反映在領團人員上，差別在一個在國外，一個在國內。其在努力學習工作多年後，才能成為這方面的專才，受僱於旅行社，進而成為有經驗的導遊領隊。

＊資料來源：作者整理

四、領隊人員類型之論述

領隊主要的英文稱呼為 Escort、Tour Leader、Tour Manager、Tour Conductor 等，這些都是國內外一般人對領隊人員的稱呼；領隊是從團體出發至結束，全程陪同團體成員，執行並串聯公司所安排的行程細節，以達成公司交付的任務。

（一）專業領隊

旅行社因公司的組織不同，所聘僱專業領隊或特約領隊人數亦不同，兩者之間差異及規劃，說明如下表：

專業領隊	專任領隊	與公司關係	公司專任聘僱，只帶公司的團，雙方關係緊密，被綁住。
		待遇情況	分長短線，有帶團才有薪資，沒有固定的底薪。
		旺季時	客戶不能指定帶團、領隊沒有空閒時間，不能選團。
		淡季時	客戶可以指定帶團，帶團需要經公司輪流排團，不能選團。
		健勞保	掛公司但需要自行付費，沒有退休金，可以保有年資。
		未來發展	公司若經營的得當，團體源源不絕，累積經驗等待機會。
	特約領隊	與公司關係	公司約聘，也帶其他公司的團，雙方關係鬆散，自由。
		待遇情況	分長短線，有帶團才有薪資，沒有固定的底薪。
		旺季時	客戶不能指定、幾乎都在帶團沒有空閒時間，不能選團。
		淡季時	客戶不能指定，要周遊於各大旅行社找團，不能選團。
		健勞保	掛公會但需要自行付費，沒有退休金，可以保有年資。
		未來發展	積極尋找專任機會，累積經驗等待機會，或許個人有其他規劃。

＊資料來源：作者整理

（二）業務領隊

在旅遊業旅行社任職並帶團的人員，亦是有證照的領隊，分為公司與非公司的領隊；公司的領隊因公司的規定受到其栽培與管束。非公司的領隊會有自己經營的旅行社及客戶，因為不想被旅行社的規定所束縛，所以選擇自己執業。

區分為：公司制、靠行性質、牛頭等業者，說明如下表：

		與公司關係	公司專任聘雇，只帶公司的團，雙方關係緊密，被綁住。
業務領隊	公司領隊	待遇情況	分長短線，有固定的底薪，業務外加獎金。
		旺季時	客戶可以指定帶團、固定帶團，有空閒時間，可以選團。
		淡季時	客戶可以指定帶團，一般不排團或公司排團，可以選團。
		健勞保	公司支付外加退休金，可以保有年資。
		未來發展	自己作團自己帶，累積帶團及直售或躉售業務經驗。
	非公司領隊	與公司關係	公司不約聘，也帶其他公司的團，雙方關係鬆散，自由。
		待遇情況	一般不給帶長線團，依經營型態而定，作業務才有底薪。
		旺季時	客戶可以指定、要看自己客人的多寡，可以選團。
		淡季時	客戶可以指定、要看自己客人的多寡，可以選團。
		健勞保	型態非常多，其他公司職員公司支付外加退休金，如果是靠行、牛頭等業者要自行付費，沒有退休金，保有年資。
		未來發展	積極尋找專任機會，累積經驗等待機會，或許個人有其他規劃。

＊資料來源：作者整理

五、領隊人員定位及任務

　　旅客往往對於領隊在執業時不知其定位，一位好的、用心的領隊往往會讓客人知道他的存在，因為經驗好，因此，一切都安排就緒，不會有問題，使人有一次愉快的旅行，領隊在旅遊產業中的定位及任務如下：

定位	任務
旅遊執行者	執行並監督整個旅遊品質包含餐食、住宿、行程、交通、自費行程、購物、自由活動等。協調導遊與客人之間的關係，執行公司與當地旅行社的約定，維護整體的旅遊服務品質及旅客權益。
旅遊協調者	當發生行程內容物與當時約定不同時，領隊具有居中協調的功能與任務，必要時需要採取仲裁的角色，牽制當地導遊或旅行社以維護旅客權益。
旅遊現場者	團體在國外發生意外緊急事件，如航空公司班機延誤、交通事故、天然災害、恐怖攻擊等，領隊是現場者，將負起連繫通報及保護旅客安全的責任。
任務替代者	旅遊當中領隊往往肩負著替代及補強的作用，當地導遊講解或中文不好時必須取而代之或充當翻譯。行李員不夠時，必須協助。對待小朋友要像保母般的細心照料，替代角色多。
國際交流者	領隊在國外主要是國人的代表、也是督促國人行為舉止的中間者，以達到教育及推廣的作用，以維護國家形象與旅客權益，是非官方之進行國際交流，擔任國家的交流者。

＊資料來源：作者整理

● 圖 3-18 盧志宏與團員合影於俄羅斯聖彼得堡涅瓦河前

● 圖 3-19 盧志宏與團員合影於突尼西亞吉力特鹽湖上

● 圖 3-20 盧志宏與團員合影於挪威奧斯陸石頭公園噴泉處

圖 3-21 盧志宏與團員合影於北朝鮮平壤統一紀念碑前

 第五節　旅行業風險管理

　　COVID-19 病毒的字母命名來自 Corona（冠狀）、Virus（病毒）和 Disease（疾病），出現在 2019 年，各作為「冠狀病毒」名字的一部分（病毒的爆發最早是在 12 月 31 日向世衛報告），衛生福利部疾病管制署將此「新型冠狀病毒（簡稱新冠病毒）」所造成的疾病稱為嚴重特殊傳染性肺炎 (Coronavirus Disease 2019, COVID-19)。2020 年隨著新冠病毒大流行對旅遊業造成嚴重打擊，感染病毒的威脅與遊客出遊的流動性無法並存。因此，全球邊境關閉和旅行禁令迫使旅行業停止營

運,造成旅遊業前所未有的困境。此外,大多數旅行業都是中小型企業,疫情顯著影響了行業的可持續性。如何在後新冠病毒時代旅行業經營困境的決策方法是一個重要的議題。

新冠病毒起源於中國武漢,很快蔓延到亞洲、太平洋和歐洲,並襲擊了世界各地的旅遊目的地,2020 年 5 月 18 日,全球 75% 的目的地已完全關閉邊界。2021 年 2 月 1 日,全球 66% 的國家和亞太地區 87% 的國家已經關閉了邊境;因此,國際旅行完全停止,臺灣是亦是關閉國界之一。此外,2020 年因世界各國家地區對於國際旅行的全面封鎖,導致全球旅遊目的地的國際遊客總數比 2019 年減少 10 億人次,國際遊客總數下降 74%。國際旅遊收入減少了 1.1 萬億美元。全球國際旅遊的崩潰導致出口收入減少了 1.3 萬億美元,是 2009 年全球經濟危機期間下降的 11 倍多,總計 101.2 億個直接旅遊工作面臨風險,其中許多是小型和中型企業。全球數百萬人的生計受到新冠病毒的嚴重影響。在臺灣,國際旅行團的旅行禁令於 2020 年 3 月 19 日宣布。臺灣外交部宣布的邊境管制措施是為了應對新冠病毒疫情的持續蔓延。直到,2022 年 10 月 13 日前,臺灣旅行業被禁止處理入境和出境旅行團體。新冠病毒對旅遊業的影響是巨大的。新冠病毒被廣泛認為是旅遊業的挑戰,改變了遊戲規則,而進入了新常態 "New Normal"。

2019 年,臺灣國內遊客總數超過 1.6 億人次,旅遊總收入和支出達到 5354.4 億美元,其中入境和出境遊客 2,890 萬人次(國際旅遊)。國際遊客超過臺灣人口 2,386 萬。此外,旅遊業是臺灣最重要的產業之一。2020 年,在新冠病毒大流行期間,臺灣只有 370 萬出入境遊客(國際旅行),比 2019 年下降了 87%。旅行業是遊客和旅遊實體之間的中介,尤其是在國際旅行中,旅行業通常需對遊客的整個旅程負責。2020 年,臺灣有 3,934 家旅行業,3,631 家國際旅行業(綜合與甲種),只有 303 家國內旅行業(乙種),經營國際旅行業的比例高達 92.3%。因此,由於國際旅行禁令,旅行業一夜之間變得支離破碎。國際旅行的人口流動導致傳染病的不斷發生,依據過去的經驗這是旅行活動的必然結果之一。因此,因旅遊風險而面臨的經營困境的旅行業如何應對是一個重大議題。緣此,在國內和國際產品視角、旅行業和國際旅行的風險管理、國際旅行涉及的健康和衛生協議等部分進行討論。

一、新冠病毒疫情與國際旅行之間的矛盾

（一）新冠病毒透過國際遊客在全球傳播

1. 國際旅遊遊客流量與新冠病毒確診病例之間存在顯著相關性。

2. 由於新冠病毒大流行，旅遊業無法提供跨國旅行產品，國際旅行已停止。

3. 在這種情況下，旅遊業的生存非常困難。

4. 英國旅行社協會強調，新冠病毒大流行對旅行業產生了毀滅性影響。

（二）旅遊業是全球經濟的主要支柱

1. 國際旅行是旅遊業的主要來源，是現代人類休閒生活的構成要素。

2. 國際旅行的基本內容包括三個部分，一是在一段時間內跨越國界和國際邊界的活動並且超過 24 小時；二是體驗各種交通、住宿、餐飲服務；第三目的地行程之專業服務，以上部分有賴於旅行業中介處理，團體旅遊為旅行業全程安排。

3. 旅行業對旅遊實體產業的依賴程度很高，尤其是交通和飯店等實體產業。

（三）觀光旅遊不僅僅是一種商業產品

1. 觀光旅遊產品為旅遊利益相關者產出的精華，遊客可以享受到產品的內涵與業者的服務。

2. 旅行業是旅遊實體與遊客之間的協調者或代理機構，為遊客策劃旅遊產品，配合政府政策，必須是負責遊客整體旅行的中介商。

3. 當旅行業的產品被強制停止提供時，旅遊利益相關者將受到嚴重影響。

4. 臺灣旅行業大都是中小型企業，缺乏快速反應的資源和能力。

5. 災害對旅遊業的市場回復和生存構成重大威脅。

（四）旅遊業「新常態」的形成與新冠病毒大流行之後的趨勢

1. 疫情大流行給了旅行業一個重新設定的機會。

2. 支持旅遊業為一個務實的策略，需瞭解旅遊業是前瞻性的產業。

3. 新冠病毒後，人類應該珍惜如此代價高昂的機會，深刻瞭解旅遊給生活帶來的價值，而不僅僅是旅遊業的利益相關者。

二、國際旅行的風險管理

（一）國際旅行的蓬勃發展，風險已被確定為阻礙旅行的主要議題

1. 國際遊客將旅行中的風險視為主要關注點。

2. 對旅行安全的需求是遊客的固有特徵。

3. 國際旅行中如何風險管理一直都是一個重要議題。

（二）災害的頻率和嚴重程度都存在旅遊風險

1. 傳染病和非傳染病具有與旅行和旅遊相關的健康風險。

2. 事故和非事故、恐怖活動、犯罪事件、自然災害和疾病傳播經常發生在旅遊目的地，直接影響旅行業和旅遊業。

3. 隨著全球國際旅行的進展快速，其疾病風險交叉的頻率越來越頻繁。

4. 目的地與遊客都極易受到健康風險的影響。

（三）旅遊特性與旅遊保險效益

1. 旅遊業依靠遊客的流動性和目的地的可達性來產生旅遊效應。

2. 旅遊保險計畫是風險管理的重要組成部分。

2. 旅行保險是遊客在國際旅行時用來降低負面風險的一種策略。

3. 保險的定義是公司或政府機構為特定損失、損害、疾病或死亡提供經濟補償保證，並針對潛在風險或損失提供經濟保護的做法。

4. 購買旅遊保險是減少團體旅遊中負面影響的重要策略。

（四）旅遊保險規避風險

1. 旅遊保險已經是旅行業為遊客提供的一種重要的風險緩解方式，尤其是旅遊醫療保險的覆蓋範圍。

2. 某些旅遊目的地要求國際遊客提供合格的健康保險證明，而其他目的地則在遊客逗留期間提供新冠病毒保險計畫。

3. 新冠病毒大流行，傳染病保險計畫成為全球各國的強制性保險。

4. 新冠病毒大流行導致了國際旅行的流動性與必要的風險管理之間密切相關的問題。

三、國際旅行的健康和衛生協議

（一）流行病在旅遊和健康問題上對旅遊業構成了重大威脅

1. 特定疾病大流行以及旅遊業對國家和地區病例的影響，過去皆有許多例子。

2. 特別是在衛生和健康方面的傳染病，影響重大。

3. 澳大利亞與香港的 SARS、韓國的 MERS 與英國的豬流感大流行，以及全球的新冠病毒皆對旅遊產生衝擊。

（二）衛生健康和流行病對旅遊業和旅遊活動需求有重大影響

1. 與人為災害相比，流行病對旅遊需求的負面影響更大。

2. 新冠病毒大流行是嚴重影響旅遊業的重大公共衛生問題，未來兩者密不可分。

3. 旅遊利益相關者應關注旅遊衛生管理問題，以解決健康危機的風險並消除對旅遊業的負面影響。

4. 公共衛生和旅遊業之間建立持久的協同作用是對未來危機準備工作的回應，有助於旅遊利益相關者增強信心和信任。

（三）國際旅行重新再起時，需制定公共衛生篩檢和檢測程序

1. 飯店和其他住宿供應商需制定相關程序。

2. 新冠疫情前的國際旅行須接種疫苗的相關性被忽略。

3. 國際組織在新冠病毒大流行下討論了疫苗護照的目的，重點在於恢復國際旅行。

（四）疫苗接種是預防傳染病的有效方法

1. 遊客擔心新冠病毒疫苗接種的安全性。

2. 人們在接種新冠病毒疫苗後仍有可能感染病毒或其他變種病毒。

3. 對於未成年人和極度過敏的人，不適合接種疫苗。

4. 已開發國家討論在國際旅行中採用疫苗接種護照，但該提議極具爭議性，並涉及全世界關於正義和不平等的辯論。

5. 相關政府表示強制新冠病毒疫苗接種，作為國際旅行的先決條件是對個人自由的侵犯。

6. 對傳染病進行疫苗接種是國際遊客在旅行時，預防傳染病的最可靠方法之一。

　　吳偉德 (2022) 研究指出，疫苗接種在世界範圍內持續存在，但是新冠病毒大流行中的許多國家和地區仍然封鎖國界和旅行禁令。臺灣政府政策禁止旅行業處理國際旅行包括出境和入境，在新冠病毒大流行下對旅遊業運營困境的決策標準因素提出建議。全球範圍內的國際旅行和交流已經是人們不可或缺的生活方式，政府透過規範制定旅行業做為前提條件，來安排國際旅行。近年來，隨著遊客國際化，病毒持續傳播，因此，旅遊業受到嚴重打擊，旅行業被迫停止運營。在新冠病毒大流行的時刻，必須面對及解決旅行業經營困境的問題就更加被凸顯出來。

　　新冠病毒大流行下，關閉邊境和停止國際旅行對臺灣旅行業的影響更為嚴重。在此基礎上，研究旅行業運營困境和新冠病毒大流行對國際旅行影響，在「旅遊產品」、「風險管理」與「衛生健康」等 3 個主要構面構成，並通過這些構面獲得「國內產品視角」、「國際產品視角」、「安全管理策略」、「強制性保險協議」、「檢疫程序」與「疫苗政策」等 6 個至關重要的標準因素。

　　研究討論了旅行業經營困境決策的標準因素現象點，這對解決旅行業問題有重大幫助。「強制保險協議」的標準因素是解決國際旅行的關鍵，這也是旅行業做出即時決策的最重要因素。當一家旅行社受到疫情的打擊時，強制性保險協議將有利於解決運營困境。實施這一標準因素後，將改善國內產品視角、國際產品視角、檢疫程序和疫苗政策標準因素。具體而言，應加強醫療保險制度和法規，以消除國內外遊客對旅遊感染的擔憂。必須支付檢疫程序的實施和必要的隔離費用，醫療保險

計畫必須涵蓋疫苗接種後的再次感染，以使遊客受益。因此，旅行業在經營中的困境得到了解決，使行業可持續性發展。

　　這項研究的結果，在旅行業者認為「安全管理策略」標準因素，被定義為「距離和空間」的要素，揭示了重要的看法。這個標準因素不會影響其它標準因素，這意味著旅行業不能有效地執行「安全管理策略」標準因素解決困境。緣此，旅行業者特別需要依靠「實體產業」，如運輸業之巴士與飛機；飯店業之客房與設備；餐飲業的餐廳與食材，觀光景區之景觀與博物館等。因此，旅行業者是無法改變「實體產業」的「距離和空間」要素，必須由「實體產業」依照政府規範或政策執行面加以改善，於此，此標準因素旅行業者是無法規劃與執行。「疫苗政策」關係到疫苗護照的可行性，於近期無法有效落實。疫苗政策涉及國際關係、政治問題等因素，遂而影響疫苗接種的公平性和普遍性。再者，學術研究仍在熱議中，而這一關鍵標準因素並不適合作為旅行業實施的前提條件。最後，「國內產品視角」、「國際產品視角」和「檢疫程序」相互影響，這意味著提高其中一個因素會影響其他標準因素，改善程度會減弱，為不能提高其標準因素的影響。這些方面不能被視為改進的主要標準因素；但是，這些標準因素可以用作為研究結果之參考依據。

MEMO

CHAPTER 04

觀光核心餐旅業

第一節　觀光餐旅範疇

一、餐旅範疇

據學者言明，Hospitality 一詞源於法文 Hospice，敘述過去在戰亂期間，相關善心人士團體照顧老弱殘疾之收容所，或是供給膳宿的教堂或修道院。自此後，便有「親切、熱誠、殷勤地款待他人的意思」。爾後，依照此概念延伸在現代的時空背景下，同時間同地點能夠提供他人住宿及膳食的處所，應該較符合 Hotel 飯店或旅館的經營範圍較為適當。

依據教育部高中職課綱內容的定義，餐旅業包括餐飲、旅館、旅行業、航空客運等餐旅相關產業，課程也依據此訂定。但是，餐旅業從字義於產業實務，直接解釋為餐飲與住宿同時發生狀況下。觀光是 Tourism、旅行為 Travel、餐飲是 Food & Beverage、休閒 Leisure、遊憩 Recreation、住宿 Lodging 或 Accommodation 等都是特定的英文名詞。因此，Hospitality 一詞是有歷史定義價值，再者，現在出現名詞 Hospitality Industry 餐旅業，也直接稱為 Hotel Industry 為旅館業或是飯店業。

近年來，由於旅遊業的蓬勃發展，旅客的多元化需求，形成時下的飯店必須兼顧協調旅遊的事物，舉凡旅行代理商等與旅遊業直接相關的行業聯繫，專有司機及包車服務，導遊人員的調度等。不單單只提供飯店性質的服務，故有兼具觀光旅遊完整服務性之功能，也美其名稱為「款待業 Hospitality Industry」。

以培養健全完整的餐旅相關產業之實務及技術人員，是能夠擔任餐旅領域與有關餐廳人員、旅館專才、旅遊及休閒事務等工作，此為臺灣專業技術學校，包含高中職及各大專院校技職大學等之以教育專業知識、職業道德、培育專門技術人才，啟發未來職業與生涯發展為基礎方向。

項目	輔導達到專業內容
充實專業知能	培育職業工作之基本能力。
陶冶職業道德	培養敬業樂群、負責進取及勤勞服務等工作態度。
提升人文及科技素養	豐富生活內涵，並增進創造思考及適應社會變遷之能力。
繼續進修	培養其興趣與能力，以奠定其生涯發展之基礎。

21 世紀科技進步與相關產業帶動的餐旅概念，急速發展與持續產業變革之下，必須下個精簡定義，實非簡單的事情。據悉餐館人 (Restaurateur) 是商業高品質用餐經驗，及專注於在回味的菜單項目與提供精緻之服務內容。而依旅館人 (Hotelier) 之解析為旅館房間與餐飲項目之服務，尤其注重專業形象與完美的態度為名，特別是國際性連鎖旅館，其語言部份也為重要專業形象。而於餐旅產業經常受限於某些獨特觀點在某部分領域。觀光旅遊產品，是強調提供離開家境之消費者 (Consumers away fromhome) 的服務，所有這些觀點符合廣義的解釋，來界定餐旅產業，此產業包含旅遊業、住宿業、餐飲業、小吃店、俱樂部，夜總會、博奕業 (Gambling)、娛樂業與遊憩業等等。

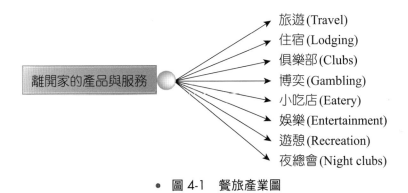

離開家的產品與服務

旅遊 (Travel)
住宿 (Lodging)
俱樂部 (Clubs)
博奕 (Gambling)
小吃店 (Eatery)
娛樂 (Entertainment)
遊憩 (Recreation)
夜總會 (Night clubs)

● 圖 4-1　餐旅產業圖

＊圖片來源：R. A. Nykiel, Marketing in the Hospitality Industry

二、觀光餐旅產業行業

臺灣觀光餐旅產業行業職業別統整表。

	職業別	工作內容	證照	工作機會
旅館業	主管及監督人員（總經理、經副理等）	負責行政、管理事務	國外證照	一般及國際觀光旅館
	事務工作人員（會計、前檯服務員等）	負責一般行政事務	國外證照	一般、國際觀光旅館及民宿
	技術工（水電工等）	負責技術服務	甲、乙、丙級工業用管配管技術士	一般及國際觀光旅館
	非技術工及體力工（清潔人員）	負責旅館清潔	丙級餐旅服務證照	一般、國際觀光旅館及民宿

	職業別	工作內容	證照	工作機會
餐飲業	主管及監督人員（企業主管、經副利）	負責行政、管理事務	國外證照	國內各大餐飲行業
	行政人員（會計、財務、出納、服務接待員）	負責一般事務及服務工作	國外證照	
	服務人員（廚師、廚房工作人員、飲料配置及調酒員、餐飲服務員）	負責餐飲內場及服務工作	乙、丙級中餐、烘焙、調酒等證照、丙級餐旅服務證照	
	非技術工及體力工（清潔工作人員）	負責清潔相關工作	無	
旅遊業	中、高階主管（總經理、經副理等）	負責經營、管理事務	國外證照	國內各大旅行行業
	行政人員（會計、財務、出納、服務接待員）	負責一般事務及服務工作	無	
	業務人員（經理、主任、業務員）	負責業務、管理客戶	無	
	旅遊專業人員（領隊、導遊人員）	接待、服務旅客及導覽解說	領隊、導遊證照	
休閒業	單位主管及監督人員（企業主管、顧問、主任）	行政、管理事務事務工作	無	主題遊樂園、休閒農場、休閒魚場、國家風景管理處等
	服務人員（行銷、公關、研發人員）	負責一般事務	無	
	休閒專業人員（救生員、體適能員）	接待及服務旅客	救生員、體適能、自行車、健走等證照	

• 圖 4-2　丸林魯肉飯
營業型態與國外的自助餐館 (Cafeteria) 一樣，拿多少餐點即付費多少；但不是自助餐喔! (Buffet/All you can eat) 數人頭付費，吃到飽。以日本客居多，大陸團是以套餐的方式設定，主要是臺灣家鄉料理為主，如魯肉飯、滷筍絲、苦瓜湯，吃得出臺灣味，生意超好。

● 圖 4-3　福華飯店 Howard Hotels
福華大飯店連鎖集團創立於 1984 年，為臺灣企業獨創品牌五星級連鎖飯店，目前福華飯店在臺北市、桃園市石門水庫、新竹市、臺中市、高雄市、屏東縣恆春墾丁等地都有據點。臺北、新竹、臺中、高雄福華等 4 家商務型飯店，溪頭福華渡假飯店、石門水庫福華渡假飯店、墾丁福華渡假飯店 3 家渡假型飯店，以及天母傑仕堡、福華江南春、珍珠坊、麗香苑、福華國際文教會館等，本土產業集團實力強大，亦提供龐大餐旅相關人員就業機會。

 ## 第二節　觀光餐飲業

　　餐飲業，即是餐點 (Food) 與飲料 (Beverage)，自從人類起源後延續生存之元素，21 世紀餐飲業蓬勃的發展，已不再是人類生存的需求了，而銳變人們享受重要的指標之一。隨著生活水準的提升，國人對於飲食型態的需求也不斷變化，餐飲業的經營基本上與消費者有著高度的牽動性。今日餐飲業的生存賴於消費者的偏好與接受度。

　　依照行政院勞工委員會職業訓練局行職業的標準分類，餐飲業在職業分類上歸屬為「商業」，之所以被歸為此類，係因其具有商業、服務業的二大特質（高秋英，2000）：

種類	內容
有形的產品	舉凡餐廳裝潢、座位、設備、菜單、制服、食物種類與品質等。
無形的產品	舉凡餐廳氣氛、風格、人員的服務、清潔、衛生，或消費者心理的感受等。

餐飲業可視為製造業和買賣業的綜合，原料在廚房裡製造，然後在餐廳裡出售（高秋英，2000）。若以企業管理理論來定義，餐飲業又屬「零售服務業」的經營型態，所販售的產品，除了有形的餐點與飲料外，還有無形的服務與用餐的氣氛等等。廣義的餐飲業之定義為：「在家庭以外，提供膳食及其附帶服務的專門機構」；而狹義之餐飲業的定義則為「以營利為目的，提供餐飲服務之機構」（吳碧華，2001）。

經濟部商業司所頒訂的「中華民國行業營業項目標準」中，餐飲業包含三大行業。

分類	定義
餐館業	凡從事中西各式餐食供應，領有執照之餐廳、飯店、食堂等之行業均屬之。旅館所附屬餐廳之領有飲食店執照而獨立經營者，亦歸入此類。
小吃店業	凡從事便餐、麵食、點心等供應，領有執照之行業均屬之。主計處所編訂之「中華民國行業標準分類」中，小吃店則包括火鍋店、包子店、豆漿店、茶樓、餃子店、燒臘店等細類。
飲料店業	凡以冷飲、水果飲料供應顧客而領有執照執照之行業均屬之（註：夜總會、酒家、舞廳、有提供陪酒員之行業則不屬於此細類）。

餐飲業的範疇極廣，自路邊小吃、小吃店、夜店酒吧、咖啡簡餐、茶坊點心、家庭式餐館、異國餐廳、米推餐廳，甚至在公司企業、公務機關所提供給員工餐食消費餐廳等等，都屬於在餐飲業的一部分，事實上，餐飲業是內需型的產業，亦是非常民生化、滿足人類基本需求的古老行業，餐飲業的經營並非想像中容易，挑戰的對象除了同行業者之外，還包括人類最本能的嗜好與飲食習慣，經營此業，常要絞盡腦汁推陳出新，以因應以消費者為首的市場。

餐飲業基本上屬於服務業，與一般傳統生產事業不同，餐飲業的關聯產業眾多，其中與食品加工之關聯最大，隨著新型態之業態的加入，與其他產業之關聯會越大，週邊關聯企業也會逐漸擴增。有關餐飲業之特性（高秋英，2000年），如下：

● 圖 4-4　永和豆漿大王
位於臺北市，店面營業時間長，生意越晚越好，客源除本地人外，日本人、香港人、馬來西亞人等都會按照書籍地圖介紹找尋。近年來國人也把早餐豆漿店，當午餐食用，感覺快、吃的飽。尤其店裡的鹹豆漿、小籠湯包及蛋餅更是一絕。店內亦常有趣的中英對照翻譯，如鹹豆漿 (Salty Bean Milk)、小籠湯包 (Soup Dumpling, Xiao Long Bao)、蛋餅 (Chinese Pancake)。

一、生產方面之特性

（一）顧客個別化需求

由顧客點餐後，針對菜單備辦食物以提供餐點，且為能滿足不同顧客之需求，必須依據顧客之喜好烹調菜餚，例如：牛排的熟度或辛辣之程度等。

（二）即時性

消費與生產同時進行，生產過程要快，以免引起顧客抱怨。

（三）不可儲存性

產品容易變質不易儲存，多數的餐飲食品無法大量生產，備辦的過程中唯有真空包裝食品有較長的儲存性，烹調好的菜餚過久將會變質、變味，如牛排在煎烤後十分鐘，肉質將會變硬，顏色也會變黑；或者一杯新鮮的柳橙汁，數分鐘未食用，其含富之檸檬酸，逐漸會被空氣氧化，維他命會漸漸消失，減低功效。

（四）生產不易預測性

顧客人數及所要消費的餐食難以預估，無法精準預測。

（五）不易標準化

餐飲業之產品無法類似工廠作業一成不變，其服務與待客之道有所不同，廚師們各有不同的專長，即使同一道菜，因為廚師的不同或其他因素，產生的口味可能也不同。

● 圖 4-5　非洲肯亞首都奈若比食人族餐廳 Carnivore

● 圖 4-6　現場專業烤肉吃到飽

● 圖 4-7　今日烤肉菜單，其中駱駝肉、鴕鳥肉、鱷魚肉、牛蛋蛋比較特殊

● 圖 4-8　招牌牛蛋蛋 (Ox Balls)

二、銷售方面之特性

（一）空間性

各類型餐廳所提供的餐點各有其異，但是，許多顧客回味與鍾情於某個地點的餐廳營業地點的地理區域、停場地位置、交通方式、甚至停車便利都會直接影響其顧客意願。再者，以速食連鎖店為例，麥當勞得來速（音譯 drive-thru）以迅速取餐之便利性為名。或者多獨立經營的餐廳品牌，會吸引顧客大老遠前來品嚐該店之餐食，林東芳牛肉麵，其品牌代表臺灣的核心餐點之一，店面前用餐時經總是人山人海。

（二）場所限制性、座位是商品的一部分

銷售量受餐廳大小、桌椅數量限制，一旦客滿，銷售量就難以突破，俗稱「翻桌率」，實務的講法為，今日翻桌率如何，就可窺看其生意量多與寡。此外，餐飲業之產品除了食物的提供外，亦包括座位，座位翻桌率之高低，對營業收入有一定的影響，因此，座位之安排、規劃與設計，或設計外帶、外賣與外送等不必使用桌椅之方式，都是餐飲業商品規劃管理的重要課題。

（三）時段性

每日營業有明顯尖峰與離峰潮，因此，在經營餐廳時需要有細膩的安程。一般作息均有一日三餐特定飲食習慣。概略而言，營業時間通常亦區分為三個時段，早餐（約上午 7~9 時），午餐（約中午 11 時至下午 2 時），晚餐（約下午 5 時至晚間 9 時）。至今，假日需求而產出早午餐（約上午 10 至下午 3 時）時間。各營業時段，得更換商品內容，而今依照消費者需求，一日 24 小時，除早、午、晚的三次正餐時段外，亦有提供下午茶、宵夜、午夜點心等來滿足不同的族群，甚至 24 小時不間斷營業。若如提供正餐的尖峰時段，顧客會一股腦兒的湧進，時間一到很快的速速退去。各個餐廳營業時間對於顧客而言是一種誠信與約定，不能隨意更動，一但無預警調動勢必影響生意量，輕而損失部分食材，重而使旅客狂刷負評，而影響整體感官，是故，唯有有調整員工的出勤來配合營業時間為上策，亦是管理者的良策。

（四）綜合性

一般人在餐廳消費除講究菜餚與服務外，更希望享受舒適之氣氛，或為增加顧客之便利，亦提供外送服務，或於賣場提供書報等娛樂設備。

三、消費方面之特性

（一）需求異質性

每位上門的顧客所期望的服務不盡相同，而每位服務人員所提供的服務內容，亦難以完全標準化，因此產生供需方面的異質性。

（二）不可預知性

顧客在消費前很難確定餐廳的服務品質為何，無法預先檢視產品的品質與口味，餐飲業不像購買汽車實體產業，可先試開，再決定購買與否。

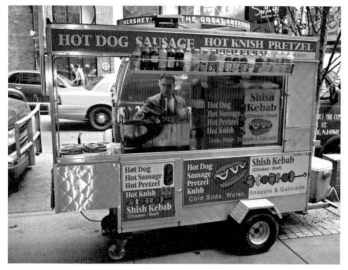

● 圖 4-9　美國合法之熱狗快餐車，5 分鐘用完午餐

（三）產品價值難定

由於知覺與感受因人而異，所以顧客所感受的價值亦不相同。

（四）無形的服務

除了有形的餐食外，服務人員的態度、餐飲服務等無形之產品都會影響顧客消費的評價，即使是同樣的服務人員提供相同的服務，也會因顧客本身之預期而有不同之評價。

四、工作性質之特性

（一）工作時間長

多樣化的市場型態，除了一日基本的三個用餐時段，還包括下午茶、宵夜、點心等，為了配合市場需求，營業時間通常比較長，有些還採取 24 小時營業或全年無休的方式。

（二）時間輪值性

員工的工作時間須採輪班、輪休制，為了配合用餐時間，也有採二頭班或三頭班的上班方式，甚至要配合客戶訂餐需求臨時加班與休假。

（三）難標準化

即使具備標準作業流程，人員之訓練，很難達到完全一致性的境界。

（四）勞動性

　　餐飲業之運作基本上是由不同部門的人力所串聯而成的，在專有設置中央廚房的餐廳雖能夠以自動化製造取代人力作業，仍難免需要額外的人力去完成工作，許多服務是無法用機器取代的，尤其是講究高品質服務的餐廳。即使是顧客參與程度較高的速食業，其勞力密集之程度相對於其他種類的服務業而言，仍然很高。

（五）變化性

　　由於餐飲業的顧客每天都不一樣，因此，服務人員所接觸的顧客都不相同，每天會發生的狀況不盡相同，因此餐飲業服務人員需要具備高度的應變能力，同時對整體社會經濟也要有相當的敏感度，才能應付各式各樣的客人與事件。

五、管理方面之特性

（一）人員需求多

　　因勞力密集、工作時間又長，往往需僱用大量人力。

（二）員工流動率高

　　由於工作量大、或工作環境不佳等因素，餐飲業員工的流動率偏高，增加公司在人員訓練及管理上的成本及困難度。

（三）雇用大量兼職人員

　　因離尖峰或淡旺季區隔明顯，因此員工的僱用與管理較為困難，需雇用大量兼職人員，以平衡正職員工出勤與淡旺季生意差異。

- 圖 4-11　晶華酒店地下室
 是國際品牌精品店及免稅商品店，歐美、日本旅
 客常來此消費，為臺北市很重要精品圈，甚至 LV
 旗艦店位於其旁。

- 圖 4-10　LV 旗艦店

- 圖 4-12　晶華酒店
 5 星級大飯店，旺季生意量龐大，因此會僱用大量的兼職人員（在此並非指晶華酒店）。晶
 華酒店乃國際級 5 星級大飯店享譽全球，曾來此住宿的國際名人，如美國麥可傑克森、麥可
 喬丹、法國蘇菲瑪索、日本濱崎步等人，住宿頂樓之總統套房（挑高的部分）。

王品集團

　　王品集團成立於 1993 年，29 年來深耕餐飲服務業，致力於多品牌經營與創新。餐飲品牌涵蓋西式、日式、中式、火鍋、燒肉等領域，旗下共有 33 大品牌、超過 400 家門店。每年來客量超過 2,300 萬人次，是臺灣最具影響力的餐飲集團。

一、企業文化

第一條：遲到者，每分鐘罰 100 元。

第二條：公司沒有交際費。（特殊狀況需事先呈報）

第三條：上司不聽耳語，讓耳語文化在公司絕跡。

第四條：被公司挖角禮聘來的高階同仁，避免再向其原任公司挖角。

第五條：王品人應完成「3 個 30」。（一生登 30 座百岳、一生遊 30 個國家、一年吃 30 家餐廳）

第六條：中常會、二代菁英、聯合會成員和總部同仁，每天步行 10,000 步（或每週 3 小時運動）。

第七條：不迷信、不看座向方位、不擇日、少燒金紙。

第八條：演講或座談會等酬勞，當場捐給兒童福利聯盟文教基金會。

第九條：公務利得之紀念品或禮品，一律歸公，不得私用。

第十條：可以參加社團，但不得當社團負責人。

第十一條：過年時，不需向上司拜年。

第十二條：上司不得接受下屬為其所辦的慶生活動。（上司可以接受的慶生禮是一張卡片、一通電話或當面道賀）

第十三條：上司不得接受下屬財物、禮物之贈予。（上司結婚時，下屬送的禮金或禮物不得超出 1,000 元）

第十四條：如屬團體性、慰勞性及例行性且在公開場所之聚餐及使用飲料，上司可
以使用，不受贈予規範。

第十五條：上司不得向下屬借貸與邀會。

第十六條：任何人皆不得為政治候選人。

第十七條：上司禁止向下屬推銷某一特定候選人。

第十八條：生活所需不崇尚名貴品牌。

第十九條：不使用仿冒品。

第二十條：辦公室夠用就好，不求豪華派頭。

第二十一條：禁止炒作股票，若要投資是可以的，但買進與賣出的時間，需在一年
以上。

第二十二條：個人儘量避免與公司往來的廠商作私人交易。

第二十三條：除非是非常優秀的人才，否則勿推薦給你的下屬任用。

第二十四條：除非是非常傑出的廠商，否則勿推薦給你的下屬採用。

二、王品憲法

第一條：任何人均不得接受廠商 100 元以上圖利自身的好處。觸犯此天條者，唯一
開除。

第二條：同仁的親戚禁止進入公司任職，受非親條款之規範。

第三條：公司與同仁的親戚作買賣交易或業務往來，受禁止關係人交易之規範。

第四條：舉債金額不得超出資產的 30%，集團內公司間之資金借貸不在此限。

第五條：公司與董事長均不得對外作背書或保證。

第六條：懲戒時，需依下列四要件，始得判決：一、當事人自白書；二、當事人得
選擇親臨獎懲委員會或中常會；三、公開辯論；四、不記名投票。

第七條：同仁的考績，保留 15% 給「審核權人」與「裁決權人」作彈性調整。

第八條：每月定期開中常會，集體決策。

三、經營理念

（一）顧客是恩人

以「熱忱」的心『款待』顧客。王品集團因顧客而生存，有了顧客，我們才能永續經營，顧客的光臨對我們是莫大的恩惠，顧客有恩於我們，我們也要對他們心存感恩、心懷感謝、善解、寬容看待。優質服務源自良好的互動，為顧客多想一點，因為讓我們的恩人感到快樂，恩人就會樂於與我們有「好合作」，最後服務才會有「好結果」，甚至幫我們傳播好的口碑。

（二）同仁是家人

以「關懷」的心『了解』同仁。王品集團因同仁而精彩，有快樂的同仁，才會有滿意的顧客。堅持以人為本，把同仁當成自己的家人一樣尊重、一樣重視、一樣重要，就像一個家庭中的每位成員皆舉足輕重，並產生認同與歸屬感。對待同仁曉之以理、動之以情，以同理心和激勵手法，對這個大家庭建立強大使命感，努力為這個大家庭創造價值，並化現實世界的挑戰於無形。

（三）廠商是貴人

以「尊重」的心『面對』廠商。王品集團因供應商而發展，有供應商賞識、相助與指點迷津，加大了我們的能量，使我們經營順利。凡是好的供應商皆是我們的貴人，我們與貴人在互信互賴的基礎上，相互扶植，共同成長，創造出共榮共富。不僅要好好珍惜貴人們，成功的果實要與貴人分享，貴人為我們打開了一扇大門，我們也要為他人留一扇大門，努力成為「他人的貴人」。

 第三節　觀光旅館業

　　法國大革命前，許多王公貴族將市郊的私人別墅開放宴請賓客，故當時鄉間招待貴賓所用的別墅稱為 Hotel，英語中旅館 Hotel 一詞源自於拉丁文 Hospitale，Hospility 此後歐美各國便沿襲此一名稱至今。而各國對於旅館 Hotel 之定義，吳偉德：「該處所有一定規範之空間與設備，並具有安全及服務之事實，提供顧客住宿、餐飲及其他有關服務的商業行為，並收取一定報酬之產業」。

1. 《旅館業管理規則》第2條中所稱旅館業：係指觀光旅館業以外，對旅客提供住宿、休息及其他經中央主管機關核定相關業務之營利事業。因此，旅館業可區分為二種，一為觀光旅館業，另一則為旅館業。兩者申請設立之方式、目的事業主管機關、適用法規以及行業歸屬均有所不同，由此差異可將兩者區隔之。

● 圖 4-13　臺北喜來登大飯店 Sheraton Taipei Hotel
2002 年，由寒舍餐旅管理顧問股份有限公司營運接棒，以全新臺北喜來登大飯店迎客。全新設計飯店有 688 間各類型客房及套房供旅客選擇。此外，中、西與日式美食多家餐廳，提供旅客最完美及回味的味覺享受。隸屬於世界知名品牌喜達屋國際飯店集團 (Starwood Hotels & Resorts Worldwide, Inc.) 旗下的連鎖品牌－喜來登酒店集團與艾美酒店集團。2007 年起連續三年，被《華爾街日報》「世界旅遊獎 (World Travel Awards)」評選為臺灣區最佳飯店 (Taiwan's Leading Hotel)、最佳商務飯店 (Taiwan's Leading Business Hotel)、最佳會議型飯店 (Taiwan's Leading Conference Hotel) 及等殊榮。

2. 觀光旅館業依《發展觀光條例》第 2 條之定義：係指經營國際觀光旅館 (International Tourist Hotel) 或一般觀光旅館 (Tourist Hotel)，對旅客提供住宿及相關服務之營利事業。

3. 《觀光旅館業管理規則》第 2 條第 7、8、9 款，將旅館業：分為觀光旅館、旅館業與民宿。其建築及設備應符合相關建築及設備標準之規定。觀光旅館業：指經營國際觀光旅館或一般觀光旅館，對旅客提供住宿及相關服務之營利事業。旅館業：指觀光旅館業以外，以各種方式名義提供不特定人以日或週之住宿、休息並收取費用及其他相關服務之營利事業。民宿：指利用自用或自有住宅，結合當地人文街區、歷史風貌、自然景觀、生態、環境資源、農林漁牧、工藝製造、藝術文創等生產活動，以在地體驗交流為目的、家庭副業方式經營，提供旅客城鄉家庭式住宿環境與文化生活之住宿處所。

4. 〈觀光旅館建築及設備標準〉第 2 條則以各項附屬之設備與場所面積作為國際觀光旅館及一般觀光旅館之區別標準。

5. 國際觀光旅館之業務範圍則於《發展觀光條例》第 22 條規範：分別為客房出租；附設餐飲、會議場所、休閒場所及商店之經營；以及其他經中央主管機關核准與觀光旅館有關之業務。主管機關為維護觀光旅館旅宿之安寧，得會商相關機關訂定有關之規定。

　　另外，依行政院主計處之行業標準分類表，觀光旅館業之定義為凡從事住宿服務並設有餐廳、咖啡廳、會議廳（室）、夜總會、酒吧、商店及遊樂設施等設備之行業。

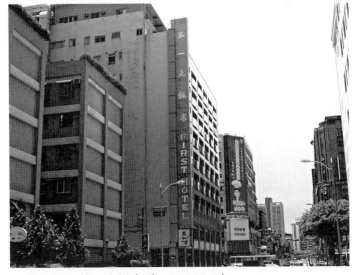

● 圖 4-14　第一大飯店 The First Hotel
位於臺北南京東路，地理位置正是臺北市最集中之商業區，早期幾乎所有來北市洽商之國外商務人士之首選住宿之處，現有 176 間客房、5 間中西日餐廳、3 間會議廳及商業服務中心，為典型之商務及觀光旅館。

一、觀光旅館業特性

（一）服務性

服務性行銷 (Service Marketing) 是觀光旅館業重要形象之一，其服務品質會直接影響旅館整體的形象，而經營管理與有關每位從業人員的服務都是銷售的商品之一，一切為服務表徵並以旅客之最大滿意為依歸，於此，服務性成為明顯的特有價值，觀光旅館服務水準，亦是經營與發展之重要元素。

（二）綜合性

觀光旅館是住宿與餐飲同時產生的產業，因此，其功能為綜合性，其特性還需維護旅客生命財產的安全，亦是文化價值、社交活動及娛樂交流等場域，使旅客於此期間各種生活需求均能獲得滿足。

（三）豪華性

觀光旅館的豪華設施是吸引旅客投宿的誘因，其建築與內部設施等等，具有一定政府規範的標準與世俗的眼光。因此，可稱之為豪華大飯店。

（四）公共性（公用性）

旅館大廳為觀光旅館是集會與休閒的公共空間，而對大眾具有公共性與共用性設施，任何人均得以自由進出。

（五）無歇性

觀光旅館為全天全年不間斷服務，無歇息與持續之特性，提供一年 365 天，一天 24 小時全年無休、全天候的服務，而具有服務之無歇性。但是，某些當地小旅館因為營業範圍小及客房有限，銷售時即明示夜間服務特性。基本上晚間凌晨至隔日早晨櫃台僅提供電話聯繫方式，並無服務人員值班，此並非旅館業服務主流。

（六）地區性

旅館受限於地理位置因素，而有地理上的不可移動性的特徵，若是移動就失去專有特性，如溫泉旅館、海灘渡假旅館與市區商務旅館。再者，其建築物為永久性不動產，其特性為無法任意搬遷，但可適時進行改造翻新。

（七）季節性

旅遊業的季節性可被視為旅遊業需求的循環性變化，而旅客的觀光旅遊具季節性，因此，觀光旅館的營運必須顧及不同季節旅客住宿之需求，適時於旺季提早銷售，淡季早鳥限時特價，都是一種對於季節性特有的行銷模式。

（八）長期性

觀光旅館業動輒幾十億經費建造費用，其大規模有別於其他服務業，因此，其資金回收效果緩慢，是為長期性投資事業。再者，由投入資金、籌備設立、開發建設到實際營運，都需經冗長的時間、大量人員與腦力精力的投入，是一長期性的產業。

● 圖 4-15 隱士飯店 Hermitage Hotel
紐西蘭南島的庫克山 Mount Cook 國家公園境內唯一的飯店，其景觀是不可言喻之美，當然住宿一晚所費不貲（超過 300 美金以上，依房型之不同計價）這也是國際知名 Hermitage 連鎖飯店之一。

二、觀光旅館業經濟特徵

觀光旅館業的商品規範是以環境氣氛、完備設備、住宿餐飲與服務內涵等多元化為銷售特徵，與一般實體產業商品所規範有極大差異。因此，觀光旅館經營者在此需具特殊性考量，在旅客需求與提供等各方面之經濟特效益部分行銷。

（一）固定成本與資金密集特徵

根據過去研究指出，觀光旅館業屬於中高資本額特性，其土木建築、軟硬體設備、維護繕修與固定薪資成本的需要，觀光旅館者須加注固定成本相當大。再者，觀光旅館所需土地面積大且通常取得需費時及龐大資金，軟硬體設施都需與時俱進及投入大量資金，自籌備到開工的動輒數年或數十年。緣此，觀光旅館具固定成本、投資資金高，與密集勞力，況且投資回收期間長，俾使得進入此產業市場的門檻及難度提高。

（二）不可儲存及服務無形性

觀光旅館服務需透過受雇人員提供之服務特性，其銷售行為和專業服務於同時發生，無形亦無法儲存及備用，稱為消費立即性並將服務傳遞所提供之產品稱為「勞務服務」特性。其效益亦隨消費後消失，特徵為服務顧客消費的期間極短。

（三）旺季供給無彈性、具有僵直性

興建觀光旅館為長效時之工程，短期間無法完成。客房之數量與空間均於淡旺季時需求無法調整，使得此期間供給具有固定的僵直性並缺乏彈性之調整。

（四）需求彈性使然

旅館產業易受外在因素影響，而改變旅客的觀光需求，總體而言其趨勢相當敏感，亦因社會成本與國際態勢等狀況而改變。國家政治與社會變遷等情事變化使然，旅客住宿需求對觀光來源國與消費目的地之間的政治因素亦為重要元素。再者，因季節使然，使得住宿頻率大受影響。因此，期間因自然氣候狀況影響波動性不穩定，使得住宿需求往往集中於旺季期間，各國家地區之觀光活動亦因季節有淡旺季使然

特徵。緣此，觀光旅館需求的彈性僵直，因季節差異與活動辦理形成觀光旅館業的需求彈性與多元性使然。

（五）產業自主性低

觀光旅遊現象需求亦受國家政治、經濟狀況、治安情事、國際態勢、疾病災害及軍事戰爭等外在因素影響，故其產業被趨於自主性低的特性。隨著季節轉換與即期性等，受外在因素的影響大增。因此，觀光旅館在企業組織與軟硬設備上，必須顧及市場需求而進行變革之要件。

（六）勞力密集度與資金成本高

觀光旅館就經營者投資報酬而言，為長期投入資金成本高密集的產業，就以長期的經營而獲取利潤為主，其經濟效益因此有極大差異。在勞力密集的產業中，其服務效益受到服務人員素質有密切影響性。因此，有勞力密集度極高之稱，也是旅館業普遍的屬性特徵。

三、國際觀光旅館業

國際觀光旅館業管理權則，包含旅館營業相關之業務運作、會計出納、財務採購、組織培訓與資金運用等推廣方式與行銷策略。其經營型態可依其所有權、經營權與決策權。其中包含人事運用、人員訓練、經營方式與連鎖主體收入來源等項目作為判斷之效益。其營業損益決算之管制、經營權、股權分配、營業有關之預算與資金運用權等等，是經營權特徵的表述。

★ 國際觀光旅館之經營型態主要可分為：

（一）獨立經營型

（二）連鎖經營型

　　1. 直營連鎖

　　2. 管理契約連鎖

　　3. 特許加盟連鎖

　　4. 業務聯繫連鎖

　　5. 會員連鎖等型態

- 圖 4-16　香格里拉遠東國際大飯店 Shangri-La's Far Eastern Plaza Hotel

遠企中心辦公大樓，簡稱遠企，是兩幢位於臺北市大安區的商辦大樓，一樓為五星級臺北遠東國際大飯店，由香格里拉酒店集團負責管理，總共 420 間房。影星梅爾吉勃遜、雪歌妮薇佛與湯姆克魯斯都曾住宿於此。由知名建築師李祖原監製（TAIPEI 101 與高雄 85 大樓），遠東集團建造高 164.7 公尺，共 41 層，是臺北市的地標建築之一，亦是臺北市內第 3 高樓（第 1 是 TAIPEI 101，第 2 新光人壽大樓）。香格里拉酒店總部位於香港，1971 年第一間飯店在新加坡開幕，為亞洲地區的豪華連鎖酒店，過去在亞洲和中東等地區城市打造 5 星酒店，約 50 間，客房總數約 23,000 間，全球還有數十間酒店正在籌備。酒店範圍包括、英國、法國、阿拉伯聯合大公國、印度、馬爾地夫等地。「香格里拉」的名稱來自小說《失落的地平線》中，是個安詳平靜，與世無爭的天堂之境，現實生活中，香格里拉市位於在中國西藏群山中的世外桃源。是雲南省迪慶藏族自治州下轄的一個縣級市，也是該州的首府。原名中甸縣，平均海拔高約 3,000，作者曾經造訪此地，真是人間仙境。

★ 臺灣國際觀光旅館經營型態可分為五種：

（一）獨立經營 (Own)

具所有權或經營管理決策權，投資者不藉助外力獨立經營或管理其投資的旅館。

◎優點

排除國際連鎖系統自創品牌，當地獨立經營特有的優勢的展現。統籌運用企業資金，經營者與管理人員有靈活有自主權權宜、因應變化過大的波動，如政治因素與天災人禍。

◎缺點

　　獨立資金過於龐大，投資風險較高，必須完整評估風險危機，面臨市場競爭力大，經營者須有策略戰術的運用。

（二）直營連鎖 (Company Owned)

　　以投資的方式支配與掌控連鎖的旅館，互相規範並享有彼此的權利義務與利益支配。因此，總公司在不同區域經營的連鎖旅館，或由收購已有旅館，也能夠達到其效益。再者，旅館產業自營或其關係企業除了直接擁有旅館外，各連鎖旅館的經營權與所有權都是屬於總公司，擁有完全的掌控權及管理權。

◎優點

　　旅館經營及人事方面，流利的英語能力為國際旅館高階主管必備的條件。同區域可共同採購節省成本及人員支援調度，以達到資源共享之效益。

◎缺點

　　晶華國際酒店、老爺大酒店、國賓大飯店、福華大飯店與中信大飯店等，是以臺灣當地本土形象及固有方式經營，與外國專業管理公司技術失之交臂。即便於此型態經營者，也是目前最普遍的經營型態方式，探究其經營成果，一句話：「如人飲水，冷暖自知。」

（三）管理契約 (Management Contract)

　　管理契約亦稱委託經營管理契約。旅館事業投資者已沒有管理旅館

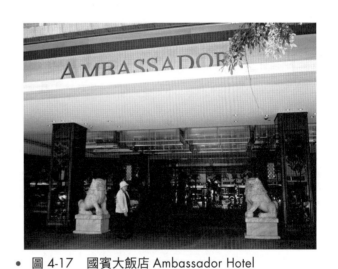

● 圖 4-17　國賓大飯店 Ambassador Hotel
1962 年，臺灣政府推廣觀光事業為號召業界專家，而創建臺灣知名的國際觀光大飯店—臺北大國賓（2022 年進行改建），1978 年亦為了臺灣政府在南部觀光地區的推廣，於是高雄國賓大飯店開啟動土興建。2000 年通過 ISO 9002 品質認證，是臺灣北部第一家通過 ISO 品質認證之五星級國際觀光大飯店。2001 年新竹國賓大飯店完工，2010 年獲得觀光局評鑑為五星級旅館。而在高雄國賓大飯店（2023 年熄燈）獲得到建築設計、經營管理與觀光旅遊等，都在平面媒體與專業人士的高度支持肯定及獲得一致好評，這又是一個臺灣自創品牌的光榮與驕傲。而疫情衝擊臺灣固有品牌大飯店使然，期許未來能得到消費者支持東山再起。

的能力與策略，遂而與委託專業旅館管理顧問公司訂定管理契約代為經營旅館。再者，交由連鎖旅館公司負責經營旅館盈虧，將經營管理權與所有權分治。受委託的管理顧問公司通常需有良好聲望，如喜來登 (Sheraton)、君悅 (Grand Hyatt) 與假日 (Holiday Inn) 與茹曦酒店 (Illume) 等旅館經營形式。受委託的管理旅館的顧問公司，以營業額的百分比或取固定費用，如基本管理費與技術服務費等，並由營業毛利中抽取 5~10% 的利潤為誘因，使得旅館管理顧問公司能兢兢業業的經營旅館客房、餐飲與附屬設施。

◎優點

共享市場資訊機制與連鎖行銷策略，如訂房系統與媒體廣告造勢，唯獨能獲得連鎖組織的經營經驗、市場形象與國際知名度是其最大效益。

◎缺點

國際連鎖旅館公司之經營管理，型態經營為採取管理契約，經營方式與直營連鎖的經營型態難分軒輊。利益關係之投資者並無自主權對旅館經營管理，必需支付年度高額的經營費以及利潤的回饋。如臺中全國大飯店委託日航 (Nikko) 國際連鎖旅館公司、遠東國際大飯店委託香格里拉 (Shangri-La) 集團經營管理等等。

（四）國內連鎖型 (Franchise)

簽訂長期契約的方式與獨立旅館與連鎖旅館集團合作，所謂授權加盟連鎖。經由製成標備的完善系統模式營運，將使用將權利之授權由加盟業者購買該系統來營運，總部提供技術給連鎖旅館，並且在策略制定、經營方式、營運目標、人員訓練與年度考核等部分提供固有模具。並使用連鎖組織的旅館名稱並賦予權力參加組織訓練及危機處理與規避風險方針，每年支付連鎖旅館集團簽約之連鎖加盟金 (Franchise Fee) 等費用來自於加盟旅館。如假日旅館連鎖飯店 Holiday Inn、Hilton、較式微的 Best Western 等旅館，是屬於現行產業的合作方式，。

◎優點

享用連鎖旅館集團研發完成的標準作業程序於加盟旅館，市場現況與資源資訊共享化，在整套連鎖訂房系統、媒體廣告宣傳與旅館知名度上獲得效益，提高與開拓國際消費者市場商機。

◎缺點

連鎖旅館企業限制旅館經營管理發展，亦使得員工學習上的限制。因此，有經營危機時如何因應市場變化應變的策略能力受限。如：洲際飯店集團 (InterContinental Hotels Group) 與力霸皇冠大飯店等，諸如此類的合作效益匱乏。

（五）會員連鎖 (Referral)

互惠聯盟的種方式，以連鎖方式的 SOP 將共同訂房及聯合推廣的給消費者，召募會員後且需經過嚴格的資格審查及確認過後，至此加入國際訂房中心及組織。公會組織涉入的程度不高，是一種獨立經營的旅館方式，而組成者參加都是自願而不需繳交龐大管理費用，在聯合採購用品、共用廣告、聯名行銷，訂房合作等等方式規範，達到可降低經營成本，彼此間無約束力，可以自營管理，此為共同分攤、降低成本、共同監督與共享資源的合作性質旅館經營模式，為現行小成本經營的旅店所青睞。

• 圖 4-18　臺北西華飯店 The Sherwood Taipei
不敵疫情，於 2020 年的西華飯店需宣告歇業，過去成立於 1990 年，是國內最高級的五星級國際商務飯店，共有 345 間客房，4 間中、西餐廳、宴會廳及酒吧。目前是國際著名的 The Leading Hotel 的會員之一，房客多為歐美商務客戶，臺北西華飯店對顧客無微不至的服務更連續多年榮獲世界著名的『機構投資人雜誌』評選為全世界排名 100 大最佳飯店之一（為臺灣地區唯一榮獲此殊榮的飯店）。曾招待過美國前總統布希及英首相柴契爾夫人。運動員有前紐約洋基隊球星－阿布瑞尤 (Bobby Abreu)、早稻田棒球隊、亞洲籃球明星－姚明、高爾夫球南非名將－蓋瑞‧普雷爾 (Gary Player)、美國哈林籃球隊等。

◎優點

小成本經營回饋給消費者，國際自由行旅客喜愛及信賴的方式，並享有部分國際連鎖旅館品牌的互惠方案及權益。

◎缺點

技術的轉移是不易養成，在行銷學中的 STP，市場區隔 (Segmentation)、市場目標 (Target) 與市場定位 (Position) 都被侷限了。之後的競爭策略亦不易調整。此外，小本經營的資金

缺口容易出現經營危機。如亞都麗緻飯店、西華大飯店均為 The Leading Hotel of the World 世界知名的國際旅館為旅館連鎖系統之會員。

四、國際觀光旅館業營業收入結構

1. **客房營業額**：指期間客房固定租金收入，不包括服務費。

2. **餐飲營業額**：指餐廳、宴會廳、咖啡廳、酒吧及外匯等場所之餐食點心、酒類飲料與外帶食品之銷售收入，不包括服務費。

3. **洗衣營業額**：指洗燙旅客衣物之收入。

4. **店鋪租金營業額**：如手工藝商品、SPA、理髮美容與外包餐廳等營業場所租金收入。

5. **附屬營業部門營業額**：如游泳池、健身房與停車費收入。

6. **服務費效益**：指隨服務員因服務與銷售而收取之服務費收入一般為 10%，不包括顧客犒賞之小費。

7. **旅館營業外效益**：如資金利息收入、出售股份資產利得、投資收入及其他收入。

喜達屋酒店及度假酒店國際集團

　　喜達屋酒店及度假村國際集團 (Starwood Hotels & Resorts Worldwide, Inc.) 於 1980 年成立，為全球最大的酒店企業之一。總部設於美國紐約，旗下包括 8 個酒店品牌，在全球約 90 個國家擁有超過 12,000 家以上酒店及度假村，員工超過 10 萬人。酒店品牌如下：

1. 喜來登 (Sheraton)：喜達屋屬下規模最大的品牌。

2. 瑞吉 (St. Regis)：奢華路線的酒店品牌，現有約 50 間酒店及度假村。

3. 豪華精選 (The Luxury Collection)：全世界有 20 個國家內 70 間酒店和度假村。

4. W 酒店 (W Hotels)：國際知名酒店品牌、注重藝術和時尚為特色，在全球共有約 40 間酒店。

5. 威斯汀 (Westin)：喜達屋集團中歷史最久的酒店品牌，全世界約 200 間酒店。

6. 艾美酒店 (Le Méridien)：有濃厚法國味道的歐洲知名品牌，全球 50 個國家，約 120 間酒店。

7. 福朋 (Four Points by Sheraton)：喜來登的副品牌，以簡約、舒適為特色，提供中價位酒店。

8. 雅樂軒 (Aloft; a vision of W Hotels)：W 酒店的副品牌，於 2005 年創立。

9. Element：威斯汀的副品牌，於 2006 年創立，提供公寓式酒店。

● 圖 4-19　位於信義商區，臺北 W 酒店 (W Hotel Taipei)

＊圖片來源：http://4.bp.blogspot.com

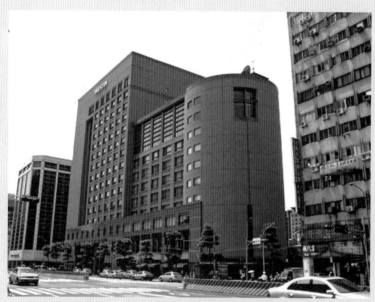

● 圖 4-20　2018 年熄燈結束營業的臺北威斯汀六福皇宮 (The Westin Taipe)，2021 年臺灣飯店集團與 JR 東日本集團合作的「JR 東日本大飯店台北」正式營運。

＊圖片來源：http://mw2.google.com

▢ **Dandy Hotel 丹迪旅店**

臺北市新品牌 3 星級的旅館收價卻不低。但是，絕佳的位置提供顧客便利的交通工具，可以省去一筆交通費用。10 年在臺北開立 10 家旅館，國際知名旅遊網站 TripAdvisor「臺灣臺北最佳旅館」評選排行榜有 7 家是臺北旅店集團旗下旅館。創建 4 個品牌的旅館，喜瑞、新驛、新尚和丹迪，旅館的風格就是臺灣本土風，值得推薦的本土品牌。

丹迪天津店，改建自 1960 年「八條通」與天津街口的王子旅館，此區域是非常熱鬧臺北演歌之處，臺北市政府頒給都市彩妝金牌獎，30 間房間，離捷運中山站步行 3 分鐘；丹迪大安森林公園店，位於信義路上距離捷運大安森林公園站步行需 1 分鐘，是位於永康商圈、信義商圈、臨江夜市、臺北東區商圈皆步行可以抵達之絕佳位置；丹迪天母店，位於臺北市外籍人士聚集區士林天母區，美國學校、日僑學校等，此處外籍人士聚居有小聯合國稱號，房間數 54 間。

● 圖 4-21　丹迪旅店

第四節　星級旅館評鑑

一、星級旅館評鑑計畫

（一）實施目的及意義

　　星級旅館代表旅館所提供服務之品質及其市場定位，有助於提升旅館整體服務水準，同時區隔市場行銷，提供不同需求消費者選擇旅館的依據。並作為交通部觀光局改善旅館體系分類之參考，易言之，星級旅館評鑑實施後，交通部觀光局得視評鑑辦利結果，配合修正《發展觀光條例》，取消現行「國際觀光旅館」、「一般觀光旅館」、「旅館」之分類，完全改以星級區分，且將各旅館之星級記載於交通部觀光局之文宣。

（二）評鑑對象

　　所稱之旅館，係指領有觀光旅館業營業執照之觀光旅館及領有旅館業登記證之旅館。為本計畫之評鑑對象。

（三）星級旅館評鑑等級基本條件

中華民國 111 年 3 月 23 日觀宿字第 11106002271 號令修正發布，並自 111 年 7 月 1 日生效

1. 交通部觀光局（以下簡稱本局），為依《觀光旅館業管理規則》第 18 條及《旅館業管理規則》第 31 條規定辦理星級旅館評鑑，特訂定本要點。

2. 領有觀光旅館業營業執照之觀光旅館及領有旅館業登記證之旅館（以下簡稱旅館），得依本要點規定，申請星級旅館評鑑。

3. 星級旅館之評鑑等級意涵如下，基本條件如表 4-1：

　(1) 一星級（基本級）：提供簡單的住宿空間，支援型的服務，與清潔、安全、衛生的環境。

　(2) 二星級（經濟級）：提供必要的住宿設施及服務，與清潔、安全、衛生的環境。

　(3) 三星級（舒適級）：提供舒適的住宿、餐飲設施及服務，與標準的清潔、安全、衛生環境。

(4) 四星級（全備級）：提供舒適的住宿、餐宴及會議與休閒設施，熱誠的服務，與良好的清潔、安全、衛生環境。

(5) 五星級（豪華級）：提供頂級的住宿、餐宴及會議與休閒設施，精緻貼心的服務，與優良的清潔、安全、衛生環境。

(6) 卓越五星級（標竿級）：提供旅客的整體設施、服務、清潔、安全、衛生已超越五星級旅館，可達卓越之水準。

■ 表 4-1 星級旅館評鑑等級基本條件

旅館等級	基本條件
一星級旅館	1. 基本簡單的建築物外觀及空間設計。 2. 門廳及櫃檯區僅提供基本空間及簡易設備。 3. 設有衛浴間，並提供一般品質的衛浴設備。
二星級旅館	1. 建築物外觀及空間設計尚可。 2. 門廳及櫃檯區空間舒適。 3. 提供座位數達總客房間數 20% 以上之簡易用餐場所，且裝潢尚可。 4. 客房內設有衛浴間，且能提供良好品質之衛浴設備。 5. 24 小時服務之櫃檯服務（含 16 小時櫃檯人員服務 8 小時電話聯繫服務）。
三星級旅館	1. 建築物外觀及空間設計良好。 2. 門廳及櫃檯區空間寬敞、舒適，家具品質良好。 3. 提供旅遊（商務）服務，並具備影印、傳真、電腦及網路等設備。 4. 設有餐廳提供早餐服務，裝潢良好。 5. 客房內提供乾濕分離及品質良好之衛浴設備。 6. 24 小時之櫃檯服務。
四星級旅館	1. 建築物外觀及空間設計優良，並能與環境融合。 2. 門廳及櫃檯區空間寬敞、舒適，裝潢及家具品質優良，並設有等候空間。 3. 提供旅遊（商務）服務，並具備影印、傳真、電腦等設備。 4. 提供全區網路服務。 5. 提供三餐之餐飲服務，設有 1 間以上裝潢設備優良之高級餐廳。 6. 客房內裝潢、家具品質設計優良，設有乾濕分離之精緻衛浴設備，空間寬敞舒適。 7. 提供全日之客務、房務服務，及適時之客房餐飲服務。 8. 服務人員具備外國語言能力。 9. 設有運動休憩設施。 10. 設有會議室及宴會廳（可容納 10 桌以上、每桌達 10 人） 11. 公共廁所設有免治馬桶，具達總間數 30% 以上；空房內設有免治馬桶，且達總客房間數 30% 以上。

旅館等級	基本條件
五星級旅館	1.建築物外觀及室、內外空間設計特優且顯現旅館特 色。 2.門廳及櫃檯區寬敞舒適，裝潢及家具品質特優，並設有等候及私密的談話空間。 3.設有旅遊（商務）中心，提供商務服務，配備影印、傳真、電腦等設備。 4.提供全區無線網路服務。 5.提供三餐之餐飲服務，設有 2 間以上裝潢、設備品質特優之各式高級餐廳，具有 1 間以上餐廳實施食品安全管制系統 (HACCP)。 6.客房內裝潢、家具品質設計特優，設有乾濕分離之豪華衛浴設備，空間寬敞舒適。 7.提供全日之客務、房務及客房餐飲服務。 8.服務人員精通多種外國語言。 9.設有運動休憩設施。 10.設有會議室及宴會廳（可容納 10 桌以上、每桌達 10 人） 11.公共廁所設有免治馬桶，且達總間數 50% 以上；客房內設有免治馬桶，且達總客房間數 50% 以上。
卓越五星級旅館	1.具備五星級旅館第 1~10 項條件。 2.公共廁所設有免治馬桶，具達總間數 80% 以上；客房內設有免治馬桶，且達總客房間數 80% 以上。

＊備註：免治馬桶設置比例自中華民國 109 年 5 月 1 日起生效。

4. 星級旅館評鑑配分合計 1,000 分。

5. 參加評鑑之旅館，經評定為 151~250 分者，核給一星級；251~350 分者，核給二星級；351~350 分者，核給三星級；651~750 分者，核給四星級；751~850分者，核給五星級；851 分以上者，核給卓越五星級。

6. 旅館申請評鑑，應具備下列合格文件向本局提出，並依「交通部觀光局辦理觀光旅館及旅館等級評鑑收費標準」繳納評鑑費及標識費：

 (1) 星級旅館評鑑申請書。

 (2) 觀光旅館業營業執照影本或旅館業登記證影本。

 (3) 投保責任險保險單。

 (4) 公共安全檢查申報紀錄。

 旅館經本局審查認可之國外旅館評鑑系統評鑑者，得提出效期內佐證文件及前項第 2~4 款合格文件，並繳納標識費，由本局核給同等級之星級旅館評鑑標識。

7. 本局就旅館經營管理、建築、設計、旅遊媒體等相關領域之專家學者遴聘評鑑委員辦理評鑑。

 前項評鑑委員不得為現職旅館從業人員。

 評鑑委員於實施星級旅館評鑑前，應參加本局辦理之訓練。

8. 旅館申請評鑑時，將依其具備之星級基本條件選派評鑑委員人數。具備一星級至三星級基本條件旅館由二名評鑑委員評核。具備四星級與四星級以上基本條件旅館由三名評鑑委員評核。評核時均以不預警留宿受評旅館方式進行。

9. 評鑑作業受理時間由本局公告之，經星級旅館評鑑後，由本局核發星級旅館評鑑標識，效期為 3 年。

 星級旅館評鑑標識之效期，自本局核發評鑑結果通知書之年月當月起算。

 依第 6 點第 2 項規定核發星級旅館評鑑標識者，效期自該國外旅館評鑑系統核定日起算 3 年。

10. 星級旅館評鑑標識應載明本局中、英文名稱核發字樣、星級符號、效期等內容。

11. 受評業者接獲本局星級旅館評鑑結果通知書並經評定為星級旅館者，應於通知之日起 15 日內，向本局提出星級旅館評鑑標識申請，本局於收件後 45 日內核發星級旅館評鑑標識。

 評定未達一星級者，檢附所繳納標識費收據，向本局申請退還標識費。

12. 評鑑委員有下列情形之一者，應自行迴避：

 (1) 現為或曾為該受評業者之董事、監察人、經理人、執行業務之股東或顧問。

 (2) 與該受評業者之負責人或經理人有配偶、前配偶、三親等內血親、三親等以內之姻親或家長、家屬之關係者。

 (3) 現為該受評業者之職員或曾為該受評業者之職員，離職未滿 2 年者。

 (4) 本人或配偶與該受評業者有投資或分享利益之關係者。

 本局發現或經舉發有前項應自行迴避之情事而未依規定迴避者，應請其迴避。

13. 受評業者經成績評定，得於改善後依第 6 點第 1 項規定重新申請評鑑，並繳納評鑑費及標識費。

14. 本局核發星級旅館評鑑標識後，如經消費者投訴且情節嚴重，或發生危害消費者生命、財產、安全等事件，或經查有違規事實等，足認其有不符該星級之虞者，經查證屬實，本局得提會決議，廢止或重新評鑑其星等。

15. 評鑑標識應懸掛於門廳明顯易見之處。評鑑效期屆滿後，不得再懸掛該評鑑標識或以之作為從事其他商業活動之用。

16. 星級旅館評定後，由本局選擇運用電視、廣播、網路、報章雜誌等媒體，以及製作文宣品、影片廣為宣傳。

17. 評鑑結果本局將主動揭露於本局文宣、網站等，提供消費者選擇旅館之參考。

| 星級旅館標章 一星 | 星級旅館標章 二星 | 星級旅館標章 三星 | 星級旅館標章 四星 | 星級旅館標章 五星 |

● 圖 4-22　星級旅館標章

CHAPTER 05

觀光基礎運輸業

第一節　基礎公路概述

　　「公路」與「道路」常常認為相同之概論，係指公眾交通使用，在土地上所做之設施。其實道路之含義較廣，舉凡供車輛、行人通行之路，皆可稱之為道路，然公路則有不同，不僅指特定對象外，尚須有一定之設計標準。

　　公路與道路之差別，在於各國行政法令之不同，因此，用不同之解釋，以及舉例代表性之美國或與日本兩地，美國稱之為「道路」，乃指一種人民有權通過或穿越的交通設施；「公路」則是指利用人民納稅稅金來維修之道路。

● 圖 5-1　北門玉井線－ E708-4 標 23K+500~ 27K+300

＊ 圖片來源：http://www.thb.gov.tw

一、美國區分

　　「美國州際公路系統 (Interstate Highway System)」，全名「艾森豪全國州際及國防公路系統 (Dwight D. Eisenhower National System of Interstate and Defense Highways)」大部分是高速公路，全線至少須有四線行車，唯美國公路系統的至關重要的一部分，藍底盾形是州際公路的標誌，用白字編寫公路號碼。

　　1956 年，全部交通公路系統開始興建，遍佈美國本土與其他地區。聯邦政府補助州際公路的修築與興建公路經費，各州州政府負責所有權和管理權。大部分美國主要城市於州際公路系統內經過，雙數為東西向，單數為南北向，這是二次戰後制定為飛機及坦克等軍事設備之戰備跑道。

主要公路	道路規範
美國州際公路 (Interstate Highway)	連結州與州的高速公路、銜接州際公路的環城快速公路、戰備道路。
美國州公路 (U.S. Route / State Highway)	美國州公路是美國國道系統中一條貫穿美國東西岸各州的公路。
郡鄉公路 (Country Highway)	是連結美國各州之次要公路。

● 圖 5-2　美國 40 洲際公路

美國 Interstate 40，40 號州際公路（簡稱 I-40）是州際公路系統的一部分。西起加利福尼亞州的巴斯托是 City of Barstow（和 15 號州際公路交匯），東在北卡羅萊納州威爾明頓 City of Wilmington，全長 4,112 公里。

＊圖片來源：http://chinese.wsj.com

二、日本區分

在日本所謂「道路」，無「公路」一說，乃是一般供大眾通行所建設的設施，而且依日本當地法令之不同，有不同之釋義。依照道路法分為：

1. 高速自動車國道（國道高速公路）。

2. 一般國道、都府縣道（省道）。

3. 市町村道（縣鄉道）。

依道路運送法解釋之自動車道（汽車專用之快速公路）。再依專業法規所設之農業道路、魚港道路、礦場道路、林道與港灣道路等，則等於臺灣之專用公路。

三、臺灣區分

我國所稱之「公路」，係指公路法所列舉之國道、省道、縣道、鄉道，且可供車輛通行之道路而言。

（一）臺灣地區公路整備期間

年代	沿革
1894	日人據臺後，將公路業務劃分為工程、運輸及行政三部門。
1899	制定〈道路橋梁準則〉，將重要道路分為三等，一等者路寬 12.72 公尺以上，二等者路寬 10.91 公尺以上，三等者路寬 9.7 公尺以上。
1942	規劃臺灣指定道路圖。
1946	規劃臺灣省公路圖。
1945	之前，對公路之稱呼，向以該路兩地或兩地區之代字為路名，如康定至青海之康青公路等，並未建立公路管理制度，自無公路編號可言。日據時期所稱之縱貫道路，光復後稱為西部幹線，其後編號為臺 1 省道；過去稱為東部幹線，其後編為臺 9 省道。此二條公路堪為臺灣公路名稱之代表。
1954	政府實施「經濟建設計畫」為配合該計畫，擬定長期公路建設計畫，逐期分年實施整修各重要幹道及戰備公路。
1959	成立「公路規劃小組」，著手研究公路計畫，就已成路線及計畫路線，按其所負交通任務分為：環島公路、橫貫公路、內陸公路、濱海公路及聯絡公路等五個系統。
1962	全省公路全部編號完成，為臺灣省公路全面編號之始。
1964	完成繪製公路編號路線圖。
1966	舉辦公路普查，曾就當時公路分布狀況，規劃路線系統分為省道、縣道、鄉道三級（當時尚無國道），但編號時為應當時由省代管縣鄉道之實際狀況，而將縣鄉道合併區分為「重要縣鄉道」與「次要縣鄉道」，凡重要縣鄉道一律比照縣道編號，次要縣鄉道則按鄉道編號。
1995	全省公路通盤檢討整理修正路線系統，並增列西部濱海快速公路、東西向十二條快速公路系統。

（二）臺灣公路分類四級

分級	內容
國道	指聯絡兩省（市）以上，及重要港口、機場、邊防重鎮、國際交通與重要政治、經濟中心之主要道路。
省道	指聯絡重要縣（市）及省際交通之道路。
縣道	指聯絡縣（市）及縣（市）與重要鄉（鎮、市）間之道路。
鄉道	指聯絡鄉（鎮、市）及鄉（鎮、市）與村里間之道路。

● 圖 5-3　眺望紐西蘭庫克峰之景觀公路

（三）國道高速公路

編號		國道高速公路	起點／終點	交流道	公里
1	國道 1	中山高	基隆市－高雄市	74	374
3	國道 3	二高（福爾摩沙高速公路）	基隆市－屏東縣	66	431
5	國道 5	北宜及東部（蔣渭水高速公路）	南港系統－宜蘭蘇澳	7	54

編號	國道高速公路	起點／終點	交流道	公里
7 國道 7	高雄港東側聯外高速公路（施工中）	高雄港南星一高雄仁武區	9	27
2 國道 2	機場支線（中山高為界，西稱機場支線、東稱桃園內環線）	桃園國際機場一國道三號鶯歌系統	7	20
4 國道 4	臺中環線	臺中清水一臺中豐原	6	18
6 國道 6	水沙連高速公路（中橫高速公路）	臺中霧峰一南投埔里	8	37
8 國道 8	臺南支線（臺南環線）	臺南安南一臺南新化	6	15
10 國道 10	高雄支線（高雄環線）	高雄左營區一高雄旗山區	7	34

　　1997 年 2 月 1 日起，執行「促進大眾運輸發展方案」起公告實施國道客運班車免費通行高速公路措施，迄 2011 年底止，核准之客運業者 40 家，計 200 條路線，2011 年通過收費站約 1,167 萬輛次，短收通行費約 5.8 億元。疏緩連續假期及重大民俗節日交通壅塞，每次專案呈報交通部核准實施暫停收費， 2014~2020 年通行費收入情形如表 5-1。

　　高速公路全線共有 15 處服務區及 29 處加油站提供行旅餐飲、休憩及加油服務。包括國道 1 號中壢、湖口、泰安、西螺、新營、仁德等 6 處服務區與沿線 22 處加油站，國道 3 號關西、西湖、清水、南投、古坑、東山、關廟等 7 處服務區與 5 處加油站及國道 5 號石碇與蘇澳 2 處服務區。

■ 表 5-1　國道高速公路計程收費通行量及通行費收入情形表

年度	通行輛次				延車公里	通行費
	小型車	大型車	聯結車	總計		
103	449,069	39,302	30,064	518,435	28,062	21,247
104	479,178	39,973	29,847	548,998	29,619	22,474
105	507,673	40,919	30,511	579,103	30,669	23,289
106	519,347	41,525	31,030	591,902	31,089	23,700
107	519,482	42,035	31,151	592,668	30,984	23,706
108	524,936	41,953	30,608	597,497	31,185	23,741
108 年度截至 9 月	393,240	30,936	22,601	446,777	23,332	17,736
109 年度截至 9 月	400,790	28,490	22,570	451,850	23,627	17,976
109 年度截至 9 月與 108 年度同期增減比率	1.14%				1.26%	1.35%

　　高速公路服務區設置之目的，主要在於考量駕駛人及車輛經過長途行車後，提供用路人必要之休憩需求，並提供車輛作適當之油料補給及檢修，以維持高速公路行車安全。

　　高速公路局向來倡導以「服務為導向」的服務策略，隨著時代環境的演變，用路人服務的需求不斷提升，現階段服務區的經營策略更應提升為「與顧客同理心」，唯有站在顧客立場去設想，所提供的服務才會真正符合顧客所需，是以未來高速公路服務區的經營理念，要確實回歸公共服務本質，促使經營廠商提供物美價廉多元商品，兼顧在地化的特色，並能結合生態環保等因素，不僅要成為用路人行旅中途短暫的休息的地方，未來將朝觀光旅遊的景點發展與邁進，如此才是真正具有特色的服務區。優質的服務品質，進而帶動商機，真正達到政府、民間廠商與用路民眾三贏之境界。

★2013 年 12 月 30 日起，正式進入國道電子計程收費。

　　現階段國道基金每年通行費總收入平均約 220 億元，確保國道基金財務健全及永續運作。

1. **目標一：公平收費，長途減輕負擔。**

考量長途車輛為國道通行費貢獻最高族群，為落實公平付費原則，評估費率方案時，設定長途旅次平均付費金額不高於現況之目標。

2. **目標二：**

兼顧短途使用習慣變革，搭配優惠（免費）里程，現況收費站計次收費方式，使多數短途車輛使用國道無須付費，故常將高速公路視為地方道路使用。

3. **目標三：**

交通管理目的，實施多元化差別費率措施，計程收費已採取全電子收費，收費系統可依路段及時段實施差別費率方案，提升國道整體運輸效率。

★**國道高速公路通行費徵收計畫**

1. **收費依據**：《公路法》第 24 條、《規費法》第 12 條及〈公路通行費徵收管理辦法〉。

2. **徵收機關**：交通部臺灣區國道高速公路局。

3. **營運單位**：遠通電收股份有限公司。

4. **收費國道範圍**：國道 1、3、5 號及 3 甲。

5. **平假日費率方案**

 (1) 小型車每日每車優惠里程 20 公里，標準費率 1.20 元／公里 (20 公里 < 行駛里程 ≦ 200 公里)，長途折扣費率 0.90 元／公里（行駛里程 >200 公里）

 (2) 大型車每日每車優惠里程 20 公里，標準費率 1.50 元／公里 (20 公里 < 行駛里程 ≦ 200 公里)，長途折扣費率 1.12 元／公里（行駛里程 >200 公里）

 (3) 聯結車每日每車優惠里程 20 公里，標準費率 1.80 元／公里 (20 公里 < 行駛里程 ≦ 200 公里)，長途折扣費率 1.35 元／公里（行駛里程 >200 公里）

6. **連續假期費率方案**

 回歸國道以服務中長途用路人為主要目的，連續假期將實施單一費率，取消優惠里程措施，並依據假期型態規劃路段、時段差別費率措施，提升國道運輸效率。

★**通行費計算方式**

1. 計程收費階段以車輛歸戶（按車號）方式，每日凌晨結算 1 次通行費，並採 4 捨 5 入至整數元。

2. 計算步驟如下：

　(1) 依據車號歸戶，並累加每日該車輛行經門架應收金額。

　(2) 抵減優惠部分：

　　　A. 長途折扣：以小型車為例，當總金額超過 240 元（1.2 元／公里 ×200 公里）之部分，給予 75 折優惠（即減少 25% 通行費）。

　　　B. 優惠里程：以小型車為例，扣抵優惠為 24 元（即 20 公里 ×1.2 元／公里）。

　　　C. 差別費率：遇到差別費率路段、時段時，其門架牌價增減之金額。

　(3) 應繳通行費：將總金額 4 捨 5 入至整數元。

★ 拖救車、大貨曳引車及用路人搭計程車之收費原則

1. 拖救車輛行駛於計程收費時，不論有無拖帶後車，均依行照登記車種，向拖救車輛收取其登記車種之通行費。

2. 大貨曳引車不論有無加掛子車，均按行照登記車種收取聯結車通行費。

3. 有關用路人搭乘計程車之通行費計費方式，均按實際行駛里程計算通行費，而每日優惠里程則歸屬於車輛所有人（司機）。

● 圖 5-4　國道高速公路自 102 年 12 月 30 日起全面由計次收費改為計程電子收費，為使輛高速行駛撤除過去的收費站而避免塞車。實施每車每日 20 公里免收通行費措施，每年按車輛歸戶統計觀察，每日通行百萬輛次，全年通行費收入計 200 億以上。

■ 表 5-2　高速公路休息站免費服務設施

服務設施	服務項目
公廁	提供清潔、安心、明亮、綠美化及貼心的優質公廁。
服務臺	提供代售回數票、輪椅與嬰兒車借用、廣播、失物招領、兌換零錢、傳真、影印、交通路況與旅遊資訊等服務。
哺（集）乳室	提供紙尿布、熱水、嬰兒床等服務。
ATM	提供提款、轉帳、餘額查詢等服務。
無線上網	休息大廳全區免費無線上網。
停車場	提供各型大小車、聯結車免費停車。
景觀休憩區	提供優美植栽景觀供用路人觀賞。
AED（自動體外心臟電擊去顫器）	提供人體生命緊急救護服務。

■ 表 5-3　高速公路 15 處服務區經營

國道	服務區	經營廠商	主題特色
國 1	中壢	南仁湖育樂股份有限公司	以「健康樂活運動休閒」為區站主題，並以「趣遊台灣」為主軸，運用棒球球場為平面配置的藍圖，中央區域規劃 Fun 生活文創市集及休憩座位區，休憩座位區結合戶外草坪綠地景觀。
	湖口	南仁湖育樂股份有限公司	以「懷舊老街與 LINE 文創」為區站主題，Line 貼圖主題布置，與原有林蔭大道結合互動，在地風景林蔭大道與ㄌㄞ、在湖口的空間營造，打造多樣性的生態池。
	泰安	統一超商股份有限公司	北站「山暖花開遊樂園」，以「花卉、森林」元素；南站「花串音樂館」，以「花串、音樂、祈福」元素，形塑獨特又兼具當地特色連結之全新泰安服務區空間意象。
	西螺	新東陽股份有限公司	以「雲禾香林」作為西螺服務區的主題，並把雲林的豐饒物產及文化底蘊延伸為南、北兩站的主要元素。南站「物產」：「呷禾豆相報」綠田稻浪米飄香、黑豆青仁醬味甘、山農漁海西瓜甜。西螺便當、中沙大橋友誼永存紀念碑、醬油甕缸。北站「文化」：「金光迓熱鬧」廟宇香林冉輕煙、繞境藝鎮掌乾坤、北溪龍安剪紙村。媽祖駕到、布袋戲文創館。
	新營	全家便利超商股份有限公司	以「知性南瀛・古都風情」為規劃主題，南站以臺南「安平樹屋」的美感為設計軸，北站以「新營糖廠」為空間主題，營造懷舊空間氛圍。
	仁德	統一超商股份有限公司	南站以「傳承印象古都」、北站以「再創科技魅力」為主題。

國道	服務區	經營廠商	主題特色
國3	關西	新東陽股份有限公司	以「關西萬花桐、遶寮好 in 景」主題，結合在地特色、區站美景及客家美食，邀請用路人來遊玩，享受樂活、慢遊。
	西湖	新東陽股份有限公司	以「微旅行」為宗旨，打造一座「快樂山城、甜蜜森林」之區站特色。藉由服務區整體建築造型意象，結合苗栗、西湖自然景觀、地方特產、人文特色與文化傳承等在地題材，並加入環保與節能概念做為全區設計概念的主軸。
	清水	新東陽股份有限公司	以「清水綠舟、幸福樂章」作為主題，將清水當地自然及大臺中的人文風貌與豐饒特產帶進清水服務區，透過在地文化展演及環保綠能的實踐，期望能打造除餐飲購物外，並具有自然科技、藝術人文、環保教育的多元機能區站。
	南投	新東陽股份有限公司	以「藝‧遊‧味‧境」為主題，將南投的人文工藝、自然風光、特產美食及境內布農族、泰雅族、鄒族、邵族、賽德克族的豐富文化完美融合，打造國道最具特色的模範區站。
	古坑	南仁湖育樂股份有限公司	以「花饗古坑 希望旅程」作為主題，將繽紛花卉的色彩及線條融入空間規劃設計，並延伸花語的精神，打造美麗時尚的女性主題空間，結合溫柔守護的弱勢關懷，提供貼心多元的餐飲購物與休憩環境。
	東山	統一超商股份有限公司	運用百年大榕樹的精神，開啟人與自然的對話，以「在地豐饒農特產」及「原生綠意森林」元素，打造東山樂園魔法森林意象，與大自然和諧共生的環境。
	關廟	統一超商股份有限公司	以關廟盛產的鳳梨與臺南輩出國球之星的棒球概念館作發想，運用「虛實交錯藤編技術」及採用「具象擬真棒球意象」，展現在地優質產物與對棒球的熱情支持。
國5	石碇	全家便利超商股份有限公司	以「山城美鎮‧石碇風光」為主軸，輔以大菁藍染教育傳承，豐富空間與心靈感受，打造兼具歷史傳承與創新服務的服務區。
	蘇澳	全家便利超商股份有限公司	「揚帆蘇澳，薈萃蘭陽」提攜地方發展的機能，匯集蘭陽豐富的在地資源，為用路人打造蘭陽行旅的最佳中繼站。

• 圖 5-5　湖口休息站
以「懷舊老街與 LINE 文創」為區站主題，Line 貼圖主題布置，與原有林蔭大道結合互動，在地風景林蔭大道與ㄅㄞ、 在湖口的空間營造，打造多樣性的生態池。

＊ 圖片來源：https://news.ltn.com.tw/news/life/breakingnews/3817857

• 圖 5-6　南投休息站
以「藝・遊・味・境」為主題，將南投的人文工藝、自然風光、特產美食及境內布農族、泰雅族、鄒族、邵族、賽德克族的豐富文化完美融合，打造國道最具特色的模範區站。

＊ https://freeway.hty.com.tw/services/services4/services2.html

（四）公路省道臺線

公路編號之次序					
南北方向	由西向東依次編為奇數	**1**	省道臺 1 線	臺北－楓港（西部縱貫公路）	460.6 公里
		3	省道臺 3 線	臺北－屏東（東部縱貫公路）	436.8 公里
		5	省道臺 5 線	臺北－基隆	28.9 公里
東西方向	由北向南依次編為雙號	**2**	省道臺 2 線	新北市關渡－宜蘭縣蘇澳	169.5 公里
		8	省道臺 8 線	臺中市東勢－花蓮縣新城（中部橫貫公路）	190 公里
		88	省道臺 88 線	高雄－屏東潮州線東西向快速公路	22.4 公里

（五）其他說明

1. 省道公路編號：號碼自「1」號起，至「99」止。

2. 縣道公路編號：號碼自「101」號起。

3. 鄉道公路編號：以縣為單位均自「1」號起，並冠以縣之簡稱。如新北市以「北」、桃園市以「桃」簡稱。

106	縣道路線標誌,指縣道 106 號。各路線起迄點、經過地名、里程如縣道公路路線表。
竹22	鄉道路線標誌,指鄉道竹 22 號。

臺灣地區公路總里程(包含省、縣、鄉道及專用公路),截至 2012 年底。

臺灣面積	道路全長	道路	條	公里
3 萬 6,009 平方公里	20,851 公里	省道	主線 47 條 支線 47 條	5,139 公里
		縣道	147 條	3,550 公里
		鄉道	2,423 條	11,766 公里
		專用公路	34 條	397 公里

• 圖 5-7　新北市瑞芳～雙溪 102 線 16k~19k 峰迴路轉

• 圖 5-8　臺 9 線 399K+000 臺東縣太麻里鄉－海岸景緻優美

• 圖 5-9　臺 9 線蘇花公路

第二節　汽車運輸服務

一、公路汽車運輸

　　《公路法》第 34 條規定，公路汽車運輸分自用與營業兩種。自用汽車，得通行全國道路，營業汽車應依下列規定，分類營運：

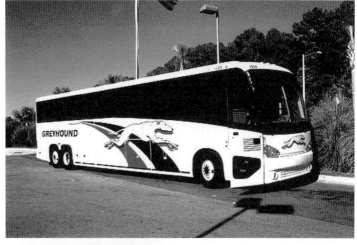

1. 公路汽車客運業：在核定路線內，以公共汽車運輸旅客為營業者。

2. 市區汽車客運業：在核定區域內，以公共汽車運輸旅客為營業者。

3. 遊覽車客運業：在核定區域內，以遊覽車包租載客為營業者。

4. 計程車客運業：在核定區域內，以小客車出租載客為營業者。

● 圖 5-10　美國灰狗巴士
灰狗長途巴士，又名灰狗巴士，是美國跨城市的長途商營巴士，客運於美國與加拿大之間，開業於 1914 年美國明尼蘇達州希賓市。他是美國最典型的長途跨州巴士，美國東岸到西岸約 4,500 公里，搭灰狗巴士約 7~10 日。

＊圖片來源：http://ubroad.cn

5. 小客車租賃業：以小客車或小客貨兩用車租與他人自行使用為營業者。

6. 小貨車租賃業：以小貨車或小客貨兩用車租與他人自行使用為營業者。

7. 汽車貨運業：以載貨汽車運送貨物為營業者。

8. 汽車路線貨運業：在核定路線內，以載貨汽車運送貨物為營業者。

9. 汽車貨櫃貨運業：在核定區域內，以聯結車運送貨櫃貨物為營業者。

　　《公路法》第 56 條規定，計程車客運服務業，應向所在地之公路主管機關申請核准。

1. 經營計程車客運服務業,應向所在地之公路主管機關申請核准,其應具備資格、申請程序、核准籌備與廢止核准籌備之要件、業務範圍、營運監督、服務費收取、車輛標識、營運應遵守事項與對計程車客運服務業之限制、禁止事項及其違反之糾正、限期改善、限期停止其繼續接受委託或廢止其營業執照之條件等事項之辦法,由交通部定之。

2. 計程車客運服務業以合作社組織經營者,其籌設程序、核准籌備與廢止核准核備之要件、社員資格條件、設立最低人數、業務範圍、管理方式及營運應遵守等事項之管理辦法,由交通部會同內政部定之。

二、公路汽車客運業

公路汽車客運業分為,公路客運及國道客運兩種:

1. **公路客運**:公路客運或稱長途客運,是跨縣市行駛的客運路線,由交通部公路總局管轄。票價統一採用里程計費。

2. **國道客運**:臺灣的長途客運巴士主要是民營大客車,行駛於南北高速公路以及各大省道之間。往來於各城市間的長途巴士班次密集,有些路線甚至 24 小時皆有車班服務,而且票價較搭乘飛機和火車便宜,因此民營客運是臺灣民眾最常使用的交通工具之一。有業者專門經營固定路線;如,行駛於桃園國際機場連接全臺各大城市。

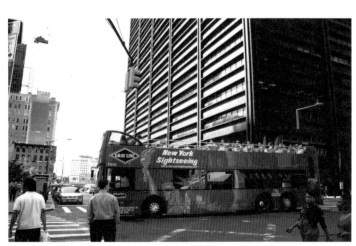

- 圖 5-11　美國紐約市區觀光雙層巴士
這是國外非常受歡迎的市區觀光雙層巴士,除了不會被車子的屋頂擋住視線外,邊觀光還可以邊做日光浴,一舉兩得;唯市區觀光雙層巴士一般都行駛的相當緩慢,讓旅客在車上觀光,停留的點不多,通常都是一票到底券,固定的地方可以上下車,十分方便。

三、市區汽車客運業

　　臺灣各城市區公車，如市區汽車客運業，穿梭於各個城市內，以安排各條適宜路線於搭載市區居民為主的公車路線，其在各縣市政府交通局或相關業務主管機關之管轄，有一些縣市是由當地政府出資經營。因此，以收費而言隨各縣市路線而定訂：一般採用與公路客運相同的以「里程計費」之模式。再者，很多縣市採用兩段票或單一票價營運。臺北市與新北市的市區公車同為相同模式，以臺北市聯營公車管理處的運作為基準。此外，一般為聯營公車，路線可再分為一般、小型、捷運接駁路線。新北市政府交通局所管轄的市區公車一般也被稱為「新北市區」公車。

● 圖 5-12　澳洲墨爾本市區電車

澳洲墨爾本有一條免費的古老觀光電車路線－ City Circle Tram，電車號碼是 35 號。這臺電車保留了早期電車的古老木頭座位，酒紅色的外型使人感覺有滿滿的復古風，若是來墨爾本遊玩一定要嘗試喔，環繞市區約 1 小時，隨意的上下車都是免費的。電車約 15 分鐘一班，固定在市區的路線循環，城市中心的大部分景點都有到達。而且車上的廣而且導覽系統會重複介紹墨爾本市區的景物，坐完後，就能大概知道市區景點的名稱，就是個免費市區導遊陪您。

＊圖片來源：http://www.flicker.com

四、遊覽車客運業

　　臺灣因腹地不大，因此，旅遊、包車與接駁以遊覽車客運業之營業方式為，亦可以接受非旅遊業者承包，如學校單位、私人包車、廟宇朝聖與工商團體等。計價依循，平日、假日、接駁、天數、里程、包趟、短程定點接送等。截至 2022 年底臺灣地區遊覽車客運業有 901 家。近年來臺灣地區遊覽車客運業營運分類及模式：

大客車分類説明及圖示

依據道路交通安全規則附件6之1大客車分為甲、乙、丙、丁4類，說明如下：

一、甲類大客車：係指軸距逾4公尺之大客車。

● 圖5-13 大客車分類

二、乙類大客車：係指軸距未逾4公尺且核定總重量逾4.5噸
　　之大客車。

乙類大客車

WB ≦ 4m且GVW>4.5t者

• 圖5-13　大客車分類（續）

三、丙類大客車：係指軸距未逾4公尺且核定總重量逾3.5噸
　　而未逾4.5噸之大客車。

丙類大客車

WB ≦ 4m且3.5t＜GVW＞4.5t者

● 圖 5-13　大客車分類（續）

四、丁類大客車：係指軸距未逾4公尺且核定總重量未逾3.5
　　噸之大客車。

丁類大客車

WB ≦ 4m且GVW ≦ 3.5t者

● 圖 5-13　大客車分類（續）

- 圖 5-14　日野汽車股份有限公司 (Hino Motors, Ltd)，亦稱日野汽車，1942 年成立於日本東京，主要生產大型巴士與貨車，在日本的中重型柴油卡車製造業中有著領先之地位。日野屬於日本豐田集團，目前在臺灣大型巴士占有率約為 35%，屬於中價位車種，新車約新臺幣 700 萬元。

- 圖 5-15　三菱扶桑卡客車有限公司 (MITSUBISHI FUSO TRUCK&BUS CORP) 成立於 1932 年是三菱集團關係企業之一，主要生產貨車、巴士等商用車輛及工業用柴油引擎的日本公司，現在是德國戴姆勒集團 (Daimler AG) 的子公司，目前在臺灣大型巴士占有率約為 35%，屬於中價位車種，新車約新臺幣 700 萬元。

- 圖 5-16　富豪集團 (Volvo) 瑞典公司是全球領先的商業運輸及建築設備製造商，主要從事卡車、客車、建築設備、船舶和工業應用驅動系統和航天及航空設備的生產，VOLVO 卡車＆巴士臺灣總代理為太古汽車旗下之香港商太古商用汽車有限公司臺灣分公司，太古汽車是太古之附屬公司，於 1977 年成立，現於香港、中國大陸、臺灣及澳門經營汽車及商用車輛之代理經銷業務。旗下品牌包括 Volvo、Audi、Kia 及 Volkswagen，分別由多間獨立運作之子公司代理。總部設於英國倫敦，整個太古的業務發展政策和經營宗旨由英國母公司。

　　「太古」所屬公司遍及世界各地，除臺灣外尚有美國、加拿大、中國、香港、新加坡、日本、澳洲、新幾內亞、越南、菲律賓等。業務範圍十分廣泛，含括海陸運輸及相關服務業、航空、旅遊、房地產發展、進出口貿易、食品、汽車代理經銷、飲料等等。目前在臺灣大型巴士占有率約為 7%，屬於高價位車種，新車約新臺幣 900 萬元。

- 圖 5-17　Scania 汽車工業股份有限公司 (Scania AB)，成立於 1891 年瑞典的貨車及巴士製造廠商之一，於瑞典以外地區包括荷蘭、阿根廷及巴西均設有生產線。Scania 的營運據點遍及 100 多個國家，總員工數更超過 35,000 人。在這些員工當中，有 2,400 名從事研發，而且主要都在瑞典，鄰近公司的生產單位。Scania 的企業採購部門分別在波蘭、捷克、美國與中國另外設有地區性採購單位來協助總公司進行採購，生產則是在歐洲與拉丁美洲進行。此外，大約有 2 萬名員工在 Scania 的獨立銷售與服務組織工作。在臺灣的發展永德福汽車是 Scania 百分之百擁有的銷售與服務臺灣子公司，負責在臺灣銷售與服務 Scania 卡車與巴士，目前擁有北區、中區、南區與東區四區營業處，以及基隆、臺北、鎮、臺中、梧棲、嘉義、臺南、高雄、花蓮與宜蘭等 10 座直營服務廠，員工總數 260 人。目前在臺灣大型巴士占有率約為 10%，屬於高價位車種，新車約新臺幣 900 萬元。

- 圖 5-18　馬賽德斯賓士 (Mercedes-Benz)，簡稱賓士，豪華駕御和高性能之德國汽車，總部設於德國斯圖加特。旗下產品有各式乘用車、中大型商用車輛。目前是戴姆勒公司旗下的成員之一。目前在臺灣大型巴士占有率約為 5%，為最高價車種，新車約新臺幣 1,000 萬元。

● 圖 5-19　法國巴黎 55 人座大巴

通常在美洲、加拿大、歐洲等地，旅遊時必須跨州或跨國數日的長程車，我們稱「長程巴士 LDC(Long Distant Coach)」，每日個人車資相當高（約臺灣 2~4 倍），這類型的巴士必須性能好、舒適、設備齊全，以滿足旅客需求，若是跨國旅遊，巴士司機還必須通曉當地語言，才能完成任務；但在歐洲一些國家因人民收入與天性不同，司機的習性也就有改變。如，法國司機較不願意離開法國開車，甚至不離開巴黎，因為他不願意學其他種語言及工作不願太辛苦，但司機素質水準很高。義大利司機，大部分必須要跨國開車，願意學其他種語言，為了賺錢工作辛苦也值得，司機素質水準就比較不敢恭維，尤其塞車時，嘴上會不停的碎碎念。

● 圖 5-20　中國大陸旅遊慣用之 35 人座中巴

中國大陸旅遊 35 人座中巴，原則上可以滿足大部分來旅遊的團體，因為旅遊專業用語大陸機票一團票，叫「一套票」表示是 20 個機位，可以承接 20 人之團體，若人數最終出發時增增減減約在 15~25 人時，這類的車型均可以滿足團體需求。

唯當人數達 25 人時行李自然增加，行李箱不敷使用時，師傅（大陸司機尊稱）會將行李往巴士上最後一排放置，自然壓縮了座位，若是行李異常的多還可能會放置在巴士上的走道，但這是萬萬不可行的，當行李在巴士上沒固定時，往往在行進間會撞擊旅客導致受傷，這是特別要注意的。中國大陸有大型車，並个多，大部分在省與省的高運公路上作接駁旅客較多。

五、計程車客運業及計程車客運服務業

計程車客運業乃為在經申請後核准後與指定區域內營業，是為小客車出租載客為營業者，車輛應裝設自動計費器，與按規定收取費用。1991年日起車輛新領牌照或汰舊換新時，車身顏色應符合臺灣區油漆塗料色卡編號一之18號純黃顏色。其牌照應依照該城市之縣、市人口及使用道路面積成長比例發放。

計程車客運業之經營型態分為3類：公司行號計程車、個人計程車及計程車運輸合作社。茲將上述3類經營型態之定義及其家數、車輛數分述如後：

1. 公司行號計程車，係指依《公司法》或《商業登記法》成立之計程車客運業。

2. 個人計程車：係指依《汽車運輸業管理規則》第95條規定，以個人名義申請之計程車客運業。個人計程車應自購車輛，並以一車為限，表格中家數與車輛數不同，係因部分車輛繳銷後尚未替補所致。

3. 計程車運輸合作社：係指依《合作社法》、《公路法》、《計程車運輸合作社設置管理要點》、《地方制度法》暨相關法令規定，由合作社主管機關及公路主管機關視實際需要輔導核准成立，其社員以在核定區域內，以小客車出租載客為營業之運輸合作社。

Uber集團所屬荷蘭商UBER INTERNATIONAL HOLDING B.V. 102年新臺幣100萬元向經濟部投資審議委員會申請成立國內事業。該公司以「Uber APP」應用程式在台正式上線，網路招募非職業駕駛，以自用車輛（俗稱白牌車）從事載客營業。交通部於106年修正《公路法》第77條，針對未依法申請核准經營汽車運輸業及計程車客運服務業，從原本處5萬元以上15萬元以下罰鍰，大幅提高非法營業者10萬元以上2,500萬元以下之罰則。

Uber公司於106年宣布停止一切業務並調整營運模式。鑒於消費者多元乘車需求及網路競爭時代來臨，交通部爰規劃「多元化計程車客運服務」方案，修正「汽車運輸業管理規則」部分條文，並於105年日辦理「多元化計程車客運服務」上路營運記者會，優先與直轄市政府合作共同推動。

交通部推動「多元化計程車客運服務」，規範其營運模式以網路為基礎，以因應時代潮流及滿足消費者多元乘車需求，惟計程車業者、司機及Uber囿於立場與權益，對於該方案仍持不同看法與爭執，致生小客車租賃業僱用駕駛人加入Uber從事

計程車載客等違規漏洞，形成爭議。截至 2020 年 2 月底，計程車總數為 92,508 輛，其中多元化計程車計有 9,934 輛，由 Uber 租賃車轉型為多元化計程車者有 3,798 輛，占 38.2%，迄今僅 10.74% 計程車加入多元化計程車服務。

　　臺灣現行計程車管理經營型態多元且複雜，至少包括計程車公司、計程車合作社、個人計程車、計程車客運服務業及衛星派遣車隊等數類；嗣因人口老化及少子化，以及大眾運輸系統的發達，計程車業者家數及計程車數量逐漸下降，凸顯產業已面臨轉型挑戰，協助輔導業者轉型、開發偏遠地區等運輸服務，並重新整合計程車經營型態，這是多元化計程車客運未來營運的潮流。

著名觀光地區車種二三趣事

- 圖 5-23　美國紐約州計程車

 美國紐約州計程車的故事是世界聞名的，如司機口述開計程車 15 年被搶百餘次，扣掉休息平均一個月要被搶一次，索性司機都僅帶 1 元小鈔。種族混雜、口語不清、雞同鴨講，導致到達目的地不對引起紛爭，昂貴的計程車費還要再加小費等等，已可拍成許多部電影了。國外計程車已有固定的行駛區域不可跨區營業，如紐約綠色計程車（原本黃色），只能在皇后區等 5 大區營業，黃色計程車則可以在紐約街頭與機場任意載客。

＊圖片來源：http://www.google.com.tw

- 圖 5-24　法國巴黎計程車

 法國巴黎計程車是世界聞名的貴，它的故事也被法國大導演拍成電影而且還有好多續集。法國巴黎計程車您不能任意在街上攔車，會有固定的招呼站，在百貨公司旁、博物館旁等。其他就必須找固定地點電話叫車，如飯店、咖啡廳、商家等，特別在您叫車時，計程車出發到您的所在地就已開始計價（5 分鐘內到約要 10 歐元），所以最好在所在地區域裡叫車（法國市區有 20 區），然後一輛計程車原本 4 人座，但在巴黎規定載客數為 3 人，而且司機旁的座位是不能坐的。

＊圖片來源：http://www.flicker.com

　　法國巴黎搭乘計程車的費用比地鐵和公車都來得昂貴許多，但仍有供不應求的現象，雖然大眾運輸系統如地鐵、火車或巴士已很普遍，超過大眾運輸搭乘時間，那就要考慮搭計程車回家。由於法國人均收入高，主要計程車車型都是中高檔，如賓士、BMW 等。

　　還有法國巴黎計程車規定一堆如下：

1. 司機在收班的 30 分鐘內是有權拒絕搭載乘客。

2. 計程車標示牌，在特別地方乘車需加付費用。

3. 隨行的寵物、行李超過 5 公斤需加付費用。

4. 大型物件 如滑雪橇、自行車或小孩的遊戲車需加付費用。

5. 可拒載前往巴黎及大巴黎地區以外的乘客。

6. 可拒載帶有寵物的乘客（除了盲人所帶的導盲犬例外）。

7. 可拒載喝醉酒的乘客、可禁止乘客在車內抽菸。

8. 可拒載所有可能影響公共衛生，會弄髒車廂的物品。

9. 可拒載拒絕成為葬禮的隨行車隊。

　　巴黎的計程車費昂貴也不是沒它的道理，一來法國的所得稅及油價、物價高；二來在計程車牌照的發放標準上也相當嚴格，車型也有一定的要求標準，乘客坐起來安心、舒服。法國有強大勢力的工會替司機伸張權利，絕大部分的計程車司機都會主動加入計程車工會，讓工會來保障自己的權益。如果工會不能夠向政府伸張權利，那就會集體罷工，您就搭不到計程車了，這就是為何常常看到罷工事件的原因，其實各行各業都會有這種情形發生。這樣您覺得臺灣的計程車規定算不算合理呢？

- 圖 5-25　加拿大哥倫比亞大冰原的冰原雪車

 哥倫比亞大冰原的冰原雪車，是由布魯斯特公司 (Brewster Transportation and Tours) 經營，是現今唯一可以從陸地搭冰原雪車前往參觀冰原及站立在冰河上的地區，來回約 1 小時，冰河上停留約 10~15 分鐘。

- 圖 5-26　非洲肯亞坦尚尼亞國家公園守獵之四輪驅動車 LandCruiser

 LandCruiser 四輪驅動車馬力強穩定性佳，此款車是來自於日本訂作進口較多，完全沒有現代化自動系統設計，如車窗手動，天窗手動，沒有空調、沒有 GPS、沒有電視等，一輛車加司機可坐 8 人，是前往狩獵時必要的交通工具。

第三節　鐵路運輸服務

　　1887 年設立以來，臺鐵從縱貫線唯一的運輸動脈，是臺灣經濟發展的歷史的軌跡。並且，在高速鐵路及雪山隧道完成通車，致使臺灣本島運輸業的市場競爭下，是以環島鐵路網絡及各車站區域位置使然性，是整合國家整體鐵路資源與運用，政府亦推動臺灣鐵路捷運化之概念，推動中短程運輸市場政策、加強東部及跨線運輸策略、拓展觀光鐵路班次與拓展多元化附屬事業等，使得其績效全面升級。

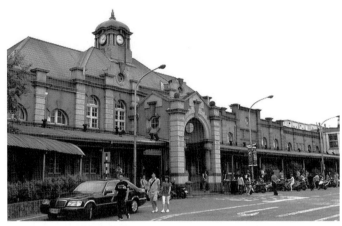

● 圖 5-27　新竹車站
新竹火車站是臺灣唯一沒有招牌的火車站，巴洛克式的古典西式建築，結構為磚木構造。是臺灣現存最古老的火車站，創建年代日治時期大正 2 年 (1913)，距今年代約百年。

＊圖片來源：http://www.google.com.tw

■ 表 5-8　清光緒年間完成之臺灣鐵路路段

地點	公里	建築者	通車年限	建築年份
1. 基隆－臺北	28.6	民國前（劉銘傳）	1891	1887
2. 臺北－新竹	78.1	民國前（劉銘傳）	1893	1888

■ 表 5-9　臺灣鐵路

項目	內容說明
里程	營業里程 1,086.5 公里，其中包括雙線 683.9 公里，單線 402.6 公里。 軌距：臺灣鐵路路線之軌距均為 1,067 公釐。
橋梁	沿線橋梁大橋 427 座（20 公尺以上），小橋 1,360 座（20 公尺以下）。
隧道	臺灣鐵路沿線隧道 133 座。
車站	臺灣鐵路管理局之車站設有 224 站。

一、郵輪式列車

2001 年，臺鐵以推廣臺灣的鐵道觀光為名，選定新改造莒光號車廂設計，由客廳車廂、速簡餐車廂及一般客車廂改造，組成「觀光列車」模型。而開始時定期行駛在台北花蓮間，而陸續再啟動其他形式的觀光列車。而觀光列車的體制並非臺鐵車種之一，設計是以專車的性質，由承包商（旅遊相關業者）全包式售票的通盤銷售。

2004 年，增列時刻表上供旅客查詢，並開放部分車票於網路訂票系統和指定車站的窗口發售。初期觀光列車推出時讓旅客有不錯的觀感，但是，一旦蜜月期後新鮮感略微降低，人潮退去。因此，部分停駛及營運狀況欠佳的觀光列車，於今，僅有部分列車還依然固定定期行駛。

2008 年，臺鐵推出仿國外郵輪定點停留旅遊的「郵輪式列車」，因價格平易近人且不需自行費神規劃行程及安排交通工具，對於走頂級豪華路線的觀光列車，獲得反應熱烈，於是展開不定期推出更多形式的行程，如「跨年郵輪式列車」、「蒸汽火車郵輪式列車」及「兩鐵郵輪式列車」等。因此，郵輪式列車已取代之前觀光列車，成為臺鐵旅遊主要的專車業務。

2008 年，先以環島莒光號方式營運，環島之星為合併總裁一號及東方美人號後所開行的觀光列車的改點，即唯當時尚未有列車名稱，且由臺鐵售票自營，直到由得標的旅遊業者配合全新彩繪車廂完成而煥然一新，以新名稱「環島之星」啟航。

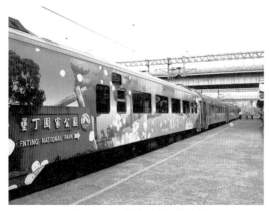

● 圖 5-28　環島之星列車外觀

● 圖 5-29　環島之星列車座位

此行是之觀光列車以頂級車上配備且搭配臺灣知名飯店住宿為行銷，專攻金字塔頂端客戶，因此價格居高不下。

2008 年，臺鐵首先推出花蓮至關山行程，由於首航深受歡迎，依續推出樹林至蘇澳山海行、高雄至臺東秘境新探索、彰化至竹南山海線之旅、集集支線懷舊之旅等行程，所謂「郵輪式觀光列車」是創新以往列車到站即開之經營模式。此外，是以遠洋遊輪般的形式停泊於各港口一段時間上下旅客後再繼續航行至下一港口之方式所開行特定之列車，其選定幾個可以停留賞景之車站，為一段時間之停留，可以讓旅客下車欣賞車站週邊景點後上車，再前往下一個目的地。此外，為了與一般旅客列車區隔，彩繪部分以白色為底粉紅色為主、其中插圖是臺灣東部龜山島、泛

● 圖 5-30 環島之星列車餐飲服務

＊ 圖片來源：http://www.google.com.tw

舟與金針花等特有景觀圖片，此郵輪式列車車廂外觀由交通部觀光局與臺鐵合作彩繪，使得旅客體悟政府的用心。主打認識「美麗的風景、強調不必自己開車、輕鬆飽覽沿線風光」為訴求，旅客達成後的滿意度對臺鐵推出之郵輪列車各項行程表示高度肯定。

二、太魯閣號

一種火車以傾斜式列車的特色在於透過車輛上裝置的傾斜控制器，使列車在行經彎道時能適度向內傾斜，抵銷部分的離心力，這就是太魯閣號是臺鐵首度引進的傾斜式列車，更可讓列車以較高的速度過彎。臺鐵引進此型車的目的主要是為解決宜蘭線、北迴線彎道多的特爭，並節省臺北與花蓮間的行車時間至少 2 小時內。

2005 年舉辦過公開命名活動，向民眾推廣此新型列車之概念，票選出由能強烈代表花蓮印象且以世界級景點為名的「太魯閣號」獲勝而命名。

太魯閣號為 8 輛一列的電聯車，先頭車採流線造型設計，車窗改變過去對號列車慣用的大窗樣式。外觀顏色以白色為底，搭配灰黑色的窗戶帶與橘黃線條，臺鐵

車輛首創地全車烤漆的塗裝技術，史的車身的鏡面在陽光反射相當搶眼。內部座椅是具有一定質感的皮椅，還有隱藏式小桌，個人閱讀燈的設置等等。專業設計的內裝與此車不發售站票的經營模式，完整呈現經營策略而提升乘車品質。2007 年 5 月 8 日首航後，太魯閣號已成為新一代臺鐵的「招牌列車」。

● 圖 5-31　太魯閣號

● 圖 5-32　太魯閣號座位

項目	線路及車站
主要路線	縱貫線、宜蘭線、北迴線。
主要車站	田中、員林、彰化、臺中、豐原、苗栗、新竹、中壢、桃園、樹林、板橋、臺北、松山、七堵、頭城、礁溪、宜蘭、羅東、新城、花蓮。

● 圖 5-33　太魯閣號車頭造型的「臺鐵便當販賣檯」
太魯閣號便當販賣車，由臺鐵員工自行設計、監造，兼具美觀、材輕、質硬之特色，車輪備有止滑功能，燈具、照明一應俱全；車底設計有一只保溫箱，可注入熱水，藉由熱傳導原理，達到保溫的效果，除可保持便當美味及溫度外，更能符合節能減碳之環保理念。

＊ 圖片來源：http://images.epochtw.com

三、臺灣高鐵

2000 年 3 月開工，2004 年 11 月全部完工。其中新北市樹林至高雄左營之 329 公里土建工程，由臺灣高鐵公司負責興建，包含 251 公里橋梁工程、47 公里隧道工程及 31 公里路工工程。分別由國內外廠商以聯合承攬方式興建。我國政府首度推動採取民間投資參與的重大國家基礎建設計畫。

● 圖 5-34　臺灣高鐵車頭

● 圖 5-35　自由座車廂內螢幕顯示現在時速 288 公里／時

● 圖 5-36　一般車廂

● 圖 5-37　商務車廂

（一）臺灣高鐵相關數據說明

■ 表 5-10　臺灣高鐵相關數據說明表

項目	內容
工程時間	2000 年 3 月～ 2004 年 11 月（4 年 8 月）
總投資金額	超過新臺幣 5,000 億元
高鐵列車藍本	日本新幹線 700 型
路線行經	臺灣西部 11 個縣市
高鐵系統設計速度；高營運速度	350 公里／時；300 公里／時
高鐵之願景	創造西部走廊一日生活圈 提高資源使用效率 構建高效率大眾運輸路網 運輸系統重新調整分工
路線長度	345 公里
整列車廂	12 節車廂，1 節商務艙及 11 節標準艙
高鐵列車座位	有 989 席座位
提供旅客服務	行李置放、餐飲、通信廣播、乘車資訊等
路線運能	可達每日 30 萬座，為航空之 30 倍
臺北至左營行車時間	96 分鐘
高速鐵路班次	密集，無須長時間候車
比較飛機	與搭乘飛機時間相當（含手續、候機時間）
比較鐵路（自強號）	快 4 倍
比較高速公路搭車	快 2.5 倍
較一般鐵路與高速公路	快約 3~4 倍

（二）臺灣高鐵車站及基地設施

■ 表 5-11　臺灣高鐵車站及基地設施表

項目	內容
車站	南港、臺北、板橋、桃園、新竹、苗栗、臺中、彰化、雲林、嘉義、臺南、左營、高雄等 13 個車站，目前營運 11 個車站。
營運輔助站	南港、板橋等 2 個。
持續施工車站	南港、高雄等 2 個車站。
基地工程	新北市汐止、臺中烏日、高雄左營設置 3 處基地，提供列車過夜留置、日常檢查與週期性檢查作業、及軌道、電車線、號誌系統等之檢查，以及維修作業使用。
設置總機廠	在高雄燕巢，提供列車之組裝測試、轉向架檢修、車體（含零組件）大修作業，以及維修訓練使用。
設置工電務基地	在新竹六家、嘉義太保，提供軌道、電車線、號誌系統等之檢查及維修作業使用。

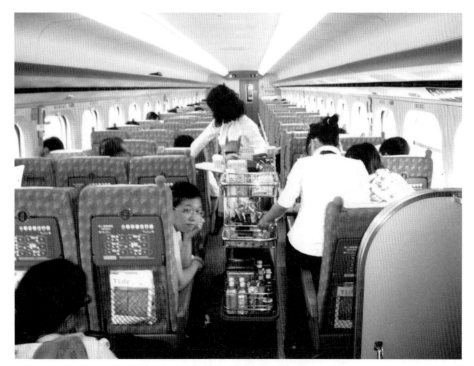

● 圖 5-38　高鐵上餐車服務

● 圖 5-39　高鐵上垃圾回收

● 圖 5-40　高鐵座椅旋轉椅子開關

（三）臺灣運輸系統重新調整分工

■ 表 5-12　臺灣運輸系統重新調整分工表

運具	功能定位
高速鐵路	中、長程城際客運。
一般鐵路（臺鐵）	都會區內捷運化通勤運輸、中程城際運輸、環島運輸。
公路	中、短途區域性客運服務及全面性的貨運服務。
航空	本島西部與東部間、本島與離島間及亞太國際航線服務。
捷運／輕軌	都會區大眾運輸。
公車捷運 (BRT)	都會運輸需求未達一定規模前，提供主要運輸走廊大眾運輸服務，預留系統提升彈性。

（四）高鐵大事紀

年代	重要內容
1987	政府辦理「臺灣西部走廊高速鐵路可行性研究」。
1990	同意推動高速鐵路之興建。「高速鐵路工程籌備處」成立，專責辦理規劃設計事宜（1997 改制成立「高速鐵路工程局」）。
1993	高鐵預算 944 億元被刪除，採民間投資方式續予推動。
1994	《獎勵民間參與交通建設條例》正式公布施行。
1998	交通部與臺灣高鐵公司簽訂「興建暨營運合約」及「站區開發合約」。
2000	臺灣高鐵公司土建標動工。
2004	首組高鐵 700 型列車組運抵高雄港。
2005	舉行試車線試車啟動典禮，達成最高試車速度 315 公里／時。
2007	板橋－左營站間通車營運，臺北－左營站間全線通車營運。
2010	便利商店合作，一次完成訂位、付款及取票，售票通路增加至 7 千多個。
2013	高鐵彰化、苗栗站及雲林站舉行動工典禮。
2015	苗栗、彰化、雲林新增三站啟用加入營運。

2015 年夏季號「高鐵假期」上架開始銷售。臺灣高鐵網路訂票系統「大學生優惠專區」上線。臺灣高鐵網路訂票系統「搭高鐵加購租車」優惠專案上線。

2014 年 04 月二度榮獲天下雜誌 2014「金牌服務大賞」陸上運輸業金賞,為消費者心目中最具競爭力的生活服務業。

2013 年 01 月慶祝旅運人次突破 2 億,舉辦「高鐵破 2 億 捐血獻愛心」活動,分別於高鐵臺中站、臺北總公司、高鐵左營站舉行,邀請高鐵同仁及鄰近企業員工、過往民眾,一起捐熱血、獻愛心。

2012 年 06 月「臺灣高鐵 T Express」手機快速訂票通關服務,繼 iOS、Android 系統版本之後,又再推出適用於 Windows Phone 系統之版本,持有 Windows Phone 手機的旅客自「市集」(Marketplace) 免費下載安裝後,即可利用手機一次完成訂位、付款、取票,再以二維條碼直接進站乘車,並可查詢最新列車時刻表及服務、優惠等活動訊息。

2011 年「臺灣高鐵 T Express」手機快速訂票通關服務,旅客可直接使用智慧型手機完成訂位、付款、取票,並以二維條碼 (QR Code) 感應進站乘車。高鐵便利商店購票通路,高鐵車票便利商店售票據點總計增至 9,700 多個,提供旅客 24 小時不打烊的購票服務。

2010 年臺灣高鐵與便利商店合作,推出全臺首張次由便利商店通路代售之鐵路車票,一次完成訂位、付款及取票的作業,可於列車發車前持票至高鐵驗票閘門感應進站乘車。臺灣高鐵旅運突破 1 億人次。

● 圖 5-41　高鐵上殘障者洗手間及嬰兒室（超大約 3 坪）

● 圖 5-42　高鐵上殘障者停放輪椅區

CHAPTER 06

觀光航空運輸業

第一節　臺灣航空發展概述

一、航空運輸業的定義

《民用航空法》第 2 條第 11 款之規定，民用航空運輸業係指以航空器直接載運客、貨、郵件，取得報酬之事業，民用航空運輸業是法定名稱，一般人都稱它為「航空公司」。民用航空運輸業依民用航空運輸業管理規則規定，分為兩類：

（一）以固定翼航空器經營國際或國內航線定期、不定期客、貨、郵件運輸的航空運輸業。

（二）以直升機載運客、貨、郵件的航空運輸業。

* 圖 6-1　國家航空航太博物館 (National Air and Space Museum)
 美國史密森尼學會組織 (Smithsonian Institution)，是一位英國的科學家 James Smithon 先生的遺產所捐贈成立的，這個組織相當的龐大，在美國華盛頓、紐約、維吉尼亞州等地，擁有 19 個博物館、9 個研究中心以及 1 個國家動物園。組織內管理之博物館門票大多數均為免費，宗旨在於增進及傳播人類的知識演進。位於美國首都華府華盛頓的國家航空航太博物館 (National Air and Space Museum) 正是隸屬於其中之一的博物館，其中在 National Mall Building 中的「飛行里程碑 (Milestones of Flight)」內大概可以說明這 20 世紀中人類是如何「由地面到空中進入外太空再登入月球」之歷程。

■ 表 6-1　航空器之分類

名稱	英文	定義
飛機	Airplane	以動力驅動較空氣為重之航空器，其飛航升力之產生只要係藉空氣動力反作用於航空器之表面上，而該表面在一定飛航狀況下係保持固定者《飛航及管制辦法》。
直升機	Helicopter	指以動力推動較空氣為重之航空器，其飛航升力之產生主要藉由一個或數個垂直軸動力旋翼所產生的空氣反作用力來飛行《航空器飛航作業管理規則》。
航空器	Aircraft	飛機、飛艇、氣球及其他任何藉空氣之反作用力、得以飛航於大氣中之器物《民用航空法》、《飛航及管制辦法》。
遙控無人機	Drone	指自遙控設備以信號鏈路進行飛航控制或以自動駕駛操作或其他經民航局公告之無人航空器《民用航空法》。

● 圖 6-2　「小鷹號（又稱旅行者一號）」
1903 年，萊特兄弟在北卡羅萊納州的海邊進行「小鷹號」飛行測試，當日在空中飛行最久時間為 59 秒，飛越約 260 公尺，開啟了人類飛行的記錄。

＊圖片來源：http://airandspace.si.edu

● 圖 6-3　聖路易斯精神
1927 年，林白駕其單引擎飛機聖路易斯精神號，從紐約市飛至巴黎，第一個跨過了大西洋，其間並無著陸，共用了 33.5 小時。2002 年，其孫艾力克‧林白重覆了一次林白的路線。

　　航空業在臺灣的發展，其市場分為國際與國內航線，國際航線以中華民國國籍之華航及長榮航為主，國內航線有立榮、華信等航空，但因高鐵之便，不僅在時間，價位與安全等條件較優，航空器之效益則漸漸式微，而被取代。近年來由於亞太平洋地區經濟發展迅速，國內經濟也迅速成長而穩定，臺灣地處於連結東北亞與東南

亞航運的重要樞紐地位，國人出國旅遊暴增，亦使國際客運量大幅成長而拓展航線；近年來電子科技產業蓬勃發展，高科技之相關應用產品具有體積小與具時效性等特性，因而使得航空貨運與艙位的需求大幅增加，航空業蓬勃發展。近年來，星宇航空也加入國際航線市場，2016年創辦籌設「星宇航空公司」2017年成立，以東亞航線，新加坡、吉隆坡、大阪、東京、澳門與胡志明市為主。

二、航空運輸業的特點

航空運輸業在國際及國內是一項非常重要的運輸工具。因此，在本世紀中在觀光旅遊產品精緻化與品質感的現代社會消費者的訴求，航空運輸更是必須與時俱進的產業，而其主要特點則可由其優缺點來加以說明。

（一）航空運輸的優點

大體而言，航空運輸具有下列的優點：

1. **速度快航程遠**：飛機的速度都相當地快速，可以迅速地將人員和貨物送達目的地。而且一般飛機的航程都很遠，適合做中長程的運輸。

- 圖 6-4　貝爾 Bell X-1 飛機
 1947 年由查理艾伍德葉格 (Charles Elwood "Chuck" Yeager) 先生，是駕駛貝爾公司生產 Bell X-1 飛機第一架突破音速限制的載人飛機，查理是美國空軍與 NASA 試飛員，第一個突破音障的人類，是 20 世紀人類航空史上最重要的傳奇人物之一，於此時人類即將進入飛行超音速領域。

＊ 圖片來源：http://airandspace.si.edu

2. **不易受地形的限制**：飛機因為具有飛行的能力，可以輕易地飛越高山和海洋，不像其他的運輸方式易受地形影響。

3. **航線選擇多**：天空廣大無邊，只要有適當的管控，航線可以有很多的選擇，不像陸運一定要有道路；水運要有深度夠的水道。

4. **適用範圍大**：因為航空器具有快速，不受地形限制，以及航線多等的特點，適用在陸運或海運等不容易達成的各種任務，例如快遞、噴灑農藥、救災拍攝、高空遊覽等。

（二）航空運輸的缺點

　　航空運輸雖然具有許多的優點，但也有其缺點，主要缺點如下述：

1. **費用昂貴**：因為飛機的造價昂貴，而且近年油料費用不斷攀升，要有許多相關的地勤支援，開支龐大，收費相對高昂。

● 圖 6-5　北美 X-15(North America X-15)
由北美航空所承製開發的火箭動力實驗機。X-15 是在貝爾 X-1 之後，試驗機中最重要的一架飛機。1959 年，X-15 打破了許多速度與高度的記錄，其飛行高度到達大氣層的邊緣 30,500 公尺（100,000 英呎）。

＊圖片來源：http://airandspace.si.edu

2. **運量少**：飛機因為可供乘載的空間有限，太大、太重或太高的貨物都不易裝載，不像火車和輪船可以同時運送大型及大量的貨物。

3. **易受天候影響**：當天氣狀況不佳時，通常飛機就無法起降，甚至影響飛航的安全。

4. **無法獨立運作**：空運要能順利進行，在空中必須要有在空中必須要有駕駛員，空服員，在地面上有地勤地勤維修、通訊、機場管制、氣象預測等多方面的支援，所以空運的依賴性極高。

■ **表 6-2　地球大氣層**

大氣層	高度公里	內容釋義
散逸層 (Exosphere)	約 800~3000	也稱外氣層，是地球大氣層的最外層，其頂界可被視作整個大氣層的上界。散逸層的溫度極高，因此空氣粒子運動很快。又因其離地心較遠，受地球引力作用較小，大氣密度已經與星際非常接近，人類應用散逸層是人造衛星、太空站、火箭等太空飛行器的運行空間。
熱層 (Thermosphere)	約 80~800	也稱熱成層、熱氣層。溫度變化主要依靠太陽活動來決定，會因高度而迅速上升，有時甚至可以高達 2,000℃。這裡大氣層會與外太空接壤。極光現象在熱層高緯度地區因磁場而被加速的電子會順勢流入，與熱層中的大氣分子衝突繼而受到激發及電離。當那些分子復回原來狀態的時候，就會產生發光現象，稱為「極光」。
中間層 (Mesosphere)	約 50~80	也稱中氣層，氣溫隨高度的上升而下降，它位處於飛機所能飛越的最高高度及太空船的最低高度之間，只能用作副軌道飛行的火箭進入。中間層的氣溫隨高度的上升而下降，每天均有數以百萬計的流星進入地球大氣層後在中間層裡被燃燒，使這些下墜物會在它們到達地表前被燃盡。
平流層 (Stratosphere)	約 7~50	也稱同溫層，溫度上熱下冷，隨著高度的增加，平流層的氣溫在起初基本不變，然後迅速上升。在平流層里大氣主要以水平方向流動，垂直方向上的運動較弱，因此氣流平穩，基本沒有上下對流。因含有大量臭氧，平流層的上半部分能吸收大量的紫外線，也被稱為臭氧層。因能見度高、受力穩定，大型客機大多飛行於此層，以增加飛行的安全性。
對流層 (Troposphere)	約 0~7	是地球大氣層中最靠近地面的一層，也是地球大氣層裡密度最高的一層。因為對流運動顯著，而且富含水氣和雜質，所以天氣現象複雜多變。如霧、雨、雪等與水的相變有關的都集中在本層。人類適合居住在此區域。

- 圖 6-6　北歐芬蘭北極圈極光精靈套房 Kakslauttanen Arctic Resort，一晚價值 500 歐元一房
難求，藉由住此款套房不必經歷在零下 30 度惡劣環境等待極光，您將透過 180 度明淨玻璃天
窗，整晚置身於極光夢幻幻影中一生難求，而終身不忘。

- 圖 6-7　北歐芬蘭北極圈極光

極光 (Aurora；Polar light；Northern light) 於星球的高磁緯地區上空（距地表約
100,000~500,000 公尺；飛機飛行高度約（30,000 公尺）），是一種絢麗多彩的發光現象，
最容易被肉眼所見為綠色。接近午夜時分，晴空萬里無雲層，在沒有光害的北極圈附近才看的
見，並不是只有夜晚才會出現，因其日出太陽光或其他人為光線接近地面或亮過於極光之光
度，固肉眼無法看得到。在南極圈內所見的類似景象，則稱為「南極光」，傳說中看到極光會
幸福一輩子；若男女情侶一起同時看到極光則會廝守一輩子，所以很多日本情侶都兩人一起同
行看極光，當看到時雙方眼眶都泛著喜悅的淚水。

三、航空運輸業的發展

我國民用航空運輸業的發展共分為三個階段。

（一）萌芽階段（1945年前）

1. 1909年，法國航空技師范郎在上海試演，這是中國領空上首次出現飛機。

2. 1910年，滿清政府向法國購買飛機乙架供國人參觀，此為中國有飛機之始。

3. 1921年，北洋政府航空署開辦北京、上海航線，是為我國早期商業航線之始。

4. 1930年，成立中國航空公司，民航運輸業開端，飛航香港及舊金山等航線。

5. 1931年，成立歐亞航空公司，飛航北京、廣東、香港及河內等航線。

6. 1941年，將歐亞航空公司收歸國有。

7. 1943年，歐亞航空改組中央航空運輸公司，飛航國內各大都市及香港舊金山等航線。

8. 1945年，民航空運隊（簡稱CAT）成立，各友邦航空公司航線延伸至我國境內。

- 圖 6-8　阿姆斯壯登月
 阿波羅計畫，是美國國家航空暨太空總署從1961~1972年從事的一系列載人太空飛行任務，在1969年阿波羅11號，宇宙飛船達成了這個目標，尼爾‧阿姆斯壯成為第一個踏上月球地面的人類。1969年，阿波羅13號載著太空人阿姆斯壯、艾德林與柯林斯三人，衝出地球，奔向月球，阿姆斯壯首先踏上月球表面，成為第一個成功登月的人類，他的第一句話「我的一小步，卻是人類的一大步」，聞名全世界。但之後各國研究所拍攝相片紛紛提出此一事件為假造的。如當年登陸月球片中插了一隻美國國旗，國旗在月球寧靜海真空中居然會飄動引起很多人質疑登陸月球的真實性，是真是假眾說紛紜。

（二）成長階段（1949~1974年）

1. 1949年，民航空運隊飛航臺灣及香港等地空中交通，由陳納德將軍所創辦。

2. 1955年，民航空運隊改組成立民航空運公司，經營國內外航線。

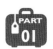

3. 1951 年，成立復興航空公司，為我國第一家民營的航空公司，經營國內航線。

4. 1957 年，成立遠東航空公司，以不定期國內外包機及航測、農噴等工作，

- 圖 6-9　波音 747-400 駕駛艙
 波音於 1980 年代研發出波音 747-400，此機型是目前在 747 家族內最新，擁有最長航程及銷售最佳的機型。近年來因全球環保意識高漲，節省能源及油料，747-400 攜有 4 具引擎機型，續航力強，載貨載客量居於一等一的航空器，但其耗損油料及環保因素，也已漸漸淘汰而退役，走入歷史。2020 年起波音將陸續停產波音 747 飛機。繼而取代的為波音 787 機型。

＊圖片來源：http://www.google.com.tw

- 圖 6-10　波音 747-400 型客機大藍鯨號
 2007 年，前華航的波音 747-400 客貨機還是主力的長程機型，是一款雙層四具噴射引擎飛機，並服務於美洲、歐洲、香港及東京航線上。波音並且研發出不同功能的 747-400，客貨兩用的波音 747-400 Combi、增加飛行航程型的波音 747-400ER、以及專門提供貨運服務的波音 747-400F。目前國籍航空公司內只有華航及長榮操作此機型。華航並擁有全世界最多的 747-400F 貨機機隊。

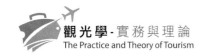

5. 1962 年，遠東公司開始經營國內航線之主要航空公司。

6. 1959 年，成立中華航空公司，成員為空軍退役軍官，以國內包機、越南等包機為主。

7. 1962 年，中華航空公司開闢國內各航線。

8. 1966 年，中華航空公司開闢東南亞航線。

9. 1970 年，中華航空公司開闢中美越洋航線，開創我國民航史上的新紀元。

10. 1973 年，中華航空公司開闢臺北至盧森堡歐洲航線。

11. 1974 年，中華航空公司完成環球航線，在政府輔導扶持及全體員工努力不懈下，從小機隊發展成一躋身國際的大型航空公司，由國內航線擴展至國際航線，代表中華民國之航空公司。

（三）發展階段（1987~1995 年）

1. 1987 年，「天空開放」政策，開放航空公司與航線申請，以促進我國民航發展，航空公司均紛紛改組，添購新機，經營國內各大都市及國際航線。

2. 1989 年，長榮航空公司獲准籌設，經營國際航線。

3. 1991 年，華航子公司華信航空公司成立，飛航國際航線。

4. 1995 年，臺灣地區共計有 10 家航空公司經營民用航空運輸業。

（四）慘淡階段（2001~2007 年）

1. 2001 年，臺灣地區的經濟於 1999 年開始步入不景氣，許多業者被迫關廠或合併，航空公司營運困難，而以購併及調高售價來挹注，2001 年美國 911 事件之後，航運業大受影響，展開為期六年之航空慘淡期，航空業亦課徵了兵險費用。

2. 2005~2007 年，臺灣高速鐵路陸續完工，自臺北至高雄左營行車時間僅 96 分鐘，班次密集，無須長時間候車，與搭乘飛機時間相當（含手續、候機），國內航線面臨嚴重挑戰，紛紛降價求客，縮減班機班次。

- 圖 6-11　長榮航空波音 777-300

 1990 年，波音 777 家族是波音公司於代所推出的新產品，有兩具噴射引擎飛機。此機型比波音其他機型擁有更新現代化的功能及設備。波音 777 共分為基本款的波音 777-200、增長航程的波音 777-200ER 及載重大的波音 777-300。波音公司於 2000 年推出新款的波音 777-200LR 並且是目前全世界飛行時間最久的機型、貨機型的波音 777-200LRF 及 777-300 的航程增長型波音 777-300ER。此機型也是波音第一架有線傳飛控 (fly by wire) 控制功能的機型。未來此機型將會是長榮的主力機型之一，服務於歐美及部分東南亞航線上。

＊ 圖片來源：http://2.bp.blogspot.com

（五）兩岸階段（2008~2016 年）

1. 2008 年，總統大選政黨輪替，全面開放大陸天空政策，採直航不經第三地，定期周末包機航線經營。

2. 2008 年，11 月兩岸周末包機擴大為平日包機，108 個往返班機，21 個航點。

3. 2009 年，實施兩岸客貨運定期航班。

4. 2011 年，兩岸共 50 個航點，定期班次每週 558 班。

5. 2013 年，兩岸共約 60 個航點，定期班次達每週 660 班，不包括春節及其他包機。

6. 2014 年，兩岸全面互飛，每週 828 班次。

7. 2015 年，兩岸全面互飛，每週 840 班次。

8. 2016 年，廉價航空席捲全市場，嚴重影響航空公司營運。

（六）蓬勃發展 (2016~2019)

繼兩岸階段與中國大陸全面開放天空政策，臺灣得以中停中國城市而轉機是其一大利基，依照地理區域使然姓，臺灣航班航線至歐洲飛越中國大陸領空是其最大優勢，省燃料及時間。例如：臺北／赫爾辛基，經中國大陸領空約 12 小時，不經中國大陸領空約 16 小時。臺北／莫斯哥，經中國大陸領空約 8 小時，不經中國大陸領空約 15 小時。前述均為預測時間，還須以飛行高度，順風逆風而定。是以如此，臺灣航空運輸業達到最空前之發展。

（七）世紀大封鎖 (2020~2022)

2020 年 1 月 23 日 COVID-19 武漢因新冠病毒封鎖城市，2020 年 1 月 30 日世衛組織宣布疫情為全球衛生緊急情況，2020 年 3 月 11 日世衛組織宣布爆發大流行，2020 年 4 月 20 日全球 100% 的目的地已對國際旅行做出限制，大部分國家封閉國境，拒絕無目的者進入國境，防止疫情傳染。

1. 國際旅遊回到 30 年前的水平。-7~-75% 的國際遊客人數負成長。國際旅遊業可能跌至 1990 年代的水平，國際旅遊收入損失 1.1 萬億美元。估計全球 GDP 損失超過 2 萬億美元，讓旅遊業工作處於風險中，國際遊客入境損失 100 億 (IATA, 2020)。

2. 在 COVID-19 危機期間，旅遊業，航空業和相關價值鏈中約有 2,500 萬個工作處於風險之中，預計旅客收入將比 2019 年減少 3,140 億美元，下降 -55%，約為 61 國際航空運輸協會估計，第二季度將消耗掉十億美元的流動資金 (IATA, 2020)。

3. 自 2003 年 SARS 危機爆發以來，全球最近發生了許多危機，COVID-19 大流行是最大、最持久的傳染病。客運需求減少了約 35%，這嚴重影響了運輸部門 (Abu-Rayash & Dincer, 2020)。

4. 自從 COVID-19 爆發以來，全球危機的規模一直是巨大的，由於世界各國主管部門限制使用客運交通工具，因此全球流動性已經停止 (Abu-Rayash & Dincer, 2020)。2020 年 3 月之前從中國和日本觀察到流動性下降了 50%。

5. 在 2019 年 12 月至 2020 年 4 月之間，加拿大航空的民用和軍用飛機起降，民航活動下降了 71%。軍用航空活動下降了 27%，受到的影響尤其嚴重 (Abu-Rayash & Dincer, 2020)。中國的航空運輸量穩定維持在 60% 左右。

6. COVID-19 大流行影響了社會和生活的各個方面，政府的限制影響了感染病毒的時間，公共交通部門也受到了影響，包括：航空，鐵路，公路和水路運輸在內的運輸行業也受到了影響 (Abu-Rayash & Dincer, 2020)。

四、航空產業的現況

◎航空公司的比較

■ 表 6-3　中華、長榮與星宇航空的比較表

項目別		中華航空公司	長榮航空公司	星宇航空
成立日期		1959 年 12 月 16 日	1989 年 3 月	2018 年 5 月
飛行國家		29 個國家	亞、澳、歐、美洲	東南北亞、北美地
飛行航點		154 個航點	約 68 個航點	約 20 個航點
機隊概況	B747-400F	17	0	0
	A350-900	14	0	0
	A330-200	0	3	0
	A330-300	21	9	0
	A321-200	0	24	0
	A321neo	8	0	10
	B737-800	12	0	0
	B777-300ER	10	34	0
	B777F（貨機）	4	8	0
	787-9	0	4	0
	787-10	0	6	0
	ATR72-600	0	2	0
	合計	86	90	10
公司資本而額		新臺幣 600 億元	新臺幣 150,763,573 仟元	新臺幣 300 億元
員工人數		約 11,000 人	約 11,000 人	約 2,000 人

＊ 2022 年 11 月作者整理

- 圖 6-12　長榮航空波音 MD-11 貨機

MD-11 是麥道公司改良自其 DC-10。2001 年代全球航空工業的不景氣，曾經在市場占有率上僅次於波音的麥道公司在幾度爭取國際合作失敗，於 1997 年遭到對手波音公司的併購。國籍航空公司裡，華航、長榮都曾經操作過數量不少的 MD-11 客機及貨機，但目前僅長榮擁有 MD-11F 全貨機。

- 圖 6-13　中華航空 A340 空中巴士

空中巴士 A340 是空中巴士第一架推出的越洋的民航機。機上配有許多先進的導航系統。A340 可以說跟 B777 同期推出的航空器。此機型分為一開始所推出的 -200/-300 型以及後來推出的 -500/-600 型。A340 與 B777 最大的不同是她共有四具發動機，不需要特別受 ETOPS（雙渦輪引擎航空器延展航程作業）相關法規的限制。華航目前總共有七架的空中巴士 A340-300 型客機並且使用於歐洲、美州及澳洲航班上。近幾年華航的 A340 也常擔任起國家元首專機的任務。

 第二節　觀光航空基本常識

一、國際航空運輸協會

國際航空運輸協會（簡稱國際航協）「International Air Transport Association，簡稱 IATA」：為航空運輸業的民間權威組織。會員分為航空公司、旅行社、貨運代理及組織結盟等四類。總部設在加拿大的蒙特利爾，執行總部則在瑞士日內瓦。國際航協組織權責為訂定航空運輸之票價、運價及規則。由於其會員眾多，且各項決議多獲得各會員國政府的支持，因此不論是國際航協會員或非會員均能遵守其規定。國際航協之航空公司會員來自 130 餘國，由世界主要 268 家航空公司組成，其經營規模為國際航空公司者，為正式會員 (Active member)；經營規模為國內航空公司者，為預備會員 (Associate member)。國際航協的重要商業功能如下：

1. **多邊聯運協定** (Multilateral Interline Traffic Agreements, MITA)：多邊聯運協定後，即可互相接受對方的機票或貨運提單，即同意接受對方的旅客與貨物。因此，協定中最重要的內容就是客票、行李運送與貨運提單格式及程序的標準化。

2. **票價協調會議** (Tariff Coordination Conference)：係制定客運票價及貨運費率的主要會議，會議中通過的票價仍須由各航空公司向各國政府申報獲准後方能生效。

3. **訂定票價計算規則** (Fare Construction Rules)：票價計算規則以哩程作為基礎，名為哩程系統 (Mileage System)。

4. **分帳** (Prorate)：開票航空公司將總票款，按一定的公式，分攤在所有航段上，是以須要統一的分帳規則。

5. **清帳所** (Clearing House)：國際航協將所有航空公司的清帳工作集中在一個業務中心，即國際航協清帳所。

6. **銀行清帳計畫** Billing and Settlement Plan（舊稱 Bank Settlement Plan，**亦簡稱為 BSP**）：由國際航協各航空公司會員與旅行社會員所共同擬訂，主要在簡化機票銷售代理商在銷售、結報、清帳、設定等方面的程序，使業者的作業更具效率。

二、國際航協定義之地理概念 (IATA Geography)

（一）三大區域

全球劃分為三大區域（Traffic Conference Area 之縮寫）。

1. **第一大區域**（IATA Traffic Conference Area 1，即 TC1）：北美洲 (North America) 中美洲 (Central America)、南美洲 (South America)、加勒比海島嶼 (Caribbean Islands)。地理位置為西起白令海峽，包括阿拉斯加、北、中、南美洲以及夏威夷、大西洋的格陵蘭、百慕達群島為止。

2. **第二大區域**（IATA Traffic Conference Area 2，即 TC2）：歐洲 (Europe)、中東 (Middle East)、非洲 (Africa)。地理位置為西起冰島，包括大西洋的亞速群島、歐洲本土、中東與非洲全部，東至伊朗為止。

3. **第三大區域**（IATA Traffic Conference Area 3，即 TC3）：東南亞 (South East Asia)、東北亞 (North East Asia)、亞洲次大陸 (South Asian Subcontinent)、大洋洲 (South West Pacific)。地理位置為西起烏拉爾山脈、俄羅斯聯邦與獨立國協東部、阿富汗、巴基斯坦及亞洲全部、澳大利亞、紐西蘭、太平洋的關島、塞班島、中途島、威克島、南太平洋的美屬薩摩亞群島及法屬大溪地島。

（二）兩個半球

國際航協將全球劃分為三大區域外，亦將全球劃分為兩個半球。東半球 (Eastern Hemisphere, EH)，包括 TC2 和 TC3；西半球 (Western Hemisphere, WH)，包括 TC1。

（三）地理區域總覽

Hemisphere	Area	Sub Area
西半球 (Western Hemisphere, WH)	第一大區域 Area 1 (TC1)	北美洲 (North America) 中美洲 (Central America) 南美洲 (South America) 加勒比海島嶼 (Caribbean Islands)

Hemisphere	Area	Sub Area
東半球 (Eastern Hemisphere, EH)	第二大區域 Area 2 (TC2)	歐洲 (Europe) 非洲 (Africa) 中東 (Middle East)
	第三大區域 Area 3 (TC3)	東南亞 (South East Asia) 東北亞 (North East Asia) 亞洲次大陸 (South Asian Subcontinent) 大洋洲 (South West Pacific)

（四）其他航空資料

1. 航空公司代碼

(1) Airline Designator Codes：每一家航空公司的兩個大寫英文字母代號（二碼）。例如：China Airlines 代號是 CI，British Airways 代號是 BA。

(2) Airline Code Numbers：每一家航空公司的數字代號（三碼）。例如：China Airlines 代號是 297，British Airways 代號是 125。

2. 制定城市／機場代號

(1) 城市代號 (City Code)：用三個大寫英文字母來表示有定期班機飛航之城市代號。新加坡英文全名是 Singapore，城市代號為 SIN。

(2) 機場代號 (Airport Code)：將每一個機場以英文字母來表示。臺北機場有二座：松山國內機場，代號為 TSA。桃園國際機場，代號為 TPE。

● 圖 6-14　英國格林威治子午線
本初子午線，即 0 度經線，稱格林威治子午線或格林尼治子午線，是位於英國格林尼治天文臺的一條經線。本初子午線的東西兩邊分別定為東經和西經，於 180 度相遇。

＊ 圖片來源：http://pic.pimg.tw

3. 國際時間換算 (International Time Calculator)

　　航班時間表上的起飛和降落時間均是記載當地時間，而二個城市之時區可能不同，飛行時間就無法直接用到達時間減去起飛時間來表示。因此飛行時間，就必須將所有時間先調整成格林威治時間 (Greenwich Mean Time, GMT)，再換算成實際飛行時間。各國與格林威治時間之時差，可由 Official Airline Guide(OAG) 書中查得。

　　例如：行程為臺北 (+8) → 東京 (+9)：起飛時間 11:30 換成 GMT 是 03:30、到達時間 15:15 換成 GMT 是 06:15，實際飛行時間是 2 小時 45 分鐘。

4. 最少轉機時間 (Minimum Connecting Time)

　　旅客安排行程遇到轉機時，須特別注意轉機時間是否充裕，每個機場所需要的最少轉機時間並不盡相同。

5. 共用班機號碼 (Code Sharing)

　　航空公司與其他航空公司聯合經營某一航程，但只標註一家航空公司名稱、班機號碼。此共享名稱的情形，可由班機號碼來分辨，在訂位系統時間表中的班機號碼後面註明【＊】者即是。

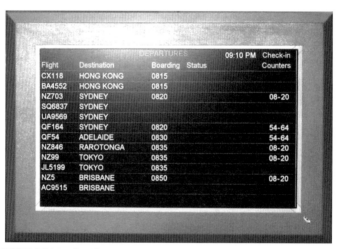

- 圖 6-15　共用班機號碼 (Code Sharing)
 2001 年 9 月 11 日，美國發生紐約恐怖自殺攻擊，全球航空業生意慘淡。2001 年後，航空公司因應營運成本原因，很多的採聯營製，幾家航空公司只用一航班次飛機飛同一航點，減少飛機維護及人事管銷。圖中有四家航空公司在一班航次上共同經營飛澳洲雪梨航點，分別是 NZ（紐西蘭航空）、SQ（新加坡航空）、UA（聯合航空）、QF（澳洲航空）。

＊圖片來源：維基百科

（五）空中的航權 (Freedoms of The Air)

航權	釋義
第一航權 （飛越權）	本國航空器不降落而飛經他國領域之權利。 例如：中華航空班機由臺灣飛往莫斯科，途經中國大陸。
第二航權 （技術降落權）	本國航空器非營運目的而降落他國領域之權利，不可上下客貨。 例如：中華航空班機由臺灣飛往歐洲，中途停留中東國家（不可上下客貨）。
第三航權 （卸落客貨權）	本國航空器將載自本國之客貨及郵件在他國卸下之權利。 例如：中華航空班機自臺灣飛往泰國（可上下客貨）。
第四航權 （裝載客貨權）	本國航空器自他國裝載客貨及郵件飛往本國之權利。 例如：中華航空班機由泰國飛往臺灣（可上下客貨）。
第五航權 （延遠權）	本國航空器在他國間裝卸客貨及郵件之權利。 例如：中華航空班機由臺灣飛往歐洲，中途停留泰國（可上下客貨）。
第六航權 （橋梁權）	本國航空器自他國接載客貨郵件經停本國而前往第三國往返之權利。 例如：中華航空班機由德里前往臺灣再飛往美國（可上下客貨）。
第七航權 （境外營運權）	本國航空器以國外為起點，經營除本國以外的國際航線。 例如：中華航空班機由臺灣飛往荷蘭。再由荷蘭往返維也納不需返回臺灣（可上下客貨）。
第八航權 （境內營運權）	本國國籍航空公司有權在他國的任何兩地之間運送旅客。 例如：例如華航飛往美國紐約的班機，在安克拉治中停並下客貨後，繼續飛往紐約(航權規定：去程中停點僅能下客貨，回程中停點僅能上客貨)。

★以上用中華航空班機來舉例是為了使讀者較容易理解及閱讀，而並非該航空公司於此時或以後有無此航權，在此提出說明。

 # 第三節　航空公司組織作業

一、一般航空公司的組織型態

1. AIRLINE 本身就是以航空公司型態營業，如中華 CI、長榮 BR、新航 SQ、國泰 CX 等。

2. GSA(General Sales Agent)，是以總代理的方式營運。旅行社經營，實質上代理航空公司局部或全部之業務。臺灣的 GSA，一般只代理總公司的票務與訂位業務，但也有代理貨運 (Cargo) 業務的。如，菁英旅行社代理肯亞航空，鳳凰旅行社旗下「雍利企業」為全球航空專業代理義航、埃航等多家航空公司。

- 圖 6-16　中華航空「蝴蝶蘭彩繪機」
 農委會為了推廣臺灣的農產品，與華航合作推出了這架飛機。

- 圖 6-17　長榮航空「Hello Kitty 彩繪機」
 長榮航空與日本合作推出這架「Hello Kitty 彩繪機」，飛行於臺北東京福岡航線，並在座艙
 使用 Hello Kitty 的餐具，旅客均十分驚艷及喜愛。

- 圖 6-18　遠東航空「泛亞電信廣告機」
 遠東利用機身上的空間，租出給電信公司做為機身廣告。

二、航空公司組織系統與權責

（一）組織系統 (Organization)

總公司	本國國內分公司	機場	貴賓室	VIP 客人之接待與招待、公共關係。
			空中廚房	負責班機餐點供應、特殊餐點之提供等。
			貨運部	負責航空貨運之裝載、卸運、損壞調查、行李運輸、動植物檢疫協助。
			客運部	負責客人與團體 Check In、劃位、各種服務之確認與提供緊急事件之處理、行李承收、臨時訂位、開票等。
			維修部	負責飛機安全、載重調配、零件補給、載客量與貨運量統計等。
	海外分公司或代理商 THER OVERSEAS OFFICE/GSA	辦公室	業務部	對旅行社與直接客戶之機位與機票銷售、公共關係、廣告、年度營運規劃、市場調查、團體訂位、收帳、為航空公司之重心與各部門協調之橋梁。
			訂位部	接受旅行社及旅客之訂位與相關的一切業務、起飛前機位管制、團體訂位、替客人預約國內及國外之旅館及國內線班機。
			票務部	接受前來櫃臺之旅行社或旅客票務方面之問題及一切相關業務，如確認、開票、改票、訂位、退票等。
			旅遊部	負責旅行社與旅客之簽證、辦件、旅行設計安排、團體旅遊、機票銷售等。
			稅務部	公司營收、出納、薪資、人事、印刷、財產管理、報稅、匯款、營保、慶典等。
			貨運部	負責航空貨運之承攬、裝運、收帳、規劃、保險、市場調查、賠償等。

● 圖 6-19　中華航空公司票務組
位於中華航空公司南京東路總公司票務組暨代理其他航空公司執行代理業務。

■ 表 6-4　航空公司組織之優點

組織嚴密	歷經多年的經驗與規劃、組織層次分明、默契良好。
人員精進	錄用後按學經歷給予適切職位以發揮最大功效，每年派員赴總公司進修，公司內部經常有各種講習或課程使員工不時自我充實，使人員達到最大功效。
責任明確	各部門權責劃分清楚、層層對上負責，經常召開每週、每月檢討會與協調會，適時解決問題。
福利良好	免費機票、員工福利、年休、考績、獎金、俸給均有優良制度可循。

● 圖 6-20　中華航空公司旅展攤位
近年來航空公司也積極參加各相關單位所舉辦之旅遊展，主要是做服務顧客及推展業務。

三、訂位組與票務組之組織職掌

1. **經理、副理**：主管訂位組一切的業務。
2. Reservation Agent：接受訂位與相關業務。
3. Q(Queue) Agent：與外站辦公室之機位與電訊處理。起飛前四天開始追蹤機位（各家稍有不同）。
4. Group Agent：接受團體訂位與年度訂位、統計及追蹤。
5. Departure Control：起飛前之管制，同時兼顧來臺之班機與由臺北出發之班機。
6. Telex Handle：旅館之代訂及國內線等的代訂。

四、票務組之組織及職掌

（一）經理、副理

主管票務組一切的業務。

（二）對外部門

1. 個別客人－接受散客一般票務服務及開票等。
2. 旅行社開票－只接受旅行社同業個別的開票。
3. 團體機票－只接受旅行社團體之開票。

（三）對內部門

1. 會計－機票款之審計、稽核、整理、結算及報繳。
2. 退票－對退票款的處理。
3. 出納－當天收入、支出帳務處理。

● 圖 6-21　長榮公司旅展攤位
長榮航空公司也派出空服員著制服服務旅客及推展業務。

四、訂位組之作業程序

■ 表 6-5　一般航空公司訂位置離境程序

時間	控制單位（機位）	任務範圍
出發一個月前	總公司訂位組	給予機位，隨時掌握機位銷售狀況。
出發 15 天前	總公司訂位組	總公司開始追查確定成行與否，查看是否開票。
出發前 1 天中午 12 時以後	各地分公司	班機出發前一天之機位完全由總公司完全掌控，外站不能再干涉，總公司完全掌控人數。
出發前 1 天下 16 時後至離境	機場辦公室	由前一天的下午 16 時以後，機場辦公室就接下人數的控制任務，除了該站起飛的旅客外，亦注意過境之旅客人數。

經過了 2020 年 COVID-19 新冠疫情重創觀光旅遊業，包含航空運輸業也深受其害，所有國際旅行大部分都停止運作，航空運輸業進入世紀大封鎖 (2020~2022)。直至今日，疫情漸歇，即將恢復榮景，而建立一個新作業形式。本章節在「廉價航空」論述，乃採用新冠疫情前之資訊揭露，是故迄今在廉價航空之資訊尚不明朗化，需經市場回復後，待相關利益關係者制定市場機制與決策。

復興航空集團獲准籌設臺灣第一家廉價航空

臺灣航空史再添新頁！復興航空集團已於日前接獲民航局正式通知，獲准籌設臺灣第一家廉價航空公司，除將為臺灣航空市場注入自有廉航品牌外，也為臺灣航空業再啟新紀元。

復興航空集團董事長表示：「臺灣第一家民營航空公司係由復興航空於 1951 年成立；62 年之後，復興航空亦獲得臺灣首家廉價航空籌設許可，這是肯定，也是責任。我們要特別感謝政府對臺灣廉航政策的開放及支持，廉價航空的興起已是世界趨勢，特別是國際間各廉航公司相繼飛入臺灣之時，國籍航空當然不能缺席！」。並在記者會中特別強調：「這家由復興航空集團百分百持有、自營的新廉價航空公司，不僅是臺灣第一個自有廉航品牌，更是第一家以臺灣市場、臺灣民眾消費習慣為考量的全新廉價航空公司。新公司將以採購 A320 及 A321 新機作為機隊主力，提供飛行時間 5 小時內的航班服務，也希望在經過主管機關審核程序及嚴謹的飛安準備工作後，1 年內正式營運。」復興航空集團旗下已擁有復興航空、復興空廚以及龍騰旅行社等各公司，在新的廉價航空公司成立後，可望與復興航空分進合擊，各自服務不同客群，擴大市場利基；更可為消費者在時間與價格上，帶來更多元豐富的選擇性，不僅將臺灣民眾帶往世界，也把國際旅客帶到臺灣！

華航與虎航成立廉價航空

中華航空與新加坡欣豐虎航 (tigerair) 合資設立廉價航空（低成本航空）的計劃，也將在 12 月中經董事會同意後正式簽約執行。新公司由華航主導，虎航提供經營管

理技術。華航的合作夥伴虎航成立於 2003 年，是新加坡的廉價航空公司，基地設在新加坡的樟宜國際機場，目前是新加坡經營載客量最大的低成本航空公司，以經營短程航線為主。華航表示會租購全新客機，機型自波音 737-800 與空中巴士 A320 中二選一。目前虎航用的是 A320 客機，由於該型機貨倉設計較理想，且多數廉航都用該型機，目前還沒有 A320 客機的華航，有可能第一次引進該型機。新公司設立需要申請航機許可，經過五階段審查，還要協調時間帶，估計籌設時間約要 1 年。

廉價航空公司酷航 (Scoot)

2012 年 5 月 30 日，新加坡航空（Singapore Airlines Ltd.）旗下新成立的廉價子公司酷航 (Scoot)，6 月首航雪梨，由新加坡飛澳洲雪梨只要星幣 158 元（約臺幣 3650 元）。訂位已突破 10 萬人次，該公司目前飛航雪梨、黃金海岸、天津和曼谷等四個地點，未來瞄準中國和印度市場。酷航有四架由母公司新加坡航空轉讓的舊波音 777，每架載客量 400 人，包括 32 個商務艙座位。預計今年第四季將開飛「新加坡－臺北－東京」航線。

• 圖 6-22 酷航 (Scoot)

廉價航空都有自己一套開源節流妙法，將這些省下來的開支回饋到票價上，造福乘客，他們節省成本的方法，並妥善分析亞洲的廉航市場趨勢。

酷航發言人說：「我們最大的開支就是油料費」，「不該花的我們一律不花，該花的維修、飛安支出我們一概不省」盡可能地節省，如：

1. 空服員住的旅館，航空公司通常是一人一間，酷航則是兩人一間。

2. 辦公室沒有隔出小房間，主管與 CEO 的辦公桌也不大，節約租金。

3. 科技進步發達，傳統航空公司三、四十年前花費鉅資、場地設置的 IT 系統，年輕的酷航利用雲端技術，也能便宜搞定。

花費精省，相形之下，燃油費占支出比重自然提高，並分析道，「比起一般航空的油料占總開支約 38~40%，酷航則是 47%」，重量會增加油耗，該怎麼為飛機減肥，成為酷航低成本經營的首要課題。

「第一步，我們將椅背上提供娛樂的螢幕移除」，小電視移除後的椅背變得更薄了，不僅有助於安排更多座位，且成功幫飛機瘦身7%，「光是移除那些設備用的電纜，就減輕了2.5噸」不過，酷航飛的是中長程線，旅客想在4小時以上的飛行途中看電影、聽音樂、玩遊戲該怎麼辦呢？別擔心，酷航用iPad2解決了一切問題，花22元新幣（新臺幣510元）租金，即可享用機上娛樂，商務艙乘客則免費使用。

空中巴士 A380

法國空中巴士公司所研發的巨型客機，也是全球載客量最高的客機，有「空中巨無霸」之稱。A380為雙層四發動機客機，採最高密度座位安排時可承載800多名乘客，原型機於2004年中首次亮相，2005年，空中巴士於法國土魯斯廠房為首架A380客機舉行出廠典禮。

2005年試飛成功。於11月，首次跨洲試飛抵達亞洲的新加坡。空中巴士公司於2007年10月15日交付A380客機給新加坡航空公司，並於2007年10月25日首次載客從新加坡樟宜機場成功飛抵澳大利亞雪梨國際機場。

A380客機打破波音747統領35年的記錄，成為目前世界上載客量最大的民用飛機，亦是歷來首架擁有四條乘客通道的客機分經濟艙分上下兩層，典型座位布置為上層「2+4+2」形式，下層為「3+4+3」形式。2007年3月，已經有9架A380建造完成。

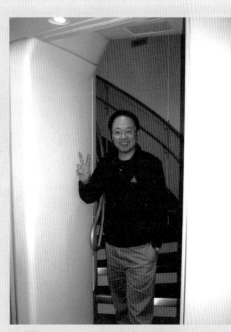

● 圖6-23　A380通往經濟艙上下層走道

據資料顯示截至2011年10月底，新加坡航空已經接收11架，阿酋航空接收15架，澳洲航空接收9架，法國航空接收5架，漢莎航空接收7架，大韓航空接收1架，南方航空接收3架，共51架A380客機。

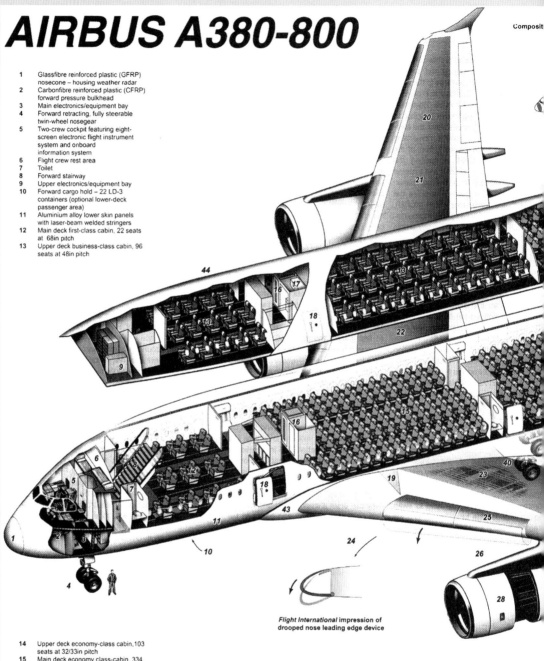

AIRBUS A380-800

1 Glassfibre reinforced plastic (GFRP) nosecone – housing weather radar
2 Carbonfibre reinforced plastic (CFRP) forward pressure bulkhead
3 Main electronics/equipment bay
4 Forward retracting, fully steerable twin-wheel nosegear
5 Two-crew cockpit featuring eight-screen electronic flight instrument system and onboard information system
6 Flight crew rest area
7 Toilet
8 Forward stairway
9 Upper electronics/equipment bay
10 Forward cargo hold – 22 LD-3 containers (optional lower-deck passenger area)
11 Aluminium alloy lower skin panels with laser-beam welded stringers
12 Main deck first-class cabin, 22 seats at 68in pitch
13 Upper deck business-class cabin, 96 seats at 48in pitch

Flight International impression of drooped nose leading edge device

14 Upper deck economy-class cabin,103 seats at 32/33in pitch
15 Main deck economy class-cabin, 334 seats at 32/33in pitch
16 Service lift
17 Galley
18 Passenger door cast – 10 main deck/six upper deck
19 CFRP centre wing box
20 Metal bonded outer wing panels
21 Advanced aluminium alloy mid-wing panels
22 Advanced aluminium alloy inner wing panels
23 Main fuel tanks – total fuel capacity 310,000 litres
24 Variable position drooped nose leading edge high lift device
25 Thermoplastic (fixed) wing leading edge – J-nose

26 Engine pylon incorporating super-plastic formed diffusion bonded (SPFDB)/titanium
27 Translating cowl thrust reverser - inboard engines only
28 Engine cowling - monolithic CFRP
29 Rolls-Royce Trent 970 turbofan – rated at 70,000lb thrust (311kN)
30 Alternative powerplant - General Electric/Pratt & Whitney Engine Alliance GP7270 – rated at 70,000lb thrust
31 Leading edge slat
32 CFRP outer wing ribs
33 Three part ailerons - CFRP
34 CFRP spoilers – eight spoilers per wing

35 Trailing edge single-slotted outboard flap (CFRP)
36 Trailing edge single-slotted inboard flap – aluminium
37 Composite/aluminium hybrid flap tracks
38 Four-wheel wing-mounted main landing gear
39 Six-wheel body-mounted main landing gear with rear-axle steering
40 Proposed additional twin-wheel centre main landing gear for high gross weight/stretch variants
41 Aft cargo hold – 16 LD-3 containers (Optional lower deck crew rest area)

42 Bulk cargo hold (volume 18.4
43 Belly fairing – composite with honeycomb core
44 Glare upper fuselage panels and aft)
45 CFRP composite upper-deck floor beams
46 Aft spiral stairway
47 Galley area with optional pas facility illustrated
48 CFRP rear pressure bulkhea

＊資料來源：Singapore Airline

200

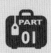

Glare
Laser-beam welded lower stringers
Carbonfibre reinforced plastic
Thermoplastic
Super-plastic formed diffusion bonded/titanium

5.92m (19ft 5in)

6.58m (21ft 7in)

Cabin cross-section

A380 family plan

Current models

A380-800 (555 passengers)

A380-800 Freighter

Proposed future developments

A380-700 (480 seat study)

A380-900 (650 seat study)

0 10m
0 30ft

ium-alloy D-nose with
honeycomb side panels
monolithic tailplane box
ne – trimming fuel tank
ium-alloy tailplane tip
monolithic elevators
n aramid-fibre reinforced
CFRP box – monolithic design

55 CFRP aft fuselage – section 19
56 CFRP monolithic split rudders
57 GFRP/honeycomb fin tip
58 Pratt & Whitney Canada PW980
 auxiliary power unit – rated
 at 1,270kW (1,700shp)

• 圖 6-24 A380 經濟艙下層座位

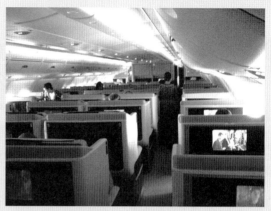
• 圖 6-25 空中巴士 A380 商務艙

• 圖 6-26 手把設計有耳機孔及充電功能

• 圖 6-27 螢幕旁設計有 USB 插槽、網路線等

• 圖 6-28 空中巴士 A380

＊圖片來源：維基百科

波音 787 夢幻客機 Boeing 787 Dreamliner

近年來波音公司研發出新型號的廣體中型客機，2011 年加入市場服務，航空公司研發一款新型客機或飛行器通常超過數年之久時間。787 機型多種艙等（商務艙、豪華經濟艙與經濟艙等）型式下，可搭載 240~400 人之客機，是現今市場之趨勢。在燃料消耗方面兩具引擎並充分運用燃料，材料方面，787 是首款主要使用多種複合材料所研發製造的夢幻客機。

中華航空訂購 16 架波音 787-9 客機，預計 2025 年開始交機，在中運量廣體新客機主力執行任務。華航為現行國內知名航空公司陸續採用 777-300ER、A350-900、A321neo 等全新機隊，派遣飛行長程航線、中程航線與區域短程航線。新世代機隊全面上線。波音 787-9 客機為旗艦級科技產品，在航機規劃、科技技術與複合材料都有煥然一新的設計。再者，787-9 客機在燃油效率表現突出，可較前一代機型減少約 20% 燃油消耗與碳排放，節油減碳高效能，充分地及省能源。此次引進 787-9 夢幻客機，來替換 A330-300 客機，將視為疫情後市場發展供需做調整，以達到提升營運效益，落實品牌效益。

CHAPTER 07

觀光資源概要

一、觀光資源 (Tourism Resources)

　　觀光目的地能迎合並滿足遊客需求潛在特質及從事旅遊活動之一切事務稱為「觀光資源」。另外，觀光資源在研究領域中，任何扮演吸引觀光客的主要角色，包括自然資源、觀光節慶、戶外遊憩設施和觀光吸引力等。觀光資源的分類主要依據資源的潛在特質及利用需求，說明如下：

分類	說明
自然資源	包括風景、氣象、地質、地形、野生動植物。
文化資源	包括歷史文化、古蹟建築、民俗節慶、產業設施。

＊資料來源：作者整理

● 圖 7-1　新北市新店碧潭

● 圖 7-2　肯亞馬賽馬拉國家公園疣豬

● 圖 7-3　印度泰姬瑪哈陵

二、遊憩資源 (Recreation Resources)

　　遊憩資源係指可以滿足遊憩活動的自然和人文景觀。觀光遊憩資源種類繁多，為有效利用、管理及保育，多依景觀的特性，使用適當準則加以分門別類，換句話說，就是將同一性質的景觀資源歸於同類，以便經營管理時能維護其特性，並充分滿足遊憩者的需求。同時亦可藉此分類來分析何種區域較具備遊憩使用的潛力，以及作為規劃管理遊憩活動的基本參考。

三、遊憩承載量 (Carrying Capacity)

　　Shelby & Heberlein(1984) 依上述評估架構將遊憩承載量定義為「一種使用水準，當超過此水準時，各衝擊參數所受之影響程度便超越評估標準所能接受的程度」。因此，依衝擊的種類定義 4 種遊憩承載量。

（一）生態承載量 (Ecological Carrying Capacity)

　　主要的衝擊參數為生態因素，及對關切生態系之衝擊現象，分析使用水準對動物、植物、水、土壤及空氣品質之影響程度，分析後決定遊憩承載量。

（二）實質承載量 (Physical Carrying Capacity)

　　以空間作為衝擊參數，而關切可供使用之空間數量，此項標準應用主要是在尚未發展之自然地區，在依實際狀況分析其所容許之遊憩使用量。

（三）設施承載量 (Facility Carrying Capacity)

　　以開發 (Development) 因素作為衝擊參數，企圖掌握遊客需求，而關切人性之改善。根據設施空間、停車場、露營區與盥洗區等，因人為遊憩設施來分析遊憩承載量。

（四）社會承載量 (Social Carrying Capacity)

　　以體驗參數作為衝擊參數，適時關切損害或改變遊憩體驗所造成之衝擊，此項承載量乃依據遊憩使用量對遊客體驗之影響或改變程度來評定遊憩承載量。

● 圖 7-4　宜蘭礁溪湯圍溝溫泉公園

● 圖 7-5　湯圍溝溫泉公園泡腳池

四、資源基礎 (Resources Based)

（一）陳昭明 (1981) 提到瞭解資源的構成因素之重要性。因為觀光發展之關鍵，在觀光規劃是否健全及對當地環境的認識，進而構成觀光資源的人文因素及自然因素。說明如下：

類別	分類	說明
人文因素	歷史古蹟	紀念性、歷史性、學術性、古蹟活化。
	人為建築	外觀結構、功能、獨特性、紀念性。
自然因素	地形	坡度、山峰、水流、組織。
	地質	土壤質地、岩石組成、地層結構。
	植物	種類、數量、分布、獨特性。
	動物	種類、數量、分布、獨特性。
	氣象	適意程度、季節變化、獨特性。
	空間	空間結構、光線、連續性、透視程度。

（二）吳偉德 (2023)，提出觀光資源基礎

基本設施 Infrastructure	
地面及地下建物體	如自來水、電力、通訊、排水等系統、公路、道路、停車場、機場、碼頭、巴士站、火車站、公園、照明。
觀光交通系統	如道路設計、標誌、風景路線、服務設施、目的地標誌、道路符合國際水準。
運輸及設施 Transportation & Equipment	
航空機場接待	搬運人員要親切，機場空調、動線安排登機安排、時刻表明確、良好接駁運輸系統、shuttle bus、機場快鐵。
鐵路及輕鐵	豪華車廂提供、觀光列車、旅遊車票、高鐵、歐洲 Europass、法國 TGV。
海上交通及遊輪	海上渡假區 (Floating Resort)、遊輪 (Cruise)、岸上觀光 (Shore Excursion)、海上旅館 (Floatel)。
上層設施 Superstructure	
建築設施	星級飯店、渡假區 (Resort)、購物中心 (Mall)、遊樂場、博物館、商店等。
特殊建築	吸引人之不凡建築，應結合建築、景觀、造形、設計、高質感，如 101 大樓、雪梨歌劇院等。
旅館等級	5 星級世界連鎖飯店，如 Sheraton Hotel、Hyatt Hotel。

● 圖 7-6　中國雲南香格里拉迪慶機場

● 圖 7-7　皇家加勒比國際遊輪君主系列船隊－
　海皇號郵輪 Monarch of the seas
　行駛於美國與墨西哥的海域中。

● 圖 7-8　美國加州洛杉磯迪士尼音樂廳
造型具有解構主義建築的重要特徵，以及強
烈的金屬片狀屋頂風格造型。但因加州陽光
太強，其外表金屬在強烈的陽光折射下，引
起當地居民的反彈。

五、節慶活動 (Festival Activities)

　　從國際的大型賽會與節慶活動，可活絡觀光旅遊與文化交流。可預見的是，增進地方繁榮，提升當地知名度，並為國家賺取豐厚外匯。例如，國內外之重要觀光運動與政府積極推廣之旅行臺灣年。2009 年高雄世運與臺北聽障奧運。2008~2009旅行臺灣年，建置友善環境，加強行銷，吸引國際觀光客來臺。2010 年臺北國際花卉博覽，為促進國民之遊憩機會與吸引外國觀光客來臺，應充分提供場所與機會，

並做好觀光遊憩規劃及觀光旅遊事業之管理，以繁榮地方經濟。2017 年臺北市為夏季世界大學運動會舉辦地。

知名之節慶活動概況說明，如元宵燈會、臺灣國際蘭展、國際自由車環臺邀請賽、臺北 101 跨年煙火秀、春季電腦展、客家桐花季、端午龍舟賽、秀姑巒溪泛舟、臺灣美食節。臺東南島文化節、中元祭、國際陶瓷藝術節、花蓮原住民聯合豐年節、海洋音樂季、府城藝術節、日月潭嘉年華、臺北國際旅展、太魯閣馬拉松賽、溫泉美食嘉年華等，皆屬於臺灣在地重要之觀光資源。

 第一節　國家公園論述

一、內政部營建署分類

國家公園 (National Park)	為保護國家特有之自然風景、野生物及史蹟，並提供國民育樂及研究而劃定之地區。
一般管制區 (General Management Area)	國家公園區域內不屬於其他任何分區之土地與水面。包括既有小村落，並准許原土地利用型態之地區。
遊憩區 (Recreation Area)	國家公園區內適合各種野外育樂活動，並准許興建適當育樂設施及有限度資源利用行為之地區。
史蹟保存區 (Historic Area)	國家公園區內為保存重要史前遺跡、史後文化遺址及有價值之歷代古蹟而劃定之地區。
特別景觀區 (Significant Scenic Area)	國家公園區內無法以人力再造之特殊天然景致，而嚴格限制開發行為之地區。
生態保護區 (Ecological Protected Area)	國家公園區內為供研究生態而予以嚴格保護之天然生物社會及其生育環境之地區。
野生物 (Wildlife)	自然演進生長，未經任何人工飼養、撫育或栽培之動物及植物。
都會公園 (Metropolitan Park)	都會區內提供都會居民戶外休閒活動，以增進生活品質與都會環境景觀之大型森林公園。

＊ 資料來源：內政部營建署

- 圖 7-9　烏魯魯－卡塔丘塔國家公園（艾爾斯岩）Uluru Kata-Tjuta National Park Australia
 位於澳洲北領地，聯合國教科文組織列為文化與自然雙重世界遺產，有人稱它為一生當中必去
 的 50 大世界景點的其中之一。這座著名的巨型砂岩高約 350 公尺，步行一圈，長度約 10 公里，
 它就像冰山一樣，大部分體積是在沙地之下的。隨著太陽升起到日落，其表面顏色會有不同的
 變化，原本是灰色的岩石，因為含有大量的鐵礦，呈現出多重層次的紅色、令人讚嘆不已的顏
 色變化。區域內有奧爾加斯石陣 (The Olgas)，這些巨大的圖石堆的歷史可追溯到 5 億年以前。

二、國家公園

　　「國家公園」，是指具有國家代表性之自然區域或人文史蹟。自 1872 年美國設立世界上第 1 座國家公園－黃石國家公園 (Yellowstone National Park) 起，迄今全球已超過 3,800 座的國家公園。臺灣自 1961 年開始推動國家公園與自然保育工作，1972 年制定「國家公園法」之後，相繼成立墾丁、玉山、陽明山、太魯閣、雪霸、金門、東沙環礁、臺江與澎湖南方四島國家公園，共計 9 座國家公園，公園簡介如下：

國家公園	主要保育資源	面積（公頃）	管理處 成立日期
墾丁	隆起珊瑚礁地形、海岸林、熱帶季林、史前遺址海洋生態。	18,083.50（陸域） 15,206.09（海域） 33,289.59（全區）	1984 年
玉山	高山地形、高山生態、奇峰、林相變化、動物相豐富、古道遺跡。	105,490	1985 年
陽明山	火山地質、溫泉、瀑布、草原、闊葉林、蝴蝶、鳥類。	11,455 （北市都會區）	1985 年

國家公園	主要保育資源	面積（公頃）	管理處成立日期
太魯閣	大理石峽谷、斷崖、高山地形、高山生態、林相及動物相豐富、古道遺址。	92,000	1986 年
雪霸	高山生態、地質地形、河谷溪流、稀有動植物、林相富變化。	76,850	1992 年
金門離島	戰役紀念地、歷史古蹟、傳統聚落、湖泊濕地、海岸地形、島嶼形動植物。	3,719.64（最小）	1995 年
東沙環礁離島	東沙環礁為完整之珊瑚礁、海洋生態獨具特色、生物多樣性高、為南海及臺灣海洋資源之關鍵棲地。	174（陸域）353,493.95（海域）353,667.95（全區）	2007 年
臺江	自然濕地生態、地區重要文化、歷史、生態資源、黑水溝及古航道。	4,905（陸域）34,405（海域）39,310（全區）	2009 年
澎湖南方四島國家公園	玄武岩地質、特有種植物、保育類野生動物、珍貴珊瑚礁生態與獨特梯田式菜宅人文地景等多樣化的資源。	370.29（陸域）	2009 年
合計	312,486.24（陸域）；403,105.04（海域）；（全區）715,591.28。		

* 資料來源：臺灣國家公園管理處

- 圖 7-10　納庫魯湖國家公園 (Lake Nakuru National Park)
 是肯亞面積最小的國家公園，是世界有名的鳥類保護區，占地面積約 188 平方公里，湖水的鹽鹼度高，所以特別適合生長藍綠藻與浮游生物，因此吸引了大約 500 多種鳥類聚居，而全球將近 1/3 的紅鶴 (Flamingo) 聚集在此，成為其保護區，據統計將近 200 萬隻以上。

三、國家公園資源

（一）墾丁國家公園，特殊資源

分類	說明
地景	珊瑚礁石灰岩臺地、孤立山峰、山間盆地、河口湖泊、恆春半島隆起。
海岸	三面臨海砂灘海岸、裙礁海岸、岩石海岸、崩崖。
特點	我國第 1 座國家公園。 10 月到隔年 3 月東北季風，形成本區強勁著名的「落山風」。
遺址	墾丁史前遺址，位於石牛溪東畔，距今 4000 年歷史，遺物包括新石器時代的細繩紋陶器。與鵝鑾鼻史前遺址，位於鵝鑾鼻燈塔西北面緩坡上。
人文	以排灣族人為主。

（二）玉山國家公園，特殊資源

分類	說明
陸域	歐亞、菲律賓板塊相擠撞而高隆，主稜脈略呈十字形，十字交點即為玉山海拔 3,952 公尺，涵蓋全臺 3 分之 1 的名山峻嶺，臺灣的屋脊。最古老的地層就在中央山脈東側，約有 1~3 億年歷史。然而園內因為造山運動的頻繁，斷層、節理、褶皺等地質作用發達。中、南、東部大河濁水溪、高屏溪、秀姑巒溪，臺灣三大水系之發源地。
植物群	涵蓋熱帶雨林、暖溫帶雨林、暖溫帶山地針葉林、冷溫帶山地針葉林、亞高山針葉林及高山寒原等。
古蹟	八通關古道。
動物	臺灣黑熊、長鬃山羊、水鹿、山羌等珍貴大型動物。 山椒魚和中國的娃娃魚是親戚，在 145 萬年前的侏羅紀地質年代時期即出現在地球上，是臺灣歷經冰河時期的活證據。
人文	以布農族人為主。
其他	幾乎包括全臺灣森林中的留鳥，包括帝雉、藍腹鷳等臺灣特有種。

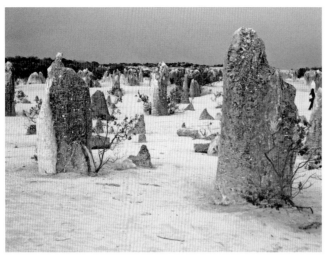

● 圖7-11 西澳大利亞南邦國家公園 (Nambung National Park)

這裡是神祕的平納克斯沙漠 (Pinnacles Desert) 尖峰石陣所在地，成千上萬的石灰石柱高出地表約0.5~3.5公尺。沙漠石陣的形成，是在早期時海中的貝殼碎裂之後混在沙子中一起被海浪衝到陸地上，堆積成沙丘。雨水將沙中的石灰質沖到沙丘底層，而留下石英質的沙子，滋生腐殖土，然後長出植物，植物的根在土中造成裂縫，慢慢被石英填滿裂縫後石化，然後在風化作用之下，露出沙地地表，就成為一根根石柱。

（三）陽明山國家公園，特殊資源

分類	說明
地景	火山地形地貌，主要地質以安山岩為主。以大屯山火山群為主，包括錐狀、鐘狀的火山體、火山口、火口湖、堰塞湖、硫磺噴氣口、地熱及溫泉等。最高峰七星山（標高1,120公尺）是一座典型的錐狀火山。
植物	夢幻湖的臺灣水韭最負盛名，它是臺灣特有的水生蕨類，其他代表性植物如鐘萼木、臺灣掌葉槭、八角蓮、臺灣金線蓮、紅星杜鵑、四照花等等。春天花季，滿山的杜鵑在雲霧繚繞中顯出一種奇幻的美感，是其特色。
特點	位於臺灣北端，近臺北市為都會國家公園。
人文	昔稱草山，緊鄰臺北盆地，曾有凱達格蘭族、漢人、荷蘭、西班牙、日本等居民。
古蹟	大屯山的硫磺開採史、魚路古道等，俗諺「草山風、竹子湖雨、金包里大路」中的「大路」，指的就是早期金山、士林之間漁民擔貨往來的「魚仔路」，這條古道除了呈現早期農、漁業社會的生活風貌之外，也是從事生態旅遊、自然觀察的理想步道。
生態	3個生態保護區，分別為夢幻湖、磺嘴山及鹿角坑。

（四）太魯閣國家公園，特殊資源

分類	說明
地景	立霧溪切鑿形成的太魯閣峽谷，由於大理岩，有著緊緻、不易崩落的特性，經河水下切侵蝕，逐漸形成幾近垂直的峽谷，造就了世界級的峽谷景觀。三面環山，一面緊鄰太平洋。山高谷深是地形上最大的特色，區內 90% 以上都是山地，中央山脈北段，合歡群峰、黑色奇萊、三尖之首的中央尖山、五嶽之一的南湖大山，共同構成獨特而完整的地理景觀。
地形	圈谷、峽谷、斷崖、高位河階以及環流丘等。
植物	中橫公路爬升，1 天之內便可歷經亞熱帶到亞寒帶、春夏秋冬四季的多變氣候，海拔高度不同，闊葉林、針葉林與高山寒原等植物，以生長在石灰岩環境的植物最為特別，如太魯閣繡線菊、太魯閣小米草、太魯閣小蘗、清水圓柏等，石灰岩植被和高山植物，可說是太魯閣國家公園最具代表性的植物資源。
動物	臺灣藍鵲、臺灣彌猴等。
河流	河川以脊梁山脈為主要的分水嶺，向東西奔流。東側是立霧溪流域，面積約占整個國家公園的三分之二，源於合歡山與奇萊北峰之間，主流貫穿公園中部，支流則由西方及北方來會，是境內最主要的河川。脊樑山脈西側是大甲溪和濁水溪上游，包括南湖溪、耳無溪、碧綠溪等。
古蹟	太魯閣族文化及古道系統等豐富人文史蹟。目前園內及周邊發現 8 處史前遺址，其中最著名的是「富世遺址」，位於立霧溪溪口，屬國家第三級古蹟。
	古道方面，從仁和至太魯閣間沿清水斷崖的道路，早期名為北路，於清領時期修築，為蘇花公路的前身；合歡越嶺古道是日治時代修建，以「錐麓大斷崖古道」保存較完整；園內最著名景觀為中部橫貫公路。
人文	史前遺跡、部落遺跡及古今道路系統等，太魯閣族遷入超過 200 年，過著狩獵、捕魚、採集與山田焚墾的生活。

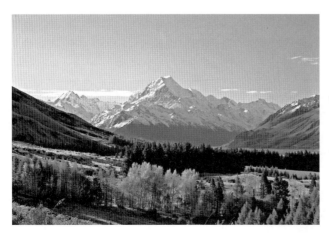

- 圖 7-12　紐西蘭庫克山國家公園 (Aoraki/Mount Cook National Park) 以當時發現此地的英國庫克船長來命名，庫克山高達 3,764 公尺為紐西蘭第一高峰，是紐西蘭最大的高山區國家公園，也有最大的冰河塔斯曼冰河 (Tasman Glacier)。

（五）雪霸國家公園，特殊資源

分類	說明
地景	涵蓋雪山山脈，山岳型國家公園。地形富於變化，如雪山圈谷、東霸連峰、布秀蘭斷崖、素密達斷崖、品田山摺皺、武陵河階及鐘乳石等。 翠池，是臺灣最高的湖泊。
地形	雪山是臺灣的第 2 高峰，標高 3,886 公尺，世紀奇峰之稱是 3,492 公尺的大霸尖山。雪山山脈是臺灣的第 2 大山脈，它和中央山脈都是在 500 萬年前的造山運動中推擠形成，由歐亞大陸板塊堆積的沉積岩構成。
植物	海岸植被之外，涵蓋了低海拔到高山所有的植群類型。大面積的玉山圓柏林、冷杉林、臺灣樹純林等，都以特有或罕見聞名。
河流	大甲溪和大安溪的流域。
動物	七家灣溪的臺灣櫻花鉤吻鮭、寬尾鳳蝶等珍稀保育類動物。
人文	泰雅、賽夏族文化發祥地，七家灣遺址，是臺灣發現海拔最高的新石器時代遺址。

（六）金門國家公園，特殊資源

分類	說明
地景	金門本島中央及其西北、西南與東北角局部區域，分別劃分為太武山區、古寧頭區、古崗區、馬山區和烈嶼島區等 5 個區域，區內的地質以花崗片麻岩為主。
古蹟	是一座以文化、戰役、史蹟保護為主的國家公園。文臺寶塔、黃氏西堂別業、邱良功母節孝坊等。地方信仰特色的風獅爺也相當有特色。
生態	活化石「鱟」最為著名。
鳥類	鵲鴝、班翡翠、戴勝、玉頸鴉、蒼翡翠，此區亦是遷徙型鳥類過境、度冬的樂園，如鸕鶿等候鳥。

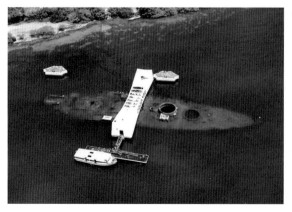

• 圖 7-13　海軍亞利桑那號戰艦紀念館 (The USS Arizona Memorial)
坐落於美國夏威夷州歐胡島的珍珠港，在珍珠港襲擊中被擊沉的亞利桑那號戰艦直接造成了美國加入二次世界大戰。紀念館於 1962 年建立。該館在原戰艦殘骸的正上方，但卻沒有接觸殘骸。自 1980 年建成之後，國家公園管理局就和海軍亞利桑那紀念館遊客管理中心共同負責管理這個紀念館。

＊圖片來源：維基百科

（七）東沙環礁國家公園，特殊資源

分類	說明
地景	比現有 6 座國家公園總面積還大，相當臺灣島的十分之一，範圍涵蓋島嶼、海岸林、潟湖、潮間帶、珊瑚礁、海藻床等生態系統，資源特性有別於臺灣沿岸珊瑚礁生態系，複雜性遠高於陸域生態。
海域	東沙環礁位在南海北方，環礁外形有如滿月，由造礁珊瑚歷經千萬年建造形成，範圍以環礁為中心，成立為海洋國家公園。
生態	桌形、分枝形的軸孔珊瑚是主要造礁物。 環礁的珊瑚群聚屬於典型的熱帶海域珊瑚，主要分布在礁脊表面及溝槽兩側，目前記錄的珊瑚種類有 250 種，其中 14 種為新記錄種，包括藍珊瑚及數種八放珊瑚。
鳥類	島上也有少數留鳥及冬候鳥，鳥類記錄有 130 種，主要以鷸科、鷺科及鷗科為主。

（八）台江國家公園，特殊資源

分類	說明
地景	因地形與地質的關係，入海時河流流速驟減，所夾帶之大量泥沙淤積於河口附近，加上風、潮汐、波浪等作用，河口逐漸淤積且向外隆起，形成自然的海埔地或沙洲。北至南分別有六個沙洲地形，分別為青山港沙洲、網仔寮沙洲、頂頭額沙洲、新浮崙沙洲、曾文溪河口離岸沙洲及臺南城西濱海沙洲。
濕地	鹽水溪口（四草湖）為國家級濕地，亦為臺江內海遺跡臺江國家公園。 曾文溪口濕地、四草濕地，以及 2 處國家級濕地：七股鹽田濕地、鹽水溪口濕地等，合計 4 處。
植物	海茄苳、水筆仔、欖李、紅海欖等 4 種紅樹林植物。
河流	曾文溪、鹿耳門溪、鹽水溪出海口。
生態	黑面琵鷺野生動物保護區。
鳥類	黑面琵鷺。
人文	鄭成功由鹿耳門水道進入內海，擊退荷蘭人。

（九）澎湖南方四島國家公園，特殊資源如下

分類	說明
地景	澎湖南方的東嶼坪嶼、西嶼坪嶼、東吉嶼、西吉嶼合稱澎湖南方四島，包括周邊的頭巾、鐵砧、鐘仔、豬母礁、鋤頭嶼等附屬島礁。未經過度開發的南方四島，在自然生態、地質景觀或人文史跡等資源，都維持著原始、低汙染的天然樣貌，尤其附近海域覆蓋率極高的珊瑚礁更是汪洋中的珍貴資產。
岩石	東嶼坪嶼面積約 0.48 平方公里，海拔高度最高點約 61 公尺，為一玄武岩方山地形，島上的玄武岩柱狀節理發達，亦是澎湖群島中較為年輕的地層。
生態	島上可見傾斜覆蓋在火山角礫岩上的玄武岩岩脈、受海潮侵蝕分離的海蝕柱，以及鑽蝕作用形成的壺穴等豐富地質景觀。
鳥類	頭巾於夏季時成為燕鷗繁殖棲息的天堂。
人文	西嶼坪嶼是一略呈四角型的方山地形，因地形關係使得村落建築無法聚集於港口，因此選擇坡頂平坦處來定居發展，聚落位於島中央的平臺上形成另一種特殊景觀與人文特色。

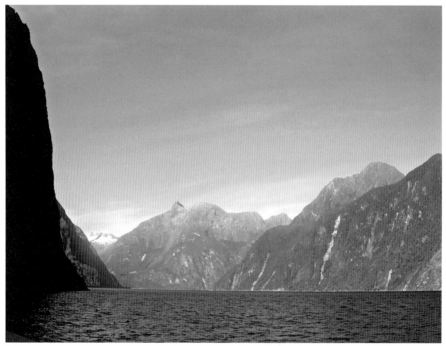

- 圖 7-14　紐西蘭峽灣國家公園 (Fiordland National Park)

 米佛峽灣 (Milford Sound) 位於紐西蘭南島的西南部峽灣國家公園內的一處冰河地形，1986年，米佛峽灣被認可為世界自然遺產 (UNESCO)。米佛峽灣的地理奇景，是在千萬年前被巨大的冰河侵蝕成很深的峽谷，而當冰河消失後，天氣回暖，冰河融化後留下幽深的峽谷，被磨蝕的海岸線因為海水侵入而形成峽灣。

 ## 第二節 國家觀光風景區

　　「臺灣國家風景區特定區」，是指中華民國交通部觀光局依據「發展觀光條例」，結合相關地區之特性及功能等實際情形，經與有關機關會商等規定程序後，劃定並公告的「國家級」重要風景或名勝地區。相對於國家級風景特定區，則有直轄市級、縣（市）級風景特定區，由各級政府相關主管機關規劃訂定，目前臺灣共有國家風景區 13 處。

1. 東北角海岸國家風景區

成立日期	陸域面積	海域面積	合計
1984 年 6 月 1 日	16,891 公頃	530 公頃	17,421 公頃

(1) 東北角海岸位於臺灣東北隅，風景區範圍陸域北起新北市瑞芳區南雅里，南迄宜蘭縣頭城鎮烏石港口，海岸線全長 66 公里。

(2) 2006 年 6 月 16 日雪山隧道全線通車，將宜蘭濱海地區以納入，並擴大東北角海岸國家級風景特定區範圍，更名為「東北角暨宜蘭海岸國家風景區」。

2. 東部海岸國家風景區

成立日期	陸域面積	海域面積	合計
1988 年 6 月 1 日	25,799 公頃	15,684 公頃	41,483 公頃

(1) 東部海岸國家風景區位於花蓮、臺東縣的濱海部分，南北沿臺 11 線公路，北起花蓮溪口，南迄小野柳風景特定區，擁有長達 168 公里的海岸線，還包括秀姑巒溪瑞穗以下泛舟河段，以及孤懸外海的綠島。

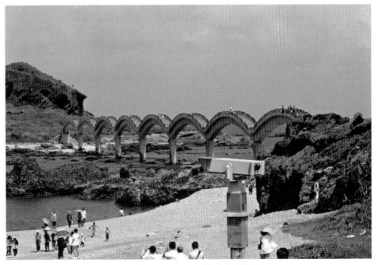

● 圖 7-15　三仙臺風景區

(2) 1990 年 2 月 20 日，行政院核定將綠島納入本特定區一併經營管理，於是本特定區成為兼具山、海、島嶼之勝，資源多樣而豐富的國家級風景特定區。

3. 澎湖國家風景區

成立日期	陸域面積	海域面積	合計
1995 年 7 月	2222 公頃	83381 公頃	85,603 公頃

(1) 北海遊憩系統

觀光資源包含澎湖北海諸島的自然生態，漁村風情和海域活動。「吉貝嶼」為本區面積最大的島嶼，全島面積約 3.1 平方公里，海岸線長約 13 公里，西南端綿延 800 公尺的「沙尾」白色沙灘，主要由珊瑚及貝殼碎片形成。「險礁嶼」海底資源豐富，沙灘和珊瑚淺坪是浮潛與水上活動勝地。

(2) 馬公本島遊憩系統

本系統包含澎湖本島、中屯島、白沙島和西嶼島，以濃郁的人文史蹟及多變的海岸地形著稱。臺灣歷史最悠久的媽祖廟－澎湖天后宮。而舊稱「漁翁島」的西嶼鄉擁有國定古蹟「西嶼西臺」及「西嶼東臺」兩座砲臺。白沙鄉有澎湖水族館及全國絕無僅有的地下水庫－赤崁地下水庫。

(3) 南海遊憩系統

桶盤嶼全島均由玄武岩節理分明的石柱羅列而成。望安鄉舊名「八罩」，望安島上有全國目前唯一的「綠蠵龜觀光保育中心」。七美嶼位於澎湖群島最南端，島上的「雙心石滬」是澎湖最負盛名的文化地景。

4. 花東縱谷國家風景區

成立日期	陸域面積	海域面積	合計
1997 年 5 月 1 日	138,368 公頃	無	138,368 公頃

(1) 花東縱谷是指中央山脈與海岸山脈之間的狹長谷地，因地處歐亞大陸陸板塊與菲律賓海板塊相撞的縫合處，產生許多斷層帶。加上花蓮溪、秀姑巒溪和卑南溪 3 大水系構成綿密的網路，其源頭都在海拔 2、3 千公尺的高山上，山高水急，因而形成了峽谷、瀑布、曲流、河階、沖積扇、斷層及惡地等不同的地質地形，並造就了許多不同山形疊巒的六十石山位於富里鄉東方，每到百花齊放時節，金針滿山遍野金黃一片，如詩如畫的景緻令人駐足流連。

(2) 花東縱谷的文化有史前文化與原住民文化，位於花蓮縣瑞穗鄉舞鶴臺地附近的
　　「掃叭石柱」，為卑南史前遺址中最高大的立柱，考古學家將之歸類為「新石
　　器時代」的「卑南文化遺址」；距今約 3 千年的「公埔遺址」，位於花蓮縣富
　　里鄉海岸山脈西側的小山丘上，也是卑南文化系統的據點之一，目前為內政部
　　列管之 3 級古蹟。

5. **大鵬灣國家風景區**

成立日期	陸域面積	海域面積	合計
1997 年 11 月 18 日	1,340.2 公頃	1,424 公頃	2,764.2 公頃

(1) 日治時代是日軍潛艇或水上飛機之基地，臺灣光復後是空軍水上基地，大鵬灣
　　國家風景區包括兩大風景特定區：大鵬灣風景特定區、小琉球風景特定區。
(2) 享受南臺灣椰林風情、與浪花帆影熱情的邀約及風味獨特享譽全臺的黑鮪魚、
　　黑珍珠蓮霧。漫步在晨曦或夕陽的霞光裡，欣賞著臺灣最南端的紅樹林、蔚藍
　　海岸與「潟湖」自然景觀之美。

6. **馬祖國家風景區**

成立日期	陸域面積	海域面積	合計
1999 年 11 月 26 日	2,952 公頃	22,100 公頃	25,052 公頃

● 圖 7-16　馬祖八八坑道
　興建完成於先總統蔣公八十八歲誕辰，因此得名。原是軍方戰備用途的戰車坑道，後來由於坑
　道中段塌陷，戰車撤走後，現今則是馬祖酒廠窖藏老酒與高粱酒的最佳場所，遊客一靠近坑道
　口，就可聞到濃濃酒香味。

(1) 馬祖，素有「閩東之珠」美稱， 1992 年戰地政務解除，行政院將馬祖核定為國家級風景特定區，希望以積極推展馬祖列島觀光產業為首要工作，其中的中島、鐵尖、黃官嶼等，更是享譽國際的燕鷗保護區，其中神話之鳥「黑嘴端鳳頭燕鷗」，吸引更多國際遊客參訪。

(2) 本國家風景區範圍，包含連江縣南竿、北竿、莒光及東引四鄉。

7. 日月潭國家風景區

成立日期	陸域面積	海域面積	合計
2000 年 1 月 24 日	9,000 公頃	無	9,000 公頃

(1) 1999 年 921 大地震，造成日月潭及鄰近地區災情慘重，日月潭結合鄰近觀光據點，提升為國家級風景區。

(2) 風景區經營管理範圍以日月潭為中心，北臨魚池鄉都市計劃區，東至水社大山之山脊線為界，南側以魚池鄉與水里鄉之鄉界為界。區內含括原日月潭特定區之範圍及頭社社區、車埕、水社大山、集集大山、水里溪等據點。

(3) 日月潭國家風景區發展目標將以「高山湖泊」與「邵族文化」為兩大發展主軸，並結合水、陸域活動，提供高品質、多樣化的休閒度假遊憩體驗。

8. 參山國家風景區

成立日期	陸域面積	海域面積	合計
2001 年 3 月 16 日	77,521 公頃	無	77,521 公頃

(1) 臺灣中部地區風景秀麗氣候宜人，蘊藏豐富之自然、人文及產業資源，且交通便利，尤以獅頭山、梨山、八卦山風景區最富勝名。

● 圖 7-17　八卦山大佛
建於 1954 年，彰化八卦山風景區內，最具象徵性的高 23 公尺的巨型如來佛像。號稱亞洲第一的大佛，大佛竣工之後還在前方建造九龍池以及殿前的兩隻巨大石獅、並且在大佛的兩側建造供遊客休息與布教用的休憩場所，最後還在一旁建造了一棟樓高 4 層的大佛殿，以及八卦塔、八卦亭及大佛前牌樓，其成為彰化縣最具代表性的地標，現今為高速公路「十景之一」。

(2) 配合「臺灣省政府功能業務組織調整」及「綠色矽島」政策,交通部觀光局重新整合獅頭山、梨山及八卦山等 3 風景區合併設置「參山國家風景區」專責辦理風景區之經營管理。

9. 阿里山國家風景區

成立日期	陸域面積	海域面積	合計
2001 年 7 月 23 日	41,520 公頃	無	41,520 公頃

(1) 嘉義地區多山林,境內山岳、林木、奇岩、瀑布、奇景不絕,尤以「阿里山」更具盛名,日出、雲海、晚霞、森林與高山鐵路,合稱阿里山 5 奇「阿里山雲海」更為臺灣八景之一,是為臺灣最負國際盛名之旅遊勝地。

(2) 阿里山地區擁有得天獨厚的自然資源,以及濃厚的鄒族人文色彩,來到這裡旅遊,四季皆可體驗不同的樂趣,春季賞花趣、夏季森林浴、秋季觀雲海、冬季品香茗。

(3) 每年 3~4 月「櫻花季」、4~6 月「與螢共舞」、9 月「步道尋蹤」、10 月「神木下的婚禮」及「鄒族生命豆季」、12 月「日出印象跨年音樂會」等一系列遊憩活動。

10. 茂林國家風景區

成立日期	陸域面積	海域面積	合計
2001 年 9 月 21 日	59,800 公頃	無	59,800 公頃

　　茂林國家風景區橫跨高雄市桃源區、六龜區、茂林區及屏東縣三地門鄉、霧臺鄉、瑪家鄉等 6 個鄉鎮之部分行政區域。推展荖濃溪泛舟活動,並結合寶來不老溫泉區,發展成為多功能的定點度假區。

11. 北海岸及觀音山國家風景區

成立日期	陸域面積	海域面積	合計
2001 年 2 月 20 日	6,085 公頃	4,411 公頃	10,496 公頃

(1) 配合精省政策重新整合北海岸、野柳、觀音山三處省級風景特定區,轄區內包含「北海岸地區」及「觀音山地區」兩地區。

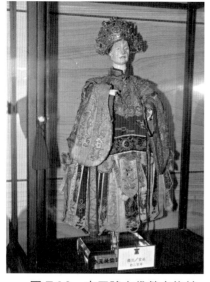

● 圖 7-18　李天祿布袋戲文物館

(2) 有國際知名的野柳地質地形景觀、兼具海濱及山域特色之生態景觀及遊憩資源，成為兼具文化、自然、知性、生態的觀光遊憩景點，著名風景區如白沙灣、麟山鼻、富貴角公園、石門洞、金山、野柳、翡翠灣等呈帶狀分布。

(3) 擁有李天祿布袋戲文物館、朱銘美術館等豐富而多樣化的藝術人文資源。野柳「地質公園」馳名中外的女王頭及仙女鞋，唯妙唯肖的的造型，以及歐亞板塊與菲律賓板塊推擠造成的單面山，令人讚嘆大自然鬼斧神工的奧祕。

12. **雲嘉南濱海國家風景區**

成立日期	陸域面積	海域面積	合計
2003 年 12 月 24 日	33,413 公頃	50,636 公頃	84,049 公頃

(1) 雲嘉南濱海國家風景區位於雲林縣、嘉義縣、臺南市 3 地的沿海區域，均屬於河流沖積而成的平坦沙岸海灘。沙洲、潟湖與河口濕地則是這兒最常見的地理景緻。

(2) 曬鹽則是另一項本地特有的產業，由於日照充足、地勢平坦，臺灣主要的鹽田都集中在雲嘉南 3 縣市海濱地區。

13. **西拉雅國家風景區**

成立日期	陸域面積	水域面積	合計
2005 年 11 月 26 日	88,070 公頃	3,380 公頃	91,450 公頃

(1) 區域內曾文水庫、烏山頭水庫、白河水庫、尖山埤和虎頭埤水庫，獨特惡地形草山月世界、左鎮化石遺跡、平埔文化節慶活動、關仔嶺溫泉區等豐富自然和人文資源。

(2) 臺灣第 13 個國家風景區，是西拉雅族（平埔族）文化之發源地，區域內蘊含相當豐富且深具特色的西拉雅文化。因此，以「西拉雅」為風景區名。

● 圖 7-19　臺灣接軌世界遺產地點圖

 ## 第三節　世界遺產潛力點

　　2002~2010 年，行政院文化建設委員會推薦具「世界遺產」潛力點名單，目前臺灣世界遺產潛力點共計 18 處。分述如下：

I. 太魯閣國家公園

潛力點	內容
基本資料	花蓮、臺中及南投三縣市，位跨臺灣東部地區。
符合說明	太魯閣峽谷的大理岩岩層厚度達千餘公尺以上，分布範圍廣達 10 餘公里，此區石灰岩的生成與大理岩的形成過程，可見證臺灣最古老地質年代，另由於菲律賓海板塊與歐亞大陸板塊間的持續碰撞，造成地殼不斷上升，加上下切力旺盛的立霧溪經年累月地沖刷與侵蝕，形成雄偉的斷崖、河階地、開闊河口沖積扇及峽谷等地質地形。 太魯閣狹窄呈 U 字型的石灰岩峽谷是世界最大的大理岩峽谷，深度超過 1,000 公尺，因立霧溪不斷下切、侵蝕、沖刷加上大理岩層的風化作用及此處地殼持續活躍隆起的上升運動，造就太魯閣峽谷渾厚雄偉的景觀，生物多樣性與獨特性符合世界遺產。 本區在海拔高度上變化大，造成複雜的氣候帶，形成繁複的植被。高山峻嶺的阻隔，造成生殖隔離作用，因此孕育出特有及稀有的植物。此外，此區未受人為破壞的原生植被與森林，讓棲息其間的動物種類和數量非常豐富，並產生互相依賴的關係。

2. 棲蘭山檜木林

潛力點	內容
基本資料	位於臺灣北部雪山山脈。屬於宜蘭縣、新竹縣、桃園市及新北市 4 縣市。
符合說明	處於中高海拔的山區，此山域因峰高、谷深、雨霧足，形成孤島式的封閉性生態環境，使得伴生於檜木林帶之珍稀裸子植物，如紅豆杉、臺灣杉、巒大杉、臺灣粗榧等北極第三紀孑遺植物，歷經數千萬年至上億年的演替，堪稱「活化石樹」，在生態演化上具有指標地位。 本區之自然環境生態系，稱為「暖溫帶山地針葉樹林群系」。在植物學上又將此群系分為兩大植物生態社會：一為針葉混生社會，另一為檜木林型社會。並發現有臺灣黑熊、臺灣野山羊、山羌等大型蹄科動物。

● 圖 7-20 白朗峰
歐洲阿爾卑斯山的最高峰,海拔約
4,807 公尺,位於法國與義大利的交
界處。白朗峰是西歐與歐盟境內的最
高峰。1786 年首次被人類征服。白朗
峰有時也被稱為「白色少女」或「白
色山峰」。

3. 卑南遺址與都蘭山

潛力點	內容
基本資料	卑南遺址是臺灣地區目前所知規模最大的史前遺址,緩衝區應含括卑南大溪、卑南山及卑南文化人的聖山－都蘭山。
符合說明	卑南遺址出土的石板棺、玉器、大規模之聚落遺物,在臺灣首屈一指,即使在世界上也不多見。就學術的意義來看,代表史前文化的卑南遺址,不但與臺灣西海岸的若干史前文化有相通之處,而且與現存南島民族文化也有所關連。 有形的建築遺構、出土文物,無形的文化遺產,如將石棺埋葬並放置於居屋下方之傳統葬俗及卑南文化人其祭祀活動與都蘭山的關係。

4. 阿里山森林鐵路

潛力點	內容
基本資料	阿里山森林鐵路橫跨嘉義市、嘉義縣及南投縣三縣市,全長 71.34 公里。阿里山森林遊樂區位在嘉義縣。
符合說明	為開發森林而鋪設的產業鐵道,由海拔 100 公尺以下爬升至海拔 2,000 公尺以上,亦合乎登山鐵道的定義;而其由海拔 2,200 公尺沼平至 2,584 公尺哆哆咖林場線,鋪設高海拔山地路段,是名符其實的高山鐵道。阿里山森林鐵路－森林鐵道、登山鐵道和高山鐵道集於一身。

5. 金門戰地文化

潛力點	內容
基本資料	金門地處福建省東南方之廈門灣內,東距臺灣約 277 公里,西距廈門外港約 10 公里,金門本島的馬山距中國大陸之角嶼僅 2,300 公尺,緯度與臺中地區相當。

潛力點	內容
符合說明	從西元 4 世紀初，中原世家大族移居於此，後陸續有唐、宋、元、明、清至 1949 年國民政府駐軍於此。金門地區的文化、經濟與政治歷史與 1,500 年來的移民活動，密不可分。移民在此地留下許多豐富的文化遺產，如建築群及「固若金湯」的軍事工事、宗教信仰、婚喪節慶禮俗等。藉由這些文化遺產可建構出一條「時光走廊」，感受先民生活脈動。 獨特的戰地文化，兼具從「負面世界遺產」(對抗、戰爭、悲劇) 走向「正面世界遺產」普世價值 (和解、和平、喜劇) 的教育示範與啟示作用，代表人類追求和平共存的普世價值。金門的傳統聚落及民居布局的根本精神是宗法倫理的體現。這些傳統聚落，如今因受到難以抗拒的現代化潮流影響，處於脆弱的狀態，符合世界遺產登錄標準。

6. 大屯火山群

潛力點	內容
基本資料	大屯西峰位於南峰和面天山之間，主峰高 1,092 公尺，屬於成層的錐狀火山，略呈南北延長。
符合說明	大屯山火山有 2500 萬年前的老地層，還有火山地形，及後火山作用地質景觀，見證了地殼變動、地質演變的過程。 與世界上同緯度乾旱沙漠，生態單調的地區相較，臺灣潮濕多雨、地貌多變、生態豐富，主要原因是受到造山運動、火山噴發、海洋調節、東北季風盛行的影響。大屯山火山群四季分明，可說是臺灣地貌與生態的一個縮影，擁有火山、地熱、草原、森林、北降型植被、冰河時期子遺植物以及多種稀有動植物，在生態演化上具有指標地位。 繁茂的植被和多樣的地形孕育出豐富的自然生態，計有哺乳類 20 種、鳥類 120 種、兩棲類 21 種、爬蟲類 48 種、蝶類 191 種以上。植物種類更多達 1,300 種，極具研究與保育價值。

- 圖 7-21 挪威奧斯陸維格蘭雕塑公園（生命之柱）

維格蘭雕塑公園位於挪威的奧斯陸，是一個以雕像為主題的公園。公園內的 212 座雕像是挪威雕像家古斯塔夫－維格蘭的作品。「生命之柱」1929~1943 年完成，柱高約 50 公尺，石柱上人物互相糾解纏繞，刻劃出 121 個不同姿態的男女老幼，每個人都奮力掙扎，想要往上爬升，渴望心靈的救贖與解脫，石柱頂端的嬰兒與骷髏，代表生與死，看似兩極端，但又似回到原點，人生就像是周而復始，因果輪迴。

＊圖片來源：http://ppimg.niwota.com/album/images/2010-10-22/1287710049062-m.jpg

7. 蘭嶼聚落與自然景觀

潛力點	內容
基本資料	蘭嶼原名紅頭嶼。雅美人（達悟族）。島型似一拳狀，是古老的火山岩體。
符合說明	蘭嶼雅美族（達悟族）為適應當地嚴酷的氣候、風襲擊狹長海岸地形環境，發展出特有的建築文化，半地下的房屋建築設計，可保護居住者抵擋風雨的侵害。 蘭嶼是位在臺灣與菲律賓間之呂宋島火山海脊上的海底噴發火山島；其地層以含角閃石的安山岩質熔岩及玄武岩質的集塊岩為主。精采的自然地形、火山熔岩及迷人海景，傳統文化與海洋、飛魚緊密結合，此一文化特質，使島上的自然景觀更具特色。

8. 紅毛城及其周遭歷史建築群

潛力點	內容
基本資料	位於淡水河下游北岸，大屯山群西側，隔河與觀音山相望，臺灣西北端，涵蓋範圍從淡水至竹圍。
符合說明	淡水原為平埔族凱達格蘭人居住範圍，歷經漢人墾拓、開港通商、日治時期等不同發展，成為西洋文化進入臺灣的門戶。西方的宗教、建築、醫療、教育等，皆以淡水為起點，擴散至臺灣各處。 淡水與歐洲傳教士、醫生、教育家、外交人員及商人有強烈的連結，其實質證據是淡水地區呈現的殖民風格建築，包括學校、城堡、領事館、歐僑富商、本地富商所形塑的都市形體。

9. 金瓜石聚落

潛力點	內容
基本資料	坐落於新北市瑞芳區東北方，以金瓜石聚落為主體。
符合說明	金瓜石聚落完整地保存產業遺產面貌與豐富的歷史文化遺跡，吸引經濟、歷史、地質、植物等學者的研究興趣。自然景觀—地形資源與水景資源；礦業地景—礦區、坑口、礦業運輸動線與冶煉設施等文化資產。

10. 澎湖玄武岩自然保留區

潛力點	內容
基本資料	分布於澎湖縣群島東北海域上,包含小白沙嶼、雞善嶼、錠鉤嶼等三處玄武岩島嶼。
符合說明	此區由地底流出的火山熔岩冷卻形成後,形成各式的柱狀玄武岩,另外,由玄武岩組成的島嶼受到海蝕作用形成海崖、海蝕洞、海蝕柱、海蝕溝等天然美景,在亞洲地區群島中更是少見。
	本區的地質年代是臺灣海峽火山熔岩最活躍的年代,至今仍保留非常獨特與優美的玄武岩地景,其雄偉柱狀節理及豐富的地形變化。
	位處偏遠,海流湍急、岩壁陡峭,人跡罕至,因此,每年 4~9 月已成為保育類珍貴稀有鳥類的繁殖天堂,2002 年更發現瀕臨絕種的海洋野生動物—綠蠵龜上岸產卵,極具研究與保育價值。

11. 臺鐵舊山線

潛力點	內容
基本資料	苗栗縣三義一路蜿蜒至臺中市后里區,沿線經過兩個車站—勝興與后里、3 座鐵橋—龍騰斷橋、鯉魚潭橋、大安溪橋,8 個隧道。橫跨大安溪南北兩岸之苗栗縣與臺中市兩縣市境,全長約 15.9 公里。
符合說明	完工於 1908 年,當年架橋技術未臻成熟的情況下,利用河流上游較窄的河床與較穩固的地基,挑戰環繞山路與架橋過河的艱辛工程,創造出臺灣鐵路工程技術上最大坡度、最大彎道、最長花梁鋼橋、最長隧道群等偉大經典之作。

12. 玉山國家公園

潛力點	內容
基本資料	島中央地帶,北以濁水溪與雪山山脈相連靠近南投縣,郡大溪與中央山脈為界,西以沙里仙溪、楠梓仙溪與阿里山山脈為鄰。
符合說明	中央山脈號稱「臺灣屋脊」而玉山又為中央山脈至高峰,亦為東北亞第一高峰。
	玉山國家公園受到板塊運動的影響,岩層脆弱易崩塌,造成多處驚險的地質景觀,加上特殊氣候造成的侵蝕作用,產生多處壯觀的瀑布奇景。
	豐富的林相及海拔落差大的環境特色,提供野生動物一個良好的環境,讓棲息其間的動物種類和數量非常豐富,而產生互相依賴關係。

- 圖 7-22　青海湖

位於中國青海省內青藏高原的東北部，藏語意為藍湖、青湖。是中國最大的湖泊，也是中國最大的鹹水湖、內流湖。青海湖四周有四座高山：北面是大通山，東面是日月山，南面是青海南山，西面是橡皮山。這四座大山海拔都在 3,600~5,000 公尺之間。

13. 樂生療養院

潛力點	內容
基本資料	桃園市〈新院區〉、新北市新莊區〈舊院區〉。
符合說明	建築仍保有日治與國民政府時代建築特色，加上作為醫療設施與隔離空間之功能，相當具有象徵意義。區內兼具醫療與生活空間規劃設置及功能性建築與復健職業設施，具體呈現漢生病醫療與公共衛生發展史，展現漢生病療養院之隔離特殊性與時代意義。

14. 桃園臺地埤塘

潛力點	內容
基本資料	位於桃園市，在臺北盆地和林口臺地之西，以及湖口臺地和關西臺地之東。歷史上亦稱「桃澗平原」、「桃澗平野」等。
符合說明	由於人口增加、工商業發達，漸漸失去灌溉功能的埤塘或被填平或被削減，紛紛興建學校、社區、政府、機場，取代原有埤塘，目前仍有 3,000 多口，代表了桃園臺地水利灌溉之特殊土地利用方式，這數千個星羅棋布的人工湖，成為與居民生活互動密切的地景。

15. 烏山頭水庫與嘉南大圳

潛力點	內容
基本資料	嘉南平原是臺灣最大的平原，面積 25 萬公頃，烏山頭水庫堰堤長 1,273 公尺，高 56 公尺，因為水庫的四周是錯綜羅列的山陵，從空中鳥瞰宛如一株珊瑚，因此又名珊瑚潭。
符合說明	烏山頭水庫與嘉南大圳完工於 1930 年，對生態環境的破壞減至接近零。八田與一並創立 3 年輪灌制度，使可享有灌溉用水的農民增加 3 倍，是水利工程偉大經典之作。

16. 屏東排灣族石板屋聚落

潛力點	內容
基本資料	目前仍有近 50 幢完整之石板屋，為原住民族現存石板屋聚落保存最完整的地方。
符合說明	石板屋聚落完整地保存排灣族歷史文化遺跡，區內的人文資源一聚落景觀與山上自然地景有機結合，配置明顯，保存良好，生動記錄排灣族傳統聚落空間、家屋空間、家屋前庭、採石場、水源地及傳統領域。

17. 澎湖石滬群

潛力點	內容
基本資料	北方的白沙鄉，石滬數量最多，尤其吉貝島自古有「石滬故鄉」之稱。
符合說明	先民利用澎湖海邊黑色的玄武岩和白色的珊瑚礁，堆起一座座石滬，利用潮汐漲退，使魚群游進滬內而被捕捉，不必與海浪搏鬥，是地方智慧的結晶。

* 圖 7-23　雲南石林
 位於中國雲南省石林，法定名稱為「路南石林風景名勝區」。「雲南石林岩溶峰林國家地質公園」；2004 年，聯合國教科文組織批准石林列入首批世界地質公園；2007 年，石林作為「中國南方喀斯特」的重要組成部分為世界自然遺產。

18. 馬祖戰地文化

潛力點	內容
基本資料	馬祖列島位於臺灣海峽西側，由 36 座島礁組成，星羅棋布於閩江口外，串連為一海上明珠。
符合說明	1968 年起，馬祖地區國軍基於攻防一體之戰略指導與作戰任務需要，在南竿、北竿、西莒及東引，以人工一刀一斧、日夜不停趕工方式，在堅硬的花崗岩中開鑿出「北海坑道」、「安東坑道」、「午沙坑道」這些供登陸小艇使用之坑道碼頭，藉以保持戰力於九天之下，坑道密度為世界之冠，形成特殊的戰地景觀。馬祖島上充滿「反攻大陸」、「蔣總統萬歲」、「爭取最後勝利」、「軍民合作」、「枕戈待旦」等標語，以及馬祖各式各樣地下石室、坑道、射口、砲臺、廚房、廁所等防禦工事軍事據點。這些冷戰時期戰地文化景觀，反映了當時特殊的時空情境，加上燈塔、民間信仰廟宇及碑碣。 馬祖獨特的戰地文化，兼具從「負面世界遺產」（對抗、戰爭、悲劇）走向「正面世界遺產」普世價值（和解、和平、喜劇）的教育示範與啟示作用，代表人類追求和平共存的普世價值。

第四節　生態自然保護區

一、臺灣保護區

　　臺灣地區以自然保育為目的所劃設之保護區，可區分為「自然保留區」、「野生動物保護區」及「野生動物重要棲息環境」、「國家公園」、「自然保護區」等 4 類型。複雜的地理、氣候等自然因素影響下，造就臺灣多樣性的生態環境，舉凡海洋、島嶼、河口、沼澤、湖泊、溪流、森林及農田等不一而足。每 1 個生態系均孕育著豐富的物種與遺傳資源。就海洋而言，海岸線長達 1,600 公里，由於地理條件的不同，形成了珊瑚礁、岩岸、沙岸、泥岸及紅樹林等多樣性的海岸環境及生態系，亦孕育了豐富龐雜的野生動植物及微生物資源，更提供臺灣做為海洋國家永續經濟活動的基礎。

生態旅遊 (Ecotourism)

Ecotourism = Ecological Tourism 生態旅遊的意涵，包含「生態旅遊是以資源為其發展的基礎」、「強調保育的概念」、「永續發展之概念」、「特殊的遊客目的與動機」、「負責任的遊客行為」、「對當地社區有貢獻」、「當地社區的參與」等 7 項意涵。

（一）生態旅遊的優點（王鑫，2002）

1. 環境衝擊，不損害並保護當地生態系的永續發展。

2. 文化衝擊最小化與最大的尊重。

3. 經濟利益回饋當地。

4. 給予遊客最大的遊憩滿意度。

5. 可在相對未受干擾的自然區域從事旅遊。

6. 遊客本身可成為對自然區域使用、保護與管理的貢獻者。

7. 可以建立一套適宜的經營管理制度。

（二）生態旅遊規範

生態旅遊種類繁多。大致而言，因性質與對象的不同，可分為管理者 (Manager)、執行者 (Operator)、當地居民 (Resident)、遊客 (Visitor) 等 4 種生態旅遊的規範。

二、自然保留區

● 圖 7-24　生態旅遊標章

保護區名稱	主要保護對象	範圍（位置）	主管機關
烏石鼻海岸	天然海岸林、特殊地景	南澳事業	羅東林區管理處
大武事業區	臺灣穗花杉	大武事業區	臺東林區管理處
臺東紅葉村臺東蘇鐵	臺東蘇鐵	延平事業區	臺東林區管理處
南澳闊葉樹林自然	暖溫帶闊葉樹林、原始湖泊及稀有動植物	和平事業區	羅東林區管理處

保護區名稱	主要保護對象	範圍（位置）	主管機關
九九峰	地震崩塌斷崖特殊地景	埔里事業區	南投林區管理處
鴛鴦湖	湖泊、沼澤、紅檜、東亞黑三稜	大溪事業區	退輔會森林保育處
阿里山臺灣一葉蘭	臺灣一葉蘭	阿里山事業區	嘉義林區管理處
烏山頂泥火山	泥火山地景	高雄市燕巢區深水段	高雄市政府
出雲山	闊葉樹、針葉樹天然林、稀有動植物、森林溪流及淡水魚類	荖濃溪事業區	屏東林區管理處
插天山	櫟林帶、稀有動植物及其生態系	大溪事業區部	新竹林區管理處
挖子尾	水筆仔純林及其伴生之動物	新北市八里鄉	新北市政府
澎湖玄武岩	特殊玄武岩地形景觀	澎湖縣錠鉤嶼、雞善嶼、及小白沙嶼等	澎湖縣政府
關渡	水鳥	臺北市關渡堤防外沼澤區	臺北市政府
哈盆	天然闊葉林、山鳥、淡水魚類	宜蘭事業區	行政院農委會林業試驗所
淡水河紅樹林	水筆仔	新北市竹圍附近淡水河沿岸風景保安林	羅東林區管理處

三、野生動物保護區

野生動物保護區一覽表，以下中央主管機關為行政院農委會。

保護區名稱	主要保護對象	範圍（位置）	主管機關
澎湖縣貓嶼海鳥	大小貓嶼生態環境及海鳥景觀資源	澎湖縣大、小貓嶼全島陸域、及其低潮線向海延伸100 公尺內之海域	澎湖縣政府
高雄市那瑪夏區楠梓仙溪野生動物	溪流魚類及其棲息環境	高雄市那瑪夏區全鄉段之楠梓仙溪溪流	高雄市政府
無尾港水鳥	珍貴濕地生態環境及其棲息之鳥類	宜蘭縣蘇澳鎮功勞埔大坑罟小段	宜蘭縣政府

保護區名稱	主要保護對象	範圍（位置）	主管機關
臺北市野雁	水鳥及稀有動植物	臺北市中興橋至永福橋間公有水域及光復橋上游6百公尺高灘地	臺北市政府
臺南市四草野生動物	珍貴濕地生態環境及其棲息之鳥類	本野生動物保護區與重要棲息環境面積相同，共有3個分區	臺南市政府
澎湖縣望安島綠蠵龜產卵棲地	綠蠵龜、卵及其產卵棲地	澎湖縣望安島	澎湖縣政府
大肚溪口野生動物	河口、海岸生態系及其棲息之鳥類、野生動物	臺中市與彰化縣境內之大肚溪（烏溪）河口及其向海延伸2公里內之海域	彰化縣政府及臺中市政府
棉花嶼、花瓶嶼野生動物	島嶼生態系及其棲息之鳥類、野生動物；火山地質景觀	基隆市棉花嶼、花瓶嶼全島及其周圍海域	基隆市政府
蘭陽溪口水鳥	河口、海岸生態系及其棲息之鳥類、野生動物	宜蘭縣蘭陽溪下游河口噶瑪蘭大橋以東河川地	宜蘭縣政府
櫻花鉤吻鮭野生動物	櫻花鉤吻鮭及其棲息與繁殖地	大甲溪事業區以及武陵農場中、北谷，南邊於七家灣溪西岸以億年橋向西延伸之山陵線為界於雪霸國家公園範圍內	臺中市政府、雪霸國家公園、退輔會武陵農場管理處、林務局東勢林區管理處
臺東縣海端鄉新武呂溪魚類	溪流魚類及其棲息環境	臺東縣海端鄉卑南溪上游新武呂溪初來橋起，至支流大崙溪的拉庫拉庫溫泉	臺東縣政府
馬祖列島燕鷗	島嶼生態、棲息之海鳥及特殊地理景觀	雙子礁、三連嶼、中島、鐵尖島、白廟、進嶼、劉泉礁、蛇山等8座島	福建省政府、連江縣政府
玉里野生動物	原始森林及珍貴野生動物資源	花蓮縣卓溪鄉國有林玉里事業區	林務局花蓮林區管理處
新竹市濱海野生動物	河口、海岸生態系及其棲息之鳥類、野生動物	北涵括客雅溪口（含金城湖附近）	新竹市政府
臺南市曾文溪口北岸黑面琵鷺野生動物	曾文溪口野生鳥類資源及其棲息覓食環境	七股新舊海堤內之市有地，北以舊堤堤頂線上為界定	臺南市政府

- 圖 7-25　四川臥龍國家級自然保護區

　建於 1963 年，位於中國四川省阿壩藏族羌族自治州汶川縣西南部，2,000 平方公里，是大熊貓的主要棲息地之一。在 1980 年評比列入「人與生物圈」保護區，中國保護大熊貓研究中心是與世界野生動物基金會合作建立。2006 年，中國向聯合國教科文組織申報的世界自然遺產選址之一，是以四川大熊貓棲息地之名義為訴求。臺北市動物園的大熊貓團團和圓圓，就是來自四川臥龍自然保護區，2013 年產下了圓仔，轟動全國。其一舉一動，一顰一笑，是全臺灣注視的觀點，亦帶動了臺北市動物園之觀賞人潮，觀光旅遊價值由此可以理解其效應。

四、自然保護區

保護區名稱	主要保護對象	範圍（位置）
十八羅漢山	特殊地形、地質景觀，第 55 林班部分	旗山事業區
雪霸自然保護區	香柏原生林、針闊葉原生林、特殊地型景觀、冰河遺跡及野生動物	大安溪事業區
海岸山脈臺東蘇鐵自然保護區	臺東蘇鐵	成功事業區
關山臺灣海棗	臺灣海棗	關山事業區
大武臺灣油杉	臺灣油杉	大武事業區
甲仙四德化石	滿月蛤、海扇蛤、甲仙翁戎螺、蟹類、沙魚齒化石	旗山事業區

義大世界 E-DA World

2010 年營運，面積地 90 公頃，位於臺灣高雄市大樹區的大型觀光旅遊景區。就是在高雄市觀音山風景區旁的「義大世界」，相關單位還有義守大學、義大國際中小學、高雄義大皇冠假日酒店、義大遊樂世界、義大世界購物廣場、義大天悅飯店、義大皇家戲院、高雄義大展覽中心、義大世界伯爵特區及義享天地。

全國唯一擁有休閒與渡假的義大世界市南臺灣休閒渡假園區，園內還有養生、教育、藝術、文化、購物與地產等八大主題內容。臺灣觀光產業將五星級飯店、購物廣場、主題樂園等，多元機能的國際級渡假天堂結合。讓您不用出國，可以享受夢幻般的渡假氛圍，將使讓每顆被消耗的心靈，在此得到充分的充電與休息。

將整個城市放在在一種獨特的優閒氛圍中，使遊客彷若置身外國的仙境。臺灣之南最璀璨的摩天輪、主題遊樂世界是希臘愛情海式的情境！臺灣全國規模最大的觀光旅遊渡假勝地，亞太影展、跨年晚會與高雄燈會也紛紛在此舉辦。

• 圖 7-26　義大皇家劇場

義大遊樂世界

設計建造為希臘古典建築情境主題樂園,高達 55 公尺的「天旋地轉」,落差有 33 公尺的「飛越愛情海」,共有接近 50 項遊樂設施,還有亞洲唯一 U 型滑板「極限挑戰。」

義大世界購物廣場

全國第一「品牌直營」Outlet Mall 為概念,購物區齊全品牌,提供折扣優惠購物機會,是臺灣零售開發業的領先的先驅。臺灣少數的大型 Outlet Mall,300 個品牌以上,如 GUCCI、Tommy Hilfiger、A/X、DKNY、YSL 與 Polo Ralph Lauren 等。占地 58,000 坪,為知名品牌設櫃,使消費者一次買到自己需求的品牌與價錢。

義大中心 B 區

澳門的威尼斯賭場天幕長 110 公尺,其天花板的星空可以呈現出四季、晨昏與夜晚與星座等多樣變化,光影的變化加上配合音樂讓您置身玉夢幻的空間。

義大有全臺灣最高的義大摩天輪最高的摩天輪!破天荒的娛樂效果,透明視野的冷氣車廂,摩天輪直徑約 80 公尺,夜晚有百種炫麗燈光秀,讓您在義大摩天輪中,彷彿置身於美國迪士尼樂園。

● 圖 7-27 義大摩天輪

　　戶外擁有約 9 千坪 123 廣場提供您大型活動，義大分別闡述的食衣住行娛樂，吃吃喝喝的創新遊樂效應。臺灣南部第一主題運動館、380 坪棒壘球打擊場、冰刀式巨型冰宮、三對三鬥牛籃球場以及南臺灣最效果最佳的 3D 立體數位電影城。再者，威尼斯賭場的高科技 LED 天幕、熱帶風情建築造景、各式主題餐廳、假日市集與多樣化的舞臺表演。涵蓋及滿足各年齡層的旅遊休閒與購物需求，亦提供了全方位觀光旅遊休閒遊憩型態。

• 圖 7-28　義大希臘古典風格建築

Part 02 理論篇

P R A C T I C E

MEMO

CHAPTER 08

臺灣觀光政策

第一節　觀光黃金十年政策

　　全球適逢 2019 年新冠疫情嚴峻考驗，遂使的 2021~2022 年觀光政策主要在內需部分推行，「國家發展計畫（2021~2024 年）」，將以四大政策主軸，持續深耕國家實力。自 1911~2020 年國家推動「黃金十年、國家願景」政策，著眼在活力經濟、公義社會、廉能政府、優質文教、永續環境、全面建設、和平兩岸、友善國際等八大項，其中在觀光的政策交通部及相關部門將落實以下願景。

一、重建海空國際門戶，提升國家競爭力

（一）掌握兩岸發展新契機，重建臺灣東亞運輸樞紐地位

1. 發展具創新價值的海運直航營運型態、推動兩岸空運直航、拓展國際航權、推動自由貿易港區及國際運籌業務。

2. 辦理桃園國際機場第一航廈改善工程、桃園國際機場道面整建及助導航設施提升工程、中部國際機場工程擴建計畫、馬公機場跑道、滑行道道面整建工程，以提升民航場站服務水準及效能。

3. 加強場站建設與規劃，擴充機場設施能量，促進機場軟硬體設施之現代化，並提供機場飛航資訊顯示系統 (FIDS) 之正確顯示，提供旅客正確航班資訊，以減少旅客等待成本，進而提升航空站為民服務水準。

（二）重建空海港國際門戶，再造臺灣 21 世紀競爭力

1. 推動以桃園國際機場為核心的桃園航空城建設；推動臺中港為中部區域發貨中心；推動以高雄港為核心的高雄海空經貿城計畫；推動航港體制改革，落實政企分離。

2. 推動澎湖國內商港建設計畫、金門地區港埠建設計畫及馬祖地區海運港埠建設計畫等，以提升離島交通運輸安全及服務品質，並強化港埠設施機能。加強偏遠離島地區基本空運服務，改善離島機場設施，提供適當運能。

3. 續擴建港埠基礎設施服務量能，辦理建設臺北港、高雄港洲際貨櫃中心工程計畫、高雄港聯外高架道路計畫，並持續擴建臺中港港埠基礎設施。

● 圖 8-1 高雄金典酒店
由高雄港眺望高雄金典酒店景緻。

二、推動永續綠運輸及觀光，強化節能減碳

1. 以「規劃設計、施工、運轉」的生命週期概念，全面推動交通建設與服務的節能減碳。

2. 全面提升公共運輸使用率，建立循序漸近的公共運輸發展政策，以及推動軌道運輸運用之合理化，以強化公共運輸系統及服務。

3. 強化高快速公路、省道交通管理系統，以及公共運輸管理及服務之智慧化。

4. 加強綠運具推廣，循序漸近、因地制宜，以建立友善的自行車使用環境。

5. 生態綠觀光：推動東部自行車路網示範計畫、綠島與小琉球生態觀光島示範計畫，以及日月潭電動船行動策略方案。

三、建構安全、品質、便捷的交通服務大環境

1. 在安全與品質方面，從工程、養護、防災、服務等面向，建置防救災 GIS 系統，並因應氣候變遷，重新檢討設計規範，建立 e 化管理系統，以預警方式進行養護，提供安全的運輸品質；同時建置完善鐵路監理機制，提升鐵路行車安全。

2. 在基礎建設強化與更新方面，持續建構全島便捷交通網、推動高鐵車站特定區開發、高鐵新站（苗栗、彰化、雲林、南港）建設，以及全面提升營建自動化，落實推動價值工程。

- 圖 8-2　小琉球花瓶岩
 小琉球是臺灣屬島中唯一的珊瑚島，石灰岩洞地形及珊瑚礁海岸地形遍布全島，形成特殊的景觀，有「海上夜明珠」之稱，島上特色景觀有花瓶岩、烏鬼洞、美人洞、山豬溝等。屏東縣政府和大鵬灣國家風景區管理處，近年營造小琉球獨特的蜜月島浪漫形象，打造小琉球為低碳旅遊的生態島嶼。

＊ 圖片來源：http://www.backpackers.com.tw

四、落實飛航安全

1. 強化飛安措施，落實飛安監理業務，並加強執行航務、機務、客艙安全查核業務，以降低失事率。

2. 協助業者進行國際航空運輸協會 (IATA) 飛安認證；推動臺北飛航情報區通訊、導航、監視與飛航管理建置系統；強化航空保安制度與執行及落實空運危險物品安全運送作業，以確保飛航安全。

- 圖 8-3　IATA 國際航空運輸協會 (International Air Transport Association, IATA)
 國際性的民航組織，大部分的國際航空公司都是國際航空運輸協會的成員，以便和其他航空公司共享連程中轉的票價、機票發行等等標準。但是有許多地區性的航空公司或者低成本航空公司並非國際航空運輸協會的成員。

五、提升觀光服務水準

（一）吸引來臺旅客，增加觀光收入

1. 發展國際觀光，提升國內旅遊品質，增加外匯收入為目標，善用開放陸客來臺自由行之契機，完善旅遊相關配套措施。

2. 持續打造北、中、南、東及離島魅力景點、分級整建重要觀光景點，以營造友善優質旅遊環境。

3. 推出國際光點產品、行銷百大旅遊路線；培育觀光產業菁英，提升觀光產業國際競爭力及強化臺灣觀光品質形象，發展臺灣成為東亞觀光交流轉運中心及國際觀光重要旅遊目的地。

（二）提供豐富多元的旅遊資訊

1. 強化臺灣觀光資訊網功能，提供豐富多元且即時的旅遊資訊、景點介紹、電子地圖、觀光活動、會展資訊，方便不同客群取得所需資訊及規劃行程。

2. 另建置全國觀光資訊交換平臺，提供各項ICT結合觀光之加值運用，結合適地性、即時旅遊資訊之動態資訊看板、二維條碼 (QR Code)、GPS 結合智慧型手機行動導覽等，提升旅客旅遊便利性及滿意度。

● 圖 8-4 石門風力發電站資通訊息

ICT(Information and Communication Technology) 資訊及通訊科技

資訊科技主要用於管理和處理資訊所採用的各種技術總稱。它主要是應用電腦科學和通訊技術來設計、開發、安裝和實施資訊系統及應用軟體。通訊技術主要包含傳輸接入、網路交換、行動通訊、無線通訊、光通訊、衛星通訊等技術，現在熱門的技術有 3G、WiMAX。

 第二節　觀光發展政策規劃

一、2022 年觀光政策

國家發展計畫（2021~2024 年），將以四大政策主軸，持續深耕國家實力，包括：1. 數位創新，啟動經濟發展新模式 2.0、2. 安心關懷，營造全齡照顧的幸福社會、3. 人本永續，塑造均衡發展的樂活家園、4. 和平互惠，創造世代安居的對外關係。其中策略 3. 人本永續，塑造均衡發展的樂活家園，政府將積極「建設人本交通與觀光網」，強化前瞻基礎建設，以及均衡臺灣發展計畫、落實地方創生，促進區域均衡發展；同時，政府將打造韌性永續樂活家園，以促進人與環境之共融共存，締造更安全、永續之家園。重點工作主要包括：交通建設及服務效能全面提升、前瞻擘劃觀光產業及觀光醫療。與觀光有關部分如下：

1. 擘劃觀光前瞻計畫：主要內容為「國際魅力景區、友善環境提升及觀光標誌改造計畫」、「自行車主題旅遊計畫」、「推動國際及國內跳島旅遊計畫」、「智慧觀光數位轉型計畫」等，藉由整合跨部會及地方資源，打造高品質旅遊環境。【交通部主政】

2. 發展觀光醫療多元加值：主要內容為「鼓勵醫療機構投入海外觀光醫療市場」、「便捷來臺簽證措施」、「強化我國醫療品牌形象」等，整合各地方特色醫療旅遊亮點素材，開發養生、健檢、醫美行程，透過提供國際旅客醫療服務，帶動來臺觀光醫療。【衛生福利部主政】

二、2021 年觀光政策

（一）交通部在世界自行車日

宣布 2021 年訂定為「自行車旅遊年」，為臺灣的自行車文化樹立關鍵里程碑。

（二）觀光局推出「2021 自行車旅遊年」

這些活動皆被視為落實人本交通的指標性政策。臺灣素有「自行車王國」的美譽，包括：捷安特及美利達等臺灣自行車品牌，一直以來被譽為臺灣之光，國人悠

久的自行車歷史與騎乘文化，也深受稱許，在結合這些優勢後，臺灣可以打造出享譽國際的自行車旅遊品牌。

（三）環島自行車道升級暨多元路線整合推動計畫

此政策為交通部 2020~2023 年，將除了持續優化環島自行車路網，更整合轄下各局處資源，也攜手各縣市政府，針對不同區域的地方特色，加以分組分類後，發展出不同特色的自行車觀光遊程，讓大家體驗更友善多元的自行車旅遊環境。

（四）全臺各地不同區域的地方特色，發展出多樣化的自行車觀光遊程

此政策為「臺灣自行車節」，這次同樣舉辦六大主軸活動，包括「Light up Taiwan 極點慢旅」、「2019 East of Taiwan 花東海灣自行車漫旅」、「臺中自行車嘉年華 Bike Taiwan」、「日月潭 Come! Bikeday」、「臺灣自行車登山王挑戰(KOM)」及「騎遇福爾摩沙 FORMOSA900」，這六大主軸活動囊括國家風景區、經典小鎮、生態旅遊等老少咸宜的體驗行程，每一場都能讓國人從自行車運動中感受臺灣的獨特魅力。

三、2020 年觀光政策

（一）持續推動「Tourism 2020 －臺灣永續觀光發展方案」

將以「創新永續，打造在地幸福產業」、「多元開拓，創造觀光附加價值」、「安全安心，落實旅遊社會責任」為目標。

（二）觀光產業紓困方案

因應新冠疫情衝擊觀光產業生計，積極推動短期中期之「觀光產業復甦及振興方案」及「觀光升級及前瞻方案」，以活絡產業提振觀光市場。

（三）推動觀光產業紓困措施

在交通部「超前部署」的指導原則下，採取以訓代賑、損失補償策略，推動人才培訓、協助觀光產業融資周轉貸款及利息補貼、觀光旅館及旅館必要營運負擔補

貼、入境旅行社紓困補助、接待陸團旅行業提前離境補助、停止出入團補助以及營運、薪資補貼等紓困方案。

（四）推動觀光產業復甦、振興措施

配合中央流行疫情指揮中心鼓勵民眾力行「防疫新生活運動」，規劃「國內旅遊」振興復甦工作，透過三階段之「防疫踩線旅遊」、「安心旅遊」及「國際行銷推廣」之旅遊規劃，積極有序協助受疫情衝擊之觀光產業推動振興措施，並全力協助旅行業、旅宿業及觀光遊樂業進行轉型發展，以增進國旅及國際旅遊市場競爭力。

（五）觀光產業升級與轉型措施

為使觀光產業順利銜接後續各項復甦與振興措施，亦提出觀光產業轉型策略，讓業者於疫情趨緩之際調整體質，內容包含鼓勵區域觀光產業聯盟、提升溫泉品牌知名度與行銷、旅宿業品質提升及觀光遊樂業優質化、智慧觀光數位轉型等。

（六）推廣脊梁山脈旅遊年

1. 推動 2020 脊梁山脈旅遊 12 條路線，推廣臺灣山林之美。

2. 推動 30 小鎮（含 20 個山城小鎮）之在地深度體驗旅遊及營造友善優質旅服環境。

3. 打造國家風景區 1 處 1 特色優質景點，營造通用友善旅遊環境。

四、2019 年觀光政策

推動「Tourism 2020 －臺灣永續觀光發展方案」，以「創新永續，打造在地幸福產業」、「多元開拓，創造觀光附加價值」、「安全安心，落實旅遊社會責任」為目標，持續透過「開拓多元市場、活絡國民旅遊、輔導產業轉型、發展智慧觀光及推廣體驗觀光」等 5 大策略，落實 21 項執行計畫，積極打造臺灣觀光品牌，形塑臺灣成為「友善、智慧、體驗」之亞洲重要旅遊目的地。

（一）開拓多元市場

1. 持續針對主力市場東北亞、港澳及歐美、成長市場之新南向 18 國、潛力市場的歐俄等高緯度客源及大陸市場客源偏好，開發客製遊程，創造需求、精準行銷，提高來臺消費產值。

2. 與地方攜手開發在地、深度、多元、特色等旅遊產品，搭配四季國際級亮點主軸活動，如臺灣燈會、寶島仲夏節、臺灣自行車節及臺灣好湯－溫泉美食等，強化文化、運動觀光引客至中南東部。

3. 開拓高潛力客源如吸引郵輪、MICE 會展獎旅、穆斯林、包機及修學等主題遊程。

（二）活絡國民旅遊

1. 擴大宣傳「臺中世界花卉博覽會」及「臺灣觀光新年曆」，加強城市行銷，並促進大型活動產業化，推動特色觀光活動，帶動觀光產業發展。

2. 鼓勵青年周遊深入小鎮漫遊。

3. 提升觀光活動內涵及品質，整合大眾運輸優惠，提高平日旅遊誘因。

（三）輔導產業轉型

1. 引導產業加速品牌化、國際化及電商化，並落實評鑑機制及導入專家輔導團。

2. 檢討鬆綁產業管理法令與規範，協助青創及新創加入觀光產業，修正星級旅館評鑑制度並調整訂房規範。

3. 強化關鍵人才培育，加強稀少語別導遊訓練、提升中高階管理人才接待新興市場之職能。

（四）發展智慧觀光

1. 建置觀光大數據資料庫，全面整合觀光產業資訊網絡，加強觀光資訊應用及旅客旅遊行為分析，引導產業開發加值應用服務。

2. 精進「臺灣好行」及「臺灣觀巴」服務品質，以跨平臺整合「臺灣好玩卡」，擴大宣傳與服務面向。

3. 辦理臺灣當代觀光旅遊論壇。

4. 落實 4 級旅服系統 icenter 及借問站。

（五）推廣體驗觀光

1. 推動「2019 小鎮漫遊年」推廣 40 經典小鎮（含 30 個縣市經典小鎮及 10 個客庄）之在地深度體驗旅遊及營造友善質感旅服環境。

2. 打造「海灣新亮點」，整頓優化海灣遊憩環境及服務設施。

3. 持續執行重要觀光景點建設，打造國家風景區 1 處 1 特色優質品牌，營造多元族群友善環境。

4. 營造通用友善旅遊環境。

五、2018 年施政重點

推動「Tourism 2020－臺灣永續觀光發展方案」，以「創新永續，打造在地幸福產業」、「多元開拓，創造觀光附加價值」、「安全安心，落實旅遊社會責任」為目標，持續透過「開拓多元市場、活絡國民旅遊、輔導產業轉型、發展智慧觀光及推廣體驗觀光」等 5 大策略，落實 21 項執行計畫，積極打造臺灣觀光品牌，形塑臺灣成為「友善、智慧、體驗」之亞洲重要旅遊目的地。

（一）開拓多元市場

1. 持續針對東北亞、新南向、歐美長線及大陸等目標市場及客群採分眾、精準行銷，提高來臺旅客消費力及觀光產業產值。

2. 與地方攜手開發在地、深度、多元、特色等旅遊產品，搭配四季國際級亮點主軸活動（臺灣燈會、夏至 235、自行車節及臺灣好湯－溫泉美食等），將國際旅客導入地方。

3. 擴大 ACC 亞洲郵輪聯盟合作，運用空海聯營旅遊獎助機制，提升郵輪旅遊產品多樣性及市場規模。

（二）活絡國民旅遊

1. 擴大宣傳「臺灣觀光新年曆」，加強城市行銷力度及推動特色觀光活動。

2. 持續推動「國民旅遊卡新制」，鼓勵國旅卡店家使用行動支付並擴大支付場域。

3. 落實旅遊安全滾動檢討及加強宣導，優化產業管理與旅客教育制度。

（三）輔導產業轉型

1. 引導產業加速品牌化、電商化及服務優化，調整產業結構。

2. 檢討鬆綁相關產業管理法令與規範,提升業者經營彈性,協助青年創業及新創入行。

3. 持續強化關鍵人才培育,加強稀少語別導遊訓練、考照制度變革及推動導遊結合在地導覽人員新制。

(四)發展智慧觀光

1. 建立觀光大數據資料庫,全面整合觀光產業資訊網絡,加強觀光資訊應用及旅客旅遊行為分析,引導產業開發加值應用服務。

2. 運用「臺灣好玩卡」改版升級,擴大宣傳與服務面向。

3. 持續精進「臺灣好行」、「臺灣觀巴」及「借問站」服務品質。

4. 建構 TMT(臺灣當代觀光旅遊)論壇及期刊等 e 化交流。

(五)推廣體驗觀光

1. 推動「2018 海灣旅遊年」主軸,建構島嶼生態觀光旅遊。

2. 執行「跨域亮點及特色加值計畫」及啟動「海灣山城及觀光營造計畫」籌備作業,積極輔導地方營造特色遊憩亮點。

3. 整合行銷部落與客庄特色節慶及民俗活動。

4. 執行「重要觀光景點建設中程計畫(105~108 年)」,打造國家風景區 1 處 1 特色,營造多元族群友善環境。

六、2017 觀光政策

　　研訂「Tourism 2020 －臺灣永續觀光發展策略」,以「創新永續－打造在地幸福產業」、「多元開拓 創造觀光附加價值」為目標,透過「開拓多元市場、推動國民旅遊、輔導產業轉型、發展智慧觀光及推廣體驗觀光」等 5 大發展策略,落實相關執行計畫,期藉由整合觀光資源,發揮臺灣獨有的在地產業優勢,讓觀光旅遊不只帶來產值,也能發揮社會力、就業力及國際競爭力。

（一）開拓多元市場

採取日韓主攻、歐美深化、南進布局、大陸為守等戰略，透過簡化來臺簽證、推廣特色產品、創新多元行銷、獎勵優惠措施等手法，深化臺灣觀光品牌形象，營造友善接待環境，並吸引會展獎旅 (MICE)、郵輪、穆斯林及包機等主題客源。

（二）推動國民旅遊

推動「國民旅遊卡新制」，輔導旅行業者包裝國內深度、特色及高品質套裝行程；同時輔導地方政府營造特色觀光亮點，推動「臺灣觀光年曆」特色觀光活動，帶動觀光及相關產業發展。

（三）輔導產業轉型

1. 調整產業結構，輔導陸客團接待業者轉型，以提升接待新興市場能力。
2. 優化服務品質，輔導產業品牌化及電商化。
3. 引導獎優汰劣，強化資訊公開、評鑑機制及取締非法等管理制度。
4. 加強人才培訓，強化關鍵人才培育，加強導遊外語（韓、泰、越、印尼語）訓練。

（四）發展智慧觀光

運用智慧科技及行動載具技術，完善自由行旅遊資訊服務、票證系統及旅運服務；推廣「臺灣好玩卡」，精進「臺灣好行」與「臺灣觀巴」服務品質，建置「借問站」以擴大 i-center 服務體系，便利自由行旅客深入遊臺灣。

（五）推廣體驗觀光

推動「跨域亮點及特色加值計畫（104~107 年）」及「體驗觀光‧點亮村落」示範計畫，輔導地方政府營造國際觀光遊憩亮點，發展地方旅遊亮點特色遊程；行銷部落特色節慶及民俗活動，積極推動部落觀光。另執行「重要觀光景點建設中程計畫（105~108 年）」，加強國家風景區打造 1 處 1 特色，並營造樂齡、無障礙等弱勢族群友善環境。

七、2016 年觀光政策

（一）執行「重要觀光景點建設中程計畫（2016~2019 年）」

確立國家風景區發展方向及聚焦各地特色，集中資源，提升「核心景點」的旅遊服務品質臻於國際水準，並拓展周邊「副核心景點」，以引導遊客分流，帶動地方發展。

（二）開拓高潛力客源市場

開展大陸、穆斯林、東南亞 5 國新富階級及亞洲地區歐美白領高消費端族群等新興客源，加強推廣國際郵輪市場、會展及獎勵旅遊潛力市場；並深化臺灣觀光品牌形象，搭建觀光行銷平台，發揚以臺灣多元資源與風貌為底蘊的觀光特色，將具國際觀光賣點與潛力的產品推向國際。

（三）輔導大陸觀光團優質發展

調高優質團數額比例、鼓勵區域旅遊避免熱門景點壅塞、並提升線上通報服務功能，以促進兩岸觀光永續發展。

八、2015 年觀光政策

推動「觀光大國行動方案」、「重要觀光景點建設中程計畫」，深化「Time for Taiwan 旅行臺灣　就是現在」的行銷主軸，以「優質、特色、智慧、永續」為執行策略，逐步打造臺灣成為質量優化、創意加值，處處皆可觀光的觀光大國。

（一）推動「觀光大國行動方案（2015~2018 年）」

積極促進觀光產業及人才優化、整合及行銷特色產品、引導智慧觀光推廣應用，鼓勵綠色及關懷旅遊，全方位提升臺灣觀光價值，提振國際觀光競爭力。

（二）執行「重要觀光景點建設中程計畫（2012~2015 年）」

確立國家風景區發展方向及聚焦各地特色，集中資源，分級整建具代表性之重要觀光景點遊憩服務設施，打造觀光景點風華再現。

（三）提升政府觀光基金運用效益

投資具增值潛力之大型亮點計畫，產生之效益回收基金循環應用，以跨域加值、效益加值方向，開發大型觀光新亮點。

（四）推動區域郵輪合作

擴大區域內郵輪市場規模，吸引國際郵輪常駐亞洲區域，共創亞洲郵輪產業商機；開拓陸資及在陸外資企業來臺獎勵旅遊，爭取東南亞 5 國（印度、印尼、泰國、越南、菲律賓）新富階層等新興客源市場旅客前來體驗臺灣獨特的風土民情、美食特產等人文特色及自然景觀，形塑臺灣為亞太重要旅遊目的地。

（五）推廣關懷旅遊

持續推廣無障礙與銀髮族旅遊路線及行銷旅遊商品；落實環境教育，結合社區及地方特色，完備環境整備；強化「台灣好行」與「台灣觀巴」之品質與營運服務、建置「借問站」及擴大 i- 旅遊服務體系密度，提供行動諮詢服務。

九、2014 年觀光政策

持續推動「觀光拔尖領航方案」、「重要觀光景點建設中程計畫」及「經濟動能推升方案」之「優化觀光提升質量」，並深化「Time for Taiwan 旅行臺灣就是現在」的行銷主軸，在「創新」及「永續」的施政理念下，質量並進推展觀光。

落實「觀光拔尖領航方案（2009~2014 年）」，推動「拔尖」、「築底」及「提升」三大行動方案，提升臺灣觀光品質形象。

（一）執行「重要觀光景點建設中程計畫（2012~2015 年）」

確立國家風景區發展方向及聚焦各地特色，集中資源，分級整建具代表性之重要觀光景點遊憩服務設施，打造觀光景點風華再現。

（二）推動區域郵輪合作

擴大區域內郵輪市場規模，吸引國際郵輪常駐亞洲區域，共創亞洲郵輪產業商機；開拓陸資及在陸外資企業來臺獎勵旅遊，爭取東南亞 5 國新富階層等新興客源

市場旅客前來體驗臺灣獨特的風土民情、美食特產等人文特色及自然景觀，形塑臺灣為亞太重要旅遊目的地。

（三）積極推廣「臺灣觀光年曆」

深化活動內涵及年曆資料庫，將具國際魅力及特色活動行銷國際；推動縣市觀光發展之良性競爭，強化縣市政府觀光平臺角色，帶動在地產業發展。

（四）推廣關懷旅遊

持續建置無障礙與銀髮族旅遊路線及無障礙觀光資訊平臺；落實環境教育，推廣生物多樣性及環境教育活動；強化「臺灣好行」與「臺灣觀巴」之品質與營運服務、擴大 i- 旅遊服務網絡，提供旅客無縫友善的旅遊環境。

（五）推動觀光產業落實「臺灣旅遊倫理守則」

確立觀光產業追求品質之核心價值，號召業界共同營造優質、安心、友善的臺灣觀光品牌。

四、2013 年觀光政策

持續推動「觀光拔尖領航方案」及落實行政院「經濟動能推升方案」之「優化觀光提升質量」工作，建構質量併進的觀光環境；並以「旅行臺灣　就是現在」為行銷主軸，訴求全球旅客體驗臺灣的美食、美景與美德。

落實「觀光拔尖領航方案（2009~2014 年）」，推動「拔尖」、「築底」及「提升」三大行動方案，提升臺灣觀光品質形象。

（一）執行「重要觀光景點建設中程計畫（2012~2015 年）」

確立國家風景區發展方向及聚焦各地特色，集中資源，分級整建具代表性之重要觀光景點遊憩服務設施，打造觀光景點風華再現。

（二）推動「旅行臺灣，就是現在」

以永續、品質、友善、生活、多元為核心理念，行銷計畫，對內，增進臺灣區域經濟與觀光的均衡發展，優化國民生活與旅遊品質；對外，強化臺灣觀光品牌國際意象，深化國際旅客感動體驗，建構臺灣處處可觀光的旅遊環境。

（三）打造「臺灣觀光年曆」

整合跨部會、縣市政府各具特色之觀光活動，為代表臺灣具國際魅力及特色活動之品牌行銷國內外，並規劃「夏至相約 23.5 度半活動」吸引國內外旅客參與，期擴大觀光及關聯產業之經濟效益。

（四）建置無障礙旅遊環境，便利弱勢族群出遊

加強台灣好行、台灣觀巴之接駁與營運服務、強化觀光資訊資料庫及科技運用，提供旅客旅行前、旅行中、旅行後無縫友善的旅遊服務環境。

十一、2012 年觀光政策

持續推動「觀光拔尖領航方案」及「重要觀光景點建設中程計畫」，並以「Taiwan-the Heart of Asia 亞洲精華－心動臺灣」及「Time for Taiwan 旅行臺灣就是現在」為宣傳主軸，逐步打造臺灣成為「亞洲觀光之心（星）」。

（一）落實「觀光拔尖領航方案（2009~2014 年）」

推動「拔尖」、「築底」及「提升」三大行動方案，提升臺灣觀光品質形象。

（二）執行「重要觀光景點建設中程計畫（2012~2015 年）」

確立國家風景區發展方向及聚焦各地特色，集中資源，分級整建具代表性之重要觀光景點遊憩服務設施，打造觀光景點風華再現。

（三）推動「2012~2013 年度觀光宣傳主軸」

以永續、品質、友善、生活、多元為核心理念，對內，增進臺灣區域經濟與觀光的均衡發展，優化國民生活與旅遊品質；對外，強化臺灣觀光品牌國際意象，深化國際旅客感動體驗，建構臺灣處處可觀光的旅遊環境。

（四）推動生態旅遊，發展綠島、小琉球為生態觀光示範島

持續辦理自行車道設施整建，行銷花東珍珠亮點，推出樂活行程、大型國際自行車賽事，落實節能減碳之綠色觀光。

● 圖 8-5　臺灣觀光巴士
交通部觀光局輔導旅行業者依自由行旅客之需求，使得國內外旅客在臺灣旅遊的便利觀光服務，「臺灣觀光巴士」旅遊服務為規劃一大品牌形象的策略。人數太少，耗費心力、辦理保險與行程規劃以後都交由業者安排，「臺灣觀光巴士」服務，包含提供各觀光地區便捷、舒適友善的觀光導覽服務，飯店機場接送及車站迎賓，全程提供全程交通、導覽解說（中、英、日文之導遊）及旅遊保險等等，一條龍的專業服務，讓旅客更能體驗臺灣旅遊及政府的用心。

＊ 圖片來源：http://3.bp.blogspot.com

（五）推動臺灣 EASY GO

執行臺灣好行（景點接駁）旅遊服務計畫，輔導地方政府提供完善之觀光景點交通串接、跨區域及全區型套票整合及運用 GIS/GPS 機制提供旅遊資訊等貼心服務。

十二、2011 年觀光政策

政府致力實現穩定永續均衡的經濟發展，除考量經濟成長外，亦將同時追求就業創造、物價穩定、財政健全、所得分配均衡與永續環境發展等目標。為順應全球經濟新變局，調整臺灣經濟結構，將以「內需」與「出口」雙引擎帶動臺灣經濟發展，加強全民共享經濟成果。另因應 5 都區域版圖改變，將規劃區塊產業，使國家整體經濟資源發揮更大的效益。主要政策作為包括，持續推動六大新興產業、十項重點服務業及四項新興智慧型產業，加速產業再造。

（一）推動六大新興產業

生物科技	綠色能源	觀光旅遊	醫療照護	精緻農業	文化創意

（二）加速發展四大新興智慧型產業

雲端運算	智慧電動車	智慧綠建築	專利產業化

（三）發展十項重點服務業

國際及兩岸醫療	都市更新	國際物流	會議展覽產業
音樂及數位內容	WiMAX	美食國際化	高等教育輸出
高科技及創新產業籌資平臺		華文電子商務	

（四）2011 年臺灣 CIS 觀光標誌

全新品牌：從「心」出發，民國 2011 年交通部觀光局正式公布啟用臺灣觀光新品牌「Taiwan-The Heart of Asia」，配合新品牌誕生同時發表臺灣觀光宣傳歌曲及 30 秒宣傳介紹新品牌動畫。

由交通部長毛治國、觀光局長賴瑟珍及國內觀光業代表共同為臺灣觀光新品牌揭牌。觀光局長賴瑟珍表示，自 2001 年起長達 10 年的時間，臺灣觀光以「Taiwan, Touch Your Heart」品牌向國際推廣，成功輸送臺灣人民友善熱情的形象，獲得國內外旅客的喜愛，也將臺灣觀光推升到一個新階段。如下圖 8-6、8-7。

●　圖 8-6　　　　　　　　　　　　　　　●　圖 8-7

1.　迎接新品牌時代的來臨，觀光局於 2009 年起即邀集各界專家學者研討構思新品牌，歷經多次討論、最終以「Taiwan-The Heart of Asia」成為新品牌識別，新舊兩品牌，兩個 heart 相印相連，是臺灣觀光「從心出發」不變的堅持。

2.　「Taiwan-The Heart of Asia」新品牌 logo 以簡潔、新創造的字體，表現臺灣與世界溝通的坦誠態度與創新活力，融合傳統與新潮的多樣化特質正是今日起飛中的亞洲的典型縮影，「亞洲心、臺灣情」是臺灣觀光想要獻給所有觀光客的貼心獻禮。

3.　觀光局所有軟硬體設施及未來宣傳推廣活動都將更新置換此新品牌 logo。配合新品牌問世，並推出「Time for Taiwan」作為全民拚觀光的臺灣觀光大團隊隊呼，凝聚政府部門、觀光產業和周邊產業一起為臺灣的時代打拚。

4.　發布會上也發表侯志堅作曲、雷光夏及 Yiping, Hou 共同作詞的同名歌曲以及 30 秒宣傳動畫，為新品牌形象發聲發言，推動大家一起認識臺灣觀光的新品牌、新目標，瞭解臺灣觀光的新使命。

5.　行動標語「Time for Taiwan」係用以鼓動消費者採取行動來臺旅遊之用語 (The call to action)。

6.　完成簽核程序之心型視覺圖案為觀光局通用型心型圖案（內容包含：國家劇院、臺北 101、煙火、燈籠、茶葉文化、蝴蝶（孔雀蛺蝶）、賞鳥（知更鳥）、花卉（梅花及蘭花）、原住民及美食（小籠包、糖葫蘆、甜不辣、麵條）等元素），可適用於各項活動、宣傳、紀念品及所有延伸物。

十三、2001~2010 年臺灣 CIS 觀光標誌

在 1980 年以後，大型企業紛紛導入 CIS(Corporate Identity System)，觀光局臺灣觀光形象識別標誌是以英文「TAIWAN」，中文「臺灣」的圖形印章及英文「Touch Your Heart」的 Slogan 組合而成。

以本地現代書法藝術寫成的「TAIWAN」不僅代表濃厚的中國文化，而且書法內所呈現的視覺效果，也深富臺灣人們的溫暖熱情與人情味。如下圖 8-8。

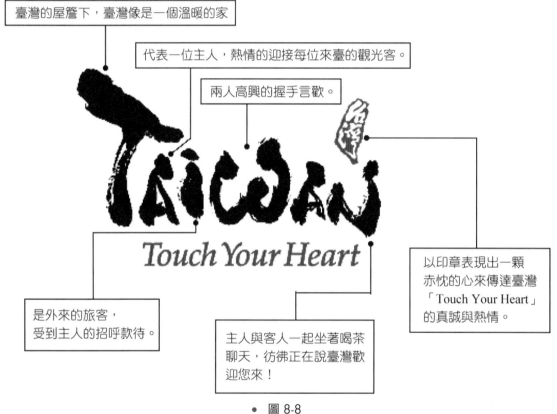

• 圖 8-8

1. 「T」象徵臺灣的屋簷，表達了臺灣似一個溫馨的家。

2. 「A」是一位熱情的主人，在門口歡迎朋友。

3. 「I」是外來的遊客，受到主人的招呼款待。

4. 「W」則是兩人高興的握手言歡。

5. 「A」和「N」則是主人與客人一起坐著喝茶聊天。

6. 識別標誌的右上角以臺灣的圖形印章表現出一顆赤忱的心來傳達「Touch Your Heart」的真誠與熱情。

 第三節　觀光歷年政策規範

一、2015~2018 年觀光大國行動方案

（一）目標

　　為配合黃金十年的開展，實現「觀光升級：邁向千萬觀光大國」之願景，將秉持「質量優化、價值提升」的理念，積極促進觀光質量優化，在量的增加，順勢而為、穩定成長；在質的發展，創新升級、提升價值，期能打造臺灣成為質量優化、創意加值、處處皆可觀光的千萬觀光大國，提升臺灣觀光品牌形象，增加觀光外匯收入。

（二）預期績效指標及評估基準

項目	績效指標	評估基準			預期目標值			
		101 年	102 年	103 年	104 年	105 年	106 年	107 年
1	來臺旅客人次（萬人次）	731	801	991	1,030	1,075	1,120	1,170
	大陸市場	258	287	399	410	420	430	440
	非大陸市場	473	514	592	620	655	690	730
2	觀光整體收入（新臺幣億元）	6,184	6,389	7,530	7,600	7,900	8,050	8,300
	觀光外匯收入	3,485	3,668	4,438	4,450	4,600	4,800	5,000
	國人國內旅遊收入	2,699	2,721	3,092	3,150	3,200	3,250	3,300
3	觀光產業就業人數（萬人次）	16.5	17.0	18.0	18.5	19.0	19.5	20.0

（三）執行策略

1. **優質觀光**：追求優質觀光服務，提高產業附加價值

　(1) 產業優化：輔導觀光產業轉型升級、創新發展，朝國際化、品牌化、集團化、差異化、在地化經營，形塑優質品牌及服務品質，以全面提高觀光吸引力、提升國際競爭力。

(2) 人才優化：提升觀光產業人才素質、接軌國際，輔導成立全國性導遊、領隊職業工會、建置旅宿業職能基準及診斷系統、精進線上學習 (E-Learning) 課程、落實種子教師訓練制度、鼓勵中、高階管理人才取得國際專業證照。

(3) 制度優化：全面啟動法制研修工程，循序漸進檢討管理制度，強化旅遊安全措施，並鬆綁相關法規限制，營造良好投資環境。

2. **特色觀光**：跨域開發特色產品，多元創新行銷全球

(1) 跨域亮點：以「跨域整合」為理念，引導地方政府透過跨域整合及特色加值，營造區域旅遊特色及行銷特色亮點，改善區域旅遊服務及環境。

(2) 特色產品：以「觀光平臺」為載具，透過跨域合作、異業結盟，結合文化創意及創新理念，開發深度、多元、特色、高附加價值的旅遊產品，以提高國際旅客的滿意度、忠誠度及重遊率。

(3) 多元行銷：以「多元創新」行銷手法，針對目標市場分眾行銷，深化旅行臺灣感動體驗，提升臺灣國際觀光品牌形象，並積極開拓高潛力客源市場，促進觀光發展價值提升。

3. **智慧觀光**：完備智慧觀光服務，引導產業加值應用

(1) 科技運用：透過觀光服務與資通訊科技 (ICT) 的整合運用，提供旅客旅行前、中、後所需的完善觀光資訊及服務，並輔導 I-Center 旅遊服務之創新升級，營造無所不在的觀光資訊服務。

(2) 產業加值：加強觀光資訊應用行銷推廣及遊客行為分析，引導產業開發加值應用服務，提供客製化的觀光資訊服務，發展新型態的商業模式。

4. **永續觀光**：完善綠色觀光體驗，推廣關懷旅遊服務

(1) 綠色觀光：鼓勵搭乘綠色運具（含台灣好行、台灣觀巴）之旅遊服務，提供國內外自由行旅客完善的綠色觀光體驗，並強化觀光產業與在地資源的連結，尊重在地資源，鼓勵在地生產、在地消費，導入綠色服務。

(2) 關懷旅遊：訴求人道關懷的有感旅遊服務，以尊重及關懷之理念，推廣無障礙旅遊、銀髮族旅遊及原鄉旅遊，開創新興族群旅遊商機，促進觀光產業永續經營。

二、2009~2014 觀光拔尖領航方案

（一）階段施政目標及願景

★ 目標：2009 年來臺旅客人數 400 萬人次，2012 年目標：創造 5,500 億觀光收入，帶動 40 萬觀光就業人口，吸引 2,000 億民間投資，引進至少 10 個國際知名連鎖旅館品牌進駐臺灣。

★ 現階段工作重點

1. 美麗臺灣

核心主軸：由「點」、「線」呈現風景區「面」新風貌發展策略：減量原則、維護生態、環境優先、便利遊客。

(1) 整備環島 13 條重點旅遊線。

(2) 舊景點、新意象—地方重要景點風華再現。

透過補助方式與地方政府合作，讓這些民眾熟悉的地方呈現新風采。黃金博物館周邊改善、九份步道、臺東森林公園、八卦山大佛區、高雄旗津。

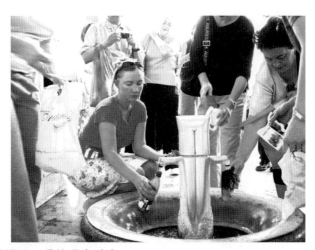

● 圖 8-9 捷克卡羅維瓦一喝的溫泉城市

卡羅維瓦利自從 15 世紀中，被醫療報告指出溫泉用喝的就具有療效，陸續建築的溫泉走廊及豪華飯店更讓此地成為渡假聖地。據說只要用溫泉杯喝足數十杯，就可以延年益壽，百毒不侵。附近各處都有販賣專供飲用溫泉，多種設計款式的溫泉杯，相當具收藏價值，還有用溫泉製成的溫泉酒，風味獨特。

2. **特色臺灣**

 核心主軸：從發展主題產品著手，鎖定熱門話題，包裝優勢產品。

 (1) 包裝有競爭力的觀光產品將臺灣優勢內涵及相關部會主導之旅遊產品，包裝為具競爭力的觀光產品登山健行產品、沙龍攝影 & 蜜月旅行、銀髮族懷舊之旅、追星哈臺旅行、醫療保健旅遊、運動旅遊。

 (2) 彰顯其獨特性、炒熱話題、溫泉美食、生態旅遊、農業觀光、文化學習之旅、原住民文化、自助旅遊。

3. **友善臺灣**

 核心主軸：從旅客角度思考，提供便利的導覽解說資訊與產品。

 (1) 輔導業者營運臺灣觀光巴士旅遊產品計 33 條，提供各大都市飯店與鄰近重要風景區之交通接駁及旅遊服務（四成為國際旅客）。

 (2) 輔導地方政府與相關單位於機場、火車站等重要交通節點建置統一識別標誌「i」系統旅遊服務中心，提供多語文專人旅遊諮詢服務（已有 136 處）。

 (3) 輔導地方政府於外籍觀光客出入頻繁都會地區建置地圖導覽牌，提供中、英對照觀光旅遊資訊（175 個）。

 (4) 與中華電信合作設置中、英、日、韓 語 24 小時免付費觀光諮詢熱線 (Call Center)。

4. **品質臺灣**

 核心主軸：從服務品質著手，利用輔導、訓練與評鑑的方式，提升住宿與第一線服務人員水準。

 (1) 提升一般旅館品質，專家諮詢輔導、貸款利息補貼、補助設計規劃費、講習訓練輔導、鼓勵其自行更新。

 (2) 輔導訓練觀光從業人員

 A. 訓練對象：旅行業經理人、導遊、領隊、旅館業從業人員、計程車駕駛、遊覽車駕駛、餐廳從業人員等觀光接待人員。

 B. 訓練內容：專業知識、執業技能、基礎外語、禮儀、服務觀念等訓練。

5. **行銷臺灣**

　　核心主軸：多元開放全球布局

(1) 不散彈打鳥－針對各目標市場研擬策略

日韓	以飛輪海為代言人，將觀光景點置入偶像、辦理歌友會、追星之旅活動與廣告宣傳等活動。利用組團參加日、韓等旅展出席日本大型文化祭典活動，強力宣傳旅行臺灣產品，加強宣傳印象。與日本4大組團社合作來臺旅客招攬計畫。
港星馬	以蔡依林暨吳念真為代言人，與業者合作規劃4季旅遊產品，辦理推廣記者會及主題活動。利用參加港、星、馬各大旅展，將旅行臺灣年行銷元素導入宣傳，並辦理推廣會與說明會向業者強力推廣，整合點、線、面共同推廣。
歐美	聘請公關公司，加強通路布局，目前德國第2、第3及第4大旅行社、英國前10大旅行社、法國前4大旅行社、澳洲前10大旅行社之一Trade Travel及美國地區增加3家主流旅行社均已販售臺灣行程。 邀請國際知名媒體如Discovery Channel、CNBC等頻道合作，置入臺灣觀光節目。結合國內觀光旅館業者辦理「加美金／歐元1元住五星級飯店」專案，吸引過境旅客來臺。
新興市場	積極爭取包括大陸、印尼、穆斯林、印度與等新興客源市場旅客來臺旅遊。對大陸市場辦理踩線團、業者說明會、大陸推廣會等，主動邀請大陸組團社包裝臺灣旅遊產品。

(2) 多元創新宣傳及開發新通路開拓市場

　　透過代言人及新傳媒方式引發臺流風潮邀請國際知名媒體、網路行銷臺灣。

創新通路	1. 香港、新加坡地鐵站廣告。 2. 馬來西亞高速公路天橋廣告。 3. 英國倫敦計程車車體廣告。 4. 與National Geographic進行雙品牌行銷。	5. 與Discovery頻道合作瘋臺灣節目。 6. 與Forbes雜誌合作。 7. 於Monocle雜誌創新手法宣傳。
優惠措施	1. 四季好禮大相送。 2. 過境半日遊。 3. 百萬旅客獎百萬。 4. 包機補助。 5. 外籍郵輪彎靠補助。	6. 分攤廣告經費補助。 7. 獎勵推出優質行程。 8. 開發大型公司行號獎勵旅遊。 9. 獎助接待修學旅行學校。

● 圖 8-10　新加坡捷運站看到的臺灣旅遊廣告

＊圖片來源：http://www.flicker.com

(3) 以大型公關及促銷活動創造話題凝聚焦點

98 年辦理 8 項大型活動	
1. 跨年外牆點燈廣告（1月）	5. 旅遊達人遊臺灣（6月）
2. 飛輪海國際歌友會（2月）	6. 飛輪海一日導遊
3. 經穴按摩推廣活動（4月）	7. 來去臺灣吃辦桌活動（8月）
4. 愛戀 101（5月）	8. 自行車環臺活動（9月）

2008 年辦理本活動獲 26 國 75 家電視臺直播及轉播媒體露出價值達 6,377 萬。

(4) 參與國際旅展及推廣活動

　　積極參與東京等全球重要觀光旅展及 4 大獎勵旅遊與國際會議展，辦理北美、印度、印尼等觀光推廣活動，及日本各式大型節慶活動如北海道 YosakoiSoran 街舞等，搭配宣傳主軸與特色優質產品進行開發與行銷。

● 圖 8-11　臺北國際旅展（Taipei International Travel Fair，簡稱 ITF）
　　臺灣規模最大，也是受到最多國內外觀光推廣單位與業者重視的旅展，為臺灣觀光產業打開一
　　扇新的大門，全臺各縣市也紛紛舉辦地方旅展，期盼透過大型展覽替地方觀光開創新局。這些
　　地方旅展成功的為臺灣地方休閒旅遊建立銷售平台，增加地方觀光產業的能見度。然而，每一
　　個國家都必須有一個具有指標性與知名度的國際旅展，ITF 每年的參展攤位數、參加國家數目、
　　觀展人數及代表性等，在規模或品質上皆為全東南亞第一，成為跨國際的區域性交易平臺。

★ 推動（觀光拔尖領航方案）

1. 擬定本方案規劃方向：本方案以發展國際觀光，提升國內旅遊品質，增加外匯收
　　入為重點。

2. 規劃策略：

　　(1) 深化老市場老產品開發新市場新產品，以增加旅客人數 (Come More)、延長停
　　　　留天數 (Stay Longer)、提高每人每日消費 (Spend More)。

　　(2) 包裝立竿見影的旅遊產品。

　　(3) 改善支撐系統，突顯觀光特色及吸引力、旅遊服務介面友善化、觀光從業人員
　　　　素質優質化。

3. 拔尖行動方案：(1) 魅力旗艦、(2) 國際光點。
　　築底行動方案：(1) 產業再造、(2) 菁英養成。
　　提升行動方案：(1) 市場開拓、(2) 品質提升。

★ 拔尖（發揮優勢）行動方案

	行動方案	內容
魅力旗艦	區域觀光旗艦計畫	運用「由上而下」(top-down) 的執行策略，由交通部觀光局委託專業團隊，邀請國際觀光專業人士協助擬定北部、中部、南部、東部、離島等 5 大區域之觀光發展主軸。
	觀光景點無縫隙旅遊服務計畫	1. 規劃推動「觀光景點無縫隙旅遊服務計畫」運用「由下而上」(bottom-up) 的執行策略；「觀光資訊結合 GIS 技術服務應用計畫」如 3D 模擬行程、二維條碼 QR Code 與智慧手機整合運用等。(Geographic Information System)
	計畫	1. 為深化臺灣觀光內涵，找出具國際級、獨特性、長期定點定時、每日展演可吸引國際旅客之產品。 2. 提供旅行社包裝或由交通部觀光局辦理國際宣傳推廣，另依區域特色，舉辦或邀請，國際博覽會、運動會、國際展覽、國際活動。
	推廣	1. 從北部、中部、南部、東部、不分區含離島、各評選出一個最具國際級、獨特性、長期定點定時、每日展演可吸引國際旅客之產品，型塑為國際聚焦亮點。 2. 並供國內外旅行社包裝成深度旅遊產品或供觀光局辦理國際宣傳推廣 依區域特色，舉辦或邀請國際知名賽會、活動，與 2010 年臺北花卉博覽會，2011 年世界設計大會等，大型活動結合，包裝為立竿見影之旅遊產品，加強行銷臺灣。

★ 築底（培養競爭力）行動方案

主軸 I 產業再造

振興景氣再創觀光產業商機計畫	
推動	為鼓勵觀光產業改善軟硬體設施。
執行	以利息補貼方式提供觀光產業設備升級貸款，或旅行業紓困貸款，使業者能重獲商機。共分為「獎勵觀光產業升級優惠貸款之利息補貼措施」及「協助旅行業復甦措施」。
觀光遊樂業經營升級計畫	
推動	輔導觀光遊樂業經營能力提升，營造優質之投資環境及提升服務品質。
執行	將依據交通部觀光局每年度辦理觀光遊樂業經營管理與安全維護檢查督導考核競賽評比等級結果發給獎金；另補助其辦理經營升級及提升服務品質相關事項。
輔導星級旅館加入國際或本土品牌連鎖旅館計畫	
推動	為鼓勵國內旅館業者參與星級旅館評鑑，同時協助其提升競爭力，將補助星級旅館加入優良之國際或本土品牌連鎖旅館。
執行	針對有意願加入者，補助所需之入會費、管理費、加盟金、品牌授權使用費、國際訂房系統費、國際行銷費或技術指導費，以提升旅館服務素質及國際競爭力。

獎勵觀光產業取得專業認證計畫	
推動	為激勵業者提升服務品質，同時配合政府推動品質管理、消防安全、餐飲衛生、環保節能等政策。
執行	獎勵觀光產業取得各項國、內外證照（如：ISO、HACCP、旅館業環保標章、綠建築標章、溫泉標章、五常法 5S 或相關認證）所支出之費用。
海外旅行社創新產品包裝販售送客獎勵計畫	
推動	為開發臺灣旅遊新產品及拓展海外販售臺灣創新旅遊商品市場。
執行	透過本計畫鼓勵海外旅行社積極開發新臺灣旅遊產品，並給獎勵金。

主軸 2　菁英養成

　　為培訓優秀觀光人才，特殊語文科系在學學生，積極參與觀光產業實習、國際觀光活動推廣及接待等工作外，並持續加強觀光從業人員職前培訓與在職職能 進訓練，而為導入國際觀光產業經營管理職能，爰規劃推動「觀光從業菁英養成計畫」，薦送優秀觀光從業人員及國內大專院校觀光相關科系現任專任教師赴國外受訓，增進國際觀光人才專業素質與國際視野，並邀請重量級專家學者參與國際專題研習營或論壇座談，以及補助開辦觀光產業高階領導課程，以提升觀光產業國際競爭力，並強化臺灣觀光品質形象。

觀光從業人員菁英養成計畫	
推動	國外著名觀光產業經營管理概念及成功案例，每年甄選優秀觀光從業人員及觀光相關科系現任專任教師（合計 100 名），赴國外知名學校、飯店或訓練機構，參加為期 10~40 天的海外訓練。
執行	推動國內訓練，邀請重量級專家學者參與國際專題研習營或論壇座談，以及補助開辦觀光產業高階領導課程，以汲取國外經營管理概念及成功案例，並提升觀光產業整體競爭力。

★ 提升（附加價值）行動專案

國際市場開拓	
推動	針對主要客源市場及潛在新興市場特性，規劃具國際性、競爭性宣傳推廣及促銷活動。
執行	與國際知名媒體合作、參與國際重要大型旅展及會議展、辦理推廣活動，並與國內外旅行業者合作開發新行程及優質旅遊產品。

品質提升	
推動	營造友善旅遊環境,確保旅遊品質與安全,將在交通部觀光局既有預算內,持續以「顧客導向」思維,加強規範業者提供質優服務。
執行	推動「旅行業交易安全查核制度」、「旅行購物保障制度」等措施,保障旅客消費權益外,亦將推動「星級旅館評鑑計畫」及「民宿認證計畫」,以提供高品質且具保障的旅遊服務。

● 圖 8-12　埃及亞歷山大喜來登連鎖飯店

CHAPTER 09

觀光需求與動機

第一節　觀光需求

一、一般需求 (Regular Demand)

　　人的一般需求總是指向一些具體的事物，對一定對象的需求，皆是指向一定的實物、時間、空間等條件。以約定俗成的需求而言，決定其行動及對需求內容的選擇，如西方人以麵包為主食、東方人則以米飯為主食；人之慾求不因其得到滿足而停止，相反的需求有週期性、固定性、發展性，如吃飯、休息週期性、工作固定性，而對美及享受的需求則具發展性。

二、觀光需求 (Tourism Demand)

　　係為觀光旅客可被觀察之外顯行為，可定義為：「觀光客在特定期間內，對特定觀光產品或服務，於特定價格下所願且能購買（消費）數量，以獲得滿足之消費行為。」

特性	內容釋義
各人觀光素質	即喜好傾向，也不乏反對或厭惡觀光的人，或許也享受高、低的心理反映。
地理因素	距離遠近、交通的便利、環境的整潔等，如有人喜好非洲的原始與自然，有人喜好瑞士的恬靜與安逸氣氛。
阻力	觀光區對個人的吸引力，牽涉到經濟距離、文化距離、服務成本、服務品質、行銷效率與季節話等因素。

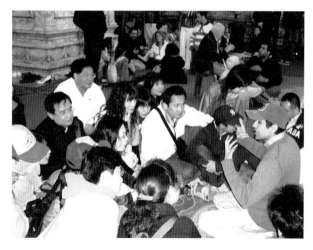

● 圖 9-1　觀光需求
在當地導遊最瞭解在地的情況下對旅客服務，其專業形象、導覽解說、服務態度等，優劣水準往往是一個團體之成敗因素。圖為埃及導遊在回教清真寺之講解。埃及導遊之素質差異極大。

三、觀光需求的本質

（一）乃源於人類的本能—好奇，一種對未知世界探索的好奇心。

（二）源於人類對所處環境感到厭倦，產生一種心理緊張和壓力。

（三）隨著生活水準提高、時代變遷、社會環境多樣化而更加強烈需求。

四、影響觀光需求

　　觀光旅遊商品並非民生必須品，消費者的經濟能力會影響購買旅遊產品的需求不同，分析需求如下：

類別	釋意
擴展性	休閒時間增加、交通工具不斷改善、氣候因素、教育水準提高、工商業發達、所得增加、汽車普遍化等。
季節性	觀光旅遊活動隨著季節的轉換或寒、暑假而有淡旺季之分。
複雜性	觀光需求會隨著觀光客不同的年齡、性別、宗教信仰、身分、社會地位、喜好、興趣等而有所不同。
敏感性	觀光活動會受到國際情勢、觀光目的地的社會治安、政治因素等等的影響。

＊資料來源：陳思倫、宋秉明、林連聰(2000)

● 圖 9-2　西藏布達拉宮
　　敏感性（西藏因政局不穩定）及季節性（高海拔）的雙重影響下，觀光產業一度受到嚴重影響。

- 圖 9-3　羊卓雍措、納木措與瑪旁雍措並稱西藏三大聖湖，是喜馬拉雅山北麓最大的內陸湖泊，湖光山色之美，冠絕藏南。羊卓雍措藏語意為「碧玉湖」，形似珊瑚枝，湖水明藍映天，景色豐富秀美，集雪山、冰川、島嶼、牧場、農莊和溫泉等景色於一體。

五、需求層次理論

　　人本心理學家馬斯洛 (Abraham Harold Maslow) 的需求層次理論 (needs hierarchy theory) 將需求分為五個層次，圖 9-4：

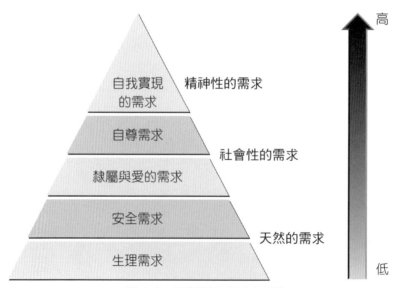

- 圖 9-4　馬斯洛需求層次理論

＊資料來源：黃瓊玉 (2006)

（一）生理需求 (Physiological Needs)

人類最基本的需求，即對食物、水、氧氣、休息性和從緊張中解放出來的需求。

（二）安全需求 (Self-Aetualization Needs)

對安全、舒適、祥和和免於恐懼的自由需求。

（三）隸屬與愛的需求 (Belonging Needs)

對歸屬、親近、愛與被愛的需求。

（四）自尊需求 (Esteem Needs)

對信心價值感和勝任能力的需求；自尊並獲得他人的尊敬和讚美。

（五）自我實現的需求 (Self-Aetualization Needs)

最高的需求，包括實現自己的潛能，充分發揮自己的能力。

這五種需求又可區分為天然性的、社會性的、精神性的三個標準階段，根據馬斯洛的說法，在需要階層中較低層的需要還沒有得到滿足時，那些需要將會支配著個體的動機；然而，一旦那些需要得到適當滿足後，較高一層的需要會開始占據個體的注意力和行動；但在觀光旅遊上，亦有在生理需求滿足以前，為了滿足社會的需求及自我實現的需求所進行的觀光旅遊活動。旅遊者除了生理上的需求外、亦有尋奇求新及追求美的需求。據此，在旅遊階段的心裡需求可概括為「安全」、「舒適」、「方便」、「迅速」。

另有學者將觀光需求與動機用心理學家馬斯洛的觀點後、研究顯示如下。

人類觀光需求與動機		
需求	動機	觀光上的應用
生理	放鬆	脫離日常的生活 休息 消除緊張 追求海灘陽光 身體健康療養 心情放鬆
安全	安心	健康維護 為未來保持活力和健康
隸屬與愛	愛	家庭團聚 親密關係的提升 友誼 社交互動的促進 個人人際關係的維持 尋根個人對家庭成員之感情 維持社會接觸
自尊	成就地位	自我成就的滿足 個人對其他人的重要性 權勢威望 社會認同 自我提升 專業地位 個人發展 社會地位
自我實踐	對自我本質的真誠	自我鍛鍊和評估 自我發現 內在欲求的滿足
學習和瞭解	知識	文化 教育 地方、人民、文化或遺蹟 對外國有興趣
美學	欣賞美的事物	優雅的環境 美麗的風景

＊ 資料來源：陳思倫，觀光學概論

六、國際觀光需求之影響因素分析

可能影響國際觀光需求發生的層面極為廣泛且錯綜複雜，影響國家別觀光需求之因素歸納為五大層面，或稱為五大影響力。

(一)「社會性」影響力

本類影響因素係從觀光需求者或旅次發生國家／地區之觀點考慮。

1. **社會總體因素**：主要包括人口與文化兩項因素。

2. **社會個體因素**：個人之觀光旅遊偏好與習慣，乃至休閒觀光等。

● 圖 9-5　紐西蘭庫克山國家公園
山川美景，還包含紐西蘭人與世無爭，毛利文化與當地文化融合，使其觀光休閒產業迅速發展，這是社會性影響最佳之典範。

(二)「經濟性」影響力

本類因素觀光需求之影響力，主要建立於需求者購買觀光產品消費能力之基礎上。

1. **消費實力主要來源**：國民所得與經濟成長，此二因素之區別，在於前者較偏個人觀點，而後者則強調影響觀光需求之經貿活動。

2. **於影響消費傾向之因素**：有物價與匯率兩項。

● 圖 9-6　德國海德堡

（三）「政治性」影響力

　　由於國際觀光需求在實質空間上跨越兩個以上國家或地區，因此，影響觀光需求之政治性因素由此可又分為三項：

1. 觀光旅次產生國／地區之政治情勢。

2. 觀光旅次吸引國／地區之政局，若涉及兩個以上國家或地區級數國際政情。

3. 觀光吸引與產生國／地區間之外交關係，或實質交往情形。

● 圖 9-7　肯亞赤道中心

（四）「市場性」影響力

觀光需求之誘發，除來自親朋好友之口耳相傳外，觀光業者是否對市場採取主動且積極之推廣與行銷策略，乃為創造需求之關鍵。

1. **就觀光目的**：當地國所擁有觀光資源是否合理規劃、有效開發及永續經營，亦即所謂觀光吸引力條件之優劣，實為創造觀光需求之根源。

2. **觀光市場中各產品間之區隔與競爭情形**：對觀光目的地所能吸引之需求量，在觀光產品間其高度替代性之前提下，亦有間接影響效果。

● 圖 9-8　法國巴黎羅浮宮
為世界三大博物館之一，館內的羅浮三寶（維納斯雕像、勝利女神雕像、蒙娜麗莎油畫）已聞名全世界，還有路易王朝及拿破崙王朝的加持。對於身為華人更不能不知道，華裔建築師貝聿銘作品「玻璃金字塔」的故事（後圖敘述），使得這座宮殿的傳奇色彩永不褪色，年年吸引大量的觀光客前來朝聖。

● 圖 9-9　館內倒三角形金字塔
據說拿破崙到埃及大肆收刮，甚至方尖碑都帶回來了，只有金字塔帶不回來，貝聿銘依其概念
設計了玻璃金字塔，引起了法國大部分的人反彈，最終在其用「法語」詳盡解釋設計概念後，
終獲人民肯定。也就此開啟了 21 世紀玻璃帷幕式的建築之風潮至今，101 大樓亦是玻璃帷幕
式建築寫照。

（五）「環境性」影響力

● 圖 9-10　印度阿格拉街道及市集
印度宗教及種姓制度使然，使得其基礎建設恐落後
臺灣數十年，環境性影響力在此表露無疑（領隊常
說因每人體質不同，有人到印度連聞到空氣都會拉
肚子，索性別太憂慮，入境隨俗吧！）。

環境性因素係指觀光事業經營之外部條件，此類因素通常係非觀光業者所能控制。

1. **在政府方面**：包括主導觀光事務之官方機構與管理，觀光事業之相關法令，乃至國家發展觀光政策等。

2. **觀光目的地之可及性條件與安全性條件（含衛生條件）**：屬觀光事業經營之外部環境，其對觀光需求之發生，則或有誘發，或有抑制之效果。

觀光影響力分析圖示

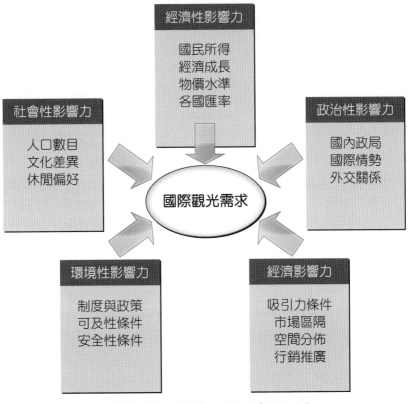

＊資料來源：陳敦基，觀光需求理論分析

第二節　觀光動機

一、動機 (Motivation)

　　需求所引起；消費者透過需求獲得滿足來減輕個人的焦慮與不安。所以動機被視為支配旅遊行為的最根本驅力，其目的為保護、滿足個人或提高個人的身價，其中尤以遊憩動機最為重要。

　　觀光動機之產生，係同時受到兩個層面的驅力促使。一為社會心理的推力因素；二為文化的拉力因素，說明如下：

因素	釋義	舉例
推力因素 (Push Factor)	指涉及一些促使個體去旅遊的社會因素。	1. 終身學習，吸取國外新事務。 2. 冒險，想嘗試不一樣的東西。 3. 放鬆，去渡假充電。 4. 逃避，離開現實環境，去療傷、止痛。 5. 優越感，去過他人沒去過的地方。 6. 歸屬，尋根、拜訪親友或宗教之旅。
拉力因素 (Pull Factor)	指旅遊地的拉力，是吸引觀光客前往的因素。	1. 環境使然，購物方便，食物食材便宜新鮮。 2. 娛樂運動休閒，演唱會、運動之比賽場地。 3. 歷史文化，不同人文歷史、風俗民情。 4. 藝術饗宴，美術館、博物館、教堂寺廟。 5. 享受自然，未受破壞的自然區域景觀。 6. 野生動物，未看過隻野生動物及標本。

- 圖 9-11　印尼峇里島 B Villa

Villa 顧名思義就是「別墅」的意思，在國外有「私人別墅」的涵義較重。B Villas，是位於 Kuta Seminyak 區的高級私人別墅區，融合後現代與峇里民族風的建築格，分為：一棟一戶（2 人）、一棟二戶（4 人）到一棟四戶（8 人）每棟皆有私人泳池、戶外躺椅、客廳、廚師、僕人等，私密的空間，一個寵愛自己的海島別墅假期，最能夠放鬆、渡假充電、離開繁忙，療傷、止痛等，最有效的休閒度假空間。

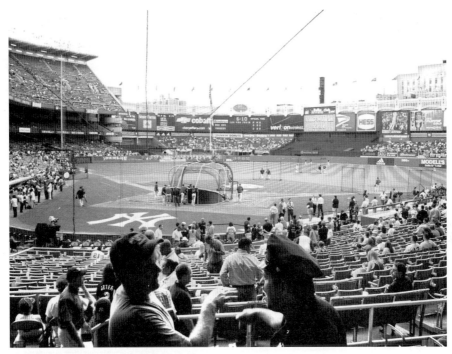

● 圖 9-12　美國紐約職棒大聯盟洋基球場

總花費高達 16 億美元（約新臺幣 515 億元），51,000 席座位，若加上站立觀賞包廂，總共可容納 53,000 名球迷）。成為美國史上造價最昂貴的棒球場，在全世界則排名第二，僅次於倫敦溫布萊球場。一流的球場、一流的球員、一流的設施、完美的體驗，只有親身在此才能感受到震撼的效果。

　　心理學上對動機的分類最基本的是分為內在動機與外在動機。內在動機係指個人從事活動，其因素，如生理、心理、活動本身及獲得樂趣與價值而言。

（一）陳昭明 (1981) 列出影響遊憩的動機表

動機	動機內容	影響類別
內在動機	個人內在因素	生理發展與狀況：年齡、性別。
		心理發展與狀況：年齡、性別、教育程度。
		家庭影響。
外在動機	外在環境因素	親近及參考團體之影響。
		社會階層之影響。
		次文化及文化影響。

（二）吳偉德博士 (2022) 之見解，驅動旅客觀光的動機依性質簡易分類

動機分類	釋意
一般動機	如果旅客只想換個地方去走走、看看，無特殊需求，動機可稱為一般性。如母親想去泰國找女兒一起同行，則女兒為一般動機。
特別動機	旅客經過需求去一個目的地、國家或地區，無論需求，則此動機是特別性的。如一對夫妻研議去夏威夷渡蜜月，為日後的回憶效應，此為特別動機。

（三）Crompton (1979) 所主張的性質分類

動機分類	釋意
多重動機	觀光動機很少是單獨出現，而是互相重疊的出現。
共享動機	旅遊同行者會影響另一個人參與旅遊的動機。
放鬆動機	為了紓解日常生活中的壓力及達到心情放鬆而從事的旅遊。

- 圖 9-13　奧地利薩爾斯堡—米拉貝爾花園

 哈布里斯王朝統治 800 多年的奧地利，其旅遊可觀賞到阿爾卑斯山雄壯的氣勢、音樂之都、斯華洛斯奇水晶故鄉、體驗薩爾斯堡（Salzburg 鹽堡）山鹽發源地、音樂天才莫扎特的出生地、電影真善美拍攝地、聯合國教科文組織列入世界文化遺產等。兼具歷史、音樂、自然景觀、人文、電影、地方特色等，相互交錯之影響是多重動機最好的註解。

（四）日本學者田中喜一 (1950) 對觀光動機的分類

動機分類	釋意
經濟的動機	購物目的、商業目的。
心情的動機	思鄉心、交友心、信仰心。
精神的動機	知識需求、見識需求、歡樂需求。
身體的動機	治療的需求、保養的需求、運動的需求。

（五）Mclntosh & Gupta (1990) 提出基本的旅遊動機可分為四類

動機分類	釋意
生理動機	休息、運動、治療等動機，特點在以身體的活動來消除緊張與不安。
文化動機	瞭解和欣賞其他文化、藝術、風俗、宗教的動機，是屬於一種求知慾望。
人際動機	結識新朋友、探訪親友、擺脫日常工作與家庭事物，建立新友誼或逃避現實和免除壓力的願望。
地位和聲望動機	包括考察、交流、會議及從事個人興趣所進行知的研究，主要在於做好人際關係，滿足其自尊、被承認、受人賞識和具有好名聲的願望。

坎城影展

- 圖 9-14　法國南部坎城－坎城影展舉辦地
列為全球四大影展之一的坎城影展，坎城電影節由法國於 1939 年首度舉辦於該國南部城市坎城，每年定在五月中旬舉辦，為期 12 天左右，一般星期三開幕、隔週星期天閉幕；其間除影片競賽外，市場展亦同時進行。

1961 年：臺灣影片「楊貴妃」獲最佳室內攝影獎。

1993 年：陳凱歌執導的《霸王別姬》獲得電影節最高殊榮金棕櫚獎（最佳影片）。
臺灣導演侯孝賢執導的《戲夢人生》獲得評審團獎。

1996 年：臺灣電影「春花夢露」獲會外賽，元天主教人道主義精神獎。

1998 年：臺灣電影《洞》獲會外賽國際影評人費比西獎。

2000 年：臺灣導演楊德昌執導的《一一》奪得「最佳導演獎」。
香港導演王家衛執導的《花樣年華》，由梁朝偉奪得「最佳男演員獎」。

2001 年：臺灣錄音師杜篤之以「千禧曼波」及「你那邊幾點」獲最佳技術獎

2004 年：法國電影《錯的多美麗》，張曼玉得最佳女演員獎。

2007 年：香港女演員張曼玉獲邀成為該屆競賽片項目評審。

2008 年：臺灣導演侯孝賢獲邀任電影基金獎與短片競賽獎評審團主席。

2009 年：臺灣女演員舒淇獲邀成為該屆競賽片項目評審，章子怡二度擔任電影基金獎與短片競賽獎評委。

2013 年：臺灣導演李安獲邀擔任該屆競賽片項目評審。

2015 年：臺灣導演侯孝賢以「聶隱娘」榮獲最佳導演獎。

第三節 觀光行為

一、行為 (Behavior)

在心理學的解釋是在思考 (Thought)、感情 (Feeling) 及行動 (Action) 的組合與表達。觀光客行為涵蓋外顯行為和內隱行為。

行為分類	內容釋義
外顯行為 (Explicit Behavior)	指個體表現在外,可被他人察覺到或看見的行為,如我們日常生活的一舉一動,是可透過觀察而得知的行為。
內隱行為 (Implicit Behavior)	是個體表現在內心的行為,包括感覺、知覺、記憶、想像、思維、推理、判斷等心理學活動,為心理歷程的感情層面(張春興,2004)。大部分個體可自己察覺得到,旁人卻無法看見,指人的內心活動,例如感情、慾望、認知、推理與決定行為等之內心狀態,較不易觀察取得,或稱為心理歷程。

● 圖 9-15 逛街購物,是屬於一般外顯行為的表現

● 圖 9-16　阿姆斯特丹紅燈區

1644 年荷蘭航海家發現了紐西蘭，將荷蘭推向了海洋霸權的巔峰，也使阿姆斯特丹一舉成為當時歐洲最熱鬧的海運貿易站，及當時歐洲最富裕的城市。過往穿梭的商船，載來了成千上萬的船員到岸消費。於是，運河旁的酒吧開始林立，船員尋歡的聲色場所也如雨後春筍般冒出來，逐漸演變而成現在的紅燈區。荷蘭政府有鑒於此，立法色情營業合法管理和抽稅。有金魚缸之稱的荷蘭阿姆斯特丹紅燈區已成為遊人必到的世界著名景點，現在會舉行「開放日」，其窺視秀和妓院開放給民眾免費參觀，希望藉此能洗刷該區日益負面的名聲。慾望即是一種內隱行為的表現。

　　研究發展心理學、社會心理學、觀光心理學的觀點而言，行為的表現必須從歷史上人類生存的整個歷程加以觀察，因為人類行為的發展是具有生物性、成長性和連貫性；亦即從出生到死亡，人類經歷人格、智力及情緒的成熟，也同時發展人與人之間的社會行為。從神經與生物科學方面的心理學加以探討，人的行為與人腦和神經系統有直接的關係。如佛洛伊德認為，性與攻擊能力相對於行為動力是屬於原始本能；認知心理學派認為人類行為是高等的心智活動，如思維、記憶、智慧、信息的傳遞與分析等，其涉及我們日常生活之各項活動，如：獲得新知、面對問題、策劃生活、美化人生等具體活動所需的內在歷程。

從現代心理學的角度來看，觀光客在從事旅遊活動時，所表現出來的旅遊行為，與在工作、宗教活動或政治活動中的行為表現大體是一致的，亦即人類的各種活動之間，並無明顯的界線存在，人類對從事旅遊消費與旅遊訊息的注意力和其他的活動差異不大，如工作、娛樂、人際關係等，因為觀光行為是人類行為中的一環，和其他的行為一樣，都是人性的特質，以下就行為科學的目的、觀光客行為研究向度以及影響觀光客行為的因素等三方面加以詳述。

二、行為科學 (Behavior Science)

觀光客行為是人類行為中的一環。因此，可以從行為科學概念之探索、描述、解釋及預測來分析觀光客行為。

（一）探索 (Exploration)

目的乃在於企圖決定某一事項是否存在，如年輕貴族的旅遊人口中，是女性多或是男性多，無論任何一性別居多，均就值得針對此現象加以探索。

（二）描述 (Description)

更進一步清楚定義某一現象，或是瞭解受測者某一層次中的差異性。如國人旅遊人口中，哪一階層的觀光客數目最多，測試時針對受試者的性別、年齡層、教育程度、職業類別、整體收入、家庭生命週期等加以描述，才能獲得精確的現象描述。

（三）解釋 (Explaination)

檢視兩個或兩個以上現象的因果關係，是科學研究的目的，解釋事項要有實證知識，通常用來測定各變項間的因果關係。一件事物要經過科學處理後才能呈現事實 (Fact)，通過合理解釋的才是真相 (Truth)。一般科學家們對於一件事物的解釋，經常使用什麼 (What)、如何 (How)、為什麼 (Why) 等三種解釋層面。如：比較整體經濟狀況好壞，觀光客的旅遊意願差異之研究時，雖然好壞不是影響旅遊意願高低的唯一因素，但卻可以解釋二者互為因果。

（四）預測 (Prediction)

科學研究的目的，解釋對所發生事實的說明，而預測則是對未發生的事，即未來的行為現象，作出預測。換言之，運用行為科學可以預測觀光客的行為模式。

簡言之，我們可以把觀光客行為視為人類行為的一環，而且是用行為科學的方法做研究。探索、描述、解釋、預測則是對於觀光客行為研究的目的；簡述學者對科學研究在觀光客心理學的看法，歸納出三個理論，如下表。

理論	理論釋義
態度理論 (Attitude)	描述觀光客的偏好、旅遊決策以及態度改變的依據，提供我們瞭解觀光客對舊品牌的偏好，以及新偏好的產生、是如何被創造和影響。
知覺理論 (Perception)	讓我們瞭解觀光客是如何看待一項旅遊產品，以及對產品賦予何種意義。為何有些廣告可以吸引觀光客注意，並引起態度改變，有些卻無法得到觀光客的青睞。
動機理論 (Motivation)	讓我們瞭解觀光客為什麼要旅遊，其需求是什麼，如何滿足，有哪些是一致性的需求，哪些是多樣化的旅遊需求。

● 圖 9-17　海鮮大餐
旅遊之餐食常常是引起客訴的起因，尤其是「海鮮大餐」業者與消費者常常就其內容的認知又稱知覺風險，瞭解程度起了爭執，這也就是旅遊產品無法規格化的原因，一頓海鮮大餐，何以定義為「大餐」，一隻龍蝦有多大多重，有幾隻螃蟹，幾只淡菜等，都會引起雙方認知不同；但近年 3C 數位媒體化，所呈現的影片、圖片已大大的改善了此一現象，拉近了業者與消費者的知覺風險，使得旅遊餐食可以透明化呈現。

三、觀光知覺 (Tourism Perception)

（一）知覺 (Perception)

每一個人處在一個大環境中無時無刻不受著環境的影響，也同時影響著環境。在這交互作用的過程中，隨著人們的差異，不同人會賦予環境不同的意義，這就是心理學家所謂的「知覺」（鄭伯壎，1995）。簡言之，就是對外來刺激賦予意義的過程，可以看作是我們瞭解世界的各個階段。我們知覺物體事件和行為，在腦中一但形成一種印象後，這種印象就和其他印象一起被組織成一種對個人有意義的基模 (Pattern)，這些印象和所形成的基模會對行為產生影響（蔡麗伶等，1990）。

對觀光從業人員而言，知覺這一因素更是重要，因為這關係到他所提供的服務和所做的推廣工作，在觀光客心目中所產生的整體印象，如果觀光客所知覺到的訊息（媒體廣告、宣傳文宣、名人代言等）、所知覺到的事件（飛機機艙設備、飯店等級、旅遊地形象、餐廳的佳餚）、所耳聞的聲音（如機艙、飯店游池旁、餐廳裡播放的音樂）、所嗅到的味道（如機上的餐食、飯店烹飪的味道等），都成為觀光客的知覺線索，加上觀光客原來的認知基模，就成為觀光客個體解釋旅遊現象的「知覺」（蔡麗伶等，1990）。

（二）知覺的定義 (Perception Define)

學者	定義
袁之琪、游衡山等 (1990)	是指人腦對直接作用於腦部的客觀事物所形成的整體反映。知覺是在感覺的基礎上形成的，它是多種刺激與反應的綜合結果。日常生活中人們會接觸到許多刺激（如顏色、亮度、形體、線條或輪廓），這些刺激會不斷的衝擊人的感官，同時也會透過感官對這些刺激做反應。知覺即是人們組織、整合這些刺激組型，並創造出一個有意義的世界意象過程。
張春興 (2004)	知覺是客觀事物直接作用於人的感覺器官，人腦對客觀事物整體的反應。例如，有一個事物，觀光客透過視覺器官覺知它具有橢圓的形狀、黃黃的顏色；藉由特有的嗅覺器官感到它有一股獨特的臭味；透過口腔品嚐到它甜軟的味道；觀光客把這事物反映成「榴槤」這就是知覺。知覺和感覺一樣，都是當前的客觀事物直接作用於我們的感覺器官，在頭腦中形成的對客觀事物的直觀形象反應。客觀事物一但離開我們感覺器官所及的範圍，對事物的感覺和知覺也就停止了。知覺又和感覺不同，感覺反應的是客觀事物的個別屬性，而知覺反映的是客觀事物的整體。
	個體對刺激的感受到反應的表現，必須經過生理與心理的兩種歷程。生理歷程得到的經驗為感覺 (Sensation)，心理歷程得到的感覺為知覺。感覺為形成知覺的基礎，前者係由各種感覺器官（如眼、耳、口、鼻、皮膚等）與環境中的刺激接觸時所獲取之訊息，後者則是對感覺器官得來的訊息，經由腦的統合作用，將傳來的訊息加以分析與解釋，即先「由感而覺」、「由覺而知」。

（三）知覺過程 (Perceptual Process or Framework)

透過對事件的察覺、認識、解釋然後才反應的歷程；此反映包括外在表現或態度的改變或兩者兼之（藍采風、廖榮利，1998）。如前述，我們在面臨某種環境時，會以我們的器官獲得經驗，然後再將這些經驗加以篩選，已使得這些經驗對我們有意義（榮泰生，1998）；所以，知覺過程可以說是一種心理及認知的歷程（藍采風、廖榮利，1998）。

過程	釋義	舉例
需求 (Needs)	人們的生理需求對人類如何知覺刺激有很大的影響。	一位快要渴死的人會看見實際不存在的綠洲，快餓死的人也會看見實際不存在的食物。
期望 (Expectation)	我們對旅遊的知覺也會受到先前的知覺和期望所影響。	觀光客到巴黎就是要買香水，香水就成了他最主要的知覺選擇。
重要性 (Salience)	指個人對某種事物重要性的評估，對個人越重要的事，個人越有心要去注意。	即將結婚的人，對「蜜月旅行」的資訊會格外注意、青年學子對於「遊學」的訊息則較注意。
過去的經驗 (Past Experience)	大多數的動機來自於過去的經驗，常成為影響個體知覺選擇的重要的內在因素。	觀光客根據去過的經驗，經常特別注意去過的旅遊地，「去過」成為注意的重要因素。

● 圖 9-18　澳洲伯斯國賓飯店 Perth Ambassador
臺灣國賓飯店是屬於臺灣自創品牌五星級大飯店，澳洲伯斯國賓飯店是當地的品牌只有三星級，若消費者過去的經驗判斷兩者之間的關係，難免會影響對於飯店的認知，而產生爭議。

　　旅遊的環境裡，觀光客旅遊地知覺，特別注意到能使參訪者感覺舒服的設備和景觀，學者稱為服務景觀 (Servicescapes)(Bitner, 1992)，例如旅遊地的水面、植被、色彩、聲音、空氣流動和物質等，以及使觀光客舒服的設備，凡此均為服務的品質。與服務的品質相等的名詞則為親切 (Noe, 1999)。學者將親切 (Friendliness) 分為五個要素：信賴、保證、具體感受、同理心和責任。

（四）旅遊地的服務知覺 (Service Perceptual)

要素	釋義
信賴 (Reliability)	指旅遊如期望中的安排，如住宿旅館依約定提供非吸煙房間而值得信賴。
保證 (Assurance)	指旅遊地服務人員的能力與訓練品質，能保證遊客受到應有的服務態度。
具體感受 (Tangibles)	指旅遊地的軟硬體設備，如建物環境以及工作人員給遊客的感受。
同理心 (Empathy)	指旅遊地能設身處地為遊客著想，讓遊客感受到貼心的服務。
責任 (Responsiveness)	指能即時提供協助，即時回應要求，讓觀光客感受關切的服務。

（五）知覺風險 (Perceived Risk)

學者	研究釋義
Bauer (1960)	心理上的不安全感，在消費者的購買行為中，可能無法預知結果的正確性，而這些結果可能無法令消費者感到滿意，因此，在購買決策中所隱含結果的「不確定性」。
Cox (1967)	消費者每一次的購買行為都有其購買目標。因此，當消費者在決策過程中，無法決定何種購買決策，最能符合或滿足其目標、或在購買後才發現無法達到其預期的目標時，形成知覺風險。
顧萱萱 (2001)	決策過程的不確定性。購買後消費者主觀上所受到的損失大小。
王國欽 (1995)	為旅遊者在旅遊過程或行程中可感受到之風險，此風險之產生主要來自行程中或目的地的旅遊服務條件。

● 圖 9-19　領隊導遊人員

旅遊業領隊導遊人員是整個產品行程的監督把關者，尤其是〈領隊兼導遊人員 (Through out Guides)〉臺灣經營旅遊地歐洲、美洲、非洲、日本線及其他地區之市場旅遊業者，因該地某些因素或觀光從業人員不充足的現象下，臺灣業者大都由領隊兼任導遊的方式，指引出國觀光旅遊團體。抵達國外開始即扮演領隊兼導遊的雙重角色，國外若有需要則僱用單點專業導覽導遊。其他不再另行僱用當地導遊，沿途除執行領隊的任務外，並擔任導遊解說各地名勝古蹟及自然景觀。是旅遊業最高境界領隊人員之表現。

學者	研究釋義
曹勝雄與王麗娟 (2001)	第一階段為旅遊產品購買前的風險，此來自產品的不確定及產品資訊不對稱所產生；第二階段是在旅遊消費的當時發生。因領隊和導遊接觸以及對目的地景觀的感受。

（六）旅遊地意象 (Destination Image)

許多社會科學家與學者在學術研究上都不斷使用意象 (Image) 這個名詞，其意義隨著使用者認知領域而有所不同，大部分與各樣的媒體廣告、消費者權益、觀光態度、回憶記憶、認知期盼值與期待等連結 (Pearce, 1988)。Crompton (1979) 個體對旅遊地的信念、想法和印象的總和。Kotler (1994)對於旅遊地個人信念、想法、感覺、經驗和印象的最終結果。

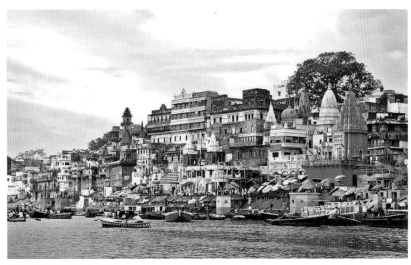

- 圖 9-20　印度瓦拉納西恆河

　　印度恆河長約 2,500 公里，流域面積約 90 萬平方公里，也為世界大流量河流之一。恆河流域為世界上最多人口居住的地區，共約 4 億人口。許多印度人在印度教信仰中相信恆河發源於印度人稱之為瑪納斯湖 (Manasarowar) 的西藏的瑪旁雍措湖，因而將之奉為聖河。一般認為教徒浸在恆河中能把人的罪洗去；死後把人火葬的骨灰撒入河中，也有把死屍、遺物和葬禮物品直接拋入河中任其漂流，認為這樣能幫助死者得到更好的來世，更早獲得「解脫」，很多虔誠的教徒都會往恆河朝聖，並於河中浸浴及在河岸冥想，如您親自來此參觀，將受其震撼，一生難以忘懷在此體驗之感受。

＊圖片來源：http://4.bp.blogspot.com

 第四節　觀光滿意度

一、顧客滿意度定義 (Customer Satisfaction Define)

學者	研究後之定義
Oliver (1981)	認為滿意度一種針對特定交易的情緒反應，經由消費者本身對產品事前的消費經驗與期待的不一致，而產生的心理狀態，此經驗則會成為個人對於購買產品的態度，並形成下次消費時的期望基準，週而復始的影響，特別是在特定的購買環境時。
Oliver & Desaarbo (1988)	進一步認為服務品質是顧客滿意的先行變數，而顧客滿意可從二個角度來看： 1. 顧客消費活動或經驗的結果。 2. 可被視為一種過程。

學者	研究後之定義
Fornell (1992) (1994)	提出滿意度是指可直接評估的整體感覺，消費者會將產品與服務和其理想標準作比較。因此，消費者可能對原本的產品或服務感到滿意，但與原預期比較後，又認為產品是普通的；新顧客要比維持舊顧客的成本來得高，所以可藉由良好的顧客服務，使所提供的產品更具差異化。也提出高顧客滿意度能為企業帶來許多利益： 1. 提高目前顧客的忠誠度。 2. 降低顧客的價格彈性。 3. 防止顧客流失。 4. 減少交易成本。 5. 減少吸引新顧客的成本。 6. 減少失敗成本。 7. 提高企業信譽。
石滋宜 (1992)	「顧客滿意度測量手法」一文中。對顧客滿意度所下的定義認為：消費者滿意度是指消費者所購買的有形商品與無形服務的滿意程度，消費者在使用商品或接受服務之後，如果效果超過原來的期待，即可稱之為滿意，反之亦然。

二、顧客滿意度之重要性
(Import of Customer Satisfactions)

　　顧客的存在是企業生存的基本條件，因為顧客是具有消費能力或消費潛力，所以加強客戶的滿意度，是一個絕對優先的必要條件；企業的營收與價值，必須找出滿足客戶需求的方法，才能營造與客戶之間最密切的關係；根據美國連鎖飯店的統計，吸引一位新顧客惠顧所花費的成本，是留住一位舊有客戶所花成本的十倍。

Fornell(1992) 對瑞典的企業作顧客滿意度的調查分析，得到下列六點結論：

1. 重複購買行為是企業獲利的重要來源。

2. 防守策略未受重視造成既有消費者的流失。

3. 顧客滿意可帶來企業的利潤。

4. 顧客滿意度降低及失敗產品的成本。

5. 顧客滿意度有助於良好形象的建立。

6. 顧客滿意度與市場占有率相關。

曾光華 (2007)，顧客滿意度的形成因素眾多，他認為可分為下列三項：

期望 (Expectation)	即顧客在使用產品或服務前對該產品或服務的預期與假想，產品表現不如期望導致不滿；產品表現達到或超越期望則帶來滿意。
公平 (Equity)	顧客會比較本身與他人的「收穫與投入的比例」，若本身的比率較小，則產生不滿；若雙方比率相等，或本身的比率較大，則滿意。
歸因 (Attribution)	綜合考慮產品表現的原因歸屬、可控制性、穩定性而形成滿意度。若產品或服務不符期望的原因是出自產品或服務本身，則不滿意的程度會大幅上升，若出自產品之外，則不滿意的程度不致大幅上升。

三、滿意度與再購意願
(Satisfaction & Repurchase Intention)

學者	研究後發現
Kotler (2003)	認為當顧客購買商品或服務後，會有某種程度的滿意或不滿意，若顧客滿意，將可能再次購買或有較高的再使用意願。
Jones & Sasser (1995)	認為顧客購買滿意後，再購買只是其基本行為，除此之外還會衍生其他，如口碑、公開推薦等行為。對特定公司的人、產品或服務的依戀及好感，說明好的滿意度會衍生更多的口碑及推薦。
Soderlund (1998)	認為顧客滿意度與再購買及再購買數量三者之間有正相關聯。

四、滿意度模型 (Satisfaction Model)

(一) 模型

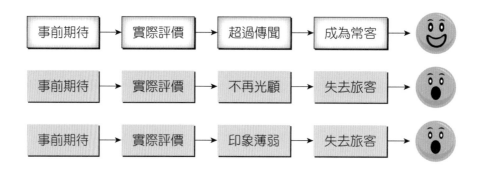

(二) 旅客滿意度是事前期待與實際評價

滿意度公式
滿意度公式：S = P － E
S：Satisfaction 滿意度
P：Perception 感受
E：Expectation 預期

滿意度判斷
E － P ＜ 0 滿意度高
E － P ＝ 0 滿意度普通
E － P ＞ 0 滿意度低

- 圖 9-21　阿拉斯加－遊輪之旅
有六星級移動飯店之稱的遊輪而言，是現今旅遊住宿及用餐滿意度最高的模式。

CHAPTER 10

觀光旅遊數據解析

　　2020 年一場 COVID-19 疫情使得觀光旅遊業陷入困境，因為觀光旅客的移動與訪問目的地，造成病毒迅速傳染，尤其以國際觀光損失最為嚴重，影響了觀光旅遊的利益關係人甚鉅。直至，2022 年 10 月疫情漸緩，各個國家地區紛紛開放國境，國際觀光逐漸回復，期盼將觀光產業再次推向高峰。

 ## 第一節　臺灣國內旅遊數據解析

　　2020 年全球新冠肺炎疫情蔓延，各個國家政府為避免觀光人潮移動，傳染病毒及疫情擴散，紛紛關閉國境。因此，造成觀光旅遊業停滯，並衝擊國內旅遊。再者，政府避免群眾群聚，而下令食堂餐廳、飯店民宿、觀光景點與室內聚會等限制人數，致此，2021 年國內觀光數據與往年數據比較大有出入。

1. 國人國內旅遊重要指標統計表（110 年與 109 年之比較）

項目	110 年	109 年	比較
國人國內旅遊比率	83.8%	88.4%	減少 4.6 個百分點
平均每人旅遊次數	5.96 次	6.74 次	減少 0.78 次
國人國內旅遊總次數	126,027,000 旅次	142,970,000 旅次	負成長 11.85%
平均旅遊天數	1.45 天	1.54 天	減少 0.09 天
假日旅遊比率	69.2%	65.6%	增加 3.6 個百分點
旅遊整體滿意度	99.1%	98.7%	增加 0.4 個百分點（※）
每人每欠平均旅遊支出	新臺幣 2,061 元（美金 73.55 元）	新臺幣 2,433 元（美金 82.26 元）	新臺幣負成長 15.29%（美金：負成長 10.59%）
國人國內旅遊總支出	新臺幣 2,597 億元（美金 92.67 億元）	新臺幣 3,478 億元（美金 117.59 億元）	新臺幣負成長 25.33%（美金：負成長 21.19%）

註：
1. 本表調查對象為年滿 12 歲及以上國民。
2. （）符號：※ 是表示在 5% 顯著水準下，經 t 檢定後，在統計上無顯著差異。
3. 國內旅遊比率係指國民全年至少曾在國內旅遊 1 次者的占比。
4. 新臺幣對美元平均匯率 109 年為 29.578，110 年為 28.022，110 年較 109 年同期升值 5.55%。
＊ 資料來源：中央銀行，hnps://www.cbc.gov.tw/tw/cp-520-36599-75987-1.html

2. 近 3 年國人國內旅遊重要指標統計表

項目	110 年	109 年	108 年
國人國內旅遊比率	83.8%	88.4%	91.1%
平均每人旅遊次數	5.96 次	6.74 次	7.99 次
國人國內旅遊總次數	126,027,000 旅次	142,970,000 旅次	169,279,000 旅次
平均旅遊天數	1.45 天	1.54 天	1.51 天
假日旅遊比率	69.2%	65.6%	66.9%
旅遊整體滿意度	99.1%	98.7%	98.4%
每人每次平均旅遊支出	新臺幣 2,061 元新（美金 73.55 元）	新臺幣 2,433 元（美金 82.26 元）	新臺幣 2,320 元（美金 75.02 元）
國人國內旅遊總支出	新臺幣 2,597 億元（美金 92.67 億元）	新臺幣 3,478 億元（美金 117.59 億元）	新臺幣 3,927 億元（美金 126.98 億元）

註：

1. 本表調查對象為年滿 12 歲及是以上國民。
2. （）符號：※ 表示在 5% 顯著水準下，經 t 檢定後，在統計上無顯著差異。
3. 國內旅遊比率係指國民全年至少曾在國內旅遊 1 次者的占比。
4. 新臺幣對美元平均匯率 108 年為 30.925，109 年 29.578，110 年為 28.022。
＊ 資料來源：中央銀行，https://www.cbc.gov.tw/tw/cp-520-36599-75987-1.html
5. 108 年全年無新冠肺炎疫情，109 年本土新冠肺炎疫情高峰期為 3~5 月，110 年則為 5~7 月。

3. 國人國內平均旅遊次數

單位：次

年	第 1 季	第 2 季	第 3 季	第 4 季	全年
110 年	1.81	0.85	1.44	1.86	5.96
109 年	1.52	1.50	1.91	1.81	6.74

註：109 年本土新冠肺炎疫情高峰期為 3~5 月，110 年則為 5~7 月。

4. 國內旅次特性

項目	110 年國內旅次特性
旅遊月份	2 月 (12.7%)、4 月 (14.6%)、9 月 (15.4%) 及 12 月 (15.0%) 最多，6 月 (1.2%) 最少。
性別	男性占 49.6%、女性占 50.4%。
年齡	平均年齡（中位數）：46 歲

項目	110 年國內旅次特性
個人每月平均所得	個人每月平均所得（中位數）：新臺幣 32,344 元
工作別	家庭管理 (13.9%)、退休人員 (13.3%)、事務支援人員 (11.1%)、服務及銷售工作人員 (10.7%)、學生 (9.7%)、技術員及助理專業人員 (9.6%) 較多

5. 國內旅遊利用日期

單位：%

利用日期	110 年					109 年
	第 1 季	第 2 季	第 3 季	第 4 季	全年	
合計	100.0	100.0	100.0	100.0	100.0	100.0
國定假日	27.5	18.2	8.3	6.1	14.8	13.0
週末或星期日	45.3	50.9	60.0	30.7	54.4	52.6
平常日	27.2	30.9	31.7	33.2	30.8	34.4

註：110 年國定假日則為 28 天，109 年國定假日為 33 天。

6. 國內旅遊目的

單位：%

旅遊目的	110 年					109 年
	第 1 季	第 2 季	第 3 季	第 4 季	全年	
合計	100.0	100.0	100.0	100.0	100.0	100.0
觀光、休憩、度假	76.2	67.5	77.9	83.5	77.0	79.2
商（公）務旅行	0.4	0.5	0.9	0.7	0.6	1.0
探訪親友	23.4	32.0	21.2	15.8	22.4	19.9
其他	-	-	-	-	-	-

註：

1. 觀光、休憩、度假包含健身運動度假、宗教性旅遊、生態旅遊、會議度假等。

2. "-" 代表無該項樣本。

7. 旅遊主要住宿方式　　　　　　　　　　　　　　　　　　　單位：%

住宿方式	110年					109年
	第1季	第2季	第3季	第4季	全年	
合計	100.0	100.0	100.0	100.0	100.0	100.0
當日來回、沒有在外過夜	67.0	75.6	74.8	71.6	71.9	66.4
旅館	14.4	10.8	10.7	15.5	13.2	17.0
親友家（含自家）	9.5	6.5	7.4	4.9	7.1	7.1
民宿	7.3	5.0	5.8	5.7	6.0	7.8
露營	1.3	1.4	1.2	1.7	1.4	1.2
招待所或活動中心	0.4	0.4	0.1	0.4	0.3	0.4
其他	0.1	0.1	0.1	0.1	0.1	0.2

註：其他係指車上、船上、郵輪等。

8. 選擇參加旅行社套裝旅遊的原因　　　　　　　　　　　　　單位：%

選擇旅行社套裝旅遊的原因	110年	109年
套裝行程具吸引力	62.9	62.2
不必自己開車	62.1	53.7
節省自行規劃行程的時間	59.4	54.5
價格具吸引力	47.8	47.2
缺乏到旅遊景點的交通工具	23.9	26.9
其他	-	-

註：

1. 此題為複選題。

2. 僅詢問旅遊方式為參加旅行社套裝行程者。

3. "-"代表無該項樣本。

9. 個人或團體旅遊

單位：%

個人或團體旅遊	110年					109年
	第1季	第2季	第3季	第4季	全年	
合計	100.0	100.0	100.0	100.0	100.0	100.0
個人旅遊	91.6	91.0	96.2	88.1	91.5	89.0
團體旅遊	8.4	9.0	3.8	11.9	8.5	11.0

註：「個人旅遊」係指自行規劃行程旅遊且主要利用交通工具非遊覽車者。

10. 使用的網路訂購旅遊產品

單位：%

使用項目	110年	109年
旅遊民宿	75.5	81.9
臺鐵火車票	8.0	8.7
高鐵票	10.1	9.5
門票	8.6	7.4
機票	2.6	3.2
套裝行程	1.7	3.1
租車	1.7	1.8
其他	5.6	3.5

註：
1. 使用項目為複選，本表扣除未使用旅遊相關產品者。
2. 其他包含餐廳訂位、餐　、船票、露營營地等。

11. 國內旅遊主要到訪據點

110年		109年	
國內旅遊主要到訪據點	到訪比率(%)	國內旅遊主要到訪據點	到訪比率(%)
淡水、八里	3.31	淡水、八里	3.25
礁溪	2.84	礁溪	3.22
日月潭	2.50	日月潭	2.49
安平古堡	2.47	安平古堡	2.43

110 年		109 年	
國內旅遊主要到訪據點	到訪比率 (%)	國內旅遊主要到訪據點	到訪比率 (%)
駁二特區	2.27	愛河、旗津及西子灣遊憩區	2.02
愛河、旗津及西子灣遊憩區	2.24	溪頭	1.90
阿里山	1.57	逢甲商圈	1.87
鹿港	1.51	天祥	1.85
臺中一中街商圈	1.50	七星潭	1.83
東區信義商圈	1.39	臺中一中街商圈	1.77

註：

1. 據點的到訪比率 = 有去過該據點之樣本旅次／總樣本旅次。

2. 本文據點為單一據點，特指受訪者 有具體回答旅遊之據點名稱者。

12. 旅遊時主要利用的交通工具

單位：%

交通工具	110 年					109 年
	第 1 季	第 2 季	第 3 季	第 4 季	全年	
自用汽車	71.4(1)	70.2(1)	76.1(1)	63.3(1)	69.8(1)	69.3(1)
遊覽車	7.9(2)	8.2(2)	3.0	11.2(2)	7.8(2)	10.1(2)
公民營客運	7.8(2)	7.2	6.3(3)	8.6(3)	7.6(2)	8.7(3)
自用機車	6.7	7.9(2)	8.4(2)	8.3(3)	7.8(2)	5.2
臺鐵	6.5	4.4	4.5	6.7	5.7	6.5
高鐵	3.9	3.3	2.3	4.2	3.5	4.0
捷運	6.9	6.5	6.2(3)	8.8(3)	7.2(2)	7.2
飛機	0.8	1.5	0.5	0.8	0.8	1.3
船舶	0.8	2.0	1.2	1.2	1.3	1.7
出租汽機車（自駕）（含共享汽機車）	2.2	2.8	2.0	2.2	2.3	3.3
計程車（含 Uber、包車）	1.7	1.6	1.4	2.3	1.8	2.2
腳踏車（含 You Bike 等公共自行車）	0.7	1.1	1.0	1.1	1.0	1.0
旅遊專車	0.2	0.1	0.2	0.2	0.1	0.1

交通工具	110年					109年
	第1季	第2季	第3季	第4季	全年	
纜車	0.0	0.2	0.1	0.3	0.1	0.2
郵輪	0.1	0.0	0.0	—	0.0	-
經軌	0.6	0.1	0.5	0.8	0.6	-
其他	1.0	0.7	0.4	0.8	0.8	0.8

註：

1. 此題為複選題，分子為回答次數，分母為回答人數。

2. （）內數字表前3名排序，數字相同表示在5%的顯著水準下，經過檢定後，在統計上無顯著差異，因此排名相同。

3. 公民客運包含臺灣好行景點接駁公車，快捷巴士及其他一般公民營客運等，旅遊專車則為臺灣觀巴、雙層觀光巴士等。

4. 110年增加「輕軌」及「郵輪」選項。

5. 其他交通工具包括：校車、旅館接駁車及景點接駁車等。

6. "0.0"表示百分比小於0.05，"-"代表無該項樣本。

13. 國內旅遊每人每次各項平均支出

項目	110年		109年		成長率 (%)
	金額（元）	百分比 (%)	金額（元）	百分比 (%)	
合計	2,061	100.0	2,433	100.0	-15.3
交通	464	22.5	538	22.1	-13.8
住宿	406	19.7	497	20.4	-18.3
餐飲	566	27.5	614	25.2	-7.8
娛樂	96	4.7	116	4.8	-17.2
購物	458	22.2	600	24.7	-23.7
其他	71	3.4	68	2.8	4.4

註：娛樂支出包括各類門票、電影、唱歌等娛樂設施或活動之支出；其他支出包括香油錢、小費、醫療、保險費用等。

14. 110 年國內每人每次平均各項旅遊支出－依有無過夜分析 單位：新臺幣（元）

支出項目	全體	有過夜者		無過夜者
		有支付住宿費者	沒有支付住宿費者	當日來回
合計	2,061	5,238	2,759	1,065
交通	464	981	988	261
住宿	406	1,938	0	0
餐飲	566	1,216	814	351
娛樂	96	230	61	61
購物	458	780	651	344
其他	71	93	245	48

註：有過夜但沒有支付住宿費者中，絕大多數是住宿親友家（99%），少數是不需付費之招待所或露營地（1%）。

15. 110 年團體旅遊的每人每次各項旅遊支出 單位：新臺幣（元）

支出項目	全體	當日來回	過夜
合計	3,750	1,594	6,313
交通	770	395	1,221
住宿	972	0	2,129
餐飲	547	273	873
娛樂	282	152	436
購物	924	593	1,317
其他	253	181	337

註：團體旅遊係指旅遊方式為參加旅行社套裝行程或機關、公司、學校、宗教、村里社區或老人會等團體舉辦的旅遊，或自行規劃旅遊有搭乘遊覽車者。

16. 旅遊月份

單位：%

旅遊月份	110 年	109 年	108 年
合計	100.0	100.0	100.0
1 月	4.1	10.0	4.0
2 月	12.7	5.0	12.1
3 月	10.1	6.1	9.8
4 月	14.6	4.5	8.3
5 月	4.5	5.4	6.3
6 月	1.2	14.5	10.8
7 月	2.5	6.8	5.8
8 月	5.1	9.1	7.0
9 月	15.4	12.6	11.2
10 月	6.9	8.0	6.8
11 月	8.2	6.6	7.1
12 月	15.0	11.3	11.0

註：

1. 扣除旅遊月份回答「不知道」者。

2. 108 年春節假期為 2/2~2/10；109 年春節假期為 1/23~1/29；110 年春節假期為 2/10~2/16

3. 各月份比率乃受訪者回答之有記憶旅次的月份分布，非所有旅次之月份分布。

4. 109 年本土新冠肺炎疫情高峰期為 3~5 月，110 年則為 5~7 月。

17. 旅遊天數

單位：%

旅遊天數	110年					109年					108年				
	第1季	第2季	第3季	第4季	全年	第1季	第2季	第3季	第4季	全年	第1季	第2季	第3季	第4季	全年
合計	100.0	100.0	100.0	100.0	100.0	100.0	100.0	100.0	100.0	100.0	100.0	100.0	100.0	100.0	100.0
1天	67.0	75.6	74.8	71.6	71.9	69.7	71.4	61.4	64.4	66.4	64.9	68.7	65.1	66.9	66.4
2天	20.4	14.7	17.4	19.3	18.2	18.0	17.5	22.1	22.6	20.2	22.1	20.4	22.0	23.3	21.9
3天	8.8	7.2	5.8	7.1	7.3	8.3	8.3	12.2	10.3	9.9	9.5	8.5	9.7	8.0	8.9
4天及以上	3.8	2.4	2.0	2.0	2.6	4.0	2.7	4.4	2.7	3.5	3.5	2.4	3.1	1.8	2.7
平均旅遊天數	1.56 天 (0.02)	1.39 天 (0.02)	1.40 天 (0.02)	1.43 天 (0.02)	1.45 天 (0.01)	1.52 天 (0.02)	1.45 天 (0.01)	1.64 天 (0.02)	1.54 天 (0.01)	1.56 天 (0.01)	1.56 天 (0.02)	1.47 天 (0.01)	1.55 天 (0.01)	1.47 天 (0.01)	1.51 天 (0.01)

註：
1. （）內數字為標準誤。
2. 109 年本土新冠肺炎疫情高峰期為 3~5 月，110 年則為 5~7 月。

單位：%

18. 旅遊目的

旅遊目的	110 年					109 年					108 年				
	第1季	第2季	第3季	第4季	全年	第1季	第2季	第3季	第4季	全年	第1季	第2季	第3季	第4季	全年
合計	100.0	100.0	100.0	100.0	100.0	100.0	100.0	100.0	100.0	100.0	100.0	100.0	100.0	100.0	100.0
觀光、休憩、度假	76.2	67.5	77.9	83.5	77.0	71.3	77.3	83.7	82.3	79.2	80.0	78.3	84.0	83.3	81.4
商（公）務旅行	0.4	0.5	0.9	0.7	0.6	0.4	1.1	1.0	1.2	1.0	0.7	1.1	1.3	1.8	1.2
探訪親友	23.4	32.0	21.2	15.8	22.4	28.3	21.7	15.3	16.4	19.9	19.2	20.4	14.7	14.6	17.3
其他	—	—	—	—	—	—	—	—	—	—	—	0.1	—	0.3	0.1

註：
1. 觀光、休憩、度假包含健身運動度假、宗教性旅遊、生態旅遊、會議度假等。
2. "—" 代表無該項樣本。
3. 109 年本土新冠肺炎疫情高峰期為 3~5 月，110 年則為 5~7 月。

19. 旅遊方式－個人或團體

旅遊方式（個人或團體）	110 年					109 年					108 年				
	第1季	第2季	第3季	第4季	全年	第1季	第2季	第3季	第4季	全年	第1季	第2季	第3季	第4季	全年
合計	100.0	100.0	100.0	100.0	100.0	100.0	100.0	100.0	100.0	100.0	100.0	100.0	100.0	100.0	100.0
個人旅遊	91.6	91.0	96.2	88.1	91.5	96.2	93.6	85.3	82.9	89.0	88.4	85.6	86.1	85.9	86.5
團體旅遊	8.4	9.0	3.8	11.9	8.5	3.8	6.4	14.7	17.1	11.0	11.6	14.4	13.9	14.1	13.5

註：
1. 「個人旅遊」係指自行規劃行程旅遊且主要利用交通工具非當地隨車者。
2. 109 年本土新冠肺炎疫情高峰期為 3~5 月，110 年則為 5~7 月。

20. 是否由旅行社承辦

是否由旅行社承辦	110 年					109 年					108 年				
	第 1 季	第 2 季	第 3 季	第 4 季	全年	第 1 季	第 2 季	第 3 季	第 4 季	全年	第 1 季	第 2 季	第 3 季	第 4 季	全年
合計	100.0	100.0	100.0	100.0	100.0	100.0	100.0	100.0	100.0	100.0	100.0	100.0	100.0	100.0	100.0
是	2.4	1.5	0.7	3.5	2.1	0.7	1.3	7.4	4.2	4.4	2.6	4.6	4.2	3.8	3.2
不是或不知道	97.6	98.5	99.3	96.5	97.9	99.3	98.7	92.6	95.8	95.6	97.4	95.4	95.8	95.2	95.8

註：
1. 由旅行社承辦係指受訪者明確知道該旅次由旅遊相關業者承辦行程，若不確定則歸類為不是或不知道。
2. 旅遊方式為「參加旅行社套裝行程旅遊」者不須回答此題。
3. 109 年本土新冠肺炎疫情高峰期為 3~5 月，110 年則為 5~7 月。

21. 選擇旅行社套裝旅遊的原因

選擇旅行社套裝旅遊的原因	110 年					109 年					108 年				
	第1季	第2季	第3季	第4季	全年	第1季	第2季	第3季	第4季	全年	第1季	第2季	第3季	第4季	全年
套裝行程吸引力	60.5	73.5	57.0	60.2	63.1	60.7	62.5	63.9	60.8	62.2	62.9	53.6	56.4	59.8	58.0
不必自己開車	66.8	47.8	61.1	67.3	62.0	54.2	50.1	60.8	48.9	53.7	52.0	41.3	44.7	47.6	46.2
節省自行規劃行程的時間	59.9	45.4	65.9	66.2	59.5	55.8	49.0	61.3	50.8	54.5	48.5	39.1	53.3	46.6	46.7
價格吸引力	56.3	28.1	47.7	53.2	47.7	49.0	53.1	43.5	47.3	47.2	38.6	37.9	42.4	38.9	39.5
缺乏到旅遊景點的交通工具	32.0	14.5	19.5	24.4	23.9	19.1	37.7	25.6	24.9	26.9	14.0	12.7	21.8	16.6	16.3
其他	—	—	—	—	—	—	—	—	—	—	0.5	—	—	—	0.1

註：

1. 此題題為複選題。

2. 僅詢問旅遊方式為參加旅行社套裝行程者。

3. "—" 代表無該項樣本。

4. 109 年本土新冠肺炎疫情高峰期為 3~5 月，110 年則為 5~7 月。

22. 選擇旅行社的原因

選擇旅行社的原因	108年					109年					110年				
	第1季	第2季	第3季	第4季	全年	第1季	第2季	第3季	第4季	全年	第1季	第2季	第3季	第4季	全年
親友推薦	55.6	60.3	43.8	48.7	52.2	55.2	58.9	57.4	61.1	58.9	47.9	48.3	55.1	62.0	54.0
過去參加過該旅行社的行程	34.9	33.2	46.1	41.1	38.9	48.1	44.8	40.7	40.0	41.8	55.4	50.9	45.8	47.6	50.5
價格合理公道	51.9	39.2	48.2	38.0	44.2	38.1	46.6	45.4	41.0	43.2	56.8	40.1	38.1	50.9	48.9
旅行社的聲譽、知名度高	9.6	12.6	10.2	10.8	10.9	17.9	14.8	19.1	16.3	17.1	21.9	14.6	24.4	13.2	17.1
想去的行程只有這家旅行社有	8.8	3.5	5.5	5.7	5.7	4.4	6.6	10.3	11.7	9.7	12.7	13.4	15.2	10.7	12.3
其他	—	0.9	—	—	0.2	—	—	—	—	—	—	—	—	—	—

註：

1. "—" 代表該項無樣本。

2. 此題為複選題。

3. 僅詢問旅遊方式為參加旅行社套裝行程或旅遊方式為自行規劃且由旅行社承辦者。

4. 109年本土新冠肺炎疫情高峰期為3~5月，110年則為5~7月。

23. 國內旅遊支出

類別	110 年		
	每人每次平均支出 (A)	國內旅遊總次數 (B)	國內旅遊總支出 (A×B)
12 歲及以上國人	2,061 元	126,027,000 旅次	2,597 億元
7~ 未滿 12 歲隨行同戶兒童	1,452 元	10,515,000 旅次	153 億元
	109 年		
	每人每次平均支出 (A)	國內旅遊總次數 (B)	國內旅遊總支出 (A×B)
12 歲及以上國人	2,433 元	142,970,000 旅次	3,478 億元
7~ 未滿 12 歲隨行同戶兒童	1,669 元	13,467,000 旅次	225 億元
類別	108 年		
	每人每次平均支出 (A)	國內旅遊總次數 (B)	國內旅遊總支出 (A×B)
12 歲及以上國人	2,320 元	169,279,000 旅次	3,927 億元
7~ 未滿 12 歲隨行同戶兒童	1,655 元	15,905,000 旅次	263 億元

24. 每日每房平均住宿費用及平均住宿人數－依主要位方式分析

主要住宿方式		110 年	109 年	108 年
整體	每房每日平均住宿費	3,664 元	3,392 元	3,385 元
	每房每日平均住宿人數	3.0 人	3.0 人	3.1 人
旅館	每房每日平均住宿費	4,058 元	3,679 元	3,629 元
	每房每日平均住宿人數	2.8 人	2.8 人	2.9 人
招待所或活動中心	每房每日平均住宿費	2,193 元	1,875 元	2,460 元
	每房每日平均住宿人數	4.3 人	4.7 人	6.1 人
民宿	每房每日平均住宿費	3,395 元	3,135 元	3,217 元
	每房每日平均住宿人數	3.1 人	3.2 人	3.3 人
露營	每帳每日平均住宿費	1,640 元	1,613 元	1,295 元
	每帳每日平均住宿人數	3.7 人	3.7 人	3.6 人

25. 前 10 大到訪據點

110 年		109 年	
國內旅遊主要到訪據點	到訪比率	國內旅遊主要到訪據點	到訪比率
淡水、八里	3.31	淡水、八里	3.25
礁溪	2.84	礁溪	3.22
日月潭	2.50	日月潭	2.49
安平古堡	2.47	安平古堡	2.43
駁二特區	2.27	愛河、旗津及西子灣遊憩區	2.02
愛河、旗津及西子灣遊憩區	2.24	溪頭	1.90
阿里山	1.57	逢甲商圈	1.87
鹿港	1.51	天祥	1.85
臺中一中街商圈	1.50	七星潭	1.83
東區信義商圈	1.39	臺中一中街商圈	1.77

 ## 第二節　入境臺灣旅遊數據解析

　　COVID-19 新冠病毒盛行，2020~2021 年全世界 74% 國家地區關閉國境，國際旅行受迫停止，病毒流行已經影響了旅遊業的生存。促使旅遊業發生變化對於旅遊利益相關者，如旅行業、餐飲業、旅客、政府、運輸業、旅遊提供商、目的地組織、政府、當地社區、從業者等與住宿業等衝擊極大。2020 年 1 月 23 日 - 武漢封鎖，1 月 30 日世衛組織宣布疫情為全球衛生緊急情況，11 月世衛組織宣布疫情為 COVID-19 大流行，2020 年 4 月 100% 全球目的地已經引入了旅行限制（UNWTO，2020）。2021 年國際旅行包含入境臺灣旅遊等觀光數據與往年數據比較大有出入。

1. 110 年來臺旅遊市場相關指標值

　　A. 14.0 萬人次：來臺旅客人次，較 109 年減少 89.80%，較 108 年減少 98.82%

　　B. 58.55 夜：來臺旅客平均停留夜數

　　C. 90.54 美元：來臺旅客平均每人每日消費金額

　　D. 7.45 億美元：來臺旅客觀光支出，較 109 年減少 58.61%，較 108 年減少 94.83%

E. 5,301 美元：來臺旅客平均每人每次消費

F. 95％：來臺旅客整體滿意度

G. 82％ .：近 3 年來臺旅客再訪比率

2. 108~110 年來臺旅遊市場相關指標值

指標	110 年	109 年	108 年
來臺旅客人次 ＊註 1	140,479 人次	1,377,861 人次	11,864,105 人次
來臺旅客 平均停留夜數 ＊註 2	58.55 夜	8.29 夜	6.20 夜
來臺旅客平均 每人每日消費金額	90.54 美元 （新臺幣 2,537 元）	＊註 3	195.91 美元 （新臺幣 6,059 美元）
來臺旅客觀光支出 （不含國際機票費）	7.45 億美元 （新臺幣 208.68 億元）	18.00 億美元 （新台幣 539.34 億元） ＊註 4	144.11 億美元 （新臺幣 4,456.49 億元）
來臺旅客平均 每人每次消費金額	5,301 美元 （新臺幣 148,548 元）	＊註 3	1,215 美元 （新臺幣 37,563 元）
來臺旅客 整體滿意度	94.96%	97.56%（1~3 月） 96.39%（7~12 月） ＊註 3	98.33%
近 3 年來臺旅客 再訪比率	81.61%	56.07%（1~3 月） 85.76%（7~12 月） ＊註 3	42.22%

註：

1. 「來臺旅客人次」資料來源為內政部移民署。新臺幣對美元之平均匯率，資料來源為中央銀行官網。

2. 110 年「來臺旅客平均停留夜數」係由調查樣本計算而得，是以停留夜數 1~120 夜為計算基礎（因應防疫措施，入境需居家隔離 14 天及自主健康管理 7 天）；109 與 108 年「來臺旅客平均停留夜數」資料來源為內政部移民署，是以停留夜數 1~90 夜為計算基礎。

3. 109 年因第 2 季（4~6 月）配合疫情邊境嚴格管制暫停調查，且第 1 季與第 2~4 季之母體結構呈現斷裂不一致，故無年估算數值。

4. 109 年全年觀光支出，因第 2 季暫停調查，乃以 109 年第 3 季調查樣本當中，停留夜數為「31~60 夜」旅客之平均每人每日消費金額設算，並採以季加總方式估算得之。

5. 110 年 5 月 19 日至 8 月 31 日期間，因配合疫情邊境嚴格管制，暫停調查。

3. 110年受訪旅客之來臺主要目的分布

單位：人；%

來臺主要目的	樣本數	百分比
總計	2,876	100.00
觀光	-	-
業務	727	25.28
國際會議或展覽	-	-
探親或訪友	1,981	68.88
求學	27	0.94
醫療	13	0.45
其他	128	4.45

註：

1. 「－」表示無調查樣本。

2. 110 年 5 月 19 日至 8 月 31 日期間，因配合疫情邊境嚴格管制，暫停調查。

4. 110年受訪旅客旅行安排方式－按來臺主要目的分

列百分比	總計	觀光團體	非觀光團體			
		參加旅行社規劃的行程，由旅行社包辦（參加旅行團）	自行規劃行程，由旅行社包辦（如交流團、修學旅行、獎勵旅遊、親友團等）	自行規劃行程，請旅行社代訂住宿地點（及機票）	未請旅行社代訂住宿地點及機票，抵達後曾參加本地旅行社或線上旅行社(OTA)安排的旅遊行程	未請旅行社代訂住宿地點及機票，抵達後未曾參加本地旅行社或線上旅行社(OTA)安排的旅遊行程
全體	100.00	-	0.07	9.49	2.02	88.42
觀光	-	-	-	-	-	-
業務	100.00	-	-	22.01	0.69	77.30
國際會議或展覽	-	-	-	-	-	-
探親或訪友	100.00	-	-	4.69	2.52	92.78
求學	100.00	-	7.41	11.11	-	81.48
醫療	100.00	-	-	7.69	-	92.31
其他	100.00	-	-	12.50	2.34	85.16

註：

1. 「－」表示無調查樣本。

2. 110 年 5 月 19 日至 8 月 31 日期間，因配合疫情邊境嚴格管制，暫停調查。

5. 110 年受訪旅客停留夜數

單位：%

停留夜數	百分比
總計	100.00
5~7 夜	0.10
8~15 夜	0.42
16~30 夜	17.52
31~60 夜	42.77
61~90 夜	21.80
91~20 夜	17.39

註：110 年 5 月 19 日至 8 月 31 日期間，因配合疫情邊境嚴格管制，暫停調查。

6. 110 年受訪旅客主要遊覽景點排名

單位：人次／百人次

名次	遊覽景點	相對百分率	名次	遊覽景點	相對百分率
1	夜市	41.93	6	北投	7.09
2	臺北 101	14.12	7	日月潭	5.15
3	西門町	11.02	8	礁溪	5.08
4	淡水	10.64	9	象山	4.97
5	陽明山	7.58	10	墾丁國家公園	4.90

註：

1. 本題「曾遊覽景點」最多填寫 15 個印象較深刻的景點。
2. 110 年 5 月 19 日至 8 月 31 日期間，因配合疫情邊境嚴格管制，暫停調查。

7. 110 年受訪旅客最喜歡景點排名

名次	最喜歡景點	到訪相對百分率（人次／百人次）	喜歡比率
1	淡水	10.64	22.88%
2	臺北 101	14.12	19.21%
3	夜市	41.93	16.92%
4	西門町	11.02	12.30%

註：

1. 本題「最喜歡景點」僅能就曾遊覽過的景點中選一個。

2. 喜歡比率＝（最喜歡該景點人數／曾遊覽過該景點人數）×100%。

3. 喜歡比率之排序以景點到訪相對次數達 10（人次／百人次）以上者計算。

4. 110 年 5 月 19 日至 8 月 31 日期間，因配合疫情邊境嚴格管制，暫停調查。

8. 110 年受訪旅客遊覽景點所在縣市排名　　　　　　單位：人次／百人次

名次	縣市	相對百分率	名次	縣市	相對百分率
1	臺北市	44.78	12	嘉義縣	3.62
2	新北市	20.34	13	基隆市	3.23
3	臺中市	11.93	14	苗栗縣	1.84
4	高雄市	10.15	15	新竹縣	1.70
5	臺南市	9.25	16	彰化縣	1.56
6	南投縣	8.41	17	新竹市	1.50
7	宜蘭縣	7.55	18	嘉義市	0.80
8	花蓮縣	6.15	19	澎湖縣	0.70
9	屏東縣	5.98	20	雲林縣	0.38
10	臺東縣	4.24	21	金門縣	0.38
11	桃園市	4.00	22	連江縣	0.10

註：

1. 本表依受訪旅客曾遊覽有記憶之景點整理，包含跨縣市旅遊。

2. 110 年 5 月 19 日至 8 月 31 日期間，因配合疫情邊境嚴格管制，暫停調查。

9. 110 年受訪旅客在臺期間參加活動排名

名次	項目	相對百分率	名次	項目	相對百分率
1	購物	87.73	10	夜總會 .PUB 活動	5.18
2	逛夜市	42.04	11	休閒農場	3.51
3	登山、健行	19.92	12	水域遊憩活動（含遊湖）	3.30
4	醫療保健	13.25	13	主題樂園	2.96
5	泡溫泉浴	12.97	14	運動或賽事（含自行車旅遊）	2.85
6	按摩 . 指壓	12.87	15	參觀藝文表演活動	2.09
7	參觀古蹟	12.13	16	觀光工廠	1.56

名次	項目	相對百分率	名次	項目	相對百分率
8	生態旅遊	10.81	17	參觀節慶活動	1.22
9	參觀展覽	6.75	18	部落觀光	1.04

註：

1. 本題「在我國期間參加活動」為複選題。

2. 「運動或賽事」自110年改為「運動或賽事（含自行車旅遊）」。

3. 110年5月19日至8月31日期間，因配合疫情邊境嚴格管制，暫停調查。

10.110 年來臺旅客觀光支出

期別	來臺旅客總人次 (1)	來臺旅客平均停留夜數 (2)	來臺旅客平均每人每日消費金額（美元）(3)	來臺旅客觀光支出（不含國際機票）（億美元）(4)=(1)×(2)×(3)÷100,000,000	新台幣對美元月平均匯率 (5)	來臺旅客觀光支出（不含國際機票）（新台幣億元）(6)=(1)×(2)×(3)×(5)÷100,000,000
110年（累計）	140,479	58.55	90.54	7.45	28.022	208.68
109年（季加總）	1,377,861			18.00		539.34
109年1~3月	1,248,586	7.56	152.09	14.36	30.147	432.80
109年4~6月	13,300	51.19	71.16*註5	0.48	29.933	14.50
109年7~9月	53,804	32.29	77.90	1.35	29.481	39.90
109年10~12月	62,171	32.44	89.85	1.81	28.772	52.14

註：

1. 「來臺旅客人次」資料來源為內政部移民署。

2. 110年「平均停留夜數」係由調查資料計算而得，是以停留夜數1~120夜為計算基礎（因應防疫措施，入境需居家隔離14天及自主健康管理7天）。109年資料來源為內政部移民署，是以停留夜數1~90夜為計算基礎。

3. 新臺幣對美元月平均匯率之資料來源為中央銀行官網。

4. 110年觀光支出係依循歷年估算公式，係由全年之「來臺旅客人次」、「來臺旅客平均停留夜數」、「來臺旅客平均每人每日消費金額」三者之乘積計算而得。

5. 109年「季加總」之觀光支出係由各季來臺旅客觀光支出之值加總得之；而各季觀光支出由該季「來臺旅客人次」、「來臺旅客平均停留夜數」、「來臺旅客平均每人每日消費金額」三者之乘積。

109 年第 2 季（4~6 月）因配合疫情邊境嚴格管制暫停調查，乃以 109 年第 3 季（7~9 月）調查樣本當中，停留夜數為「31~60 夜」旅客之平均每人每日消費金額 71.16 美元設算。

6. 110 年 5 月 19 日至 8 月 31 日期間，因配合疫情邊境嚴格管制，暫停調查。

11. 110 年 7 個主要市場來臺旅客觀光支出

市場別	來臺旅客總人次（人次）(1)	來臺旅客平均停留夜數（夜）(2)	來臺旅客平均每人每日消費金額（美元／人夜）(3)	來臺旅客觀光支出（不含國際機票）（億美元）(4)=(1)×(2)×(3)÷100,000,000	來臺旅客觀光支出（不含國際機票）（新臺幣億元）(5)=(1)×(2)×(3)×28.022÷100,000,000
全體	140,479	58.55	90.54	7.45	208.68
新南向 18 國	68,339	57.84	92.58	3.66	102.54
歐洲	16,413	59.39	118.25	1.15	32.30
大陸	13,267	62.88	73.71	0.61	17.23
美國	11,981	58.90	84.99	0.60	16.81
日本	10,056	52.82	108.77	0.58	16.19
香港.澳門	10,760	51.89	91.92	0.51	14.38
韓國	3,300	56.64	105.60	0.20	5.53

註：

1. 各市場「來臺旅客公務統計人次」係根據內政部移民署資料；「來臺旅客平均每人每日消費金額」與「平均停留夜數」係由調查資料計算而得，其中「平均停留夜數」是以停留夜數 1~120 夜為計算基礎（因應防疫措施，入境需居家隔離 14 天及自主健康管理 7 天）。

2. 110 年美元對新台幣之月均匯率為 28.022（依據中央銀行之資料）。

3. 110 年 5 月 19 日至 8 月 31 日期間，因配合疫情邊境嚴格管制，暫停調查。

12. 110 年受訪旅客在臺平均每人每日消費結構－按來臺主要目的分

110 年受訪旅客在臺平均每人每日消費金額為 90.54 美元，以旅館內支出費 42.45 美元為最高（占 46.89%），其次為旅館外餐飲費 17.26 美元（占 19.06%）、購物費 11.78 美元（占 13.01%）、雜費 11.15 美元（占 12.31%）等。

以來臺主要目的相比較，110 年「業務」主要目的旅客（平均每人每日 127.68 美元）在臺日均消費金額遠高於「探親或訪友」主要目的旅客（平均每人每日 75.73 美元）。若由購物費觀察，則「探親或訪友」主要目的旅客（平均每人每日 13.42 美元）高於「業務」主要目的旅客（平均每人每日 6.50 美元）。

觀光學 - 實務與理論
The Practice and Theory of Tourism

單位：美元

目的別		總計	旅館內支出費	旅館外餐飲費	在臺境內交通費	娛樂費	雜費	購物費
全體	金額	90.54	42.45	17.26	6.21	1.69	11.15	11.78
	結構比	100.00%	46.89%	19.06%	6.86%	1.87%	12.31%	13.01%
業務	金額	127.68	85.35	18.11	8.91	1.66	7.15	6.50
	結構比	100.00%	66.85%	14.18%	6.98%	1.30%	5.60%	5.09%
探親或訪友	金額	75.73	26.27	16.98	5.31	1.73	12.02	13.42
	結構比	100.00%	34.69%	22.42%	7.02%	2.28%	15.87%	17.72%
求學	金額	69.84	27.49	16.45	3.85	1.18	14.96	5.91
	結構比	100.00%	39.36%	23.55%	5.51%	1.70%	21.42%	8.46%
醫療	金額	152.45	24.90	9.09	4.76	0.79	101.80	11.11
	結構比	100.00%	16.33%	5.96%	3.12%	0.52%	66.78%	7.29%
其他	金額	116.43	53.93	15.55	5.72	2.19	21.03	18.01
	結構比	100.00%	46.32%	13.36%	4.91%	1.88%	18.06%	15.47%

註：
1. 「觀光」與「國際會議或展覽」目的均無調查樣本。
2. 「求學」目的受訪旅客僅 27 位，「醫療」目的受訪旅客僅 13 位，其數值僅供參考。
3. 「其他」目的受訪旅客共 128 位，因未再詳細分類，其數值僅供參考。
4. 110 年 5 月 19 日至 8 月 31 日期間，因配合疫情邊境嚴格管制，暫停調查。

13. 110 年受訪旅客在臺平均每人每日消費結構－按主要市場分　　單位：美元

市場別		總計	旅館內支出費	旅館外餐飲費	在臺境內交通費	娛樂費	雜費	購物費
全體	金額	90.54	42.45	17.26	6.21	1.69	11.15	11.78
	結構比	100.00%	46.89%	19.06%	6.86%	1.87%	12.31%	13.01%
日本	金額	108.77	64.36	14.74	8.21	2.48	9.20	9.78
	結構比	100.00%	59.17%	13.55%	7.55%	2.28%	8.46%	8.99%
大陸	金額	73.71	20.65	14.90	4.59	1.07	14.02	18.48
	結構比	100.00%	28.02%	20.21%	6.23%	1.45%	19.02%	25.07%
韓國	金額	105.60	65.43	17.93	7.28	1.24	6.51	7.21
	結構比	100.00%	61.96%	16.98%	6.89%	1.17%	6.17%	6.83%

市場別		總計	旅館內支出費	旅館外餐飲費	在臺境內交通費	娛樂費	雜費	購物費
香港澳門	金額	91.92	43.88	16.81	5.53	2.05	9.18	14.47
	結構比	100.00%	47.74%	18.29%	6.01%	2.23%	9.99%	15.74%
新南向18國	金額	92.58	51.09	16.54	6.79	1.61	7.92	8.63
	結構比	100.00%	55.18%	17.87%	7.33%	1.74%	8.56%	9.32%
美國	金額	84.99	34.29	17.66	5.82	1.73	12.86	12.63
	結構比	100.00%	40.35%	20.78%	6.85%	2.03%	15.13%	14.86%
歐洲	金額	118.25	75.29	17.10	8.32	2.19	8.30	7.05
	結構比	100.00%	63.67%	14.46%	7.04%	1.85%	7.02%	5.96%

註：

1. 新南向18國係自106年開始分類，包括東協10國（馬來西亞、新加坡、印尼、菲律賓、泰國、越南、緬甸、汶萊、柬埔寨、寮國）、南亞6國（印度、斯里蘭卡、不丹、尼泊爾、孟加拉、巴基斯坦）及紐澳（澳大利亞、紐西蘭）等18國。110年的樣本數為294人。

2. 110年5月19日至8月31日期間，因配合疫情邊境嚴格管制，暫停調查。

14.110年受訪旅客此次來臺經驗對臺灣最深刻的印象 　　　單位：人次／百人次

名次	項目	相對百分率	名次	項目	相對百分率
1	美味菜餚	45.90	10	寺廟參訪	5.32
2	人情味濃厚	41.27	11	書店	4.87
3	便利商店	21.97	12	地方特產	4.76
4	水果	21.56	13	都會不夜城	4.62
5	逛夜市	15.51	14	歷史古蹟	2.71
6	海岸風光	14.26	15	單車賞景	2.54
7	景點	12.62	16	原住民文化	1.67
8	醫療保健	12.27	17	旅館（或民宿）住宿體驗	1.25
9	泡溫泉	6.71	18	節慶活動	0.59

註：

1. 本題「受訪旅客按這次來臺經驗或體驗，對臺灣最深刻的印象」為複選題。

2. 110年5月19日至8月31日期間，因配合疫情邊境嚴格管制，暫停調查。

15. 110 年受訪旅客之來臺旅行安排方式－按季別分

單位：人；%

人數列百分比	總計	觀光團體	非觀光團體			
		旅行社規劃的行程，由旅行社包辦（參加旅行團）	自行規劃行程，由旅行社包辦（如交流團、修學旅行、獎勵旅遊、親友團等）	自行規劃行程，請旅行社代訂住宿地點（及機票）	未請旅行社代訂住宿地點及機票，抵達後曾參加本地旅行社或線上旅行社 (OTA) 安排的旅遊行程	未請旅社代訂住宿地點及機票，抵達後未曾參加本地旅行社或線上旅行社 (OTA) 安排的旅遊行程
110 年	2,876	-	2	273	58	2,543
	100.00	-	0.07	9.49	2.02	88.42
110 年 1~3 月	1,243	-	-	82	25	1,136
	100.00	-	-	6.60	2.01	91.39
110 年 4~6 月	661	-	-	68	19	574
	100.00	-	-	10.29	2.87	86.84
110 年 7~9 月	206	-	2	28	1	175
	100.00	-	0.97	13.59	0.49	84.95
110 年 10~12 月	766	-	-	95	13	658
	100.00	-	-	12.40	1.70	85.90

註：

1. 「－」表示無調查樣本。

2. 110 年 5 月 19 日至 8 月 31 日期間，因配合疫情邊境嚴格管制，暫停調查。

16. 110 與 109 年 7~9 月受訪旅客遊覽夜市排名

單位：人次；人次／百人次

名次	110 年 7~9 月			109 年 7~9 月		
	夜市	人次	相對百分率	夜市	人次	相對百分率
1	臺中逢甲夜市	13	6.31	士林夜市	41	7.39
2	饒河街夜市	8	3.88	饒河街夜市	30	5.41
3	臺南花園夜市	8	3.88	寧夏夜市	30	5.41
4	士林夜市	6	2.91	臺中逢甲夜市	28	5.05
5	寧夏夜市	5	2.43	高雄六合夜市	21	3.78

名次	110 年 7~9 月			109 年 7~9 月		
	夜市	人次	相對百分率	夜市	人次	相對百分率
6	基隆廟口夜市	4	1.94	基隆廟口夜市	18	3.24
7	師大夜市	3	1.46	臨江街夜市	17	3.06
8	高雄六合夜市	3	1.46	臺南花園夜市	16	2.88
9	永和樂華夜市	2	0.97	師大夜市	11	1.98
10	高雄瑞豐夜市	2	0.97	花蓮東大門夜市	8	1.44

註：

1. 本表依受訪旅客曾遊覽有記憶之夜市整理。

2. 110 年 7 月 1 日至 8 月 31 日期間，因配合疫情邊境嚴格管制，暫停調查。

17. 歷年來臺旅客統計 (2012~2021)

年別	總計			外籍旅客			華僑旅客		
	人數	成長率	指數	人數	成長率	指數	人數	成長率	指數
2012	7,311,470	20.11	394.25	3,831,635	6.77	52.41	3,479,835	39.26	47.59
2013	8,016,280	8.64	432.26	4,095,599	6.89	51.09	3,920,681	12.67	48.91
2014	9,910,204	23.63	534.39	4,687,048	14.44	47.30	5,223,156	33.22	52.70
2015	10,439,785	5.34	532.94	4,883,047	4.18	46.77	5,556,738	6.39	53.23
2016	10,690,279	2.40	576.45	5,703,020	16.79	53.35	4,987,259	-10.25	46.65
2017	10,739,601	0.46	579.11	6,452,938	13.15	60.09	4,286,663	-14.05	39.91
2018	11,066,707	3.05	596.75	6,845,815	6.09	61.86	4,220,892	-1.53	38.14
2019	11,864,105	7.21	639.74	7,518,268	9.82	63.37	4,345,837	2.96	36.63
2020	1,377,861	-88.39	74.30	1,096,321	-85.42	79.57	281,540	-93.52	20.43
2021	140,479	-89.80	7.58	112,410	-89.75	80.02	28.069	-90.03	19.98

18. 歷年來臺旅客觀光支出統計 (2011~2021)

年別	來臺人數	來臺旅客觀光支出（美元）	成長率 (%)	指數 1991=2011	每一旅客平均在臺消費額（美元）	每一旅客每日平均消費額（美元）	每一旅客平均在臺停留夜數（夜）
2011	6,087,484	11,065,000,000	26.91	548.32	1,817.63	257.82	7.05
2012	7,311,470	11,769,000,000	6.36	583.20	1,609.71	234.31	6.87

年別	來臺人數	來臺旅客觀光支出（美元）	成長率 (%)	指數 1991=2011	每一旅客平均在臺消費額（美元）	每一旅客每日平均消費額（美元）	每一旅客平均在臺停留夜數（夜）
2013	8,016,280	12,322,000,000	4.70	610.60	1,537.12	224.07	6.86
2014	9,910,204	14,615,000,000	18.61	724.23	1,474.70	221.76	6.65
2015	10,439,785	14,388,000,000	-1.55	712.98	1,378.18	207.87	6.63
2016	10,690,279	13,374,000,000	-7.05	662.74	1,251.08	192.77	96.48
2017	10,739,601	12,315,000,000	-7.92	610.26	1,146.69	179.45	6.39
2018	11,066,707	13,705,000,000	11.29	679.14	1,238.38	191.70	6.46
2019	11,864,105	14,411,000,000	5.15	714.12	1,214.64	195.91	6.20
2020	1,377,861	-	-	-	-	-	8.29
2021	140,479	-	-	-	-	-	34.82

註：原表名為歷年觀光外匯收入統計，自 2021 年起更改為歷年來臺旅客觀光支出統計。

19. 2017~2021 年臺灣地區觀光旅館平均房價統計

地區	平均房價（元）				
	2017	2018	2019	2020	2021
新北市	3,896	3,840	3,916	3,821	3,688
臺北市	4,384	4,537	5,385	3,482	3,428
桃園市	2,456	2,493	2,441	2,970	3,272
臺中市	2,418	2,522	2,520	2,466	3,432
臺南市	3,144	3,056	3,021	3,055	3,228
高雄市	2,576	2,460	2,416	2,553	2,717
宜蘭腦	6,133	5,836	5,686	5,590	6,622
新竹縣	3,842	3,914	3,715	2,811	3,082
苗栗縣	2,124	1,996	1,869	2,223	2,226
南段縣	9,174	9,352	10,186	11,031	13,868
嘉義縣	5,108	5,373	3,957	5,041	4,466
屏束縣	4,121	3,602	3,886	4,185	4,265
臺東縣	3,492	3,488	3,550	3,843	3,935
花蓮縣	3,108	3,114	4,184	4,207	6,380

地區	平均房價（元）				
	2017	2018	2019	2020	2021
澎湖縣	3,108	2,738	2,630	2,969	2,941
基隆市	2,572	2,638	2,649	2,779	2,578
新竹市	3,059	3,047	3,006	2,707	2,650
嘉義市	2,300	2,186	2,132	2,166	2,287
金門縣	1,306	1,293	1,594	1,374	1,336
平均	3,770	3,741	3,773	3,606	3,778

 第三節　臺灣出境旅遊數據解析

在臺灣，國際旅行團的旅行禁令於 2020 年 3 月 19 日宣布。臺灣外交部宣布的邊境管制措施是為了應對新冠病毒疫情的持續蔓延。直到，2022 年 10 月 13 日前，臺灣旅行業被禁止處理入境和出境旅行團體。2019 年，入境和出境遊客 2,890 萬人次（國際旅遊）。國際遊客超過臺灣人口 2386 萬。旅行業是遊客和旅遊實體之間的中介，尤其是在國際旅行中。旅行業通常對遊客的整個旅程負責。2020 年，臺灣經營國際旅行業的比例高達 93%。因此，2021 年國際旅行包含出境臺灣旅遊等觀光數據與往年數據比較大有出入。

1. **國人計畫出國情形**　　　　　　　　　　　　　　　　　　單位：%

出國計畫	110 年					109 年
	第 1 季	第 2 季	第 3 季	第 4 季	全年	
合計	100.0	100.0	100.0	100.0	100.0	100.0
本來就沒有出國計畫	92.1	91.3	90.3	93.4	91.8	82.8
有出國計畫	7.9	8.7	9.7	6.6	8.2	17.2

2. 有出國計畫者受疫情影響情形

單位：%

出國計畫受疫情影響情形	110年					109年
	第1季	第2季	第3季	第4季	全年	
合計	100.0	100.0	100.0	100.0	100.0	100.0
取消出國	74.8	74.2	70.6	73.6	73.5	75.5
延後出國	24.9.	25.4	27.3	24.9	25.8	17.9
提前回國	-	-	-	-	-	0.4
更改出國地點	-	-	-	-	-	-
未受影響照原計畫出國	0.2	0.4	0.9	1.3	0.5	6.2
延後回國	-	-	1.2	0.2	0.2	-

註：

1.　"-"代表無該項目樣本。

2. 110年增加「延後回國」之選項。

3. 本表扣除無出國計畫者。

3. 若邊境開放，相較無疫情狀態下，出國旅遊安排改變之情形

單位：%

出國旅遊安排改變之情形		110年				
		第1季	第2季	第3季	第4季	全年
合計		100.0	100.0	100.0	100.0	100.0
不會		62.8	59.4	57.4	62.5	60.5
會		37.2	40.6	42.6	37.5	39.5
改變的安排（可複選）	選擇防疫套裝行程	9.6	9.8	9.8	9.7	9.7
	參加小型團體旅遊	7.3	9.9	10.8	8.3	9.1
	減少旅遊天數	9.7	10.5	9.7	9.8	9.9
	減少當地長距離的移動	7.9	10.3	9.5	8.4	9.0
	避免前往疫情嚴重地點	29.3	32.2	34.9	30.2	31.7
	選擇有防疫安全認證的住宿地點	22.8	36.1	28.6	24.5	25.5
	選擇有防疫安全認證的餐廳	20.1	23.1	24.5	21.5	22.3
	選擇有防疫安全措施的交通方式	20.8	23.2	23.9	21.5	22.4
	其他	-	-	-	-	-

註：
1. "－"表示無該項樣本。
2. 本題僅詢問有出國意願者。
3. 110 年新增之題目。

4. 歷年中華民國國民出國人數統計 (2011~2021)

年別	人數	成長率 (%)	指數 (1991 年 =100)	觀光外匯支出（美元）
2011	9,583,873	1.79	284.72	10,112,000,000
2012	10,239,760	6.84	304.20	10,630,000,000
2013	11,052,908	7.94	328.36	12,304,000,000
2014	11,844,635	7.16	351.88	13,996,000,000
2015	13,182,976	11.30	391.64	15,502,000,000
2016	14,588,923	10.66	433.41	16,574,000,000
2017	15,654,579	7.30	465.07	18,018,000,000
2018	16,644,684	6.32	494.48	19,427,000,000
2019	17,101,335	2.74	508.05	20,507,000,000
2020	2,335,564	-86.34	69.39	
2020	359,977	-84.59	10.69	-

註：83~9 年觀光外匯支出係依國人出國旅遊消費及動向調查，90 年依國人旅遊狀況調查估算，91 年以後觀光外匯支出係由中央銀行提供旅行外匯支出。

5. 2021 年中華民國國民出國人次－按搭乘交通工具及出境港口分

單位：人次

首站抵達地	飛機						輪船									合計
	松山	桃園	臺中	高雄	其他	小計	基隆	臺中	蘇澳	花蓮	高雄	金門	馬祖	其他	小計	
香港	14	10,914	338	1,123	0	12,389	8	2	0	0	278	0	0	15	303	12,692
澳門	5	11,463	0	0	0	11,468	0	0	0	0	0	0	0	0	0	11,468
大陸	24,439	90,683	1	13,273	0	128,396	2	5	0	0	165	0	0	69	241	128,637
日本	5,937	7,737	11	273	0	13,958	8	5	0	0	55	0	0	23	91	14,049
韓國	14	8,155	3	0	0	8,172	0	4	0	0	69	0	0	24	97	8,269
新加坡	4	13,461	2	2	0	13,469	0	0	0	0	157	0	0	30	187	13,656
馬來西亞	3	1,356	0	2	0	1,361	0	0	0	0	7	0	0	5	12	1,373
泰國	1	7,967	0	0	0	7,968	0	0	0	0	8	0	0	0	8	7,976
菲律賓	7	1,930	0	20	0	1,957	0	1	0	0	127	0	0	14	142	2,099
印尼	3	2,147	0	1	0	2,151	0	2	0	0	20	0	0	4	26	2,177
汶萊	0	1	0	0	0	1	0	0	0	0	48	0	0	0	48	49
越南	3	11,016	0	66	0	11,085	0	0	0	0	38	0	0	0	38	11,123
緬甸	0	180	0	0	0	180	19	6	0	0	71	0	0	21	117	297
柬埔寨	1	3,227	0	1	0	3,229	16	8	0	0	8	0	0	33	65	3,294
阿拉伯聯合大公國	8	7,907	0	0	0	7,915	0	0	0	0	0	0	0	0	0	7,915
土耳其	0	7,386	0	0	0	7,386	0	0	0	0	0	0	0	0	0	7,386
亞洲其他地區	0	163	0	3	0	166	0	10	0	0	19	0	0	81	110	276
亞洲合計	30,439	185,693	355	14,764	0	231,251	53	43	0	0	1,070	0	0	319	1,485	232,736

亞洲地區

地區	首站抵達地	飛機						輪船									合計
		松山	桃園	臺中	高雄	其他	小計	基隆	臺中	蘇澳	花蓮	高雄	金門	馬祖	其他	小計	
美洲地區	美國	157	103,717	2	3	0	103,879	10	0	0	0	4	0	0	2	16	103,895
	加拿大	1	10,366	0	2	0	10,369	0	0	0	0	0	0	0	0	0	10,369
	美洲其他地區	0	65	0	0	0	65	0	0	0	0	10	0	0	0	10	75
	美洲合計	158	114,148	2	5	0	114,313	10	0	0	0	14	0	0	2	26	114,339
歐洲地區	法國	0	1,792	0	0	0	1,792	0	0	0	0	0	0	0	0	0	1,792
	德國	0	2,632	0	0	0	2,632	0	0	0	0	0	0	0	0	0	2,632
	義大利	0	24	0	0	0	24	0	0	0	0	0	0	0	0	0	24
	荷蘭	0	996	0	0	0	996	0	0	0	0	0	0	0	0	0	996
	瑞士	0	53	0	0	0	53	0	0	0	0	0	0	0	0	0	53
	英國	7	940	0	2	0	949	0	0	0	0	0	0	0	0	0	949
	奧地利	0	300	0	0	0	300	0	0	0	0	0	0	0	0	0	300
	歐洲其他地區	10	369	0	0	0	379	0	0	0	0	11	0	0	3	14	393
	歐洲合計	17	7,106	0	2	0	7,125	0	0	0	0	11	0	0	3	14	7,139
大洋洲	澳大利亞	3	1,508	0	0	0	1,511	0	1	0	3	82	0	0	32	118	1,629
	紐西蘭	0	490	0	0	0	490	1	0	0	0	0	0	0	4	5	495
	帛琉	14	2,543	0	30	0	2,587	0	0	0	0	34	0	0	0	34	2,621
	大洋洲其他地區	0	2	0	3	0	5	0	0	0	0	83	0	0	0	83	88
	大洋洲合計	17	4,543	0	33	0	4,593	1	1	0	3	199	0	0	36	240	4,833

首站抵達地	飛機						輪船									合計
	松山	桃園	臺中	高雄	其他	小計	基隆	臺中	蘇澳	花蓮	高雄	金門	馬祖	其他	小計	
非洲 南非	0	13	0	0	0	13	0	0	0	0	4	0	0	2	6	19
非洲其他地區	0	45	0	0	0	45	1	0	0	0	0	0	0	0	1	46
非洲合計	0	58	0	0	0	58	1	0	0	0	4	0	0	2	7	65
其他	0	55	4	0	0	59	8	134	3	21	502	0	0	138	806	865
總計	30,631	311,603	361	14,804	0	357,399	73	178	3	24	1,800	0	0	500	2,578	359,977
百分比 (%)	8.5	86.56	0.10	4.11	0.00	99.28	0.02	0.05	0.00	0.01	0.50	0.00	0.00	0.14	0.72	100.00

6. 2021 年 1~12 月中華民國國民出國人次－按停留夜數分

單位：人次

首站抵達地	1夜（人次）	2夜（人次）	3夜（人次）	4夜（人次）	5~7夜（人次）	8~15夜（人次）	16~30夜（人次）	31~60夜（人次）	停留夜數合計	人數合計（人次）	平均停留夜數
香港	0	1	6	0	2	47	967	1,620	98,805	2,643	37.38
澳門	2	0	0	2	2	6	420	1,345	72,815	1,777	40.98
大陸	32	9	2	4	11	120	2,260	12,079	622,152	14,517	42.86
日本	16	16	11	3	60	219	634	737	50,926	1,696	30.03
韓國	3	2	4	4	56	127	274	388	25,405	858	29.61
新加坡	10	10	32	36	181	427	586	484	42,160	1,766	23.87
馬來西亞	0	0	1	7	11	36	63	111	7,201	229	31.45
泰國	3	1	0	5	28	135	256	469	29,250	897	32.61
菲律賓	1	1	2	0	23	8	63	97	6,116	195	31.36
印尼	0	0	2	0	5	42	117	223	13,658	389	35.11
汶萊	0	0	0	0	0	0	10	4	366	14	26.14
越南	0	0	0	0	4	13	117	558	28,978	692	41.88
緬甸	0	1	0	0	0	5	4	11	677	21	32.24
柬埔寨	0	2	2	0	18	34	101	220	13,211	377	35.04
阿拉伯聯合大公國	3	1	4	7	86	201	206	305	21,571	813	26.53
土耳其	0	6	5	4	22	64	147	188	12,687	436	29.10
亞洲其他地區	7	3	34	4	60	143	251	243	18,479	745	24.80
亞洲合計	77	53	105	76	569	1,627	6,476	19,082	1,064,457	28,065	37.93

亞洲地區

地區	首站抵達地	1夜（人次）	2夜（人次）	3夜（人次）	4夜（人次）	5~7夜（人次）	8~15夜（人次）	16~30夜（人次）	31~60夜（人次）	停留夜數合計	人數合計（人次）	平均停留夜數
美洲地區	美國	177	314	262	1,002	1,268	2,630	7,143	11,840	725,199	24,636	29.44
	加拿大	0	4	0	4	5	48	234	489	28,537	784	36.40
	美洲其他地區	0	0	0	0	5	23	90	73	5,349	191	28.01
	美洲合計	177	318	262	1,006	1,278	2,701	7,467	12,402	759,085	25,611	29.64
歐洲地區	法國	0	0	2	0	30	160	242	269	18,637	703	26.51
	德國	0	3	2	59	222	310	377		26,062	973	26.79
	義大利	0	0	0	0	21	94	85	45	5,093	245	20.79
	荷蘭	0	2	0	0	20	61	110	107	8,042	300	26.81
	瑞士	0	2	0	0	14	37	40	72	4,654	165	28.21
	英國	0	2	2	5	16	121	197	254	17,148	597	28.72
	奧地利	0	0	0	0	10	20	46	77	4,904	153	32.05
	歐洲其他地區	0	0	5	2	97	438	314	453	32,488	1,309	24.82
	歐洲合計	0	6	12	9	267	1,153	1,344	1,654	117,028	4,445	26.33
大洋洲	澳大利亞	0	6	0	0	0	0	14	61	3,096	81	38.22
	紐西蘭	0	0	0	0	0	0	4	17	920	21	43.81
	帛琉	0	10	1,100	1,256	22	17	23	59	11,890	2,487	4.78
	大洋洲其他地區	1	0	0	0	0	0	0	1	49	2	24.50
	大洋洲合計	1	16	1,100	1,256	22	17	41	138	15,955	2,591	6.16

首站抵達地		1 夜（人次）	2 夜（人次）	3 夜（人次）	4 夜（人次）	5~7 夜（人次）	8~15 夜（人次）	16~30 夜（人次）	31~60 夜（人次）	停留夜數合計	人數合計（人次）	平均停留夜數
非洲	南非	0	0	0	0	1	37	31	52	3,409	121	28.17
	非洲其他地區	0	7	0	0	16	33	73	102	6,679	231	28.91
	非洲合計	0	7	0	0	17	70	104	154	10,088	352	28.66
其他		4	5	3	5	0	18	32	12	1,432	79	18.13
總計		259	405	1,482	2,352	2,153	5,586	15,464	33,442	1,968,045	61,143	32.19
百分比 (%)		0.42	0.66	2.42	3.85	3.52	9.14	25.29	54.69		100.00	

観光學・實務與理論
The Practice and Theory of Tourism

7. 2013～2021 年中華民國國民出國按目的地分

首站抵達地		2013	2014	2015	2016	2017	2018	2019	2020	2021
亞洲地區	香港	2,038,732	2,018,129	2,008,153	1,902,647	1,773,252	1,696,265	1,676,374	158,008	12,692
	澳門	514,701	493,188	527,144	598,850	589,147	605,468	596,721	54,537	11,468
	大陸	3,072,327	3,267,238	3,403,920	3,685,477	3,928,352	4,172,704	4,043,686	414,634	128,637
	日本	2,346,007	2,971,846	3,797,879	4,295,240	4,615,873	4,825,948	4,911,681	697,981	14,049
	韓國	518,528	626,694	500,100	808,420	888,526	1,086,516	1,209,062	163,953	8,269
	新加坡	297,588	283,925	318,516	319,915	326,634	354,667	387,485	65,674	13,656
	馬來西亞	226,919	198,902	201,631	245,298	296,370	316,926	299,959	49,913	1,373
	泰國	507,616	419,133	599,523	532,787	553,804	679,145	830,166	127,693	7,976
	菲律賓	129,361	133,583	180,091	231,801	236,597	246,691	331,792	49,093	2,099
	印尼	166,378	170,301	176,478	175,738	177,960	170,013	156,060	30,237	2,177
	汶萊	2,411	298	285	540	801	1,093	6,317	1,594	49
	越南	361,957	339,107	409,013	465,944	564,002	659,123	853,257	158,286	11,123
	緬甸	23,864	22,817	19,999	25,196	26,200	25,101	25,071	5,374	297
	柬埔寨	61,338	69,195	66,593	67,281	82,888	93,313	89,975	16,157	3,294
	阿拉伯聯合大公國	14	61,274	76,360	79,066	68,210	83,158	136,603	26,801	7,915
	土耳其	0	0	47,083	69,564	63,795	83,933	87,168	15,662	7,386
	亞洲其他地區	121,196	20,034	20,520	35,303	61,351	52,483	116,096	2,925	276
	亞洲合計	10,388,937	11,095,664	12,353,288	13,539,067	14,253,762	15,152,547	15,757,473	2,038,522	232,736

338

	首站抵達地	2013	2014	2015	2016	2017	2018	2019	2020	2021
美洲地區	美國	381,374	425,138	477,156	527,099	574,512	569,180	550,978	143,975	103,895
	加拿大	65,086	70,285	71,079	93,405	114,828	133,757	125,474	31,756	10,369
	美洲其他地區	135	56	32	2,687	8,021	7,102	68	5	75
	美洲合計	446,595	495,479	548,267	623,191	697,361	710,039	676,520	175,736	114,339
歐洲地區	法國	33,000	39,126	41,185	46,461	66,720	81,814	75,642	12,801	1,792
	德國	41,122	44,251	53,043	66,454	95,850	90,350	69,021	12,328	2,632
	義大利	70	0	14	13,054	47,346	44,940	27,717	2,505	24
	荷蘭	22,102	22,749	30,906	32,851	66,332	63,907	63,334	11,363	996
	瑞士	0	0	0	5,529	15,463	15,337	6	19	53
	英國	1	0	0	16,321	47,797	69,211	37,992	9,340	949
	奧地利	23,487	26,256	32,835	41,934	59,479	91,031	81,537	10,937	300
	歐洲其他地區	18	1,295	3,546	35,483	97,542	81,187	8,334	480	393
	歐洲合計	119,800	133,677	161,529	258,087	496,529	537,777	363,583	59,773	7,139
大洋洲	澳大利亞	69,824	85,745	103,806	139,501	165,938	190,163	180,048	40,124	1,629
	紐西蘭	6	0	3	2,804	6,846	20,901	32,457	9,668	495
	帛琉	27,164	30,471	14,421	14,203	9,884	11,524	15,511	2,628	2,621
	大洋洲其他地區	126	126	160	1,218	1,649	1,686	119	68	88
	大洋洲合計	97,120	116,342	118,390	157,726	184,317	224,274	228,135	52,488	4,833

首站抵達地		2013	2014	2015	2016	2017	2018	2019	2020	2021
非洲地區	南非	2	8	16	1,397	3,154	2,967	13	2	19
	非洲其他地區	12	5	14	3,809	13,586	13,682	14	21	46
	非洲合計	14	13	30	5,206	16,740	16,649	27	23	65
其他		442	3,460	1,472	5,646	5,870	3,398	75,597	9,022	865
總計		11,052,908	11,844,635	13,182,976	14,588,923	15,654,579	16,644,684	17,101,335	2,335,564	359,977
成長率 (%)		7.94	7.16	11.30	10.66	7.30	6.32	2.74	-86.34	-84.59

註：因國人出境數據以飛航到達首站為統計原則，另含不固定包機航程等因素，故國人赴各國實際數
據請以各目的地國家官方公布入境數字為準。

參 考 資 料 | References

中文參考書目

1. 田欣雲 (2012)．「揩油」大作戰！看廉價航空酷航怎麼減肥塑身。

2. 江東銘 (2007)．旅行業經營與管理．五南圖書出公司。

3. 吳勉勤 (2003)．旅館管理－理論與實務．臺北：揚智。

4. 吳偉德、吳炳南、薛茹茵 (2012.4)．旅行業經營管理—實務與理論．新文京出版社。
 吳偉德、謝世宗 (2016.1)．旅行業經營管理—實務與理論（第二版）．新文京出版社。

5. 吳偉德、薛茹茵 (2011.8)．領隊導遊—實務與理論．新文京出版社。
 吳偉德 (2015)．旅運管理實務與理論．新文京出版社。
 吳偉德 (2023)．旅運管理實務與理論（第二版）．新文京出版社。

6. 李海瀦 (2006)．行銷學第六章分析消費者市場與購買行為．臺北：大華傳真出版社。

7. 周明智 (2002)．餐飲產業管理．臺北：華泰．p.74~76。

8. 林燈燦 (2009)．觀光導遊與領隊（第 8 版）．臺北：五南圖書出版公司。

9. 容繼業 (2004)．旅行業理論與實務．臺北市：揚智文化事業股份有限公司。

10. 高秋英 (2000)．餐飲管理－理論與實務．臺北：揚智文化出版。

11. 張玉書、王佩思 (2006)．心理學概要含諮商與輔導．臺北：大華傳真出版社。

12. 張有恆 (2008.04)．航空業經營與管理（第 2 版）．華泰文化。

13. 張瑞奇 (2007.10)．國際航空業務與票務（第 2 版）．揚智出版社。

14. 張瑞奇 (2008.12)．航空客運與票務（第 2 版）．揚智出版社。

15. 曹勝雄 (2001)．觀光行銷學．臺北：揚智出版社。

16. 陳思倫、宋秉明、林連聰 (2000)．觀光學概論．世新大學出版。

17. 陳嘉隆 (2009)．旅行業經營與管理．華立出版社。

18. 陳嘉隆 (2010.10)．旅行業經營與管理（第 9 版）．華立出版社。

19. 曾光華 (2007)．服務業行銷．臺北：前程文化。

20. 黃榮鵬 (2002)．旅遊銷售技巧．臺北市：揚智文化事業股份有限公司。

21. 黃榮鵬 (2005)．領隊實務（第 2 版）．臺北市：揚智文化事業股份有限公司。

22. 黃榮鵬 (2010.10)．觀光領隊與導遊（第 2 版）．華立出版社。

23. 黃瓊玉 (2006)．導遊實務（一）．臺北：大華傳真出版社。

24. 楊明賢、劉翠華 (2008)．觀光學概論．臺北：揚智文化．p.14。

25. 詹益政 (2002)．旅館管理實務．臺北：揚智．p.13。

26. 劉祥修．原著：Ross, G. F.(2003)．觀光心理學．桂魯有限公司。

27. 劉翠華 (2008)．觀光心理學．臺北：揚智文化．p.10。

28. 劉慶鐘．看穿你的顧客－如何評估消費者滿意度．商得行銷研究顧問有限公司。

29. 田中喜一 (1950)．旅遊事業論．日本旅游事業研究會出版。

30. 蔡麗伶 (1990)．旅遊心理學．新北市：揚智文化。

31. 袁之琦、游恆山 (1990)．心理學名詞辭點．台北市：五南出版社。

32. 藍采風、廖榮利 (1998)．組織行為學（再版）．台北市：三民書局股份有限公司。

33. 榮泰生 (1998)．組織行為學（初版）．台北：五南圖書出版公司。

34. 顧萱萱、郭建志譯, & Schiffman(2000)、原 .L.G.(2001)．消費者行為．台北：學富文化。

35. 石滋宜 (1992)．爆炸性的變動．中國生產力中心出版。

36. 曾光華 (2007)．服務業行銷：品質提昇與價值創造．前程文化。

37. 交通部觀光局 (2021)．Tourism 2025－臺灣觀光邁向 2025 方案（110-114 年）。

38. 吳偉德 (2023)．2023 領隊導遊實務與理論．新文京出版社。

39. 楊正寬 (2003)．觀光行政與法規（精華第三版）．台北：揚智文化。

40. 容繼業 (2012)．旅行業實務經營學．揚智出版社。

外文參考書目

1. Cordes, K. A. and Ibrahim, H. M. (1999). Application in Recreation and Leisure For. Today and the Future. New York, WCB: McGraw-Hill.

2. Fornell, C. (1992). A National Customer Satisfaction Barometer: The Swedish Experience. The Journal of Marketing, 56(1), p.6~21.

3. Fornell, C., Anderson, E. W., & Lehmann, D. R. (1994). Customer Satisfaction, Market Share, and Profitability: Findings from Sweden. The Journal of Marketing, 58(3), p.53~66.

4. Jones, T. O., & Sasser, J. R. (1995). Why Satisfied Customer Defect. Harvard Business Review, 85(2), p.88~99.

5. Jolliffe, L. & Farnsworth, R., Seasonality in tourism employment: human resource challenges, International Journal of Contemporary Hospitality Management, 2003, Vol.15:6, p.312~316.

6. Korczynski, Marek, Human Resource Management in Service Work, N.Y.: palgrave, 2002, p.5~7.

7. Kotler, P., & Keller, K. L. (2003). Marketing Management (12rd ed.). NJ: Prentice Hall Inc.

8. Lai, Pei-Chun & Baum, Tom, Just-in-time labour supply in the hotel sector – The role of agencies,Employee Relations, 2005, Vol.27:1, p.86~99.

9. Lovelock,C.H. (1991). Service Marketing (2rd ed.). NJ: Prentice-Hall Inc.

10. Lundberg,D.E.(1972).Why Tourists Travel. Cornell Hotel and Restaurant Administration Quarterly 12(4), p.64~70.

11. Mill, Robert C. & Morrison, Alastair M., The Tourism System：An Introductory Text, EnglewoodCliffs, N.J.: Prentice-Hall, 1985, p.217.

12. Oliver, R. L., & DeSarbo, W. S. (1988). Response Determinants in Satisfaction Judgments. The Journal of Consumer Research, 14(4), p.495~507.

13. Oliver, R.L. (1981). Measurement and Evaluation of Satisfaction Processes in Retail Settings. Journal of retailing, 57, p.25~48.

14. Parasuraman, A., Zeithaml, V. A., & Berry, L. L. (1985). A Conceptual Model of Service Quality and Its Implications for Future Research. The Journal of Marketing, 49(4), p.41~50.

15. Parasuraman, A., Berry, L. L., & Zeithaml, V. A.(1991).” Understanding Customer Expectations of Service’. Sloan Management Review. Spring, p.39~48.

16. Rushton, A. and Carson, D.J. (1989) ‘The marketing of services: managing the intangi-bles’, European Journal of Marketing 23(8), p.23~44.

17. Sasser, W. E., & Arbeit, S. P. (1976). Selling Jobs in the Service Sector. Business Horizons, 19(3), p.61~65.

18. Söderlund, M. (1998). Customer satisfaction and its consequences on customer behaviour revisited: The impact of different levels of satisfaction on word-of-mouth, feedback to the supplier and loyalty. International Journal of Service Industry Management, 9(2), p.169~188.

19. Swarbrooke, J., & Horner, S. (1999). Consumer behaviour in tourism. Oxford: Butterworth and Heinemann.

20. Wong, Kevin K F., Industry-specific and general environmental factors impacting on hotelemployment, International Journal of Contemporary Hospitality Management, 2004, Vol. 16: 4/5, p.287~293.

21. Zeithaml, V. A. (1988). Consumer Perceptions of Price, Quality, and Value: A Means-End Model and Synthesis of Evidence. The Journal of Marketing, (52)3, p.2~22.

22. Abu-Rayash, A., & Dincer, I. (2020). Analysis of mobility trends during the COVID-19 coronavirus pandemic: Exploring the impacts on global aviation and travel in selected cities. Energy research & social science, 68, 101693.

23. Shelby, B. and T. A. Herberlein. 1984. A conceptual framework for carrying capacity determination, Leisure Sci. 6(4): 433-451.

24. Crompton, J. L. (1979). An assessment of the image of Mexico as a vacation destination and the influence of geographical location upon that image. Journal of travel research, 17(4), 18-23.

25. McIntosh, R. W., Goeldner, C.R., & Ritchie, J.R. (1990), Tourism Principles, Practices, Philosophies, New York: John Wiley and Sons Inc.

26. Bitner, M. J. (1992). Servicescapes: The impact of physical surroundings on customers and employees. Journal of marketing, 56(2), 57-71.

27. Noe, R. A. (1999). Employee Training and Development: Michigan: Irwin.

28. Bauer, R. A. (1960). Consumer Behavior as Risk Taking." In Dynamic Marketing for a Changing World, Proceedings of the 43rd Conference of the American Marketing Association, edited by RS Hancock, 389-400.. 1964. The Obstinate Audience." American Psychologist, 19, 319-328.

29. Cox, D. F. (1967). Risk taking and information handling in consumer behavior.

30. Pearce, P. L. (1988). Conceptual Approaches to Visitor Evaluation. In The Ulysses Factor (pp. 23-44): Springer.

31. Kotler, P. (1994) Marketing Management: Analysis, Planning, Implementation, and Control. 8th Edition, Prentice Hall, Upper Saddle River.

32. Oliver, R. L. (1981). What is customer satisfaction. Wharton Magazine, 5(3), 36-41.

33. Oliver, R. L., & DeSarbo, W. S. (1988). Response determinants in satisfaction judgments. Journal of consumer research, 14(4), 495-507.

34. Fornell, C. (1992). A national customer satisfaction barometer: The Swedish experience. Journal of marketing, 56(1), 6-21.

35. Fornell, C. (1994). Partial least squares. Advanced methods of marketing research.

36. Jones, W.E., Sasser, 1995, Why satisfied customers defect, Harvard business review.

37. Söderlund, M. 1998, Customer satisfaction and its consequences on customer behaviour revisited: The impact of different levels of satisfaction on word of mouth, feedback to the supplier, International journal of service industry managemen.

38. Hunziker, W. and Krapf, K. (1942) Grundriss der Allgemeinen Fremdenverkehrslehre,The outline of General Tourism Science. Verlag, Zürich. 123

39. Chang, D. S., Liu, S. M., & Chen, Y. C. (2017). Applying DEMATEL to assess TRIZ's inventive principles for resolving contradictions in the long-term care cloud system. Industrial Management & Data Systems, 117(6), 1244-1262. doi:10.1108/imds-06-2016-0212

40. Poon, A. (1993) Tourism, Technology and Competitive Strategies. CAB International, New York.

41. Cook, R.A., Yale. L..J.,& Marqua, J.J.(1999), Tourism-The business of Travel. NY : Prentice Hall.

網路資料

1. CIS 臺灣服務業聯網．http://www.twcsi.org.tw/．2012/6/24

2. ETtoday 國際新聞．小黃要變色！紐約「蘋果綠」計程車 6 月上路 http://www.ettoday.net/news/20120501/43043.htm#ixzz21bBxAvjl

3. R . A. Nykiel, Marketing in the Hospitality Industry , (East Lansing,MI: Educational Institute of the American Hotel and LodgingAssociation, 1997)：餐旅產業圖 (Hospitality Industry)

4. Smithsonian Institution，National Air and Space Museum，http://airandspace.si.edu/exhibitions/gal100/gal100.html，2012/7/25

5. W 飯店．http://www.wtaipei.com.tw/，2012/6/30

6. 大世紀．小太魯閣號基隆亮相便當燒 http://www.google.com.tw/，2012/7/25

7. 中華民國民宿協會全國聯合會．http://www.nbnb.byethost22.com/，2012/6/25

8. 阿里山森林鐵路介紹．嘉義林區管理處．http://chiayi.forest.gov.tw/ct.asp?xItem=45747&CtNode=4377&mp=340．2013.12.25

9. 國道高速公路． 交通部臺灣區國道高速公路局．http://www.freeway.gov.tw/Publish.aspx?cnid=1906．2013.12.25

10. 臺灣地區公路里程．交通部公路總局．http://www.thb.gov.tw/TM/Webpage.aspx?entry=70．2013.12.25

11. 101 年度交通年鑑．http://www.motc.gov.tw/ch/home.jsp?id=7&parentpath=0&mcustomize=yearbook_zip_list.jsp&yearid=5745&dataserno=101&aplistdn=ou=data,ou=motcyear,ou=ap_root,o=motc,c=tw&toolsflag=Y&imgfolder=img/standard．2013.12.25

12. 廉價航空． 復興航空．https://www.tna.com.tw/promotions/news_show.aspx?id=487．2013.12.25

13. 華航揪虎航 12 月設廉價航空．中時電子報 http://www.chinatimes.com/newspapers/20131122001269-260206．2013.12.25

14. 中華民國展覽暨會議商業同業公會．http://www.texco.org.tw/brief.asp．2012/6/25

15. 中華民國旅館商業同業公會全國聯合會．http://ass.this.net.tw/．2012/6/25

16. 中華民國國道．http://zh.wikipedia.org/wiki．2012/7/2

17. 中華民國溫泉觀光協會．http://www.hot-spring-association.com.tw/．2012/6/25

18. 中華民國餐飲業工會聯合會，http://www.rbva-roc.org.tw/，2012/6/25

19. 中華民國餐飲藝術推廣協會，http://www.foodart.org.tw/about.html，2012/6/25

20. 中華民國觀光旅館商業同業公會，http://www.ttha.org.tw/introduction5.aspx

21. 中華國際會議展覽協會，http://www.taiwanconvention.org.tw/tcea_web/sys/main_g2.html，2012/6/25

22. 中華經濟研究院，翻譯單位交通部觀局，1998，世界貿易組織觀光服務業：http://www.wtocenter.org.tw/

23. 內政部入出國及移民署全球資訊網，http://www.immigration.gov.tw/

24. 內政部營建署，http://www.cpami.gov.tw，2012/6/24

25. 內政部營建署，臺灣國家公園，第 1043 期專題報導，http://np.cpami.gov.tw/chinese/index.php?option=com_newsletter&view=newsletter&layout=showletter&id=44&tmpl=component&Itemid=9，2011/12/31

26. 內政部營建署，臺灣國家公園，第 1043 期專題報導，http://np.cpami.gov.tw/chinese/index.php?option=com_newsletter&view=newsletter&layout=showletter&id=44&tmpl=component&Itemid=9，2011/12/31

27. 六福皇宮，http://edm.westin.com.tw/global/files/TheWestinTaipeie-Brochure.pdf，2012/6/30

28. 文建會世界遺產知識網，http://twh.hach.gov.tw/WorldHeritage.action

29. 王品集團，2022，關於王品 https://www.wowprime.com/zh-tw/about/culture

30. 交通部公路總局，http://www.thb.gov.tw/TM/Default.aspx

31. 交通部民用航空局，60 週年紀念特刊，2006 年 1 月 http://www.caa.gov.tw/big5/download/

32. 交通部民用航空局，民用航空器的操作與性能，2005 年 10 月、PHOTO http://www.caa.gov.tw/big5/files/

33. 交通部民用航空局，民航運輸機發展史，2005 年 10 月 http://www.caa.gov.tw/big5/files

34. 交通部高速鐵路工程局，http://www.hsr.gov.tw/homepage.nsf/，2012/7/24

35. 交通部臺灣區國道高速公路局，http://www.freeway.gov.tw/default.aspx，2012/7/2

36. 交通部臺灣區國道新建工程局，http://gip.taneeb.gov.tw/，2012/7/2

37. 交通部臺灣鐵路管理局，鐵道旅遊 http://www.railway.gov.tw/tw/index.aspx，2012/7/24

38. 交通部觀光局，歷年資料統計，http://recreation.tbroc.gov.tw/asp1/statistics/year/INIT.ASP，2016/05/08

39. 交通部觀光局，2014 年來台旅客消費及動向查詢，http://admin.taiwan.net.tw/statistics/market.aspx?no=133，2016/05/08

40. 交通部觀光局·2014 年來國人旅遊狀況調查·http://admin.taiwan.net.tw/statistics/market. aspx?no=133·2016/05/08

41. 交通部觀光局· 交通部 101 年度施政目標與重點·http://210.241.21.133/DOC/5117/ PLAN_20_2011090521374411.htm·2012/7/16

42. 交通部觀光局· 認識臺灣衛星帳·http://admin.taiwan.net.tw/public/public.aspx?no=132· 2013/12/25

43. 交通部觀光局· 觀光許可辦法與相關規定·http://admin.taiwan.net.tw/public/public. aspx?no=165·2011/12/26

交通部觀光局·2016 年觀光政策·http://admin.taiwan.net.tw/upload/public/20151225/24cf57a3- 0d34-4e5f-a576-96384cd3eff5.pdf·2016/05/08

交通部觀光局·2016 年觀光大國行動方案·http://admin.taiwan.net.tw/upload/ public/20150820/6e8cc1e0-e621-4882-b577-e5b4f850e9d0.pdf·2016/05/08

44. 全國法規資料庫· 國家公園法·http://law.moj.gov.tw/LawClass/LawAll.aspx? PCode=D0070105·2011/12/20

45. 全國法規資料庫· 國家風景區·http://law.moj.gov.tw/LawClass/LawAll.aspx? PCode=K0110007·2011/12/20

46. 全國法規資料庫· 觀光旅館業管理規則·http://law.moj.gov.tw/LawClass/Law Single. aspx?Pcode=K0110006&FLNO=3·2011/12/20

47. 旭途旅遊· 法國出租車心得·http://france.xutour.com/gonglue/2007528174519_9185.htm· 2012/7/25

48. 行政院國軍退除役官兵輔導委員會·http://www.vac.gov.tw/home/index.asp·2012/6/24

49. 行政院勞工委員會職業訓練局行職業·http://www.evta.gov.tw/content/list.asp·2012/6/30

50. 行政院農業委員會·http://www.coa.gov.tw/show_index.php·2012/6/24

51. 行政院體育委員會·http://www.sac.gov.tw/WebData/WebData.aspx?wmid=180&WDID=2115· 2012/6/24

52. 我國觀光旅館業現況分析·http://nccur.lib.nccu.edu.tw/bitstream/140.119/34460/8/62003108. pdf·2012/6/30

53. 美國州際公路系統·http://zh.wikipedia.org/wiki·2012/7/2

54. 旅館民宿 LoGo·http://www.klcg.gov.tw/tourism/home.jsp·2012/6/25

55. 財團法人臺灣海峽兩岸觀光旅遊協會·http://tst.org.tw/·2012/6/25

56 喜達屋酒店及度假酒店國際集團·http://zh.wikipedia.org/zh-hk/·2012/6/30

57. 黃榮鵬‧電子商務對旅行業經營管理影響之研究‧http://sbrsign.management.org.tw/paper8/3/3.htm‧2012/02/01

58. 經建會‧http://www.cepd.gov.tw/m1.aspx?sNo=0012445‧2012/6/24

59. 經建會‧http://www.cepd.gov.tw/m1.aspx?sNo=0013919‧2012/6/24

60. 經濟部商業司‧http://www.moea.gov.tw/Mns/populace/content/Content.aspx?menu_id=4478

61. 義大世界 E-DA World‧http://www.edaworld.com.tw/#‧2012/7/1

62. 福朋酒店‧http://www.fourpoints.com.tw/‧2012/6/30

63. 維基百科‧太魯閣列車 http://zh.wikipedia.org/wiki‧2012/7/24

64. 維基百科‧地球大氣層‧http://zh.wikipedia.org/wiki/‧2012/7/28

65. 維基百科‧空中巴士 A380‧http://zh.wikipedia.org/wiki/%E7%A9%BA%E4%B8%AD%E5%AE%A2%E8%BD%A6A380‧2012/7/28

66. 臺北市航空運輸商業同業公會‧http://meworks.hihosting.hinet.net/meworks/page1.aspx?no=100101020101913408‧2012/6/25

67. 臺北喜來登大飯店‧http://www.sheraton-taipei.com/overview.htm‧2012/6/30

68. 臺灣大百科全書網站‧http://taiwanpedia.culture.tw/web/content?ID=24090

69. 臺灣桃園國際機場‧http://www.cksairport.gov.tw/

70. 臺灣國家公園管理處網站‧http://np.cpami.gov.tw/

71. 臺灣觀光領團人員發展協會網站‧http://www.taiwantga.org/index.asp‧2012/01/25

72. 聯合國教科文組織‧http://typo38.unesco.org/zh/

73. 總統：兩岸班機每天增至 95 班，http://www.taiwannews.com.tw/etn/news_content.php?id=2320171，臺灣新聞‧2014/02/15

74.《蘋果》踢爆 多玩多賺唬爛「瘋旅」違法吸金‧http://www.appledaily.com.tw/appledaily/article/headline/20140721/35971788/‧2015/06/10

75. 中華民國交通部路總局，2022，公路沿革，https://www.thb.gov.tw/page?node=4846961e-961c-44bd-9839-b0167b4029a7

76. 交通部高速公路局，2022，高速公路服務區簡介，https://www.freeway.gov.tw/Print.aspx?cnid=2901&p=507

77. 中華民國交通部路總局，2000，高速公路服務區經營理念，https://www.freeway.gov.tw/Upload/201108/8_.pdf

78. 全國法規資料庫，2022，公路法，https://law.moj.gov.tw/LawClass/LawAll.aspx?pcode=k0040001

79. 台灣鐵路管理局，2022，台灣鐵路管理局公司簡介，https://www.arch-world.com.tw/Company/10330.html

80. 財團法人國家政策研究基金會，2007，台灣航運業的發展，https://www.npf.org.tw/2/2972?County=%25E8%2587%25BA%25E5%258C%2597%25E5%25B8%2582&site=

81. 全國法規資料庫，民用航空法，2022，https://law.moj.gov.tw/LawClass/LawAll.aspx?pcode=K0090001

82. airportHW，台灣空運，2022，https://sites.google.com/site/airporthw/tai-wan-kong-yun-shi-chang

83. 財團法人國家政策研究基金會，台灣航運業的發展，2022，https://www.npf.org.tw/2/2972?County=%25E8%2587%25BA%25E5%258C%2597%25E5%25B8%2582&site=

84. 中華航空，機隊介紹，2022，https://emo.china-airlines.com/lang-tc/our_fleet.html

85. 中華航空，華航簡介，2022，https://www.china-airlines.com/tw/zh/about-us/

86. 長榮航空，關於我們，2022，https://www.evaair.com/zh-tw/about-eva-air/about-us/market-and-sales-overview/eva-air-fleet/

87. 104 人力銀行，長榮航空股份有限公司公司介紹，2022，https://www.104.com.tw/company/ao3p9e0

88. 104 人力銀行，星宇航空股份有限公司公司介紹，2022，https://www.104.com.tw/company/1a2x6bkbfh

89. 經濟部航太產業發展推動小組，星宇北美戰略調整 A350-900 增為 9 架將成主力機隊，2019，https://www.casid.org.tw/NewsView01.aspx?NewsID=153a121b-997d-4f04-b6e9-b1321049efcb

90. IATA. (2020). Slow Recovery Needs Confidence Boosting Measures. Retrieved from https://www.iata.org/en/pressroom/pr/2020-04-21-01/

91. UNWTO. (2020). COVID-19 and Tourism · 2020: a year in Review. Retrieved from https://webunwto.s3.eu-west-1.amazonaws.com/s3fs-public/2020-12/2020_Year_in_Review_0.pdf

92. 中華航空，中華航空訂購 16 架波音 787-9 客機 全力衝刺後疫情時代，2022 https://www.china-airlines.com/nz/zh/discover/news/press-release/20220830

93. 全國法規資料庫，2022，發展觀光條例，https://law.moj.gov.tw/LawClass/LawAll.aspx?pcode=k0110001

94. 中華民國統計資訊網，2022，主計總處統計專區國民所得及經濟成長，https://www.stat.gov.tw/ct.asp?xItem=48520&ctNode=497&mp=4.

95. UNWTO. (2020b). International tourist numbers could fall 60–80% in 2020. Retrieved from https://www.unwto.org/news/covid-19-international-tourist-numbers-could-fall-60-80-in-2020

96. 交通部觀光局，2022，觀光行政體系，https://admin.taiwan.net.tw/service/guanguangzuzhi/xingzhengtixi.htm

97. 交通部觀光局，2022，觀光局組織，https://admin.taiwan.net.tw/Organize/Jiagou.htm

98. 交通部觀光局，2022, 各組室聯絡電話，https://admin.taiwan.net.tw/Organize/Zhizhang16.htm#oc05

99. 內政部營建署，2022，各單位執掌，https://www.cpami.gov.tw/%E9%97%9C%E6%96%BC%E7%87%9F%E5%BB%BA%E7%BD%B2/%E5%90%84%E5%96%AE%E4%BD%8D%E8%81%B7%E6%8E%8C.html

100. 內政部營建署，2002，標誌創意說明，https://www.cpami.gov.tw/%E9%97%9C%E6%96%BC%E7%87%9F%E5%BB%BA%E7%BD%B2/%E8%AD%98%E5%88%A5%E6%A8%99%E8%AA%8C.html

101. 行政院農業委員會林務局，2022，林務局沿革，https://www.forest.gov.tw/history

102. 行政院農業委員會林務局，2022，職掌與組織圖，https://www.forest.gov.tw/0002813

103. 教育部體育屬，2022，教育部體育署簡史，https://www.sa.gov.tw/PageContent?n=113

104. 財團法人臺灣觀光協會，2022，協會簡介，https://www.tva.org.tw/About

105. 中華民國觀光導遊協會，2022，協會任務，https://www.tourguide.org.tw/posts/tw/about_intro/

106. 中華民國觀光領隊協會，2022，協會任務，http://www.atmorg.com/front/bin/cglist.phtml?Category=250733

107. 中華民國旅行業品質保障協會，2022，協會任務，http://www.travel.org.tw/info.aspx?item_id=1&class_db_id=67&article_db_id=78

108. 中華民國旅行業經理人協會，2022，協會任務，http://www.travelec.org.tw/charter.html

109. 中華民國國民旅遊領團解說員協會，2022，協會宗旨，http://www.ante.org.tw/1.asp

110. 中華民國旅行商業同業公會全國聯合會，2022，協會宗旨，http://www.travelroc.org.tw/intro/index.jsp?msgkind=news

111. 中華民國觀光旅館商業同業公會，2022，協會任務，http://www.ttha.org.tw/cgi-bin/big5/k/374h?time=03:09:27&q1=374hv1&q65=2043299&q27=374h&q35=20220215082752&q12=1

112. 中華民國旅館商業同業公會全國聯合會，2022，協會任務，http://www.haroc.tw/cgi-bin/big5/k/374a?q1=374av1&q65=2030699&q27=374a&q35=20160114224203&q12=1

113. 中華民國民宿協會全國聯合會，2022，產業輔導，https://taiwan-bnb.com/%e5%8d%94%e6%9c%83%e7%b0%a1%e4%bb%8b/

114. 中華民國溫泉觀光協會，2022，協會任務，https://hot-spring-association.com.tw/%e5%8d%9 4%e6%9c%83%e7%ab%a0%e7%a8%8b/

115. 臺北市航空運輸商業同業公會，2022，協會任務，https://www.taa-airlines.org.tw/ec99/ rwd1149/profile2.asp

116. 中華國際會議展覽協會，2022，協會任務，http://taiwanconvention.org/images/ Documents/1101007.pdf

117. 中華民國展覽暨會議商業同業公會，2022，協會任務，https://texco.org.tw/about/introduction

118. 中華民國餐飲業工會聯合會，2022，協會任務，http://www.rbva-roc.org.tw/constitution/ constitution.html

119. 中華民國餐飲藝術推廣協會，2022，協會使命，http://www.foodart.org.tw/services.html

120. 財團法人臺灣海峽兩岸觀光旅遊協會，2022，辦理業務，https://tst.org.tw/zh-tw/introduction

121. 民法債篇，2022，第 514-1 條，https://law.moj.gov.tw/LawClass/LawParaDeatil. aspx?pcode=B0000001&bp=20

122. 發展觀光條例，2022，第 2 條第 10 款，https://law.moj.gov.tw/LawClass/LawAll. aspx?pcode=k0110001

123. 發展觀光條例，2022，第 27 條，https://law.moj.gov.tw/LawClass/LawAll. aspx?pcode=k0110001

124. 發展觀光條例，2022，第 26 條，https://law.moj.gov.tw/LawClass/LawAll. aspx?pcode=k0110001

125. 旅行業管理規則」，2022，第 3.4 條，https://law.moj.gov.tw/LawClass/LawAll. aspx?pcode=K0110002

126. 青誠會計師事務所，2022，特許行業有哪些？，https://hewacpa.com/%E7%89%B9%E8%A8 %B1%E8%A1%8C%E6%A5%AD%E6%9C%89%E5%93%AA%E4%BA%9B/

127. 中華人民共和國中央人民政府，旅行社条例，2020，http://www.gov.cn/zhengce/2020-12/27/ content_5573843.htm

128. 交通部觀光局，2022，旅行業相關統計，https://admin.taiwan.net.tw/ FileUploadCategoryListC003330.aspx?CategoryID=b701d7ba-2e01-4d0c-9e16-67beb38abd2f

129. BBC NEW 中文，2022，肺炎疫情：世衛組織解釋正式命名新冠肺炎為「COVID-19」緣由，https://www.bbc.com/zhongwen/trad/world-51471935

130. 衛生福利部疾病管制署，2022，疾病介紹，https://www.cdc.gov.tw/Category/Page/ vleOMKqwuEbIMgqaTeXG8A

131. 全國法規資料庫，觀光旅館建築及設備標準，2022，https://law.moj.gov.tw/LawClass/LawAll.aspx?pcode=K0110021

132. 國立政治大學，2022，第三章我國國際觀光　業之現況分析，https://nccur.lib.nccu.edu.tw/bitstream/140.119/34460/8/62003108.pdf

133. Dandy Hotel 丹迪旅店，2022，官方網站，https://www.dandyhotel.com.tw/

134. Dandy Hote 丹迪旅店，2002，品牌經營：旅遊寒冬中的火紅品牌―穩坐 TripAdvisor 前 10 名的經營哲學，https://www.dandyhotel.com.tw/d/tw/newspage.aspx?rowno=11&pageno=2

期刊、論文及講義

1. 中華民國旅行商業同業公會全國聯合會，旅行業從業人員基礎訓練教材。

2. 中華民國旅行業品質保障協會，參團旅遊應注意事項。

3. 交通部觀光局 (2003)，旅行業從業人員基礎訓練教材－第一篇：旅行業作業基本知識。

4. 交通部觀光局 (2008)，旅遊服務人員服務手冊，交通部出版。

5. 吳偉德 (2010.6)，綜合旅行社躉售業專業經理人與一線人員之知識管理研究，銘傳觀光研究所碩士在職專班。

6. 吳偉德 (2011)，旅遊管理與設計，耕莘健康管理專科學校講義。

7. 吳偉德 (2011.5)，旅行社躉售業之知識管理與組織文化研究，2011 臺灣商管理論與實務研討會。

8. 吳碧華 (2001)，餐飲連鎖業店經理專業能力分析之研究，國立臺灣師範大學家政教育系碩士論文。

9. 周嫦娥、李繼宇、蔡雅萍 (2011)，交通部觀光局，編製 98 年臺灣地區觀光衛星帳，臺灣農業與資源經濟學會。

10. 旅行同業公會，教材：出國旅遊作業手冊。

11. 張振煌 (2010)，旅行社對受雇領團人員服務滿意度之研究－以臺灣觀光領團人員。發展協會為例，銘傳觀光學院觀光事業學系碩士在職專班。

12. 陳文吉 (2011)，旅行業企業社會責任之探討，銘傳觀光學院觀光事業學系碩士在職專班。

13. 陳敦基 (2004)，觀光需求理論分析。

14. 臺北市導遊協會彙編 (2004)，導遊領隊基礎訓練教材―實務篇（一）。

15. 臺北市導遊協會彙編 (2004)，導遊領隊基礎訓練教材―觀光法規篇。

16. 臺北市導遊協會彙編 (2004)，導遊領隊基礎訓練教材―觀光資源概要篇。

17. 臺灣鐵路管理局 (2006.12.31) ，新聞稿。

18. 薛茹茵 (2010)．大陸人士來臺觀光對臺灣旅行業影響與因應策略之研究．銘傳觀光研究所碩士在職專班。

19. 謝明瑞 (2007) ．國家政策研究基金會．臺灣航運業的發展。

20. 謝明瑞 (2007)．國家政策研究基金會．臺灣航運業的發展。

21. 職業學校群科課程綱要暨設備基準－餐旅群（2009）．教育部。

22. 顏正豐 (2007)．臺灣地區綜合旅行社經營策略之研究－以躉售業為例．銘傳大學觀光研究所碩士在職專班。

23. 鐵道情報 109、113、115 期／鐵道文化協會 2000.7、2000.11、2001.1。

24. 鐵道情報 174 期／鐵道文化協會 2006.11~12。

25. 陳小紅、包宗和 (2019)，審計部 107 年度中央政府總決算審核報告。

26. 陳昭明 (1981)．台灣森林遊樂需求 , 資源 , 經營之調查與分析．台北：台灣 省林務局。

27. 鄭伯壎 (1995)．差序格局與華人組織行為。本土心理學研究，3 期，142-219。

28. 王國欽 (1995)．旅遊風險評估模式建立之研究－模糊多準則決策方法之應用．文化大學觀光事業學系。

29. 曹勝雄、王麗娟 (2001)．旅遊產品知覺風險與降低風險策略之研究：The Perceived Risk of Travel Products and the Strategies of Risk Reducing．旅遊管理研究．1-26 頁。

30. 世界貿易組織 (1998)．觀光服務業．觀光局翻譯．123。

31. 吳偉德，2022，中央大學企業管理學系博士論文，Are Travel Companies ready to Respond with International Travel Decision-Making in the Post-COVID-19 Era A Hybrid Method Research.

32. 交通部觀光局，2022，星級旅館評鑑作業要點。

MEMO